KB102630

사람을 사랑한
시대의 예술,
조선 후기 초상화

사람을 사랑한 시대의 예술,

조선 후기 초상화

옛 초상화에서 찾은 한국인의 모습과 아름다움

이태호 지음

마로니에북스

차례

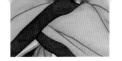

책머리에

나는 책 운이 따르지 않는 사람 같다. 그동안 출간한 책들도 대부분 절판된 모양이다. '인터넷에서 헌 책을 뒤져야 어쩌다 구입할 수 있다'는 학생들의 투덜거림을 듣고 알게 되었다. 잘 됐다 싶기도 하다. 정년을 코앞에 두고, 그동안 한 짓을 모두 떨어내게 되었다는 것도 적지 않은 기쁨이기 때문이다.

이런터에 마로니에북스에서 『옛 화가들은 우리 땅을 어떻게 그렸나』2015.3에 이어, 조선시대 초상화를 다룬 이 책을 출간하게 되었다. 『사람을 사랑한 시대의 예술, 조선 후기 초상화』의 간행은 순전히 마로니에북스 이상만 사장님의 전통문화예술에 대한 애정과 소명의식에 굴복한 일로, 한편 감사한 마음도 크다. 『옛 화가들은 우리 땅을 어떻게 그렸나』를 내며 책을 내고 난생 처음 인세라는 돈을 손에 쥐어본 까닭이기도 하다.

이 책의 일부 내용은『옛 화가들은 우리 얼굴을 어떻게 그렸나』라는 제목으로 2008년 11월 생각의 나무 출판사에서 '우리가 아직 몰랐던 세계의 교양' 시리즈로 발간된 적이 있다. 당시 신문방송을 비롯한 언론매체가 신간으로 비중 있게 다루어 준 책이다. 시세말로 '기사 발'을 적절히 받았다.

이러한 관심의 저변에는 우리 초상화의 치밀한 리얼리티와 더불어 조선 후기에 유럽에서 유입된 광학기계 '카메라 옵스쿠라'가 활용된 점에 대한 충격과 관심이 깔려있었던 듯하다. 덕분에 출판문화협회의 제 1회 대한민국출판문화상2010. 12, 일반교양부문을 받았고, 약간의 상금도 기쁨을 주었다. 허나 동일 시리즈『옛 화가들은 우리 땅을 어떻게 그렸나』2010, 우현학술상 수상를 간행한 이후 출판사가 도산하는 것을 보고, 역시 책 운이 없음을 재확인하기도 했다.

헌책방으로 사라진 초상화와 관련된 내 글을 되살리게 되어 다행이다. 몇몇 오류를 수정하고 사진 상태가 나쁜 도판을 교체하는 한편 최근에 쓴 몇 편의 새 글을 보태 책이 두툼해졌다.

제 3장의 조선시대 사대부 초상화의 유형은 이전 책의 제 4장 글에 경북지역 문인 초상화를 곁들여 보완한 것이다.(이태호,「조선시대 초상화의 발달과 사대부상의 유형」,『초상, 형상과 정신을 그리다』, 한국국학진흥원 한국유교박물관, 2009, p.p146~171) 그리고 〈신익성 초상〉〈구택규 초상〉 조중묵의 〈여인 초상화〉 등 근래에 쓴 세 꼭지를 제 5장에 묶어 책

의 부피를 두 배로 늘렸다.

17세기 중엽 〈신익성 초상〉은 신익성의 별장 〈백운루도白雲樓圖〉에 대한 글을 쓰다가 그 종가에서 발굴한 초본과 정본들이다.(이태호, 「17세기 仁祖 시절의 새로운 회화경향-동회 신익성의 사생론과 실경도, 초상을 중심으로」, 『강좌 미술사』 31호, 2008, p.p103~152) 신익성은 문사文士로서 자신의 모습을 화원에게 유복儒服 초상화로 그리게 한 듯하다. 복건과 심의차림은 조선시대 문인 관료들이 지극히 흠모한 주자朱子, 1130~1200를 상징적으로 드러낸다. 관복 차림을 주로 그려온 조선시대 초상화의 역사에서 유복 차림으로 초상화를 그린 첫 사례로서 별격이기도 하다. 17세기 대표적인 문인으로 손꼽히듯, 선조의 부마로 관직에 오를 수 없는 처지에서 신익성의 이념적 위상을 적절히 그려낸 신자료이다.

18세기 중엽 문인화가 윤위와 화원 장경주가 각각 그린 〈구택규 초상〉 반신상은 조선시대 초상화에 대한 새로운 시각을 전해준다.(이태호, 「최근 발굴된 영조시절의 문신 구택규 초상화 두 점-문인화가 윤위가 그린 흉상과 화원 장경주가 그린 반신상」, 『인문과학논총』 36권 1호, 2015, p.p215~235) 조선의 초상화 하면 피부병을 비롯한 얼굴의 약점을 고스란히 드러낸 솔직한 표현을 미덕으로 삼아왔던 것처럼, 윤두서의 손자 윤위의 〈구택규 초상〉에는 피부상태가 그대로 그려졌다. 헌데 장경주의 〈구택규 초상〉에는 얼굴을 말끔하게 화장해서 그렸음이 확인된다. 문인화가가 아닌 화원의 솜씨로 '뽀샵처리' 했다는 점이 더욱 흥미를 끌기도 한다. 이는 "우리 초상화가 털

오라기 마저 생생한 최고의 진솔한 리얼리티를 지녔다"는 신화를 깨는 일이기도 하다.

조선 말기 화원 조중묵이 그린 〈모자상〉과 미인도 형의 여인상들을 비롯한 인물화는 유럽의 박물관에서 만난 작품들을 중심으로 쓴 글이다.(이태호, 「유럽에서 만난 조선 사람들-19세기 말 조중묵의 여인 초상화와 무속화풍의 인물화를 중심으로」, 『미술사와 문화유산』 3집, 명지대학교 문화유산연구소, 2014, p.p183~202) 여기서는 19세기 말 조선을 방문한 유럽 외교관이나 상인들이 구입한 인물화의 두 유형이 확인된다. 조중묵이 그린 여인상들에는 그 동안 알려진 조선 말기 인물초상화들과 달리 뚜렷한 입체감 표현의 서양화법이 구사되어 있다.

한편 다양한 조선의 남녀들을 담은 인물화들은 어눌한 무속화풍을 보여주어 눈길을 끈다. 이는 조선 말기 인물 초상화의 범위를 확장시켜주는 작품들이며, 당시 외국인들이 주로 구입했다는 김준근箕山 金俊根의 풍속화들과도 연계된다.

최근 발표한 이 세 논문은 조선시대 초상화를 새롭게 해석하게 하는 사료들이다. 〈신익성 초상〉은 18, 19세기 유복 초상화의 출현을 예고하고, 〈구택규 초상〉은 실제보다 미화하여 분장하는 초상화의 또 다른 일면을 잘 드러낸 사례이다. 유럽에서 만난 조중묵의 여인상들은 19세기 후반의 인물 초상화가 얼마나 서양화풍을 적극적으로 수용했는지 여실히 보여준다. 그리고 5장에는 〈윤두서 자화상〉도 포함시켰다. 이미 잘 알려진 작품이지만 초상화의 배선기법에 대한 새로운 추정을 첨가

한 셈이다.

　이렇게 묶고 나니 아쉬운 점도 떠오른다. 승려 초상화인 조사상祖師像을 비롯해서 간간히 언급했던 〈최덕지 초상〉〈김선 초상〉〈이현보 초상〉〈이의경 초상〉 등 불화승이나 지방 화가들이 그린 초상화들이 눈에 밟힌다. 이 작품들은 승려 초상화들과 더불어 상당히 많은 양이 전해오면서도 표현 기량이 떨어지는 탓에 무심히 지나치는 작품들이다. 게다가 유럽의 박물관에서 만난 다양한 조선인들의 인물상과 그 맥락을 같이하기 때문에 더욱 관심을 끈다. 조선시대 초상화의 또 다른 유형으로 정리해야 할 영역이다.

2016년 1월
지은이 이태호

조선 후기 초상화의 아름다움

전신, 배채
그리고 카메라 옵스쿠라

조선시대는 초상화의 시대라고 이를 만하다. 한국미술사에서
가장 많은 초상화가 그려졌고, 500년 동안 예술성 높은 명작
들이 쏟아져 나왔기 때문이다. 왕의 초상인 어진御眞부터 고위
관료인 공신功臣이나 문인文人의 영정影幀에 이르기까지, 초상
화의 제작은 대부분 도화서圖畵署 화원畵員들의 몫이었다.

특히 어진 제작은 기술직인 화원들의 출세에 결정적인 역
할을 하였다. 따라서 화원들은 어진 제작에 발탁되기 위해 혼
신으로 묘사력을 길렀고, 기회가 오면 모든 기량을 쏟았을 것
이다.

그러나 이렇게 제작된 어진들은 대부분 재해나 전란戰亂으
로 유실되었고, 특히 6·25전쟁 당시 부산으로 피난시켰던 창
덕궁 선원전昌德宮 璿源殿 유물이 화재로 불탔을 때, 48본의 어

진이 유실되어 조선시대 초상화 연구의 큰 맹점으로 남았다.[1]

화재에서 일부라도 살아남은 어진은 광무 4년1900에 이모移模된 영조英祖, 1694~1776의 반신상과도판1 연잉군 초상3장 도판46, 문조(익종)翼宗, 1809~1830 어진 철종哲宗, 1849~1863 전신상도판9 등 뿐이다. 그리고 현재 고종高宗, 1862~1907 9년1872에 다시 그린 태조太祖, 1392~1398의 전신상만이 오로지 완전한 어진으로 전한다.[2] 도판 [2] 조선 초기의 원본을 충실히 옮긴 듯 정면의좌상正面椅座像으로 명나라의 초상화 격식을 유지하고 있다.

또한 조선시대에는 불가佛家에서 고승高僧과 조사상祖師像 등 승려의 초상화도 대거 제작되었다. 화승畵僧인 금어金魚에 의해 화려한 진채眞彩의 불화佛畵 기법으로 그려졌고, 후기에는 그 양이 엄청나게 증가하였다. 승려 초상화는 제작형식이나 화풍이 사대부 초상화와 차이가 크기 때문에 별도의 연구가 필요하다고 보았으며 여기에서는 다루지 않는다.

문인 초상화의 나라 조선

현존하는 조선시대 초상화가 얼마나 될까. 대략 1,000점 쯤은 남아 있을 것 같다. 필자가 삼십여 년 동안 실견한 초상화만 해도 500여 점은 족히 넘고, 문중에 소장된 초상화들이 간간이 소개되는 것을 보면 충분하지 않을까 싶다. 한 인물의 초

상화가 서너 점씩인 경우를 감안할 때, 얼추 사오백 명의 옛 사람 얼굴이 그림으로 전하는 셈이다. 이는 각 인물의 개인사를 복원하는 데 있어 구체적인 사실의 이미지를 제시해주는 엄청난 양의 회화사료이다. 뿐만아니라 질적으로도 당대 문예사에서 최고 수준을 이룩한 회화 영역이 바로 초상화라 이를 만하다.

왜 그리 많이 그렸을까. 초상화부터 시작하여 이른바 '셀카 세대'까지, 사진 찍기 좋아하는 요즘 한국의 풍조를 보면 자신의 모습을 남기기 좋아하는 민족이라서 그랬나 싶기도 하다. 그러나 조선시대 초상화의 주인공은 왕과 왕족, 사대부 고위관료와 문인들에 국한되어 있었다. 궁궐을 비롯하여 공사公私의 사당이나 영당影堂, 서원書院과 같은 추모 공간에 군왕, 공신, 스승, 조상 등을 기리는 제의祭儀의 대상으로 초상화가 제작되었다. 즉 충효忠孝를 내세워 군신君臣과 조상을 귀하게 여긴 유교사회의 문화지형 아래 발전한 것이다.

이 책은 조선 후기 문인 사대부층士大夫層의 영정을 대상으로 삼았다. 어진은 거의 사라졌지만 남아있는 많은 양의 관료, 문인 초상화들이 조선시대를 대표하고 남을 만하다. 조선은 유교이념을 기반으로 선비가 주도하는 사회였다. 그들이 정치, 경제와 문화 분야에서 벌인 중추적인 역할은 현존하는 사대부 초상화를 통해서 잘 드러난다. 관복官服 정장 차림의 공신상功臣像과 유복, 평상복 차림의 문인상은 엄숙한 품위를 자랑한다.

도판1　조석진·채용신 외, 〈영조 어진〉, 1900, 비단에 수묵채색, 110.5×61.8cm,
국보 제932호, 국립고궁박물관

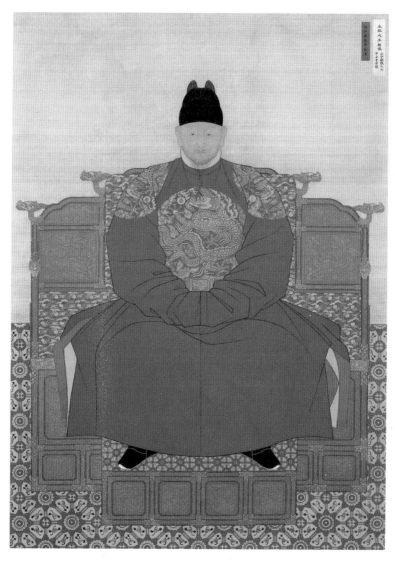

도판2 조중묵·박기준 외, 〈태조 어진〉, 1872, 비단에 수묵채색, 218×156cm,
국보 제317호, 전주 경기전

조선의 초상화 전통과 형식은 동일한 유교문화권을 형성했던 중국이나 일본의 경우와 다르다. 두 나라에서는 조선시대와 같이 정형화된 초상화들이 오랫동안 대거 그려지진 않았다. 이런 측면에서 초상화를 조선 유교 사회의 한 특질로 볼 수 있을 정도이다. 현존하는 초상화들은 회화적 조형미나 예술성 모두 조선시대의 문화역량이 결집된 문화유산으로 손색없다.

흔히 문중의 초상화를 조사하다 보면 "초상화의 주인공과 그 후손들이 닮았구나" 하는 생각이 든다. 10여 년 전 구례 매천사의 〈황현 초상〉을 열람할 때, 초상화 속의 황현梅泉 黃玹, 1855~1910 선생과 초상화를 펼치던 칠순의 손자 고故 황의강 선생의 코가 쏙 빼닮아 있었다. 논산의 윤증明齋 尹拯, 1629~1714 고택에서 〈윤증 초상〉들을 보면서는 12대손인 윤완식 선생이 초상화와 마찬가지로 탈모증세가 있어 흥미로웠다.도판3 이들은 옛 인물상이지만 조선시대 초상화가 바로 조상의 얼굴이자 우리의 얼굴임을 증거하는 일화들이다.

70퍼센트 닮음에 만족한 전신론

조선시대 초상화는 "터럭 하나라도 닮지 않으면 다른 사람이다"라는 관념 아래 치밀하게 그린 회화성을 뽐낸다. 조선시

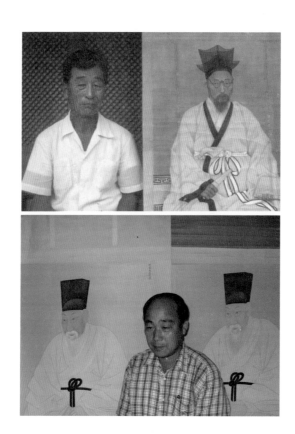

도판3 △〈황현 초상〉과 손자 故황의강 선생, 구례 매천사, 1990년대 후반 촬영
▽〈윤증 초상〉과 12대손 윤완식 선생, 논산 고택, 2006년 촬영

대 초상화는 사실 묘사의 '진실성'을 가장 큰 미덕으로 삼았다. 잘생긴 인물은 잘생긴 대로, 천연두를 앓았던 흔적이나 검버섯 같은 얼굴의 흠은 흠대로 진솔하게 그렸다. 이 점이 조선시대 초상화의 미덕이다. 심지어 조선시대 초상화를 자료로 삼아 피부 관련 질병을 연구한 의학계의 논문이 나올 정도이다.

　이와 관련하여 주목할 만한 연구가 있다. 1980년대 중반 이성낙 박사가 국제 피부의학계 심포지엄에서 「우리나라 초상화에 나타난 피부병」이라는 논문을 발표하여 큰 반향을 일으킨 것이다. 이성낙 박사는 은퇴 후 명지대학교 대학원에 입학하여 「조선시대 초상화에 나타난 피부 병변연구」(2013)로 박사학위를 받았다. 이성낙 박사의 연구에 자극받은 중국과 일본의 의학자들이 자국의 전통 초상화를 조사했지만 우리나라처럼 사실적인 사례는 거의 없었다고 한다. 이는 조선시대의 초상화가 같은 동아시아 문화권에서도 얼마나 '대상 인물이 지닌 진실성'의 표현을 중요하게 여겼는지 짐작하게 해준다.

　이는 외모만이 아니라 대상인물의 마음 곧, 정신을 담아야 한다는 전신傳神의 회화론 아래 발전한 형식미이다. 따라서 닮은 형상이라는 의미의 '초상肖像'을 곧바로 '전신'이라 이르기도 했다.

　전신론은 중국 동진東晉의 고개지顧愷之가 "정신을 그리는 것은 눈동자에 있다전신사조 정재아도중傳神寫照　正在阿堵中"고 한 화론에서 연유한다『화운대산기畵雲臺山記』의 「논화인물論畵人物」. 즉 '전신'은

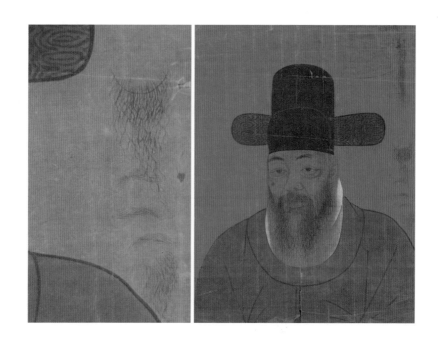

도판4 작가미상, 〈조영진 초상〉 초본과 세부. 18세기 중엽. 유지에 수묵채색.
41.2×31.8cm. 국립중앙박물관

'전신사조'의 줄임말인 셈이다.

전신론을 따른 왕공사대부나 문인들의 초상화는 당대 화원들의 꼼꼼한 묘사 솜씨를 잘 보여주는데 눈썹, 수염, 머리카락의 털 오라기 표현과 같은 세선묘細線描에서 가장 두드러진다. 마치 터럭 하나하나를 헤아려서 그린 듯하다. 〈조영진 초상〉汝揖 趙榮進. 1703~1775 초본草本의 경우 빈 공간에 수염이나 눈썹을 연습한 흔적이 남아 있을 정도이다.도판4

오사모烏紗帽나 정자관程子冠 같은 모자와 복식 표현에서 비단이나 말총의 질감을 살린 자잘한 먹선과 세세한 무늬는 절묘하기까지 하다. 초상의 정수精髓인 눈, 코, 입은 안면의 골격구조에 따라 치밀한 선묘와 음영으로 그려졌다. 이는 대상의 재현 의지가 높았던 결과로, 시각적 완결성을 갖추게 된 것이다. 대상인물과 꼭 닮았을 것이라고 사람들이 착각할 정도이다.

그렇지만 전신을 내세운 초상화들이 실제인물과 똑같이 닮았다고 단언하기는 힘들다. 우선 500여 년 동안 그려진 조선시대 문인 초상화들의 형식적 변화가 크지 않은 점이 이 의혹을 뒷받침한다. 관복이나 유복의 복식과 자세, 마치 골상학에 의존한 듯한 안면 표현 역시 마찬가지이다. 특히 몸에 따라 얼굴은 오른쪽으로 살짝 틀었으면서도 코와 귀는 측면으로 눈과 입은 정면으로 설정한 점이 눈에 띈다. 엄밀하게 실제와는 다르지만 이 변형방식이 어색하게 느껴지지 않는다. 우리 얼굴의 평면적인 미모를 살리면서 가장 아름답게 보이는 전형을 이런

방식으로 만들어낸 것이다.

　초상화의 생명이라 할 수 있는 얼굴에서는 성격, 인품, 직업 등이 자연스럽게 드러난다. 그래서 장년長年 이후의 얼굴은 그 사람을 말해준다고 하는 것이다. 그런데 이처럼 외형에 풍기는 내면을 완벽하게 담는 전신의 표현이란 본디 한계를 지닌다. 그 닮음의 정도를 논한 18세기 한 초상화가의 전신론이 있어 소개한다. 동래부사 〈유수 초상〉을 제작하면서 진재해秦再奚, 1691~1769가 1726년 7월 24일 유수에게 보낸 편지에 담겨있는 내용이다.[3] 초상화를 직접 그려본 화가의 체험이 담겨있는 전신론이기 때문에 주목되는 의견이다.

　　"…… 전신기법은 다른 그림과 달라 그 얼굴을 근원으로 삼지만, 전신을 시행하는 경우 특별히 눈동자를 강조하는 것만은 아닙니다. 범인凡人의 정신은 겉으로 드러나기도 하고 속으로 그윽하기도 한데, 피부나 털에 있기도 하고 때깔에 있는 등 동일하지 않습니다. (초상화를) 옮겨 그리는 사이 본보기가 닮았을지언정 채색하여 벽에 걸면 전혀 닮지 않을 수도 있습니다. 넓고 좁음과 길고 짧음이 일치하지 않더라도 설채한 뒤 떨어져보면 비슷하게 닮은 경우도 있습니다 ……"

　　"…… 而槪傳神之法與他畵有異 隨其眞顔之宗主 傳神之際非特以阿睹. 凡人之精神 顯於表者 縕於裏者 在於皮毛者 在於色澤者 各自類不同. 摸得之間 典刑或肖 施彩掛壁 則千萬

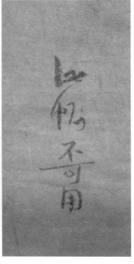

도판5 작가미상, 〈신익성 초상〉 초본과 뒷면, 1640년경, 종이에 수묵채색,
60.5×30.9cm, 종가소장

不似. 活闊狹長短 或不稱設彩遠瞻 則極其彷佛者有之 ……"

이 편지에도 밝혀져 있듯이, 전신은 고개지의 화론을 따른
것이다. 그런데 여기에서는 눈동자라는 뜻의 '아도阿堵'를 착
각한 듯 '아도阿睹'라고 쓴 오자誤字가 있다. 전반적으로 화가의
입장에서 쓴 실제적인 전신 개념으로 '닮게 그리기의 어려움'
이 잘 피력되어 있다. 똑같이 그린다고 꼭 닮지는 않기 때문이
다. 유수도 당시 진재해가 그린 얼굴 왼편 '화상자찬畵像自贊'에
'칠분유진七分留眞'이라 하여 그림과 자신의 닮음이 10의 7분 곧,
70퍼센트 가량에 머물렀다고 써넣었다. 초상화의 근사치에 대

도판6 傳 장경주, 〈윤증 초상〉 초본과 초본을 감싼 종이, 1744년경, 비단에 수묵채색,
59×36.2cm, 보물 제1495호, 윤완식 소장, 충남역사문화연구원

한 허용의 폭을 시사하는 표현이어서 눈길을 끈다. 당대 문인
들도 초상화를 그릴 때 대강을 얻으면 만족한다는 의미의 '약
득略得'이면 되는 것으로 여겼다.[4]

어쨌든 조선시대 화가들은 대상인물을 닮게 그리기 위해
노력했다. 그러한 양상은 조선왕조실록이나 문헌에 나타나지
만, 현존하는 초상화의 밑그림 초본들에서 충분히 엿볼 수 있
다. 특히 문인 초상화를 조사할 때면 보통 문중에는 두세 점
혹은 대여섯 점 이상의 초본들이 함께 전하는 경우가 허다하
다. 닮은꼴 찾기에 열심을 낸 증거들인 셈이다.

윤증과 신익성 초상화의 초본에서는 흥미로운 점이 발견된
다.^{도판5·6} 1640년대에 그린 〈신익성 초상〉 초본 뒷면에는 '차첩
불가용此帖不可用'이라 하여 정본 그리기에 활용하지 말 것을 밝
혀 놓았다.[5] 이는 화가가 직접 쓴 서체인 듯한데 초본이 실물
과 꼭 닮지 않아 마음에 들지 않았던 모양이다.

반면 1744년 장경주가 그린 것으로 추정되는 〈윤증 초
상〉 초본의 경우는 별도의 포장종이에 '사시초출본 절물상오
似是初出本 切勿傷汚'라고 썼다. 윤증을 빼닮은 초본과 흡사하니
손상되거나 오염되지 않게 보존하도록 당부해놓은 것이다.

한국인의 피부색을 낸 배채법

국립중앙박물관에 입사하여 일 년쯤 지났을 때다. 고故 최
순우 관장께서 초상화 특별전을 준비해보라는 것이었다. 당시
몇 달 동안 초상화들과 일하며 신바람이 났었다. 박물관 수장
고를 온통 뒤져 200점 가량의 조선시대 초상화들을 찾아냈고
도록 제작과 작품 진열까지 내 손으로 특별전을 꾸몄던 것이

△ **도판7** 임희수, 〈초상 초본〉 유탄본과 수묵담채본, 《초상화초본첩》, 1749~1750,
종이에 유탄과 수묵담채, 31.8×21.5cm, 국립중앙박물관
▽ **도판8** 작가미상, 〈이창의 초상〉 앞면과 뒷면, 18세기 후반, 유지에 수묵담채,
51.2×35.5cm, 국립중앙박물관

다.[6] 즉 조선시대 초상화는 필자가 미술사를 공부하면서 실물을 직접 대면한 첫 인연이라 할 수 있겠다.

조선 후기 초상화의 사실주의 제작방식을 알려주는 좋은 예로 임희수가 1749년에서 1750년 사이에 그린 『초상화초본첩』을 들 수 있다. 임희수는 18세에 요절한 소년화가로 집에 놀러온 아버지 친구들의 초상화를 그리곤 했는데 놀랍도록 흡사하였다고 한다.[7] 도판7

그가 남긴 초본 화첩들을 살펴보면, 우선 유탄으로 대상 인물의 외모를 본뜨면서유탄약사柳炭略寫, 각 인물의 특징을 정확히 잡고 세필의 먹선과 담채로 안면의 세부를 묘사하고 입체감을 내 밑그림을 완성하였다. 초본에는 기름을 살짝 먹여 수명이 오래 가도록 하였다.

화원들의 초상화 초본 제작방식도 임희수의 작업과 다르지 않은데 1720년대에서 1730년대의 『초상초본화첩』국립중앙박물관을 통해 유추해볼 수 있다. 이는 18세기 화원들이 제작한 고위직 관료의 초상화 밑그림으로, 정본 초상화를 대비한 유지초본이다. 초본들은 콩기름 같은 식물성 기름을 먹인 유지 바탕에 〈이창의 초상〉처럼 얼굴과 관복의 흰색 부분을 표현하는 데 배채법을 적극 활용한 경우가 있어 주목할 만하다.[8] 도판8

당시 몇몇 초상화의 밑그림인 초본을 통해 뒷면에 채색된 사실을 발견했다. 그림의 뒷면을 직접 확인할 수 없는 족자 형태의 초상화는 전등을 비추어보면서 뒷면에 채색하는 배채背彩

도판9 이한철·조중묵 외, 〈철종 어진〉, 1861, 비단에 수묵채색, 202.3×107.2cm,
보물 제1492호, 국립고궁박물관
도판10 〈철종 어진〉 뒷면 배채 상태

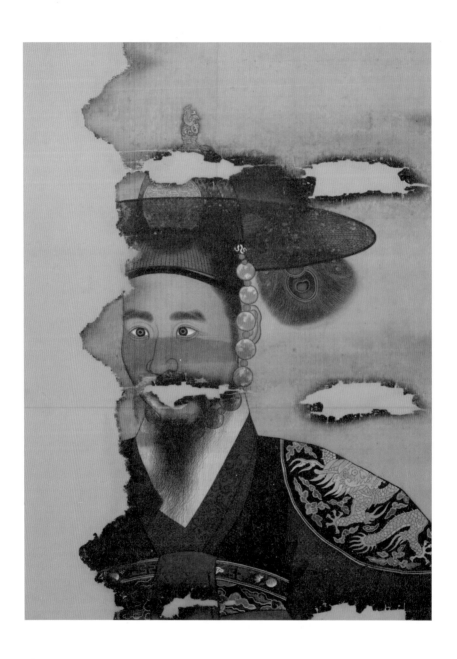

◁ 〈철종 어진〉 안면 부분

◁ 〈철종 어진〉 배채법 세부, 앞면과 뒷면의 배채 상태

의 실태를 확인했다.

대학 시절 서양화를 전공한 필자는 생각하지 못한 기법이었고, 뒷면에서 채색한 것이니 별 생각 없이 배채법背彩法이라 했다.[9] 나중에 확인한 것이지만 배채법은 고려 불화에도 활용되었으며 옛 기록에는 복채袱彩, 북설채北設彩 혹은 북채北彩라고 불렀고, 중국 명청대明淸代 화보畵譜에서는 양면착색법兩面着色法이라 지칭했다.[10]

배채법은 바탕 화면의 뒷면에서 색을 칠하는 방식이다. 앞면에서만 물감을 칠할 경우 물감이 번지거나 얼룩지기 쉬운데 배채법은 이를 방지하는 효과가 높다. 시간이 흐르면서 물감이 떨어지는 박락剝落을 예방할 수 있으며, 얼굴의 미묘한 살색을 내는데는 더할 나위 없이 좋다. 초상화 정본의 경우는 비단에 그리기 때문에 배채법의 효율성이 더욱 크다.

한국회화사에서 배채법은 채색이 섬려한 비단 그림인 고려 불화에서 시작되었다.[11] 이후 조선 초기 초상화에 쓰이다가 중기에는 일부 담채기법이 배채법을 대신하였고 조선 후기에 다시 초상화의 주요 제작방법으로 활용되었다.

중국의 『개자원화전芥子園畵傳』에는 인물화보다는 화조화에서 초록색이나 붉은색을 선명하게 나타내기 위해 앞면과 뒷면에 같은 색을 칠하는 '양면착색법'이라 하였다.

조선 후기 초상화 중 화려한 양면착색법은 1861년에 제작된 군복 차림의 〈철종 어진〉 전신상에서 확인된다.도판9·10

배채뿐만 아니라 〈윤두서 자화상〉이나 몇몇 초상화에서는 뒷면에서 먹선으로 틀을 잡아 앞면에 비치게 하여 그림을 그리는 배면선묘법背面線描法 혹은 배선법背線法을 쓰기도 했다. 선묘로 그린 초본 위에 별도의 종이나 비단을 얹어 비치는 모습을 따라 그리는 방식을 한 장의 재질에서 실현한 것이다.

화면의 뒷면에서 그려 앞면으로 우러나온 선이나 색채를 활용하는 배채나 배선법은 서양 회화에서는 캔버스나 면지綿紙가 두껍기 때문에 불가능한 기법이다. 즉 동양 회화에서 재료를 비단이나 종이를 사용하기 때문에 개발된 화법이라 할 수 있다.

이러한 배채는 동서양 회화의 차이를 여실히 대변한다는 점에서도 주목된다. 서양 그림이 눈에 든 대로 그리는 것을 중시한 반면, 배채는 대상의 내면을 중시하는 동양화론과 함께하는 기법이라 할 수 있겠다. 다시 말해서 배채기법은 겉으로 드러난 외양만이 아니라 그 대상인물의 정신을 담아내야 한다는 전신사조 혹은 전신의 회화론과 잘 맞아떨어진다.

뒷면 곧, 보이지 않는 곳에 밑그림을 그린 배채는 동양인의 기질과 잘 어울린다는 생각도 든다. 얇은 두께에 인간의 깊이감을 내고 뒷면까지 중요하게 배려하는, 우리 선조들의 예술사상과 생활철학이 담긴 기법으로 꼽을 만하겠다.

2006년 필자는 초상화와 다시 진한 인연을 갖게 되었다. 문화재청에서 시행한 문화재 일괄 공모를 통한 조사 및 지정

사업에 참여하게 된 것이다. 전국의 공사립 박물관, 서원과 사당, 후손들이 직접 보관해온 초상화와 개인 소장품들을 조사하며, 일 년 동안 조선시대 초상화에 흠뻑 빠져 지냈다.

당시 접한 작품들은 조선 초기 공신 초상부터 일제강점기에 채용신이 그린 빼어난 초상까지 100여 점에 이른다.[12] 이 기회를 통해 조선시대 초상화가 우리 선조들이 남긴 빼어난 문화유산이라는 확신을 다시 한 번 갖게 되었다.

앞서 언급하였듯이 조선시대 초상화는 사회적 기능과 관련하여 추모의 도상으로 지엄한 형식을 갖추었다. 딱딱하게 느껴질 정도로 무표정하고 단정한 정형 안에서 인물 각각의 외모와 그 내면의 정신세계를 표현한 것이다. 그러면서도 시대 흐름에 따라 양식의 변화를 가지면서 우리의 얼굴과 몸을 그리는 전형典型을 완성해냈다는 데 그 위대함이 있다.

500년 동안 그려진 초상화들을 일괄해보면 특히, 정조正祖, 1752~1800 연간인 1780년경을 전후로 변화의 폭이 컸다. 물론 이런 변화의 조짐은 17세기 중엽부터 보이지만, 전신의 사실 묘사 기량이 한 단계 크게 발전한 것은 1780년에서 1800년 사이에 제작된 초상화이다. 그리고 바로 그 시기 김홍도檀園 金弘道, 1745~? 와 이명기華山館 李命基의 작품들이 그 사례이다.

조선 후기 초상화의 변화는 얼굴과 의습衣褶 표현에서 두드
러지는 입체화법이나 바닥처리의 투시도법에서 뚜렷하게 나
타나는데, 이는 서양화의 영향과 관련 깊은 묘사방식이다. 필
자는 카메라 옵스쿠라camera obscura에 대한 정보를 얻게 되면서
18세기 후반의 초상화법이 이 과학기재의 사용과 무관하지 않
음을 생각하게 되었다.[13] "이기양이 '칠실파려안漆室玻瓈眼' 곧
카메라 옵스쿠라로 초상화를 그렸다"라는 정약용茶山 丁若鏞,
1762~1836의 증언이 대표적이다.

　　필자는 이를 토대로 두 편의 논문을 발표했다. 그 하나는
〈유언호 초상〉則止軒 兪彦鎬, 1730~1796의 "신체의 절반으로 축소
해서 그렸다"는 기록과 관련하여 이명기가 제작한 초상화들이
카메라 옵스쿠라와 무관하지 않다는 견해를 제시한 것이다.[14]
다른 하나는 정약용이 증언한 〈이기양 초상〉의 초본을 발견하
고 재정리한 것이다.[15] 이 과정에서 실학 관련 전시의 큐레이
터를 맡았고 전시공간에서 직접 카메라 옵스쿠라를 실험해보
기도 했다.[16]

　　카메라 옵스쿠라는 말 그대로 '핀−홀 블랙박스pin-hole black box'
로 '어두운 방' 혹은 '어둠상자'이다. 르네상스 이후 1830년대
까지 카메라 발명에 앞서 사용되던 광학기구로, 상자 내부의
어둠 속에 바늘구멍으로 들어온 빛을 따라 일정한 거리에 벽

면이나 흰 종이를 갖다 놓으면, 그 스크린에 물상이 거꾸로 비치는 원리를 응용한 것이다.^{도판11} 그 구멍에 볼록 렌즈를 댄 이동용 박스형이 개발되어 카메라 옵스쿠라로 불리게 된 듯하다.

15, 16세기부터 19세기까지 유럽 화가들 가운데에서 원근법과 입체감 곧, 대상을 정확히 읽고 묘사하기 위해 카메라 옵스쿠라를 사용하고 개발한 것으로 짐작 된다.[17] 그리고 그 광학기기가 중국을 거쳐 조선에 들어왔던 것이다. 카메라 옵스쿠라의 수입은 김홍도나 이명기처럼 묘사 기량이 탁월한 화가들의 출현시기와 맞물려 조선 후기 초상화의 사실성을 한층 높이는 데 일조한 것으로 생각된다.

그 사실은 이명기의 1783년 작 〈강세황 71세 초상〉이나 1787년 〈유언호 초상〉 1791년 〈오재순 초상〉 여러 점의 〈채제공 초상〉 등과 1796년 이명기와 김홍도가 합작한 〈서직수 초상〉을 통해 여실히 드러난다. 대상인물의 정밀한 입체감 구사, 투시도법이 적용된 바닥 표현, 자연스런 포즈 설정에 이르기까지 그러하다. 〈강세황 71세 초상〉이 그려질 때는 강세황^{豹菴 姜世晃, 1713~1791}의 아들 강관^姜^{, 1743~1824}이 제작일정과 비용을 상세히 기술해놓기도 했다.[18]

한편, 당시 사실 묘사력의 진전과 카메라 옵스쿠라의 사용을 연관시킬 수 있도록 사료를 남긴 동시기의 실학자 정약용의 위대함을 다시 실감하였다. 정약용은 초상화 그리기에 대한 글

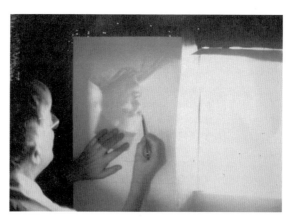

도판11 카메라 옵스쿠라 뷰 파인더에 거꾸로 비친 얼굴을 소묘하는 데이비드 호크니

뿐만 아니라 「칠실관화설漆室觀畵說」이라는 카메라 옵스쿠라로 풍경을 감상한 글을 남겼다.

이 실험은 현장사생으로 대상풍경을 닮게 그리는 진경산수화眞景山水畵와 무관하지 않은데, 김홍도가 이룩한 새로운 성과와 맞물려 있기 때문에 관심을 끈다.[19]

대상과 꼭 닮은 이미지를 카메라 옵스쿠라 뷰파인더에서 눈으로 확인한 일은 당시 화가들에게 충격적이라고 할 만큼 새로운 자극이었을 것이다. 김홍도나 이명기처럼 특히 대상을 닮게 그리려는 재현의지를 지닌 화가들에게는 더할 나위 없었을 게다. 두 사람은 사신의 일행으로 북경을 여행하면서 카메라 옵스쿠라를 체험했으며, 결국 조선 후기 회화를 '과학적 사실

주의' 경향으로 이끌었다.

17, 18세기 서구문화의 근대화 과정에서는 카메라 옵스쿠라의 출현을 대단히 중요하게 다룬다. 화가는 물론 물리학자나 인문학자들에게까지 대상의 진眞과 닮은 영影의 체험을 가능케 했기 때문이다. 이런 점에 비추어 조선 후기 회화에서 카메라 옵스쿠라의 활용과 과학적 리얼리티reality의 구현은 우리 문화의 근대적 맹아萌芽를 살피게 해주는 대목이기도 하다.

그런데 19세기 이후 과학적 사실주의 전통은 사회적 관심 밖으로 급격하게 멀어진 듯하다. 그리고 초상화의 사실적 기량이 떨어지면서 딱딱한 형식주의로 흘렀다. 사실적 관찰력에 의해 정밀하게 묘사된 회화로는 기러기나 오리 같은 새 그림, 나비나 곤충 그림, 그리고 물고기 그림 정도에서 엿볼 수 있을 뿐이다.

산수화를 비롯한 일반적인 회화동향은 김정희秋史 金正喜, 1786~1856의 출현으로 대변되듯이, 사의寫意나 문자향文字香을 내세운 관념적인 남종문인화南宗文人畵가 유행을 선도했다. 이들은 19세기 조선사회의 몰락과 함께하는 쇠퇴기의 경향성을 뚜렷하게 보여준다.

한편 조선 후기 초상화의 전통 형식은 20세기 들어 근대화 과정에서 맥을 못추고 스러졌다. 물론 사진의 출현이 초상화의 유행을 감소시킨 면도 있다. 하지만 그 전신의 예술성을 감안할 때 초상화와 사진은 별개의 분야이다. 인물 초상화가 소멸되지 않고 현대미술에서 더욱 발전한 측면도 없지 않기 때문이다.

대한제국기 고종의 어진 제작에 참여한 채용신은 전통과 서양화의 입체화법을 조화시키며 그 명맥을 이었다.^{도판12} 그러나 이후 일본 인물화법의 수용과 서양화풍에 매몰되어 전통 초상화법은 거의 자취를 감춘다. 여기에는 전통 형식이란 일정한 틀에 갇힌 전근대 양식이 지닌 약점도 없지 않겠으나 너무 힘없이 패망하여 식민지로 전락한 우리 근대사와 함께한 셈도 된다.

그런데 일본 채색인물화풍이나 서양화풍이 유입되어 우리 얼굴 그리기에 성공했는가 돌아보면 그렇지도 못하다. 인물화가 발달하지 못했을 뿐만 아니라 20세기에 우리 얼굴을 닮은 인물 초상화를 남긴 작가나 작품을 거의 찾기 힘들다. 이는 전문 미술교육이 유럽의 고전 석고상을 그리는 것부터 시작했던 데에도 원인이 적지 않을 것 같다. 그래서 20세기에 쇠락한 초상화 분야를 살펴보면 조선 후기 초상화의 사실정신과 그 아름다움을 되새기게 한다.

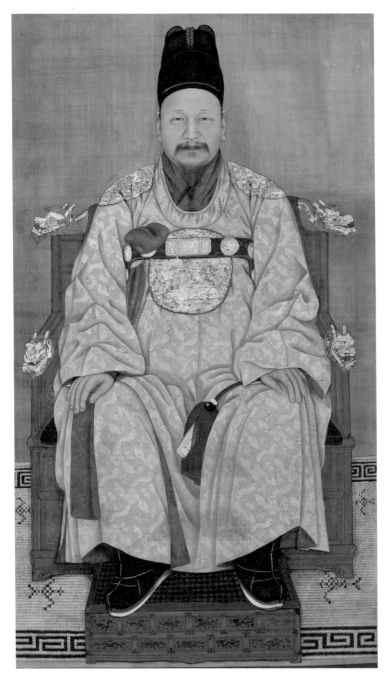

도판12 채용신, 〈고종황제 어진〉, 20세기 초, 비단에 수묵채색, 180×104cm, 국립중앙박물관

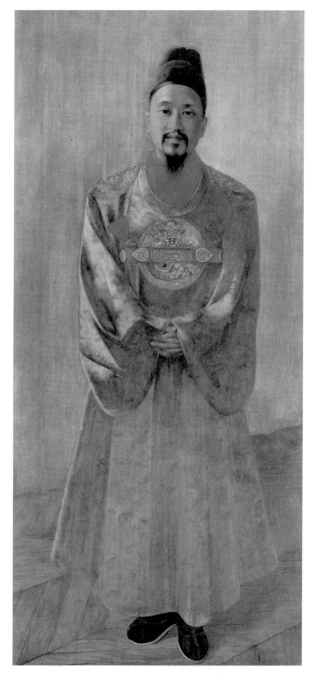

도판13 휴버트 보스, 〈고종황제 어진〉, 1898, 캔버스에 유채, 199×92cm,
개인소장(국립현대미술관)

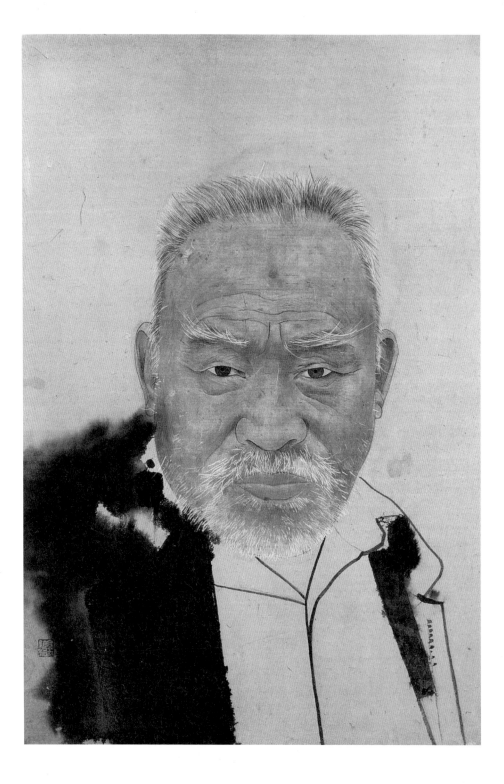

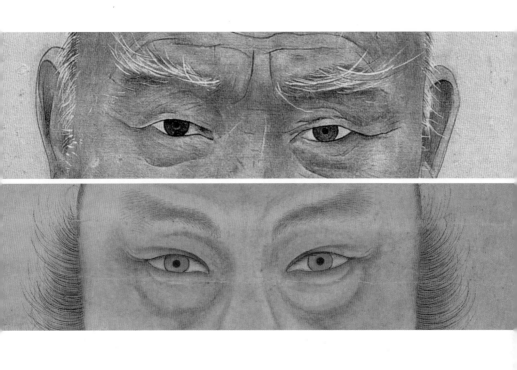

◁ **도판14** 김호석, 〈우리시대의 초상〉, 1990, 95×65cm, 수묵채색, 개인소장

△ **도판15** 김호석, 〈우리시대의 초상〉과 〈윤두서 자화상〉의 눈 부분 비교

먼저 1898년 내한하여 고종과 민상호閔商鎬, 1870~1933의 초상 등을 남긴 휴버트 보스Hubert Vos, 1855~1935가 떠오른다. 서양화가 인 그가 유화로 그린 〈고종황제 어진〉은 분명 서양화의 입체 화법으로 그렸다.도판13 입체감을 그리 깊게 표현하지 않았고, 두 손을 맞잡고 반듯이 선 전신입상의 정면상은 언뜻 조선시 대 초상화의 전통을 계승했다는 느낌을 들게 한다. 소멸되었 던 전통 초상화법의 장점을 수용한 초상화로 꼽고 싶다.

채용신이 전통적인 화법에 입체감을 가미하여 제작한 〈고 종황제 어진〉에 비하면, 휴버트 보스의 〈고종황제 어진〉은 신 선하게 다가온다. 채용신의 〈고종황제 어진〉은 입체화법을 가 미했지만 전통형식을 크게 벗지 못했기 때문이다. 한쪽에서 빛 을 받은 서양식 입체화법 외에도 서있는 포즈가 그러한데, 이 는 이명기와 김홍도가 1796년에 합작한 〈서직수 초상〉과 근사 하여 흥미롭고, 정조 연간에 이룬 새로운 초상 형식의 장점을 돌아보게 한다.

다른 사례로는 1980년 이후에 그린 김호석의 수묵 인물 초 상화가 있다. 김호석 작가는 『공간』 1980년 2월호에 실린 필자 의 글에서 초상화의 배채화법을 읽고 스스로 전통 초상화 방식 을 탐구했다고 한다. 그후 1990년 작 〈우리시대의 초상〉과 같 은 인물상을 그리면서 닥종이에 수묵담채화로 조선시대 초상 화의 배채법과 전신화법을 재창조해낸 것이다.[20]

이 작품은 전통 형식의 재해석과 현대화 내지 개성화를 그

토록 감명 깊게 이뤄낸 그림이다.^{도판14} 특히 〈우리시대의 초상〉을 보면 눈 주변에 입체감을 주면서도 눈동자는 평면적으로 그려 넣어 노인의 분노감이 넘실대게 했다. 입체감을 살린 이명기식 눈동자보다 〈윤두서 자화상〉의 평면적인 표현방식을 차용하였음이 눈에 띈다.^{도판15}

조선시대 초상화는 지배층의 얼굴이다. 유교사회에서 제의적 목적으로 그린 숭배나 추모의 상이 대부분이라 할 수 있다. 그럼에도 걸작들이 대거 그려진 것은 당대에 존경할 만한 사람이 있었고, 인간에 대한 신뢰와 애정이 쌓였기에 가능했다고 생각된다. 그토록 아름답고 감명 깊은 초상화들은 조선 후기의 문화적 환경을 여실히 웅변해주기도 한다.

앞서 언급했듯이 이들을 감상할 때마다 우리 근현대미술사에서 초상화가 왜 그리 퇴락했는지 성찰하게 한다. 우리가 인간다운 인간이 적은 시대를 살았기 때문일까. 이 책이 우리시대의 진정한 초상화가 출현하는 데 도움을 주었으면 좋겠다.

조선 후기에 카메라 옵스쿠라로 초상화를 그렸다

정약용의 증언과 이명기의 초상화법

정약용의 증언과
이명기의 초상화법

카메라 옵스쿠라는 말 그대로 '어두운 방' 혹은 '어둠상자'라는 뜻
이다. 암실이나 밀폐된 공간에 작은 구멍을 통과해서 들어온 빛
이 영상으로 변하는 자연 현상을 응용한 광학적 투영기구이다.
카메라 옵스쿠라는 외부의 빛이 밝고 환해야 스크린에 비친 영
상이 뚜렷하다. 따라서 카메라 옵스쿠라를 사용한 인물화의 경
우 입체감이 선명할 수 밖에 없다. 뿐만 아니라 의습과 옷감의
치밀한 무늬, 재질감을 실물과 착각할 정도로 거의 완벽하게 묘
사하는 그림이 가능해졌다.
현대회기 데이비드 호크니는 이 점을 염두에 두고 13세기에서
19세기까지 유럽의 인물화들을 나열했는데, 15세기 후반에서
16세기 전반이 입체적인 표현기법의 변화시점이며, 카메라 옵
스쿠라의 개발과 맞물려 있음을 확인했다.

시작하며

필자는 다산학연구원의 《다산학보》 제1집에 실린 「정약용의 과학사상」이라는 논문을 접한 것이 계기가 되어 다산 정약용의 회화관을 정리하게 되었다.[1] 이 논문에 소개된 정약용의 「칠실관화설漆室觀畵說」은 충격으로 다가왔다.[2] 사진기의 전사前史인 '카메라 옵스쿠라'에 관한 실험인데다가 화가의 묘사 기량이 카메라 옵스쿠라 영상의 수준이면 좋겠다는 정약용의 주장 때문이었다. 그 후 최인진 선생의 『한국사진사』를 통하여 정약용이 쓴 「복암 이기양 묘지명茯菴李基讓墓誌銘」에서 새로운 정보를 얻었다. 카메라 옵스쿠라를 이용하여 이기양茯菴 李基讓, 1744~1802의 초상화를 그렸다는 사실을 알게 된 것이다.[3]

정약용은 당대 화단에서 '화의불화형畵意不畵形'을 내세운 남종화풍南宗畵風에 비판적이었고 사실묘사에 충실한 그림다운

그림을 중요시 하였다.[4] 일종의 광학실험보고서 격인 「칠실관화설」은 정약용의 과학정신을 보여주기도 하려니와 대상 묘사의 사실성을 더욱 강조하는 대목이다. 또한 정약용은 '칠실파려안' 즉 카메라 옵스쿠라로 이기양의 초상화를 그렸던 장면을 묘지명에 밝혀놓았다. 이 증언은 18세기 말 정조 연간 카메라 옵스쿠라라는 서구 광학도구 수용에 따른 사실주의 회화의 새로운 진전을 시사한다.

정약용의 두 글은 서양의 사실주의 미학이나 근대정신과 비교해도 손색이 없다. 서양문화사 연구에서 근대정신의 기준인 사실주의의 진전을 카메라 옵스쿠라와의 관련성에서 찾는 추세가 있음을 미루어볼 때 더욱 그러하다.[5]

필자는 정약용과 동시대를 살았던 이명기가 1783년에 그린 〈강세황 71세 초상〉에 관한 논문을 발표하면서 이 초상화와 이전까지의 초상화풍 사이에 뚜렷한 차이가 있음을 재발견하였다.[6] 정묘精妙하게 입체감을 살린 얼굴 표현, 의습 묘사의 짙은 명암법, 투시도법에 근사한 사선배치 등은 이명기와 비슷한 시기 선후배의 초상화와도 뚜렷하게 구분된다. 그래서 이명기 같은 화원이 정약용의 증언처럼 카메라 옵스쿠라를 이용하지 않았을까 생각하기에 이른 것이다. 그 가능성에 대해서는 「조선후기에 유입된 네덜란드 그림: 피터르 셍크의 동판화 〈술타니에 풍경〉」에서 언급한 적이 있다.[7]

이 글은 이기양의 문집 『복암집』의 발굴이나 카메라 옵스쿠

라의 구체적인 유입경로 혹은 카메라 옵스쿠라의 사용이 뚜렷한 작품 사례 등을 토대로 차후의 연구과제로 삼으려 한 주제였다. 아쉬운 대로 조선 후기의 초상화들과 함께 이명기가 그린 초상화를 면밀하게 재검토한 결과, 카메라 옵스쿠라를 사용했다는 확신이 들었다. 특히 이명기가 1787년에 그린 〈유언호 초상〉을 카메라 옵스쿠라를 활용한 사례로 꼽았다.

카메라 옵스쿠라의 발생과 전래

카메라 옵스쿠라는 말 그대로 '어두운 방' 혹은 '어둠 상자'라는 뜻이다. 암실이나 밀폐된 공간에 작은 구멍을 통과해서 들어온 빛이 영상으로 변하는 자연현상을 응용한 광학적 투영 기구이다. 어둠 속에 바늘구멍으로 들어온 빛을 따라 일정한 거리의 벽면이나 흰 종이에 외부의 풍경이나 사물이 거꾸로 비치게 되는 원리를 일정한 틀로 개발한 것이다.

카메라 옵스쿠라는 외부의 빛이 밝고 환해야 스크린에 비친 영상이 뚜렷하다. 따라서 카메라 옵스쿠라를 사용한 그림은 인물화의 경우 입체감이 선명할 수밖에 없다. 뿐만 아니라 의습과 옷감의 치밀한 무늬, 재질감을 실물과 착각할 정도로 거의 완벽하게 묘사하는 그림이 가능해졌다.

현대화가 데이비드 호크니David Hockney, 1937~는 이러한 점을

염두에 두고 13세기에서 19세기까지 유럽의 인물화들을 나열했는데, 15세기 후반에서 16세기 전반이 입체적인 표현기법의 변화시점이고 그 시기가 카메라 옵스쿠라의 개발과 맞물려 있음을 확인했다.[8] 또한 카메라 옵스쿠라는 풍경화에도 흔히 사용되었을 것으로 추정되는데, 건물이 늘어선 거리나 가로수길 등에서 투시원근법의 표현을 가능하게 했을 것이다. 특히 높낮이와 원근이 뚜렷이 구분되는 영상은 지도 그리기에도 편리하게 쓰였다고 본다.

서양에서는 B.C. 4세기에 아리스토텔레스Aristoteles, B.C. 384~322가 부분일식 당시 숲 속 바닥에 초승달 모양의 태양이 비친 현상을 처음 기술한 적이 있고, 중국에서는 비슷한 시기인 B.C. 5세기에 묵가墨家 학파의 『묵경墨經』에 '빛의 이론과 바늘구멍에서 상이 만들어지는 법칙'이 서술되어 있다.[9] 즉 카메라 옵스쿠라는 작은 어둠 공간이고, 지금의 사진기인 카메라는 1830년대에 그 원리를 기본으로 삼아 개발된 촬영기계이다.

카메라 옵스쿠라는 고정된 실내의 바늘구멍 어둠방에서 이동용 텐트 혹은 상자형으로 발진하고, 선명한 영상을 얻기 위하여 구멍에 볼록 렌즈를 설치하는 형태로 진화하였다. 이후 오목 렌즈와 유리를 이용한 리플렉스reflex 형태로 진화된 것은 근대 카메라의 아버지가 되는 셈이다. 그러면서 카메라 옵스쿠라가 화가나 지도 제작자에게 그림을 그리는 필수적인 도구로 활용되고 철학자에게 흥미로운 관찰 대상이 된 것은 르네상스

이후로 여겨진다.[10] 근대정신의 맹아와 함께 한 것이다.

화가로는 유일하게 레오나르도 다빈치Leonardo da Vinci, 1452~1519가 1508년 카메라 옵스쿠라 제작과 원근법에 대하여 서술한 적이 있으며, 지롤라모 카르다노Girolamo Cardano, 1501~1576가 1550년대 카메라 옵스쿠라에 볼록 렌즈를 설치한 것으로 알려져 있다.[11] 1558년 카메라 옵스쿠라에 볼록 렌즈와 오목거울을 설치하여 유용한 그림 제작도구로 개발한 사람은 잠바티스타 델라 포르타Giambattista della Porta, 1538년경~1615라는 물리학자였다. 포르타는 "그림을 그릴 줄 모르는 사람도 이 장치를 사용하면 연필로 사물의 윤곽을 쉽게 그릴 수 있다"라고 하였다.[12]

1830년대에서 1850년대에 카메라로 완성되기 전까지 카메라 옵스쿠라가 이동식 텐트형 혹은 상사형태로 발전되어 풍경화가인 안토니오 카날레토Antonio Canaletto, 1697~1768나 인물 화가인 요하네스 베르메르Johannes Vermeer, 1632~1675 등 17세기에서 18세기를 대표하는 여러 화가들이 활용했으리라 추정된다.[13]

16세기부터 19세기까지 유럽 회화의 치밀한 묘사와 생동감 넘치는 입체 표현, 원근감 구현 등은 일차적으로 화가들의 뛰어난 기량 때문이겠지만 그 비밀 중 하나는 카메라 옵스쿠라 같은 광학기구의 발달과 무관하지 않은 것이다.[14] 도판1·2

카메라 옵스쿠라는 기능과 원리의 특성상 과학자나 화가는 물론 철학자나 사상가들에게도 관심거리였던 모양이다. 어둠 속에 유입된 빛줄기는 중세에서 근대사회로 변화하는 희망을

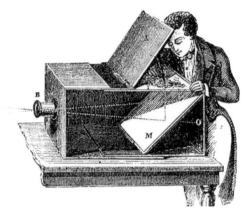

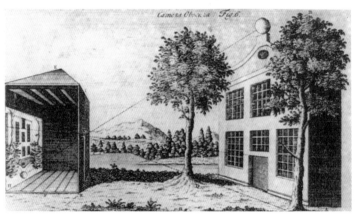

도판1 카메라 옵스쿠라, 17~18세기
도판2 〈카메라 옵스쿠라의 원리〉『광학논문』, 1716

상징하는 것으로 보였다. 햇빛은 사물을 명확하게 볼 수 있게 하기 때문에 그런 것 같다.

카메라 옵스쿠라에 비친 영상은 대상을 그대로 본뜬 것이어서 인간의 오성悟性 작용과 닮았다고 인식했던 듯하다. 보이는 그대로의 영상이 사물의 본질에 대한 객관적인 판단과 조망을 가능하게 한 것이다. 데카르트René Descartes, 1596~1650의『굴절광학』을 시작으로 로크John Locke, 1632~1704의『인간오성론』, 뉴턴Isaac Newton, 1642~1727의『광학』까지 카메라 옵스쿠라와 관련된 근대성의 담론이 빠지지 않는다.[15]

16세기 이후 유럽에서 개발된 카메라 옵스쿠라는 기독교를 전파한 서양 선교사들에 의해 아시아에 전해졌고 중국에 들어온 시기는 명나라 후기이다. 당시 선교활동과 함께 안경이나 확대경, 망원경 등이 포함된 광학기구가 유입되었고, 그 영향으로 방이지方以智, 1611~1671 손운구孫云球 황이장黃履庄, 1656~? 진문술陳文述, 1771~1843 등에 의해 중국의 광학기술이 크게 발전하였다.[16] 특히 황이장이 17세기 후반에서 18세기 초 강도江都에서 카메라 옵스쿠라 제작자로 유명하였고, 소주나 호남성 등에서 그림 그리는 도구와 완상용으로 카메라 옵스쿠라가 생각보다 널리 보급되었다고 한다.[17]

조선에는 중국을 통하여 카메라 옵스쿠라가 전래되었을 것이다. 조선 후기인 17세기에서 18세기에 천문학, 수학, 기하학, 세계지도 등이 천주교와 함께 본격적으로 소개되었다.[18]

그 중에서 아담 샬Adam Schall, 1591~1666이 한역한 『원경설遠鏡說』 같은 과학서나 마테오 리치Matteo Ricci, 1552~1610가 한역한 『기하원본幾何原本』 등은 광학의 원리와 서양화를 이해하는 데 도움을 준 것 같다.[19] 서양화법에 대한 관심과 수용이 확대된 18세기 중후반 무렵에는 카메라 옵스쿠라가 조선 사회에도 알려졌을 것이다. 그러나 정약용 이전에는 밝혀진 전래 기록이 없다.

카메라 옵스쿠라에 대한 정약용의 증언

「칠실관화설」 캄캄한 방에서 그림 보는 이야기

"방漆室은 호수와 산 사이에 있다. 물가와 멧부리의 아름다움이 양편으로 둘러 얼비친다. 대와 나무와 꽃과 바위도 첩첩이 무리지어 누각과 울타리에 둘리어 있다. 맑고 좋은 날씨를 골라 방을 닫는다. 무릇 들창이나 창문이나 바깥의 빛을 받아들일 만한 것은 모두 틀어막는다. 방 안을 칠흑같이 깜깜하게 해놓고 구멍 하나만 남겨둔다. 돋보기 하나를 가져다가 구멍에 맞춰놓고 눈처럼 흰 종이판을 가져다가 돋보기에서 몇 자 거리를 두어 비치는 빛을 받는다. 렌즈의 평평함과 볼록함에 따라 설치거리가 다르다. 그러면 물가와 멧부리의 아름다움과 대와 나무와 꽃과 바위 무더기, 누각과 울타리가 둘러친 모습이 모두 종이판 위로 내리

비친다. 짙은 청색과 옅은 초록빛이 그 빛깔 그대로요, 성근 가지
와 촘촘한 잎이 그 형상 그대로다. 구성이 조밀하고 위치가 가지
런해서 절로 한 폭의 그림을 이룬다. 세세하기가 실낱이나 터럭
같아 마침내 중국의 유명한 화가 고개지나 육탐미陸探微라도 능히
할 수 있는 바가 아니다. 대개 천하의 기이한 경관이다.

안타까운 것은 바람에 나뭇가지가 흔들려 묘사해내기가 지극
히 어렵다는 점이다. 사물의 형상이 거꾸로 비쳐 감상하기 황홀
하다. 이제 어떤 사람이 초상화를 그리되 터럭 하나도 차이가 없
기를 구한다면 이 방법을 버리고서는 달리 좋은 방법이 없을 것
이다. 그런데 마당 가운데서 진흙으로 빚은 사람처럼 꼼짝도 않
고 단정히 앉아 있어야 한다. 묘사의 어려움이 바람에 움직이는
나뭇가지와 다르지 않은 탓이다."

"室於湖山之間 有洲渚巖巒之麗 映帶左右 而竹樹花石叢疊
焉 樓閣藩籬邐迤焉 於是選晴好之日 閉之室 凡牕櫳牖戶之有可
以納外明者 皆塞之 令室中如漆唯留一竅 取靉靆一隻 安於竅 於
是紙版雪暟者離靉靆數尺 隨靉靆之平突其距度不同 而受之映
於是洲渚巖巒之麗 與夫竹樹花石之叢疊 樓閣藩籬之 邐迤者 皆
來落版上 深靑淺綠如其色 疎柯密葉如其形 間架昭森位置齊整
天成一幅 細如絲髮 遂非顧陸之所能爲 蓋天下之奇觀也 所嗟風
梢活動 描寫崎艱也 物形倒植覽賞恍忽也 今有人欲謀寫眞 而求
一髮之不差 捨此再無良法 雖然不儼然端坐於庭心如泥塑人者
其描寫之艱 不異風梢也" 『여유당전서』 권 1[20] **도판 3**

도판3 정약용, (좌)「여유당전서」「칠실관화설」과 (우)「이기양 묘지명」부분

「복암 이기양 묘지명」(부분)

"복암이 일찍이 나의 형선중씨先仲氏, 정약전 집에서 칠실파려안카
메라 옵스쿠라을 설치하고 거기에 거꾸로 비친 그림자를 따라서 초
상화 초본을 그리게 하였다. 공복암은 뜰에 설치된 의자에 태양을
향해 앉아 있었다. 털끝 하나 잠깐 움직여도 모사하기 어려운데
공은 의연하게 흙으로 빚은 사람처럼 오랫동안 조금도 움직이지
않았다. 역시 보통 사람이 하기 어려운 일이다."

"茯菴 嘗於先仲氏家 設漆室玻瓈眼 取倒景 以起畫像之草 公
於庭中設椅 向日而坐 一髮乍動 卽摹寫無路 公凝然若泥塑人 良

위의 두 글은 정약용이 카메라 옵스쿠라에 관해 밝힌 견해
이다. 정약용이 카메라 옵스쿠라를 실험하고 「칠실관화설」을
쓴 시기는 결혼을 하고 서울로 이사 온 1776년 이후일 것이다.
1792년 겨울에 서학저술과 관련한 「기중도설起重圖說」 등을 쓴
것을 근거로 하여 「애체출화도설靉靆出火圖說」이나 「지구도설地球
圖說」 등과 함께 「칠실관화설」을 1792년 이전 작으로 편년하기
도 한다.22 이기양 묘지명에 밝혀진 대로 '칠실파려안' 곧, 카메
라 옵스쿠라를 설치하고 이기양이 초상화를 그린 시기도 정약
용이 「칠실관화설」을 실험한 때와 멀지 않을 것이다. 따라서 위
에 기술된 카메라 옵스쿠라 사용은 1776년에서 1792년 사이에
이루어졌을 것이다.

묘지명의 내용대로 이기양이 카메라 옵스쿠라로 초상화
를 그린 곳은 정약용의 둘째 형인 정약전巽庵 丁若銓, 1758~1816의
집이다. 정약용과 정약전 형제가 이기양과 교분을 갖고 이승
훈蔓川 李承薰, 1756~1801, 이벽曠庵 李蘗, 1754~1785, 권철신鹿庵 權哲身,
1736~1801 등과 서학西學과 서교西敎에 심취한 시기는 1780년대
로, 카메라 옵스쿠라도 그 시기에 실험했을 것으로 짐작된다.

카메라 옵스쿠라에 대한 정보를 가져온 사람은 1784년 북
경을 다녀온 이승훈이었을 가능성도 있다. 정약용의 매부인 이
승훈은 북경에서 서양 선교사에게 직접 영세領洗를 받은 조선

의 첫 천주교 교인이자, 수학이나 천문학 등 서양 과학기술에 도 지대한 관심을 지닌 인물이었다.

정약용이 북창동에서 남산 아래 회현방으로 이사하여 자리 잡은 해는 1783년이다.[23] 당시 정약전의 집은 청파동 야곡에 있었다. 1783년 정약용은 생원시에 합격하여 임금을 알현하고 부모님을 모셨던 정약전의 집에서 손님맞이 잔치를 벌였다.[24]

이 행적들을 염두에 두면 정약용이 자신의 집 회현동에서 카메라 옵스쿠라를 실험해보고, 이기양이 야곡의 정약전 집에 서 카메라 옵스쿠라를 이용하여 초상화를 그린 시기는 1780년 대 중반쯤이었으리라 생각된다. 당시 정약용의 나이는 20세 초반이었다.

당시 회현방에는 강세황이 이웃에 살고 있었다. 정약용은 그의 모습을 "강세황이 산 속 정자 냇가에 서 있는데 그림 구 하러 온 손님들 저잣거리 같구려"라고 증언하기도 한다.[25]

또한 강세황에게 서양화를 빌려주었고 이명기가 〈강세황 71세 초상〉을 그릴 때 근처에 살면서 배접도구와 종이를 보 내준 홍수보君實 洪秀輔, 1723-·?가 정약용의 장인인 홍화보洪和輔, 1726~1791와 집안 사람인 점도 주목할 만하다.[26] 1781년 홍수보 가 동지사冬至使로 북경에 다녀왔기에 혹시 그를 통해서 카메라 옵스쿠라에 관한 정보를 얻지 않았을까 하는 짐작이다.

그런데 정약용이나 이기양의 카메라 옵스쿠라 사용이 1790년 대 이후의 일은 아닌 것 같다. 1790년대 정조 후반기는 서학에

대하여 쇄국적 전환이 뚜렷해졌기 때문이다.[27] 특히 1791년 진산사건珍山事件에 정약용의 외사촌인 윤지충尹持忠, 1759~1791이 연루되었고 1795년 이후 이가원, 이승훈, 권일신, 이존창, 정약용 형제 등에 대한 사학배척 상소가 빈번해졌다. 정약용이 임금을 가까이 모시던 승지承旨에서 충청도 금정찰방金井察訪으로 밀려났을 정도였다.

1785년에는 천주교 신자를 처형한 '서학의 옥獄'이 있었고 1786년에는 사신들에게 서양서적구입 금지령이 내려졌다. 1780년대 후반도 개방적인 분위기이면서 동시에 서학탄압으로 반전시킬 준비기간이었다고 볼 수 있다.

정약용이 젊은 시절 서학에 관심을 쏟은 일은 1797년 정조에게 올린 반성문격인 「자명소自明疏」에도 잘 드러나 있다. "약관 초기에 일종의 풍기에 따라 천문, 역상, 농정수리에 관해 측량하고 실험하는 방법을 잘 알고 있었고 그러했기에 남몰래 서학과 서교에 빠져들었다"라고 진술했던 것이다.[28] 이처럼 정약용의 행적과 사회분위기의 변화를 볼 때 정약용의 카메라 옵스쿠라 사용은 1780년대, 곧 1784년에서 1785년 무렵으로 좁혀볼 수 있다.

정약용의 카메라 옵스쿠라 실험은 회현동 집에서 이루어진 듯하다. 「칠실관화설」의 서두가 정약용이 북창동에서 회현방 누산정사樓山精舍로 이사하고 지은 칠언시 「하일누산잡시夏日樓山雜詩」와 유사하기 때문이다.[29] 아무튼 그 설치장소에 대한 정약

용의 묘사는 자연의 아름다운 풍광을 떠오르게 하고 거꾸로 그려진 한 폭의 산수화를 연상시킨다.

이처럼 정약용의 '황홀한 풍경' 영상 실험은 당시의 실경산수화에도 카메라 옵스쿠라가 활용될 수 있지 않았을까 하는 생각을 갖게 한다. 김홍도의 〈옥순봉도玉筍峯圖〉나 실경 그림의 실제 현장이 카메라 앵글에 거의 같은 구도로 잡히는 것과, 18, 19세기 사이에 제작된 정상기農圃子 鄭尙驥, 1678~1752와 김정호古山子 金正浩, ?~1866이 조선지도가 우리 땅과 닮게 그려진 것을 통해 유추하자면 그렇다.

하지만 속단하기는 힘들다. 이는 이동이 가능한 상자형 카메라 옵스쿠라를 사용해야 가능한 일이기 때문이다. 또한 당시 회화의 필묵법이나 전통적인 산수준법으로는 카메라 옵스쿠라에 비친 컬러 영상을 소화하기 힘들었을 것이다. 그런데다 19세기에는 관념적인 사의를 내세운 남종산수화풍南宗山水畵風이 만연하여 실경산수화의 전통이 쇠퇴하였다.

고정식 실내형 카메라 옵스쿠라의 실험과정과 내용은 르네상스 시기 이탈리아아이 다니엘로 바르바로Daniello Barbaro가 1568년에 쓴 『원근법Della Perspettiva』의 내용과 상당히 비슷하다. 또한 바르바로의 글은 서양광학사에서 카메라 옵스쿠라를 화가가 활용할 수 있는 기구로 추천한 최초의 기록으로 알려져 있다.

"방 창문에 안경 크기 정도의 구멍을 뚫는다. 근시인 아이들

이 사용하는 안경처럼 오목하지 않고 양면이 모두 볼록한 유리를 사용한다. 이 유리는 구멍에 끼우고 창문과 문을 모두 닫아 유리를 통하지 않고는 빛이 전혀 안으로 들어올 수 없도록 한다. 그런 다음 종이를 한 장 꺼내 유리 앞에 놓으면 집 바깥에 있는 사물을 종이 위에서 선명하게 볼 수 있다. …… 여러분은 종이 위에 비친 형상을 실제 모습 그대로 볼 수 있다. 색조변화, 색깔, 명암, 움직임, 구름, 물결, 날아가는 새 등등 모든 것이 보인다. 이 실험을 위해서는 햇빛이 맑고 밝아야 한다. 이렇게 종이 위에서 사물의 윤곽을 볼 수 있으면 연필을 가지고 모든 구도를 그릴 수 있고 명암과 색조를 눈에 보이는 대로 넣을 수 있다. 그림을 마칠 때까지 종이를 그 자리에 고정시키면 된다."[30]

　바르바로의 글에서 짐작할 수 있듯이 16세기 이후 유럽 회화의 사실성은 분명 카메라 옵스쿠라와 함께 발전했으리라 추정된다. 그런데 막상 화가들이 카메라 옵스쿠라를 사용하여 그림을 그릴 때 어떤 도움을 받았는지 구체적으로 알려진 사실은 드물다. 대체로 르네상스 이후 거장들의 묘사 기량은 개인의 천재성에 의한 것으로 거론된 사실만 봐도 알 수 있다. 다시 말해 천재적인 거장이 실은 대부분 카메라 옵스쿠라를 활용했다는 사실을 감춰왔던 것이다. 심지어 영국의 한 시인이 화가에게 카메라 옵스쿠라를 보여주자 "모른 척, 그리고 놀란 척하더라"는 일화가 전할 정도이다.[31]

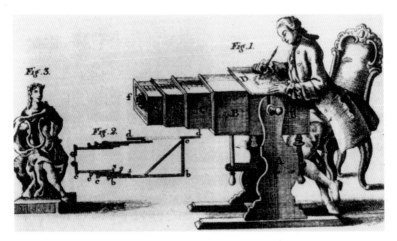

도판4 G.F. 브랜더, 〈카메라 옵스쿠라로 조각상을 그리는 장면〉, 동판화, 1769

당대 거장들의 뛰어난 회화성이 오로지 그들의 천재적인 눈과 손으로 이루어진 것처럼 포장되었기에 서양회화에서도 카메라 옵스쿠라의 활용정도를 추정하는 데 그칠 수밖에 없다. 데이비드 호크니가 16세기~19세기 사이에 유럽 거장들의 회화적 비밀이 광학기구 사용에 있었다고 주장하자 큰 반향이 일었던 것도 그 때문이다.[32] 도판4

이런 점에 비추어볼 때 "이기양이 햇볕 아래에서 조각처럼 카메라 옵스쿠라 앞에 앉아 초상화를 그렸다"는 정약용의 증언은 소중한 기록이다. 세계 미술사에서 카메라 옵스쿠라를 이용하여 초상화를 그렸다는 사실을 밝힌 아주 드문 문헌 사례이

기 때문이다. 볼록 렌즈를 설치하고 이동식 스크린을 사용한 카메라 옵스쿠라의 이름을 '칠실파려안' 곧 '유리볼록 렌즈의 눈구멍 어둠의 방'이라고 지은 것도 정약용답다.

이기양은 정약용보다 20년 가량 선배로 정약용의 형인 정약전과 친분이 두터웠다. 이덕형漢陰 李德馨, 1561~1613의 7대손으로 정조 연간에 도승지都承旨와 의주부윤義州府尹 등을 지냈다. 1795년 수찬修撰 시절에는 서학을 반대하는 사람처럼 비치도록 척사의 상소를 올리기도 했다.[33] 자신과 그 주변은 물론 아들인 이총억李寵億까지 서교 신자였던 까닭에 신유박해辛酉迫害를 그냥 넘기지 못하였다. 결국 단천에 유배당했고 회갑연을 넘기지 못하고 세상을 떠났다.

이기양은 정조가 승하하기 직전인 1800년에 진하부사進賀副使로 북경에 다녀오면서 목화 따는 기계를 수입해오기도 했다. 하지만 순조純祖, 1800~1834 즉위 이후 서학에 대한 탄압과 맞물려 당시 농촌에 보급되지는 못했다. 그때 이기양이 천주교 교리와 합리성을 인정하게 되었다고도 전한다.

이처럼 정약전의 집에 카메라 옵스쿠라를 설치하고 이기양이 초상화를 그린 일에 대한 정약용의 증언이 중요하지만, 과연 화가가 누구였는지는 밝히지 않아 아쉬움이 남는다. 정약용의 그림 솜씨로 보아 그가 직접 초본을 그렸거나 형인 정약전이 시도했을 가능성도 없지 않으나 지금으로서는 확신할 수 없다.

카메라 옵스쿠라로 초상화를 그렸다는 사실과 관련하여 조선 후기 초상화의 형식이 새롭게 변모하는 양상에 주목할 필요가 있다. 초상화를 그리는데 입체감과 투시도법의 정확성을 기하려는 노력이 1780년부터 1790년대까지 제작된 이명기의 초상화에서 여실히 드러나기 때문이다.

정약용과 이명기는 신분차가 있었지만 왕래가 있었을 법하다. 우선 이명기는 정조가 초상화 분야에서 가장 인정하는 화원이었다. 정약용을 발탁한 채제공樊巖 蔡濟恭, 1720~1799이 자신의 각종 초상화를 4점 이상 이명기에게 맡겨 제작했던 사실 등으로 미루어볼 때 그러하다.

또한 정약용은 이명기에 대하여 "초상화로 유명했고 정조 어진부터 관료들의 초상, 그리고 낡은 초상화의 중모重摹까지 모두 이명기가 그렸다"라고 언급했다.[34] 하지만 정약용의 초상화가 전하지 않는 것은 의외인데 1780년대 당시 정약용은 너무 젊었고, 그 이후 서학의 죄인으로 유배생활을 한 탓에 그릴 만한 여건이 못 되었을 것이다.

정조 연간 초상화의 입체화법

조선시대 초상화에서 시기별로 뚜렷한 변화를 보여주는 부분은 안면이나 의습의 표현방식이다. 먼저, 안면 표현은

15, 16세기 사이의 짙은 채색법에서 17세기의 담채화법으로 변화하였다. 그리고 18세기에 들어서면 얼굴의 굴곡을 따라 음영을 가미하면서 극세필의 육리문肉理文도 부분적으로 활용되었다. 입체감을 정치하게 살리는 전신 방식이 자리 잡힌 것이다.

다음, 17세기까지 의습의 묘사는 문인관료의 권위나 위엄을 내비치듯 수묵 선묘만으로 간결하게 표현했다. 이에 비하여 18세기 초상화에서는 의습선이 복잡해졌고 갈고리 모양의 선을 따라 보태진 음영으로 실재감을 구현했다.

이처럼 음영을 살린 18세기 초상화는 사실성을 얻은 대신 번잡스러워졌다. 특히 18세기 후반에서 1780년대에 오면서 음영 표현이 더욱 짙어졌다. 19세기 초상화의 의상은 약간 풀이 죽은 듯한 느낌을 주는데, 이는 조선 후기에 신분질서가 흐트러지면서 맥 빠진 사대부 계층을 시사하는 양식으로의 변화라고 할 수 있다.[35]

18세기 초상화의 양식적 변모는 윤두서恭齋 尹斗緖, 1668~1715에서 비롯된다. 그의 대표작인 〈윤두서 자화상〉과 함께 1710년 작 〈심득경 초상〉士常 沈得經, 1673~1710이 좋은 사례이다. 〈윤두서 자화상〉의 음영이 뚜렷한 굴곡과 주름, 〈심득경 초상〉의 등받이가 없는 네모 의자에 걸터앉은 자세와 가벼운 음영처리의 복잡한 의습 묘사를 볼 때 그러하다. 윤두서의 정확한 관찰태도와 입체 표현에서 소극적이나마 서양화풍의 영향을 감지할 수

있다. 윤두서가 조선에 서학을 처음 들여온 이수광芝峯 李睟光, 1563~1628의 증손녀와 결혼했던 점으로 미루어볼 때 그런 가능성도 없지 않다.

윤두서 이후 도화서 화가 중 18세기 중반인 영조 연간까지 초상화에서 뛰어난 기량을 보인 인물로는 김진여玉崖 金振汝 김두량南里 金斗樑, 1696~1763 변상벽和齋 卞相璧 진재해僻隱 秦再奚, 1691~1769 등을 꼽을 수 있다. 그러나 초상화에는 화원이 낙관落款하는 경우가 드물었기 때문에 이들의 개별적인 기량과 개성미를 구분하기는 어렵다. 하지만 김두량의 개 그림이나 변상벽의 고양이와 닭 그림을 보면 이들이 쌓은 묘사력 훈련의 강도와 수준을 짐작할 수 있다.

18세기의 초상화 가운데 이명기보다 한 세대 선배인 진재해가 1726년에 그린 〈유수 초상〉魯澤 柳洙, 1415~1481과 1725년에 그린 〈조영복 초상〉錫五 趙榮福, 1672~1728 변상벽이 1750년에 그린 〈윤봉구 초상〉屛溪 尹鳳九, 1681~1767 그리고 동시기에 활동했던 선배 신한평逸齋 申漢枰, 1726~?이 1774년에 그린 〈이광사 초상〉道甫 李匡師, 1705~1777 등을 살펴보면 대체로 명암을 살렸으나 입체감보다는 얕은 그늘을 도식화한 정도이다.

18세기 후반 이명기가 그린 초상화들은 변상벽이나 신한평 등 이명기를 가르친 선배들의 초상화 작업과는 또 다른 새로운 변화를 보여준다. 의습에 선명한 입체감을 살렸고 수정체를 생동감 있게 그린 눈동자를 비롯하여 주름과 굴곡을 따라 치밀한

선묘의 안면 묘사가 두드러진다.

의자, 족좌와 바닥에 깐 화문석의 통일된 사선처리는 투시도법을 염두한 듯 정밀한 배열과 선묘법을 보여준다. 특히 이명기의 뚜렷한 명암 표현이 카메라 옵스쿠라와 무관하지 않겠다는 생각을 갖게 하는 대목이다. 이러한 이명기의 새로운 초상화법은 1780년대에서 1790년대의 고관高官 초상화들에 고스란히 나타나 있다.

이명기는 개성 이씨로 아버지 종수宗秀와 동생 명규命奎 역시 화원이었다. 이명기가 양자로 삼은 명규의 친아들 인식寅植까지 3대가 화원 집안이었고 이명기 역시 당대 내로라하는 화원 김응환復軒 金應煥, 1742~1789의 사위였다.[36]

이명기는 1783년 28세에 규장각의 차비대령差備待令 화원으로 이름을 올렸고 초상화로 크게 명성을 얻었다. 정조 15년[1791]과 20년[1796], 정조의 어진 제작에 두 번이나 주관화사主管畵師로 발탁되었으며 당시 그의 나이는 36세와 41세 였다. 그리고 두 번이나 정조 초상화의 제작 책임을 맡은 시기인 1793~1795년 사이에 지금의 경상북도 영천인 신령현 장수도 찰방을 지낸 모양이다.[37] 특히 이명기의 아호雅號 화산관華山館은 신령현의 화산華山에서 따온 것으로 추정되는데 '화산관'이라고 도서낙관한 산수인물도는 1793년 이후의 작품인 셈이다.[38]

이명기의 작품으로 밝혀져 있거나 추정되는 초상화 중 현존 작품은 10여 점이다. 이중 제작시기가 가장 빠른 것은 1783년에

그린 〈강세황 71세 초상〉으로, 특히 이 초상화를 제작할 때 강세황의 아들 강관이 곁에서 작업일지인 「계추기사癸秋記事」를 썼다. 이는 강세황이 병조참판이자 오위도총부의 정오품 부총관正五品 副摠管으로 기로소耆老所에 들어간지 2달 후, 계묘년癸卯年, 1783 7, 8월 정조의 전교傳敎에 따라 초상화를 제작했던 일을 기록한 것이다.

이 글은 초상화의 제작공정과 비용이 소상히 밝혀져 주목을 끌었으며,[39] 초상화를 제작한 화원이 '화산관 이명기'였음을 분명히 확인시켜 주는 대목이 있다. 그동안 〈강세황 71세상〉이 이명기의 전칭작으로 알려져 왔는데, 이명기의 작품으로 단정할 수 있게 된 것이다. 기사 가운데 정조의 전교에 "어찌 이명기를 시켜 초상화를 그리도록 하지 않았는가"라고 했던 점으로 미루어 벌써 이명기의 솜씨가 정조의 눈에 들었던 듯하다. 28세 약관의 나이에 당대 독보적인 초상화가로 주목받은 것이다. 또한 지금까지 이명기의 생졸년生卒年을 몰랐으나 '계추기사'에 의해 그가 태어난 해가 1756년이었음을 알 게 된 사실은 반갑기 그지없다.

강세황 초상화 이전에 제작한 이명기의 작품으로 현재까지 알려진 사례가 없지만, 〈강세황 71세 초상〉만 보더라도 20대 후반의 청년 화원 이명기의 탁월한 묘사력과 회화 기량을 수긍케 한다. 섬세한 선묘와 음영처리로 인해 사실감 나는 얼굴, 의습의 입체적인 표현은 압권이다. 특히 변상벽의 솜씨로 추정되

는 18세기 중엽의 〈윤급 초상〉과 비교하면 그 입체화법의 변화가 역력하다.^{도판5}

허벅지를 덮은 관복의 윗부분을 짙은 먹으로 눌러 양 무릎에서 배까지 거리감을 낸 점이 특출하다. 오른손을 살짝 내밀어 무릎에 얹은 자세는 기존의 관복 정장본 초상화법의 격식을 깨는 것이다. 의자 다리와 족좌, 화문석 돗자리의 시점을 동일하게 맞춘 사선처리와 입체감 표현, 그리고 돗자리 왼편으로 떨어지는 그림자 설정은 이전의 초상화에서 볼 수 없는 새로운 리얼리즘realism 기법이다.

〈강세황 71세 초상〉에서 오른손을 내민 안정된 포즈와 투시도법을 활용한 배치 그리고 짙은 음영의 입체감과 그림자 표현은 카메라 옵스쿠라를 사용하지 않았을까 짐작하게 한다. 그러나 「계추기사」에는 그런 기록이 없어 아쉽다.

이명기가 1784년에 그렸을 〈채제공 초상〉 중 금관조복본도金冠朝服本 특이한 포즈이다.^{도판6} 금관조복金冠朝服에 상아홀象牙笏을 들고 등받침이 없는 의자에 앉은 자세 즉, 약간 부감俯瞰하여 포착한 시점이 카메라 옵스쿠라로 초본을 그린 것이 아닌가 여겨진다. 붉은 홍색 조복에 짙은 음영의 의습 처리는 몸의 흐름과 적절히 어울려 있고, 몸을 약간 앞으로 굽힌 듯한 포즈와 유난히 짧게 표현된 다리가 더욱 그런 확신이 들게 한다.

최근 알려진 이명기의 초상화 가운데 카메라 옵스쿠라 제작설과 관련하여 주목할 만한 작품은 앞에서 언급했던 1787년 작

도판5 윤두서에서 이명기까지 의습의 입체감 묘사 변화

1. 윤두서, 〈심득경 초상〉, 1710
2. 조영석, 〈조영복 좌상〉, 1724
3. 변상벽, 〈윤봉구 초상〉, 1750
4. 신한평, 〈이광사 초상〉, 1774
5. 傳 변상벽, 〈윤급 초상〉, 18세기 중엽
6. 이명기, 〈강세황 71세 초상〉, 1783

〈유언호 초상〉이다.[40] 도판7 유언호는 기계 유씨로 유척기兪拓基,
1691~1767의 5촌 조카이며, 이재陶庵 李縡, 1680~1746의 제자이자 문인
이다. 정조의 왕세손 시절을 보좌했던 덕분에 등극 후 홍국영德
老 洪國榮, 1748~1781 김종수定夫 金鍾秀, 1728~1799와 함께 크게 예우를
받으며 실권을 쥐었던 인사이다. 정조가 가장 관심을 쏟은 규장
각奎章閣 설치를 주도했고 정조 11년1787 우의정에 올랐다.

이 초상화는 유언호가 우의정에 오른 기념으로 제작한 듯하
다. 그림 윗부분에 명주를 대고 "좋은 신하 만나려고 먼저 꿈을
꾸었다네. 팽팽한 활과 부드러운 가죽이 서로 보완됨을 김종수
와 유언호에게서 보았지相見于离 先卜於蒙 一弦一韋 示此伯仲"라는 정조
의 어평御評을 써넣은 점이 그렇다.

화면 오른편 가장자리에 쓴 "조신 의정대신 경연강관 내각
학사 기계 유언호 자사경 58세상朝鮮議政大臣経筵講官内閣學士杞溪兪
彦縞字士京五十八歲像"에서도 우의정에 오른 기념으로 제작한 초상
화였음을 확인할 수 있다. 그림 왼편 화문석 위 가장자리에는
"숭정삼정미 화관 이명기사崇禎三丁未畵官李命基寫" 곧, 정조 11년
정미년丁未年, 1787에 도화서 회원 이명기가 그렸다고 작가와 제
작시기를 밝혀놓았다.

그런데 이 세 가지 기록 외에 그림 오른쪽 가장자리에 써놓

도판6 이명기, 〈채제공 초상〉 금관조복본, 1784년경, 비단에 수묵채색, 145×78.5cm,
보물 제1477호, 개인 소장

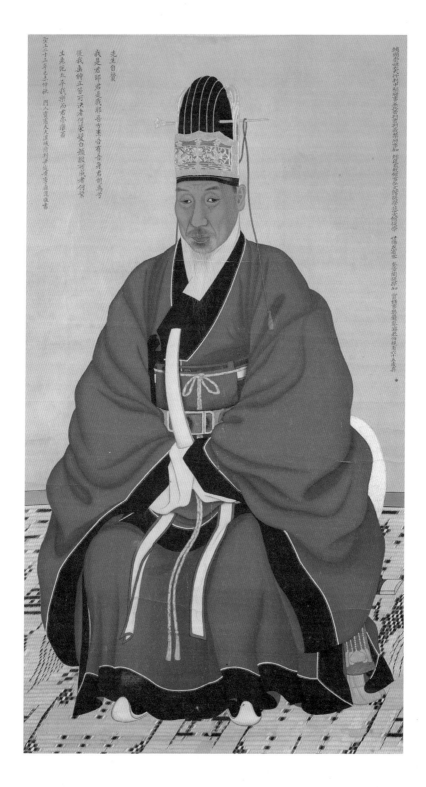

은 짤막한 글에 주목해야 한다. "용체장활시원신감일반容體長闊
視元身減一半"곧, "(그림의) 얼굴과 몸의 길이와 폭은 원래 (유언호)
신장에 견주어 절반으로 줄인 것이다"라는 내용이다. 유언호의
실제 키와 그림의 키 배율을 계산하여 그렸음을 알 수 있다.

〈유언호 초상〉은 오사모에 흉배가 딸린 구름 무늬의 검은
색 관복 차림 입상이다. 유복이나 평상복 차림의 입상이 없지
않으나 관복정장의 입상 초상화는 조선시대를 통틀어 아마도
첫 번째 사례가 아닌가 싶다. 입상 초상화의 비단 화견畵絹 바
탕을 볼 때 대체로 관복 정장의 의좌상椅坐像 초상화가 150센티
미터 이상인데 비해서 훨씬 작은 편이다. 이 초상화의 화면은
116×56센티미터이다.

소매 끝을 쥔 오른손이 살짝 보이도록 그린 것은 〈강세황
71세 초상〉과 비슷하다. 약간 구부정하게 상체가 앞으로 쏠
린 듯한 포즈인데, 현재 화면의 인물 입상이 84센티미터이니
오른편 기록대로 그림의 두 배이면 유언호의 키는 168센티미
터가 된다. 오사모의 정수리 부분을 빼면 유언호의 키는 대충
160센티미터 정도라고 추징해볼 수 있다.

그림의 초상을 실제 인물의 절반 크기로 그렸다는 사실을
기술한 점은 조선시대 초상화의 유일한 예로 괄목할 만하다.

도판7 이명기, 〈유언호 초상〉, 1787, 비단에 수묵채색, 116×56cm, 보물 제1504호,
기계유씨 종가소장, 서울대학교 규장각
◁▷ 〈유언호 초상〉의 좌우 글씨

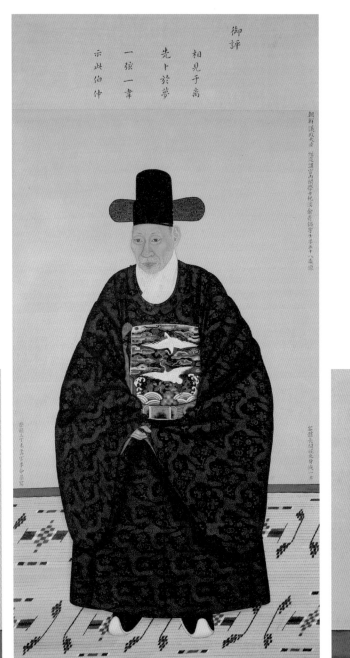

카메라 옵스쿠라로 초본을 떴기에 가능한 표현인 까닭이다. 더욱이 당시에 정약용이 실험한 카메라 옵스쿠라는 이동식 스크린을 쓰는 종류로 배율조정이 가능했을 것이다.

〈유언호 초상〉역시 이명기의 다른 초상화들과 마찬가지로 안면 표현이 선명하고 의습의 음영이 뚜렷하다. 소맷자락 아래로 짙은 농묵 표현과 관복 밑으로 화문석에 떨어진 그림자 묘사가 두드러진 점 역시 카메라 옵스쿠라의 효과일 터이다.

〈유언호 초상〉은 서양화처럼 한쪽에서 조명을 비춰 입체감을 내는 화법이 아니기 때문에 카메라 옵스쿠라와의 연관성을 단정하거나 인정하기 어려울 수도 있다. 하지만 그림의 배율을 밝혀놓은 점과 이명기의 입체화법이 이전 화가들의 초상화와 뚜렷이 구별된다는 점은 주목할 만하다.

정밀하게 그린 화문석 무늬를 약간 부감하여 정확한 투시도법으로 묘사한 점 또한 그러하다. 제작시기가 1787년인 점은 정약용이 카메라 옵스쿠라를 실험하거나 이기양이 그것을 이용해 초상화를 그린 시기와도 거의 비슷하다. 그렇게 볼 때 이기양의 초상화도 이명기가 그리지 않았을까 짐작해본다.

이명기와 김홍도가 1796년 함께 그린 초상화로 조선 후기 초상화의 대표작으로 손꼽히는 〈서직수 초상〉이 있다. 〈서직수 초상〉은 당대 두 대가가 합작한 만큼 뛰어난 묘사 기량을 보여준다.

하단에 화면의 3분의 1가량을 할애한 돗자리 표현도 벽면

과 인물에 공간감을 주는 새로운 시도이다. 윤두서의 〈심득경 초상〉이나 변상벽의 〈윤봉구 초상〉, 신한평의 〈이광사 초상〉에 드러난 도식화된 의습 묘사에 비하면 한층 진전된 사실 묘사로 성공적인 작품이라 할 수 있다.

정자관을 쓴 준수한 용모에 어울리는 도포의 표현 역시 일품이다. 짙지 않으면서도 의습과 음영의 실감나는 묘사가 빼어나다. 크고 작은 의습은 명주 도포에 풀을 먹여 막 다림질해 입은 듯 투명하면서도 사각거리는 촉감까지 전해주는 듯하다. 이것은 카메라 옵스쿠라의 효과일 것이다. 서양식 입체화법을 충분히 소화하여 조선의 몸에 맞는 김홍도 화풍을 창출해냈기에 가능한 표현이라 생각된다.

김홍도의 서양화풍, 나아가 당시 도화서의 서양화법 수용에 대해서는 이규상 一夢 李奎象, 1727~1799이 "당시 도화서의 그림은 서양의 사면척량화법四面尺量畵法을 모방하기 시작하였는데 책가도冊架圖의 예를 들어 김홍도가 그 기법에 가장 뛰어났다"라고 밝힌 바 있다.[41] '사면척량화법'은 서양의 투시원근법에 해당된다.

〈유언호 초상〉에 이어 유사한 입상을 그렸지만 〈서직수 초상〉의 인체 표현은 한결 자연스럽다. 〈유언호 초상〉의 경우 양발을 팔八 자로 벌인 데 비해 버선발의 〈서직수 초상〉은 왼발을 앞으로 하고 오른발을 옆으로 틀어 안정감 있게 균형을 잡은 점이 돋보인다. 9년의 세월을 감내하면서 이명기의 회화 기

도판8 이명기·김홍도, 〈서직수 초상〉 어깨선을 수정한 부분, 1796, 비단에 수묵채색, 148.8×72cm, 보물 제1487호, 국립중앙박물관

량이 크게 진전된 것이다. 일상복 차림의 인물이 서 있는 바닥
에 배경으로 문양이 없는 회색 돗자리를 깐 점도 단아한 재야
在野 선비의 취향을 잘 살려주고 있다.

또한 〈유언호 초상〉에는 유탄柳炭으로 밑그림을 그린 얼굴
과 단령團領의 수정 부분이 보이는데 〈서직수 초상〉의 경우도 얼
굴과 연결되는 깃과 어깨 부분에 수정한 흔적이 뚜렷하다. ^{도판8}

〈서직수 초상〉은 얼굴과 몸을 각각 다른 사람이 그리면서
잘 맞추지 못한 탓에 어깨 부분을 낮추어 수정한 것으로 생각
했다. 그런데 〈유언호 초상〉에서 보이는 동일한 부분의 수정
흔적으로 미루어볼 때 초본 제작 당시 카메라 옵스쿠라를 사용
하여 나타난 현상이 아닐까 하는 생각이 든다. 곧, 카메라 옵스
쿠라를 이용하여 밑그림을 본뜨고 직접 대상 인물을 확인하면
서 초상화를 완성하는 과정을 겪었을 터인데, 초본에서는 얼굴
과 몸을 연결하는 목 부위의 의상 표현이 어색하기 십상이었을
것이기 때문이다.

1791년 작으로 정면의좌상의 관복정장본 〈오재순 초상〉과
1792년 작품으로 사모관복에 부채를 들고 앉아 있는 모습의
〈채제공 73세 초상〉을 비롯한 여러 점의 채제공 초상 역시 이
명기의 뛰어난 초상화 솜씨를 보여준다. 특히 부채를 든 양손
의 손가락 표현이 어색한 대로 손답게 그리려는 이명기의 자신
감이 실려 있다.

1794년에 이명기가 이모移摹한 〈허목 초상〉眉叟 許穆, 1595~1682

도판9 이명기, 〈권상하 초상〉, 1790, 비단에 수묵채색, 129.3×88.7cm, 충북 제천 황강영당

은 17세기의 전통적인 초상화법을 살려 그린 데 비하여, 1719 년 김진여가 그린 〈권상하 초상〉遂菴 權尙夏, 1641~1721을 이명기가 1790년대 중반에 이모한 경우는 복잡한 의습에 짙은 명암법을 구사하였다.^{도판9} 〈허목 초상〉은 구법을 따른 것이고 〈권상하 초상〉은 신법을 재해석하여 이모한 것이다.

이명기가 그린 것으로 추정되는 초상화 가운데 가장 후대 작품은 〈심환지 초상〉으로 여겨진다.^{도판10} "영의정 순충공 만 포 심선생 진領議政文忠公晚圃沈先生眞"이라고 쓴 심환지晚圃 沈煥之, 1730~1802의 오사모와 단령포 차림의 정장본 초상화인데, 바닥 의 화문석 무늬에 안면과 의습 표현이 영락없는 이명기의 화법 이다.[42]

1800년 전후에 제작된 〈심환지 초상〉 이후 이명기식 초상 화는 더 이상 보이지 않는다. 이로 미루어 이명기는 50대를 넘 기지 못하고 세상을 떠났을 것 같다.

이상과 같이 이명기의 초상화에서 드러나는 뚜렷한 입체 감과 정치한 필치의 핍진逼眞하는 실재감, 투시도법에 따른 시 각 적용 등은 카메라 옵스쿠라를 사용했다는 증거로 충분하다. 혹여 초상화마다 카메라 옵스쿠라를 사용하지 않았다 하더라 도 인물 묘사 연습에 그것을 활용하지 않았을까 하는 생각도 든다. 이명기의 초상화법은 당시 도화서 출신 선배 화원들의 얕은 명암처리 방식과는 크게 다른 별격別格이기 때문이다.

하지만 카메라 옵스쿠라를 사용했을지라도 우리 초상화의

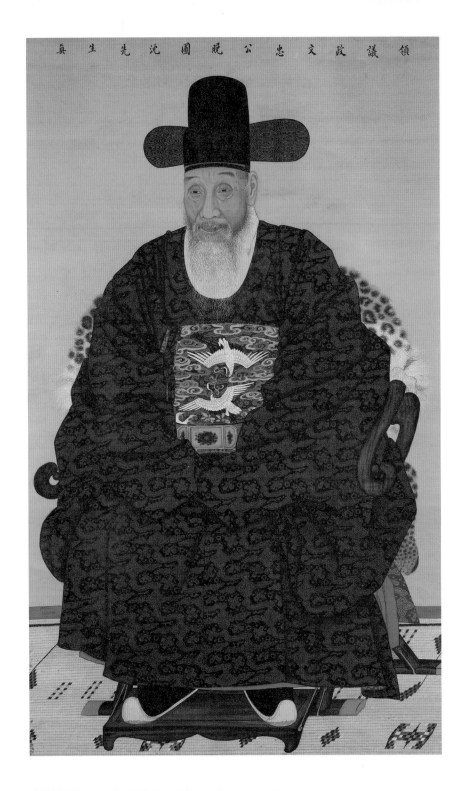

領議政文忠公晚圃沈先生眞

전통적인 입체화법은 한쪽 방향의 조명에 근거하는 서양의 입체화법과는 차이가 있다.

마치며

지금까지 정약용이 1780년대에 실험하고 증언한 카메라 옵스쿠라를 살펴보고 이명기가 제작한 초상화를 통해 당대에 그것이 활용되었을 가능성을 추적해보았다. 이명기가 카메라 옵스쿠라를 사용해 초상화를 그렸다는 것은 그에 대한 구체적인 기록이 출현하기 전까지는 가설일 수밖에 없다.

하지만 이명기가 제작한 초상화에서 짙게 드리운 의습의 입체적인 표현, 손을 드러낸 포즈, 투시도법에 근사한 바닥의 사선처리는 분명 어떤 외부적인 자극에 의한 새로운 변화이다.

이명기의 초상화법을 변화시킨 것은 바로 당시 서교, 서학과 함께 중국에서 유입되었을 카메라 옵스쿠라의 영향일 것이다. 특히 이명기가 1787년에 그린 〈유언호 초상〉에 "용체장활시원신감일반"이라는 인물상의 축소비율을 밝힌 점과 초상화의 형식미는 지금으로선 가장 확실한 카메라 옵스쿠라의 용례라고 생각된다.

도판10 이명기(추정), 〈심환지 초상〉, 1800년경, 비단에 수묵채색, 149×89.2cm, 보물 제1480호, 경기도박물관

　　물론 정약용의 증언만으로도 조선 후기 화단에서 카메라 옵스쿠라가 활용되었음을 자랑할 수 있다. 실제로 카메라 옵스쿠라를 본격적으로 사용해 인물과 풍경화를 그렸을 16세기에서 19세기 서양회화사에서는 카메라 옵스쿠라를 활용했다는 증거나 기록을 남긴 사례가 많지 않기 때문이다. 그러한 사실을 밝힌 화가가 거의 없다시피 할 정도이다.

　　이런 점에 비추어볼 때, 정약용이 카메라 옵스쿠라를 실험하고, 그것으로 초상화를 제작했던 증거를 구체적으로 남긴 일은 세계 과학사나 회화사에서 소중한 기록이라 하겠다. 더불어 정약용 같은 이의 과학정신과 당대 화가들의 창작과정을 기술한 비평적 증언은 현재의 미술비평에도 귀감이 된다.

　　한편 앞서 언급했지만 1780년대 정약용의 실험과 증언은 사실정신이나 근대성의 기준으로 볼 때 유럽의 그것과 어깨를 겨룬다. 그런데 18세기 말 정약용이나 이명기의 업적은 19세기로 접어들면서 그 빛을 잃었다. 광학실험은 최한기惠岡 崔漢綺, 1803~1877 이규경五洲 李圭景, 1788~? 김정호 등에 의해 부분적으로 계승되었지만 회화의 사실주의는 급격히 퇴조하였다. 이 점이 서구 유럽과 크게 다른 점일 것이다.

　　이명기의 초상화는 강한 조명의 서양식 초상화에 비해 입체화풍에 대한 자극이 적고 평면적이긴 하다. 하지만 정약용의 증언과 가장 근사한 작가로 이명기를 선택한 것은 그가 그린 초상화가 카메라 옵스쿠라의 활용에 대한 기대를 충분히 뒷받

침해준다고 생각되기 때문이다.

　우리 얼굴과 의상에 합당한 입체화법을 개발한 것은 대상의 진실성 표출이라는 측면에서 같은 시기 유럽의 초상화 못지않게 예술성을 뽐낸다고 당당히 내세울 만하다. 그런 만큼 이명기의 초상화는 조선 후기 문화사에서 우리식의 리얼리즘과 근대성을 찾을 수 있는 훌륭한 고전적 전범典範이라고 할 수 있다.

18세기 초상화풍의 변모와 카메라 옵스쿠라

윤증, 채제공 초상 초본과 새로 발견한 <이기양 초상> 초본

윤증, 채제공 초상 초본과
새로 발견한
〈이기양 초상〉 초본

조선 후기는 변화의 시대였다. 문학과 예술이 당대의 변화를 여실히 보여준다. 회화사에서 진경산수화나 풍속화가 유행을 주도했던 것처럼 조선의 자연 및 현실 소재 선택과 더불어 사실 묘사가 뚜렷하게 진전되었던 시기이다. 대상 인식의 리얼리티가 구현되면서 작가의 개성이나 감정 등이 충실히 표출되기도 했다. 그리고 이러한 변화는 시기가 시기였던 만큼 사실주의를 추구하는 근대적인 방향으로 진행되었다.

18세기의 초상화풍도 당대 문예사조나 회화경향과 함께 대상의 진정성을 찾는 양식으로 변모의 폭이 컸다. 비록 그것이 19세기에 발전적으로 계승되지 못했지만 말이다.

18세기에 들어서면 숙종 연간부터 초상화 제작이 폭발적으로 늘어난다. 군왕이나 성현 혹은 조상을 추모하는 제의적 전통을 뛰어넘는 것이다. 더욱이 숙종 연간부터 정조 연간까지 십여 명에서 삼십여 명씩 문신의 흉상을 모은 초상화첩마저 유행한다.

정약용의 카메라 옵스쿠라에 대한 증언은 두 가지이다. 하나는 자신이 직접 실험한 '캄캄한 방에서 그림 보는 이야기'인 「칠실관화설」로, 카메라 옵스쿠라로 풍경을 감상한 내용이다. 다른 하나는 「복암 이기양 묘지명」에 밝힌 대로 이기양이 정약용의 형인 정약전의 집에서 칠실파려안, 곧 카메라 옵스쿠라로 초상화를 그렸다는 것이다.

앞서 정약용의 기록에 이명기의 초상화법을 엮은 이유는 이명기가 1787년 그린 〈유언호 초상〉에 "키를 절반으로 줄여 그렸다"고 써넣은 기록 때문이었다. "용체장활시원신감일반"이라는 입상의 축소비율을 카메라 옵스쿠라의 용례라고 여겼다.[1] 정조 연간 이명기가 그린 초상화들은 입체감과 투시도법이 두드러지게 활용되어 카메라 옵스쿠라의 시각체험과 무관

하지 않을 것이라 생각했다.

그러던 차에 이기양의 초상화 초본을 만났다. 문헌으로 전하던 작품을 실물로 대한다는 사실이 너무도 반가워 흥분이 일었다. "복암공화상초본茯菴公畵像草本"이라고 밝혀진 흉상胸像은 사모紗帽를 쓴 관복본으로 18세기 후반 여느 문관상文官像의 초본과도 크게 다르지 않았다. 사모와 홍단령포의 묘사방식, 안구의 입체적인 표현은 언뜻 이명기의 화법을 연상시켰다. 한편 섬세한 양쪽 볼과 안면 묘사가 구태의 흉상 초본과 다른 느낌도 들었다.

이 초본을 실견한 직후, 2006년 문화재청에서 시행한 문화재지정 관련 초상화 조사가 있었다. 이때 이명기가 그린 초상화와 그 초본들을 비롯해 16세기에서 19세기 사이의 초상화들을 살피게 되었다.[2] 이 과정에서 강세황, 유언호, 윤증이나 채제공 영정과 같은 이명기의 초상화풍이 앞뒤 시기와 유난히 차이가 난다는 것을 재확인하였다.

어색함이 적고 사실감이 두드러진, 그 다름은 이명기가 제작한 초상화 초본들에도 뚜렷하여 유심히 살폈다. 이들을 대하면서 18세기 후반의 초상화법이 카메라 옵스쿠라와 관련 깊다는 확신을 다졌다.

18세기 초상화의 표현방식 변화를 살펴보면, 초상화의 사실주의적 묘사력이 가장 두드러지는 시기는 어느 때보다 정조 연간인 1780년에서 1790년대이다. 그렇게 발전한 이유 중

하나가 카메라 옵스쿠라의 활용 혹은 그것을 통한 새로운 조형적 체험의 영향 때문이 아닌가를 그려보는 게 이 글의 요체이다.

카메라 옵스쿠라와 초본 제작

18세기 후반에는 우리 화단에도 적극적이진 않지만 서양화법이 어느 정도 수용되었다.[3] 카메라 옵스쿠라를 사용한 흔적도 그중 한 사례이다. 카메라 옵스쿠라는 어두운 공간의 스크린에 비친 영상을 통해 대상의 색채와 입체감을 뚜렷하게 인식하게 해준다.[4] 또한 건물이 늘어선 거리나 가로수 길 풍경화에서 투시원근법의 발견과 표현을 가능하게 했고 지도 제작에도 편리하게 쓰였을 것으로 짐작된다.[5]

15세기에서 18세기 사이 유럽에서 개발된 카메라 옵스쿠라의 원리와 기능은 화가뿐만 아니라 데카르트나 로크, 뉴턴 등 당대 사상가들에게 중세에서 근대 사회로의 변화를 시사하는 것으로 주목 받았다. 빛에 의해 사물이 닮게 비친 영상은 사물의 진정성 내지 본질에 대해 과학적이고 객관적인 판단을 이끌어냈고 그에 대한 담론이 형성될 정도였다.[6]

카메라 옵스쿠라는 서양 선교사들에 의해 아시아에 전해졌다. 17세기 중국 소주蘇州에서는 렌즈나 광학기재가 개발되었

고 카메라 옵스쿠라가 상당히 폭넓게 활용되었다.[7] 중국에서는 카메라 옵스쿠라를 침공암상針孔暗箱, 투경암상透鏡暗箱 혹은 회화암상繪畵暗箱으로 번역했고, 초기에는 임화경臨畵鏡 혹은 축용경縮容鏡이라 불렸다.

임화경이나 축용경이라는 명칭은 풍경화나 인물화를 베껴 그리는 거울이라는 의미여서 당시 카메라 옵스쿠라의 기능을 유추하게 한다.

17세기에서 18세기 사이에 천문학, 수학, 기하학, 세계지도 등이 기독교 서적과 함께 본격적으로 조선에 유입되면서 카메라 옵스쿠라도 전해졌을 것이다.[8] 그리고 아담 샬이 한역한 『원경설』과 마테오 리치가 한역한 『기하원본』 등은 광학의 원리와 서양화법을 이해시키는 데 도움을 주었다. 따라서 서양화법에 대한 관심과 수용이 확대된 18세기 중엽 무렵에는 카메라 옵스쿠라가 조선 사회에도 알려졌을 것이다.

이와 관련해 정약용의 카메라 옵스쿠라에 대한 기록은 가장 주목할 만하다. 정약용은 이를 '칠실파려안'이라 했고 그 후에 박규수朴珪壽, 1807~1876는 '파려축경玻瓈縮鏡'이라고 불렀다. 카메라 옵스쿠라의 우리식 이름이라 할 만하다.

카메라 옵스쿠라 체험

조선 후기 카메라 옵스쿠라를 체험한 기록으로는 정약용의 '캄캄한 방에서 그림 보는 이야기'인 「칠실관화설」이 먼저 알려졌다.[9] 이어서 정약용은 「복암 이기양 묘지명」에서 '칠실파려안' 곧 카메라 옵스쿠라를 이용해 초상화를 그린 실례를 밝혔다. 특히 「복암 이기양 묘지명」에 서술된 대로 "이기양이 햇볕 아래 흙으로 빚은 조각처럼 카메라 옵스쿠라 앞에 앉아 초상화를 그렸다"라는 정약용의 증언은 의미가 크다.[10] 유럽의 어느 화가도 카메라 옵스쿠라를 이용하여 초상화를 그렸다는 사실을 구체적으로 밝힌 경우는 거의 없다고 한다.[11]

또한 19세기의 이규경이나 최한기 등도 이에 관심을 가져 아담 샬의 『원경설』을 빌어 카메라 옵스쿠라의 의미와 체험을 문집에 기록으로 남기고 있다.[12]

최근 자연현상에서 카메라 옵스쿠라와 유사한 상황을 만난 기록을 읽고 반가웠다. 그런데다 정선의 입에서 나온 이야기이기에 더욱 흥미로웠다. 신돈복 辛敦復의 『학산한언 鶴山閑言』에 실린 제82화 「영춘 永春의 남굴 南窟」이 그것이다. 영춘은 지금의 충청북도 단양군 영춘면을 말한다.

"겸재 정선이 해준 이야기이다.

영춘에 있는 남굴은 그윽하고 깊이를 헤아릴 수 없을 정도라

고 이야기한다. 근방의 선비 두어 사람이 길동무가 되어 그 굴 끝까지 가볼 요량으로 함께 들어갔다. 처음에는 횃불과 초를 많이 가지고 갔다. 굴 속이 어떤 곳은 좁고 어떤 곳은 넓으며 어떤 곳은 높고 어떤 곳은 낮았다. 들어가면 갈수록 더욱 깊어졌다. 수십 리를 갔을 때 횃불과 초가 다 타서 꺼져버리고 말았다.

공중을 올려다보니 별 하나가 희미한 빛을 밝히고 있었다. 그 덕분에 길을 구별할 수 있었다. 그들은 이상하다고 생각하면서도 걸음을 멈추지 않았다. 문득 길이 환하게 열리며 해와 달이 밝게 빛나는 별천지가 펼쳐지는 것이었다. 밭두둑과 동네가 멀리 펼쳐지고 소와 말, 닭과 개들이 날거나 달리기도 하며 오가고 있었다. 풀과 나무 향기가 짙은 것이 마치 2, 3월 무렵의 봄날 같았다. 시냇물은 콸콸 흐르고 물레방아 찧는 소리가 들려오고 있었다. 눈에 보이고 귀에 들리며 만져지는 것들이 하나같이 인간세상과 다름이 없었다. (……) 그들이 빠져 나온 봉우리는 바로 단양의 옥순봉이었다. 겸재가 일찍이 그들을 만나 직접 들은 이야기라고 한다."[13]

신돈복이 정선에게 들은 이 이야기는 크게 두 부분으로 나뉜다. 여기에 소개한 전반부는 캄캄한 남굴 속 구멍으로 빛이 들어와 펼쳐진 인간세상과 다름없는 영상이다. 카메라 옵스쿠라의 자연현상을 만난 셈이다. 중략한 후반부는 그 별천지의 영상에서 사람들을 만나고 귀물 취급을 받는 별천지로 풀어낸

상상의 세계이다. 그러다 현실의 옥순봉으로 빠져나왔다는 줄 거리이다.

그 체험이 아름다운 풍광의 단양에서 이루어지고 우리 강산을 주제로 진경산수화를 개척한 정선과 관련있어 주목된다. 잘 알려져 있다시피 정선은 조선의 산천과 절경을 풍부한 상상력으로 변형하여 그렸다. 정선이 남굴 이야기의 후반부를 상상의 설화세계로 마무리한 것과 정선의 상상이 실린 진경산수화풍이 무관하지 않을 듯싶다.

정약용, 이규경, 최한기에 이어 박지원燕巖 朴趾源, 1737~1805의 손자인 박규수도 카메라 옵스쿠라에 대한 기록을 남겼다. 정철 趙石癡 鄭喆祚, 1730~1781가 그린 〈연암산장도燕巖山莊圖〉에 대한 시에서 "석치 정공께서 산장도를 그려주니, 빈풍豳風의 시에 망천輞川의 그림인 듯 실오라기 하나 털끝 하나 나눠 그려 눈에 어른어른하고, 진경그림이 파려축경의 화상보다 더 오묘하네 鄭公石癡爲之圖豳風之篇輞川軸縷分毫析眼森森眞境妙於玻瓈縮"라고 하면서 파려축경에 대한 설명을 친절하게 곁들였다.[14] 정약용의 「칠실관화설」과 유사한 카메라 옵스쿠라로 풍경을 감상하는 체험을 서술해놓은 것이다.

"파려축경법은 기묘하다. 천기가 맑은 날 처마가 짧은 실내에 들어가 창호를 폐쇄하고 어두운 밤처럼 깜깜하게 한다. 창문에 작은 구멍 하나를 뚫고 그 구멍에 돋보기 알을 대 창의 눈으로 삼

는다. 그곳으로 빛이 투과하여 들어오는 곳을 따라 흰 판을 세운
다. 창밖의 산 빛, 나무, 사람, 누대 등의 영상이 하나하나 거꾸로
투사되어 종이 위에 맺히게 된다."[15]

　카메라 옵스쿠라가 조선 후기 사회에 폭넓게 유포된 것 같
지는 않으나, 당시 실학파 문인들에게 관심을 끌었던 새로운
광학도구였음에는 틀림없다. 카메라 옵스쿠라의 실험은 거꾸
로 비친 형태와 색채가 대상을 꼭 닮는다는 영상체험을 갖게
했을 것이다. 이는 당시 문예계 내지 화단에 대상의 사실 묘사
를 강조하는 풍조와 잘 맞아 떨어진다.[16] 결국 카메라 옵스쿠라
는 18세기 회화의 사실정신을 촉발시키는 계기로 새로운 시각
체험을 제공했을 가능성이 높다고 생각된다.

　이를 염두에 두고 최인진 선생께서 카메라 옵스쿠라에 비
친 영상을 인화하여 사진전을 마련한 적이 있다.[17] 이 실험은
정약용의 풍경 감상과 이기양의 초상화 그리기를 대상으로 삼
은 것이다. 명쾌한 결론을 낼 수는 없지만 상이 맺히는 거리가
짧은 점으로 미루어볼 때, 고정된 실내공간을 이용하기보다는
이동식 상자형이었을 가능성을 제시하였다.

　옛날과 비슷한 조건으로 제작한 카메라 옵스쿠라에 비친
영상의 사진들을 보면 인물이나 풍경, 포커스focus가 중심에 모
이고 가장자리가 흐려진다. 풍경사진의 경우 수묵화 같은 맛이
나 괜찮지만, 초상화는 완벽하게 외모를 본뜨거나 세부를 묘사

하기가 쉽지 않았을 듯하다.

그러나 대상을 꼭 닮게 재현해내는 카메라 옵스쿠라의 영상은 사실적 표현감각을 익히는 데 크게 일조했을 법하다. 데이비드 호크니가 실험한 결과, 카메라 옵스쿠라는 초상화의 밑그림을 훌륭하게 그려낼 수 있는 광학기기이다.[18]

<이기양 초상> 초본

〈이기양 초상〉 초본은 새롭게 발굴한 작품이다.^{도판1} 이기양 伏菴 李基讓, 1744~1802은 이덕형李德馨, 1361~1613의 7대손으로 양명학을 수용한 성호학파星湖學派로 분류되는 문인관료이다.[19] 그는 이익星湖 李瀷, 1681~1763의 학문을 이을 차세대로 지목되기도 했고, 정조가 채제공의 후계자로 지목했을 정도로 중용했던 인물이다. 1799년 10월 진하부사進賀副使로 연경에 다녀오면서 목화를 대량으로 따는 기계 씨아차인 녹면교거象棉攪車를 들여왔고 과학과 실용정신이 높은 문인으로 알려졌다.[20] 신유사옥 辛酉邪獄 당시 서교와 관련해 투옥되었다가 이듬해인 1802년에 단천 귀양지에서 세상을 떠났고 사후인 1809년에 신원되었다.

이기양은 정약용의 형인 정약전과 돈독한 사이였다. 정약용 역시 이기양의 묘지명을 써줄 정도로 학문적으로 그리고 인간적으로나 정치적으로 두터운 관계였다.

도판1 작가미상, 〈이기양 초상〉 초본, 1780~1790, 종이에 수묵담채,
76×47.2cm, 서울역사박물관

정약용이 카메라 옵스쿠라를 실험하고 「칠실관화설」을 기술하거나 카메라 옵스쿠라를 설치하고 이기양이 초상화를 그린 시기는 1780년대 중반쯤으로 추리하였다.[21] 카메라 옵스쿠라로 초상화를 그렸다는 사실은 「복암 이기양 묘지명」의 후반부 「부 견간화 조附 見聞話 條」에 실려 있다.

"복암이 일찍이 나의 형 집에서 칠실파려안카메라 옵스쿠라을 설치하고 거기에 거꾸로 비친 그림자를 따라서 초상화 초본을 그리게 하였다. 복암공은 뜰에 설치된 의자에 태양을 향해 앉아 있었다. 털끝 하나라도 움직이면 모사하기 어려운데, 공은 흙으로 빚은 사람처럼 의연하게 오랫동안 조금도 움직이지 않았다. 역시 보통 사람이 하기 어려운 일이다."[22]

「부 견간화 조」는 묘지명 뒤에 첨언한 여담격으로 정약용이 기억하는 이기양의 일화를 최근부터 과거로 회상해가는 내용이 담겨 있다. 연대가 밝혀진 글의 흐름이 1799년, 1795년, 1784년경의 순서이고 마지막은 1796년의 이야기이다.

이기양이 카메라 옵스쿠라를 이용해서 초상화를 그린 일은 1784년에서 1795년경 사이에 삽입되어 있다. 그 시기 이기양은 1784년 문의현령文義縣令에서 물러나 1795년에 다시 진산현감珍山縣監으로 부임하여 과거에 급제할 때까지 이천에 칩거해 서울을 내왕하며 지냈다.

초상화를 그린 일은 정약용이 자기 집에서 「칠실관화설」을 직접 실험한 1784년에서 1785년 무렵과 비슷한 시기이거나 조금 뒤의 일이라고 봐야할 것 같다.

〈이기양 초상〉 초본은 76×47.2센티미터 크기의 조선 닥종이에 그렸다. 이마와 코 부분에 손상이 약간 있지만 보존상태는 양호한 편이다. 그림 오른편에 단정한 해서체楷書體로 "복암공화상초본茯菴公畵像草本"이라고 쓰여 있다. 초본으로는 비교적 크기가 크고 겹 무늬가 있는 문사각紋紗角 오사모에 홍단령포 차림의 반신상에 가까운 흉상이다. 화면 크기로 볼 때 이 초본은 직접 카메라 옵스쿠라로 그린 것은 아닐 것이다. 축용경縮容鏡이라는 중국인들의 별명처럼 카메라 옵스쿠라로 뜬 초초본初草本을 1.5배 내지 초본 2배로 확대하여 다시 그린 것이다. 곧 정본을 위한 밑그림 정초본正草本인 셈이다. 이 초본을 밑그림으로 삼아 정본 초상화를 제작했을 것으로, 그 정본도 출현하기를 기대한다.

〈이기양 초상〉 초본에서 착용한 문사각紋紗角의 오사모 형식과 홍단령포는 당상관堂上官의 지위를 나타내는 복장이다. 이는 앞서 정약용이 증언한 초상 초본의 제작 시기인 1784년에서 1795년 사이와 맞지 않는다. 이기양이 정3품 당상관에 오른 것은 정조 19년1795 춘당대春塘臺 정시庭試 을과乙科에 급제하고 홍문관 부수찬종6품이나 의금부 검상정5품 등을 거친 뒤 정조 21년1797 8월 승정원 동부승지에 제수된 때이다.[23]

그러니까 〈이기양 초상〉 초본의 복장은 1797년 이후 관료의 모습이다. 이로 미루어볼 때 카메라 옵스쿠라로 맨 처음 그린 초초본은 사방관이나 탕건의 차림새를 그렸을 것이다. 이 초초본으로 정본의 밑그림인 정초본을 그린 것은 당상관에 승급한 1797년 이후가 되는 셈이다. 그래서 머리에 쓴 오사모가 약간 부자연스럽다는 느낌을 준다.

이마의 망건과 사모 사이가 평행이 되게 띠를 두른 것처럼 그린 것이 어색하다. 흰 수염이 상당히 자랐는데 얼굴의 피부색은 잡티도 없는 홍안紅顔으로 50대를 넘지 않을 듯하다.

〈이기양 초상〉 초본은 배채가 잘 되어 홍조 띤 얼굴에 단아한 관복이 잘 어울린다. 근엄하고 당찬 얼굴 모습은 정약용이 묘지명에 설명해놓은 이기양의 풍모와 흡사하다.

"공은 타고나기를 체격이 크고 호걸다운 용모가 특출했다. 이마가 둥글고 솟았으며 눈썹과 눈 사이가 훤하게 트였다. 넓은 코와 입과 뺨은 모두 웅준雄峻하고 풍만하였다. 키는 팔 척이나 되고 흰 피부감이 기운차 있었다. 구레나룻과 턱수염은 듬성하였다."24

〈이기양 초상〉 초본을 살펴보면 간결한 의습에는 명암을 넣지 않고 사모의 무늬도 거친 편이다. 대신 안면의 세부 묘사는 정치精緻하다. 언뜻 일반적인 초상 초본과 크게 다르지 않

◁ **도판2** 이명기, 〈조항진 초상〉, 18세기 말, 비단에 수묵채색, 80×60.4cm, 삼성미술관 리움
▷ **도판3** 이명기, 〈조항진 초상〉 초본, 18세기 말, 종이에 수묵담채, 78×54cm, 삼성미술관 리움

아 과연 카메라 옵스쿠라로 그린 초본과 관련이 있을까 생각될
정도이다.

그런데 얼굴에서 눈썹이 희미하고 살진 안면의 굴곡과 분
홍빛 피부의 섬세한 표현은 당시 제작된 보통의 초본과 격이
다르다. 조리개에 짙은 농묵濃墨의 점을 찍고 밝아졌다가 외곽
으로 갈수록 점점 어두워지는 수정체 표현은 이명기의 화법과
근사하다.

눈동자 표현을 포함하여 〈이기양 초상〉 초본과 비교할 만한
대상으로는 이명기가 그린 〈조항진 초상〉訥軒 趙恒鎭, 1738~1803과
그 초본이 떠오른다.도판2·3 사모를 쓴 반신상으로 초본과 정본
에 천연두를 앓은 얼굴 묘법이 꼭 닮아 있어 이명기의 표현력
을 잘 보여준다.

초본은 사모에 평상복 도포 차림으로 그렸고, 정본은 그 위
에 흑단령포를 입혔다. 운학문 흉배는 단학單鶴이고 관대는 흑
각이며 오사모는 민무늬 단사각單紗角이다. 5품직 이하의 복장
으로 사간원 정원1783, 지평1800, 교리 등을 역임하고 당상에 오
르지 못한 때문인 듯하다.

〈조항진 초상〉 초본과 〈이기양 초상〉 초본은 눈동자와 입
술 표현에서 유사함이 느껴지지만 의상 표현방식은 조금 다르
다. 조항진 초본은 의습에 음영을 가했고 흑연 연필 밑그림 위
에 먹선으로 수정해가며 그렸다.

〈이기양 초상〉 초본에 쓴 "복암공화상초본"이라는 해서체

글씨는 이명기가 〈채제공 65세 초상〉과 〈채제공 72세 초상〉 초본에 쓴 제목의 필세와 무관하지 않은 듯싶다. 이기양 초본의 서체가 좀 더 각진 붓 맛을 지녔지만 공公이나 초草라고 쓴 글자가 얼핏 이명기의 서풍과 유사하다는 느낌도 든다.

<윤증 초상>과 초본

논산 종택에 현존하는 윤증의 초상화는 모두 7점으로, 측면 전신좌상 3점, 정면 전신좌상 2점, 흉상 2점이다. 종이에 수묵으로 소묘한 7점과 연필로 그린 1점의 초본도 함께 전한다. 또한 초상화 제작에 관련된 과정을 기록한 『영당기적影堂記蹟』, 중국과 우리나라 역대 군신을 소묘한 『역대군신도상첩歷代君臣圖像帖』 등이 일괄품으로 남아 있다.

『영당기적』은 1885년 이한철이 경승재敬勝齋에서 그린 윤증의 종택을 포함한 〈유봉전도酉峰全圖〉와 〈영당도影堂圖〉에서 시작해 윤증 초상화 제작과 관련된 기록을 담은 필사본이다. 1711년 변량卞良이 윤증의 초상을 처음 그렸고, 1744년 장경주, 1788년 이명기, 1885년 이한철의 모사까지 네 번의 제작과정이 기술되어 있다.

내용은 제작일정 및 제작된 초상의 수, 구본 및 신본의 봉안 과정 등 상세하다.[25] 그 가운데 낡은 구본을 세초洗草하여 담장

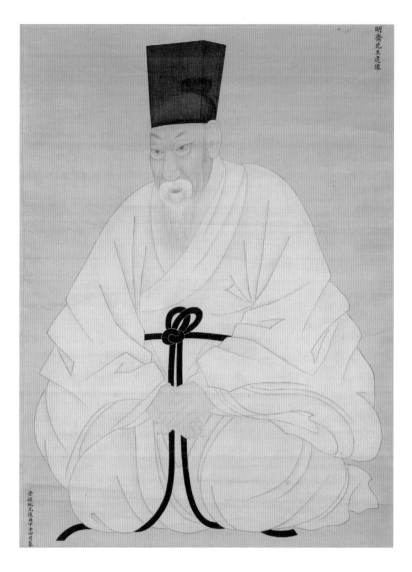

도판4 장경주, 〈윤증 초상〉, 1744, 비단에 수묵채색, 111×81cm, 보물 제1495호,
윤완식 소장, 국사편찬위원회

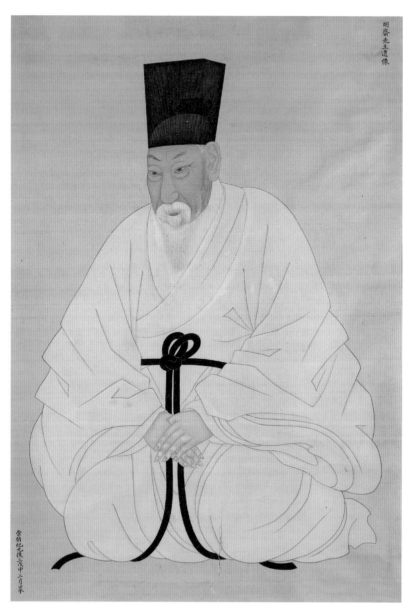

明齋先生遺像

崇禎紀元後二戊申二月粧

도판5 이명기, 〈윤증 초상〉 구법본, 1788, 비단에 수묵채색, 118.6×83.3cm,
보물 제1495호, 윤완식 소장, 국사편찬위원회

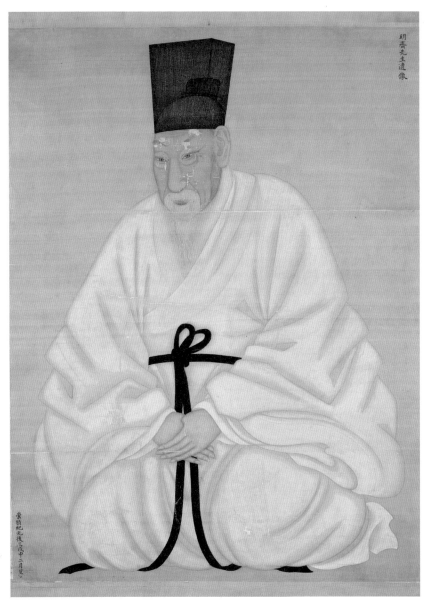

明齋先生遺像

도판6 이명기, 〈윤증 초상〉 신법본, 1788, 비단에 수묵채색, 106.2×82cm,
보물 제1495호, 윤완식 소장, 충남역사문화원

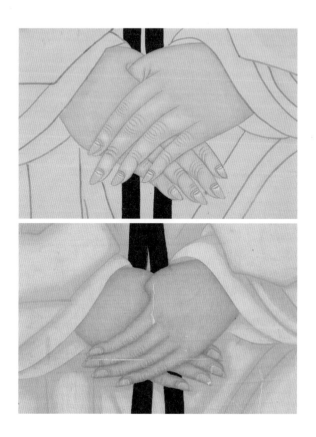

▷〈윤증 초상〉 양손 부분과 도판5(1788)의 안면 세부
▲이명기, 구법의 양손 표현
▽이명기, 신법의 입체감을 살린 양손 표현

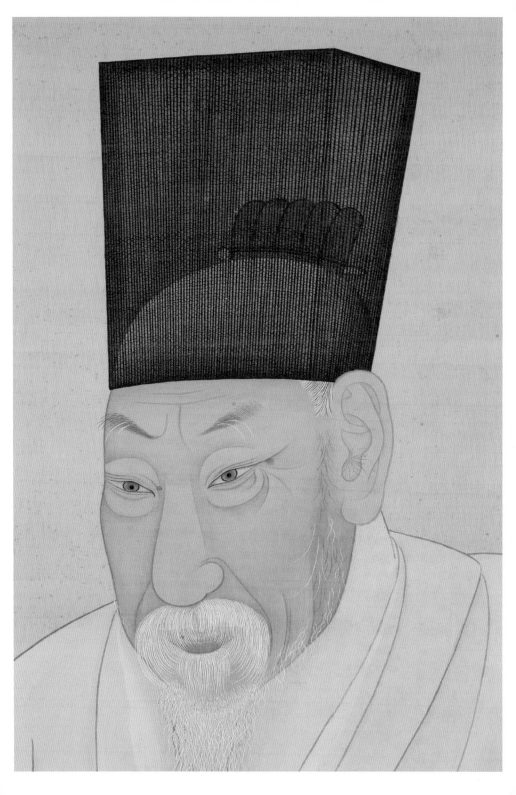

밖에 묻었다는 의례와 초상화 제작비용 모금에 문중과 전국 사림이 대거 참여한 기록은 정권에서 도외시된 18세기에서 19세기 소론들의 붕당 활동과 관련하여 주목할 만하다. 기록에 전하는 1711년 변량의 초상화나 1885년 이한철이 제작한 초상화가 현존하지 않아 아쉬움을 남긴다.

두 손을 모으고 무릎을 꿇고 앉은 전신좌상으로 그린 5점의 〈윤증 초상〉은 모두 사방관에 도포 차림의 평상복장이다. 모두 초상화 오른편 상단에 "명재선생유상明齋先生遺像"을, 왼편 하단에는 제작시기를 밝혀놓았다. 5점의 전신 초상화 가운데 1919년과 1935년에 그린 2점을 제외하고 3점은 모두 『영당기적』에 기술되어 있다. 1744년 장경주가 그린 측면좌상 1점과^{도판4} 1788년 이명기가 그린 측면좌상 2점이다.^{도판5·6} 비단에 정면과 측면상으로 그린 흉상 2점은 1744년 장경주의 솜씨로 보인다.

이명기의 〈윤증 초상〉은 1788년 2월에 그린 구법舊法과 신법新法의 측면상이 현존한다. 『영당기적』에는 1788년 2월에 이명기가 "정면 1본과 측면 1본은 신법을 가미하여 그렸고, 구본의 화법을 후대에 전하지 않을 수 없어 구법을 따라 측면 1본을 그렸다"라고 기록되어 있다.[26] 여기서 언급된 정면본은 현존하지 않는다.

구법에 따라 그린 것은 1744년 작 장경주본과 유사하다. 전체적으로는 이명기의 입체화법이 드러나지 않으면서 손을 표현하는 데 있어 음영을 살짝 가미한 정도이다.

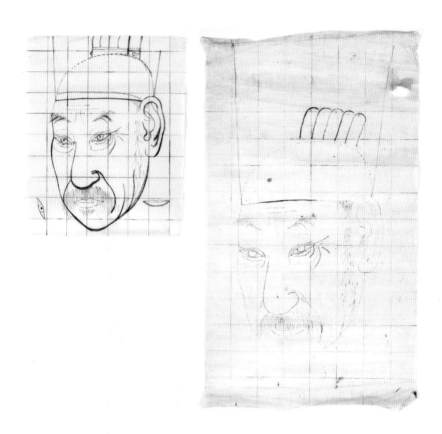

도판7 작가미상, 〈윤증 초상〉 격자무늬 초본 비교, 윤완식 소장, 국사편찬위원회
◁ 지본수묵, 17.2×13.7cm
▷ 시본수묵, 40×22.5cm

신법은 입체감이 선명하다. 의상은 호분胡紛을 덧칠하여 음영을 더욱 선명하게 드러냈다. 장경주본의 구법에 비해 섬세하게 음영을 살린 두 손의 표현이 가장 뚜렷하게 차이난다. 이를 통해서도 영조와 정조 시절 초상화법의 차이를 엿볼 수 있다. 입체감의 구사여부로 구법과 신법을 구분한 것도 흥미롭다.[27] 당시 사람들이 가졌던 서양화법에 대한 인식일 것이다.

윤증 종가에는 종이에 그린 소묘 초본 8점이 전한다. 그중에 연대가 가장 오래된 수묵서묘 초본은 2점으로 격자무늬에 흉상을 담은 것들이다.도판7 나머지 6점은 일제강점기에 종이에 연습한 후대의 초본인 듯하다. 그중에는 '안하제安賀製'라고 인쇄된 얇은 공문서 종이에 그린 것도 있고 두툼한 펄프 종이에 연필로 그린 흉상도 있다. 아마도 1919년이나 1935년에 초상화를 제작하면서 연습한 것으로 추정된다.

이 초본들 가운데 격자무늬 위에 그린 2점의 크고 작은 초본을 주목할 만하다. 초본 2점 모두 같은 질감의 얇은 닥종이 격자무늬 위에 인물을 그리고 있기 때문이다. 2.8×2.8센티미터 격자무늬의 큰 초본은 전체 크기가 40×22.5센티미터이고, 1.8×1.8센티미터 격자무늬의 작은 초본은 17.2×13.7센티미터 크기이다. 소품은 얼굴과 상투만 그린 것으로 격자무늬는 가로 10칸 세로 8칸이다. 큰 초본은 격자무늬가 가로 14칸 세로 8칸이다. 소품의 세로 10칸에 상하를 추가한 것이다. 이마 위로 사방관을 그려넣기 위해 3칸을 늘이고 턱밑으로 한 칸이

더 할애되어 있다.

소품의 초본은 바로 카메라 옵스쿠라로 그렸을 가능성이 높다. 원본을 옆에 놓고 보면서 그렸다면 두 그림 사이에 차이가 있어야 할 것인데, 장경주본과 이명기의 구법 초상화는 외관상으로 거의 차이가 없기 때문이다.

잘 알다시피 초상화는 후손이나 제자들이 대상 인물을 추모하기 위해 제작했기 때문에 제의적인 성격이 강하다. 그러니 그 정본 초상화 위에 종이를 대고 밑그림을 뜨는 일이란 쉽게 용납되지 않았을 것이다. 따라서 격자무늬의 소품 초본은 이명기가 장경주본을 놓고 카메라 옵스쿠라로 초초본을 시도했던 증거일 법하다. 그렇게 볼 때 카메라 옵스쿠라가 축용경으로 쓰인 용도를 알 수 있다.

이 소품을 1.5배로 확대한 것이 2.8×2.8센티미터 격자무늬에 그린 초본이다. 이는 정본을 그리기 위한 밑그림으로 활용하기 위해 확대했으리라 추정된다. 초본을 정본 초상화와 대조해보니 2.8×2.8센티미터의 격자무늬 흉상 초본이 이명기가 1788년에 그린 신구정본에 완전히 일치한다. 나머지 유사한 크기의 초본들과 초상화는 이명기의 정본과 0.5센티미터 전후로 조금씩 차이가 난다.

이 같은 격자무늬 초본 제작은 알브레히트 뒤러Albrecht Düre, 1471~1528의 동판화 〈드로잉Drawing〉1572을 연상시켜 주목할 만하다. 이 작품은 모델과 작가 사이에 격자무늬 창을 세우고 격자

사이로 보이는 형상을 따라 같은 비례의 격자무늬 종이에 옮겨 그리는 '화가의 드로잉' 모습을 그린 것으로, 르네상스 이후 사실 묘사의 과학화를 보여주는 사례이다.

과연 〈윤증 초상〉의 격자무늬 초본도 과학화의 시도라고 할 만하다. 상자형 카메라 옵스쿠라의 영상 유리판에 격자무늬 종이를 대고 윤증 두상을 그렸을 가능성을 유추할 수 있다.

측면의 얼굴을 그리고 여백에 눈과 입술을 연습해본 격자무늬 소품 초본은 머선이 짙은 편이다. 만약 카메라 옵스쿠라를 사용했다면 이동식 상자형이었을 가능성을 시사하는 크기이다. 최인진 선생이 실험에서 사용한 초점거리 400밀리미터의 돋보기를 댄 카메라 옵스쿠라가 가장 근사치일 것으로 생각된다.

초점거리 400밀리미터 렌즈를 쓸 때 1미터 떨어진 대상의 상이 맺히는 거리는 60센티미터 정도이니 상자형 카메라 옵스쿠라로는 적당한 크기이다.[28] 이기양 초상화의 초초본도 그런 수준의 카메라 옵스쿠라로 그려서 새로 발견된 정초본으로 옮기지 않았을까 추측해본다.

이명기의 <채제공 초상>과 초본

현재까지 알려진 채제공의 관복 전신상 초상화는 모두 5점이다. 후손들이 관리한 65세 초상인 금관조복본, 73세 초상인

홍포공복본紅袍公服本, 부여 도강영당에 모셔졌던 흑단령포본黑團領袍本, 나주 미천 서원의 구장품으로 현재 행방을 알 수 없는 흑단령포본, 영국 대영박물관에 소장된 70세 초상 홍포공복본 등이다. 여기에 2점의 65세 초상과 1점의 72세 초상으로 3점의 흉상 초본이 전한다. 흉상 초본 3점은 홍포공복본인 73세 초상과 함께 소장되어 왔다. 그 외에도 초상화첩에 포함된 여러 점의 흉상들이 전한다.

채제공은 마치 사진 찍기 좋아하는 사람처럼 조선시대 초상화에서 가장 많이 그려진 인물이다. 이 초상들은 채제공에게 각별한 애정을 쏟은 정조의 전교傳教에 의해 제작된 것으로 초상화로 명성을 떨친 이명기의 뛰어난 솜씨를 보여준다.[29]

1784년에 그린 〈채제공 65세 초상〉은 금관을 쓰고 붉은색 조복 차림으로 의자에 앉아 상아홀을 든 화려한 채색미의 전신 의좌상이다. 화면 왼쪽 상단에 기미년1799에 한성부판윤漢城府判尹 이정운李鼎運, 1743~1800이 '또 다른 나를 향해 쓴' 채제공의 자찬문自贊文을 단정히 써넣었다.[30] 얼굴과 의습에 짙은 음영을 가미해 입체감을 두드러지게 살린 전형적인 이명기 화풍의 초상화이다. 도판8

바닥에는 사선으로 정교하게 무늬를 그린 파란색 띠의 화문석이 깔려 있다. 의자는 일반적인 관복본 문신 초상화의 곡교의가 아니다. 토끼털 같은 하얀 방석을 깔고 등받이가 없는 의자에 앉은 자세 때문에 하체가 유난히 짧아 보이는데 입상의

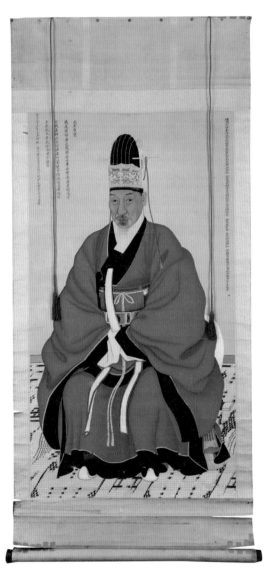

도판8 이명기, 〈채제공 65세 초상〉 금관조복본, 1784, 비단에 수묵채색, 145×78.5cm,
보물 제1477호, 개인소장

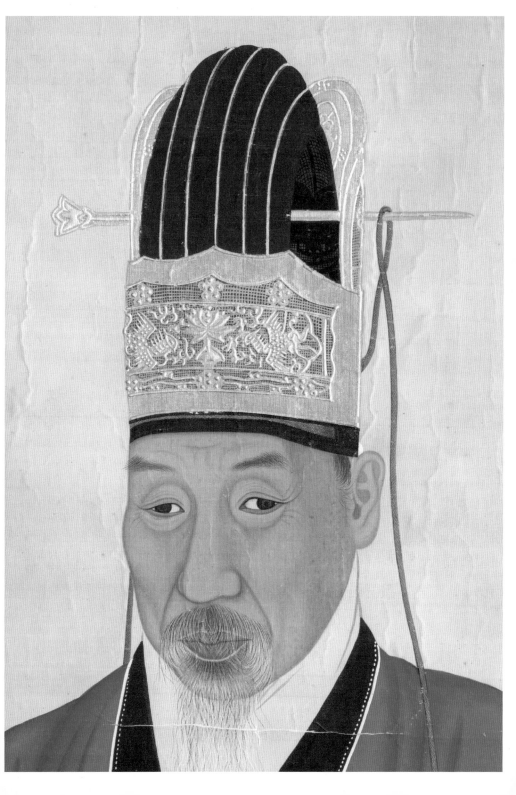

△ **도판9** 이명기, 〈채제공 65세상 유지초본〉, 1784년경, 유지에 흑연,
각 71.5×47.2, 71.5×47.5cm, 보물 제1477호, 수원화성박물관

▷ **도판10** 이명기, 〈채제공 73세 초상〉 시복본, 1791, 비단에 수묵채색, 120×79.8cm,
보물 제1447호, 수원화성박물관

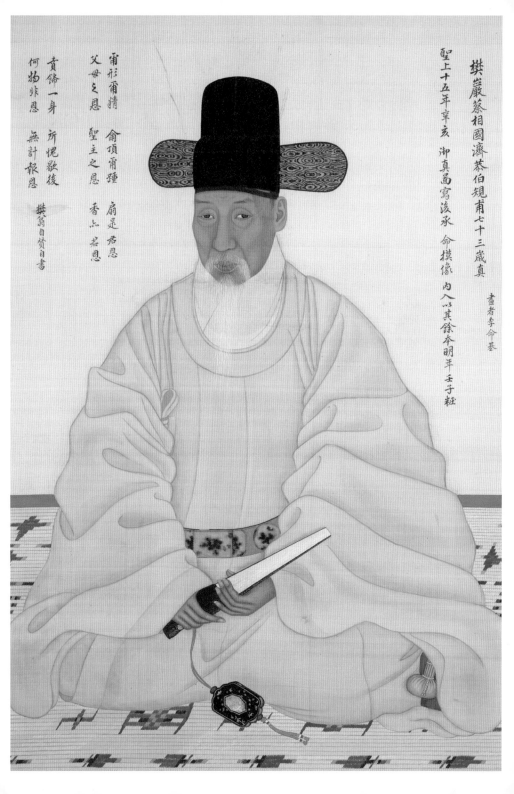

〈유언호 초상〉이 떠오른다. 이는 특이한 포즈로 위에서 굽어본 인물을 포착했기 때문인데, 이러한 새로운 시점처리는 모델을 카메라 옵스쿠라로 확인해본 것과 관련 있지 않나 추정된다.

이 금관조복본과 미천 서원 구장의 초상화 밑그림이기도 했을 유지초본油紙草本으로 65세 초상 2점이 전한다. 이명기가 1784년에 그린 사모 단령포의 흉상으로 정식 초상화를 제작하기 전에 기름을 먹인 유지에 그린 소묘이다.도판9

2점 모두 초본을 그리는데 사용한 도구가 당시 일반적으로 쓴 유탄이나 먹이 아니기 때문에 눈길을 끄는데 지금의 연필과 같은 흑연이다. 아마도 이명기 시대쯤부터 중국에서 소묘 재료가 수입되지 않았나 싶다. 그중 한 점에는 화면 우측상단에 '영의정 문숙공 번암 채선생 육십오세진 초본領議政 文肅公 樊巖 蔡先生 六十五歲眞 草本'라고 적혀 있다. 이명기가 직접 쓴 글씨로 보인다.

1792년에 완성한 〈채제공 73세 초상〉은 사모를 쓰고 관대를 한 분홍색의 홍단령포 공복 차림이다.도판10 손부채와 향낭을 들고 화문석에 편하게 가부좌한 전신좌상이다. 우측 상단에 '성상 십오년 신해1791 어진도사후 승명모상내입 이기여본 명년 임자 장1792 聖上 十五年 辛亥 御眞圖寫後 承命摸像內入 以其餘本 明年 壬子 粧'이라고 써넣었고, 그 아래 '화자 이명기畵者 李命基'라고 밝혀놓았다. 이어서 우측 상단에 채제공이 직접 심회를 피력한 자찬문이 있다.31

시의 내용처럼 정조에게 부채와 향낭을 하사받은 것을 기념하기 위해 초상화에는 부채와 향낭을 소지한 모습이 연출되어 있다. 1791년 10월 정조의 원유관본遠遊冠本 어진이 제작되는데, 채제공이 도제조都提調를 맡아준 수고를 고려하여 정조가 선물을 내리고 초상화를 그려 하나는 궁중에 내입하도록 전교를 내린 모양이다. 이 초상화는 이듬해에 표구한 여본餘本이다. 당시 정조 어진 제작에는 이명기가 주관화사主管畵師로, 김홍도가 동참화사同參畵師로, 김득신과 신한평 등이 수종화사隨從畵師로 참여하였다.

1791년에 그린 영정은 화면에 아무 글도 없는, 사모에 쌍학흉배의 흑단령포를 입은 전신의좌상이다.도판11 본래 부여 도강영당에 모셔졌던 것으로 현재 국립부여박물관이 보관하고 있다. 안면 기색으로 볼 때 부여 도강영당본은 〈채제공 72세 초상〉이라 할 수 있을 만큼 72세 초상 초본과 흉상 부분이 일치한다.

호피를 깐 곡교의에 두 손을 모으고 정좌한 전형적인 공신상 형식이다. 안면과 의습의 입체감 표현, 투시도법에 의한 화문석, 족좌, 의자의 사선 배치는 역시 이명기다운 초상화법이다. 초상화 제작 당시 꾸민 족자의 상태로 지금까지 잘 보존되었다.

위의 두 작품과 관련된 1791년 봄에 그린 초본이 남아 있어 관심을 끈다.도판12 화면 오른쪽에 '영의정 문숙공 번암 채선생

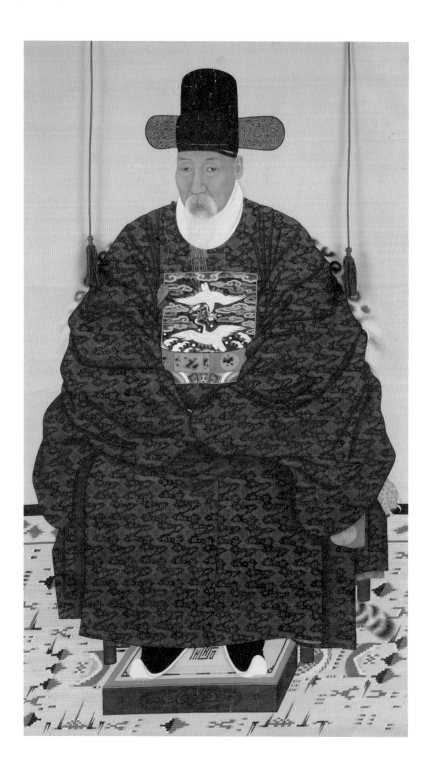

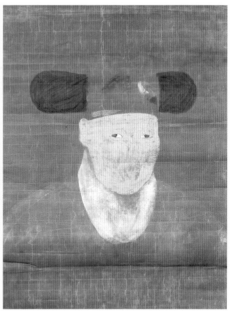

◁ **도판11** 이명기, 〈채제공 72세 초상〉 흑단령포본, 1792, 비단에 수묵채색, 155.5×81.9cm,
보물 제1477호, 부여박물관
△ **도판12** 이명기, 〈채제공 72세 초상〉 유지초본, 1791년경, 유지에 채색, 65.5×50.6cm,
보물 제 1477호, 수원화성박물관
〈채제공 72세 초상〉 유지초본의 뒷면 배채

육십오세진 초본^{領議政 文肅公 樊巖 蔡先生} 六十五歲眞 草本'이라는 화기畵記가 있고 '신해 춘 찰방 이명기 승명화진장지내각^{辛亥 春 察訪 李命基 承命畵進藏之內閣}'이라고 밝혀져 있다. 정조 어진을 제작하기 전으로, 이에 따르면 궁중보관용 채제공 초상화를 제작하기 위한 초본인 셈이다. 그렇게 볼 때 도강영당본〈채제공 72세 초상〉은 내각용^{內閣用} 초상화이거나 그와 똑같이 그린 영정으로 추정된다.

　72세 초상 초본은 초상화 정본 제작을 위해 유지에 그린 기칠고 대담한 먹선묘의 밑그림이다. 안면은 단순한 소묘에 그치지 않고 수묵과 담채로 정본 초상을 그리듯 정심을 다하였다. 얼굴, 사모, 흰 속옷 부분은 배채를 시도했을 정도이다. 어깨 부분을 수정하기 위해 의상에 호분을 덧칠한 것이 가장 주목할 만한 점이다. 특히 어깨 부분을 수정한 것은〈서직수 초상〉이나〈채제공 73세 초상〉등 이명기가 그린 정본 격 초상화에서도 흔히 볼 수 있기 때문이다.

　이 초본은 먼저 화기대로 내각에 올린 72세 초상 정본의 밑그림이다. 도강영당본이 바로 이 초본으로 그려졌다고 생각된다. 이 초본과 도강영당본의 단령포 어깨 부분을 대보면 딱 맞아 떨어지기 때문이다. 그래서〈채제공 72세 초상〉이라고 제목을 붙였다. 초본의 바깥선, 양 어깨의 주름이 접히는 부분, 양 팔 바깥의 호피 부분 등 모두가 도강영당본〈채제공 72세 초상〉과 합치한다.

이 초본은 〈채제공 73세 초상〉과도 관련이 있다. 바깥 선만 남기고 단령포 내부에 호형 곡선을 그었으며, 그 선을 따라 안쪽으로 흰색 호분을 짙게 바른 상태에서 그 위에 다시 대담한 먹선으로 관복 단령포를 그렸다. 호분 위의 가장 낮은 안쪽 선묘는 〈채제공 73세 초상〉 공복본과 정확하게 일치한다. 얼굴 그림 하나로 시차를 두고 두 개의 초상화 밑그림으로 활용한 특이한 경우이다.

〈채제공 73세 초상〉 공복본을 찬찬히 살피면 앞서 언급했듯이 양쪽 어깨를 크게 수정한 흔적이 남아 있다. 공복본에서 닦아낸 바깥 선은 초본의 호분을 칠한 외곽선과 일치한다. 의상 바깥쪽과 안쪽의 중간 먹선으로 정본을 그렸다가 어색하니 초본에서 수정해보고 정본을 고쳐 그린 것이다. 그러니까 세 번이나 단령포를 고쳐 그린 이 초본은 두 정본 초상화의 밑그림이 되는 셈이다.

〈채제공 72세 초상〉과 같은 경우 흑단령포는 의례용 관복이기에 신체보다 크게 입는 경향이 있으니 어깨선이 부풀 수밖에 없을 것이다. 홍단령포의 공복은 대례복보다 가볍게 몸에 맞추어 입으니 어깨선이 좁아진다. 이런 두 복장의 상태를 이 초본이 잘 말해준다.

그런데 수정작업에 흰색 호분을 사용한 점에 관심이 간다. 카메라 옵스쿠라의 하얀 스크린을 연상시키기 때문이다. 카메라 옵스쿠라 앞에 채제공을 앉히고 흑단령포 대례복과 홍색 공

복을 번갈아 입혀 하나의 두상으로 두 정본 초상화의 밑그림을 그려낸 것으로 추정된다. 특히 데이비드 호크니가 카메라 옵스쿠라로 초상화를 그리는 과정과 결과를 보면, 이 초본에서 호분을 바른 위에 수정한 과정과 맞아 떨어진다.[32]

마치며

지금까지 조선시대 초상화의 최전성기라고 할 수 있는 18세기를 몇몇 문인 관료상을 중심으로 살펴보았다. 초상 형식의 변모를 훑어보면 1780년대에서 1790년대에 들어 사실주의적 표현이 절정을 이루었다. 이는 숙종 연간부터 영조 연간까지 진재해와 변상벽에 이어 정조 연간 이명기의 출현으로 가능해졌다.

사실 묘사의 진전은 입체감이나 투시도법과 같은 서양화법의 영향과 관련이 깊고, 바로 카메라 옵스쿠라라는 광학기계를 활용해 그것을 완성하는데 도움이 되었을 것이다. 카메라 옵스쿠라를 이용하여 정약용이 풍경을 감상하는 실험을 했고, 이어 형의 친구인 이기양이 자신의 초상화를 그리게 했던 때는 바로 이명기나 김홍도 같은 화가들이 화단에서 두각을 나타냈던 시기와 맞물려 있기 때문이다.

이기양 초상화의 초본을 만난 계기로 당대 국수國手인 이명

기의 손으로 그린 윤증과 채제공의 초상화 초본을 연계시켜 카메라 옵스쿠라의 활용 가능성을 추적해보았다.

〈윤증 초상〉 초본에서 격자무늬를 이용한 두상의 축소와 확대는 대상을 측량해서 그리려는 과학적인 시도이다. 정본 초상을 카메라 옵스쿠라 앞에 놓고 재현한 자료일 법하다. 〈채제공 72세 초상〉 초본의 경우 호분을 바르고 세 차례나 수정하면서 정본에 옮겨 그린 점 역시 카메라 옵스쿠라의 활용과 무관하지 않다는 확신이 든다.

카메라 옵스쿠라의 활용은 입체감과 투시도법의 서양화법을 소화하면서 자연스러운 사실 묘사를 가능하게 했다고 생각된다. 이명기가 그린 〈강세황 71세 초상〉의 투시도법과 〈오재순 초상〉의 입체화법, 그리고 이명기와 김홍도가 합작한 〈서직수 초상〉의 새로운 포즈나 수정작업 등 과학적 사실주의를 추구하려는 경향이 그러하다.

그런데 이들 초상화법은 동시대 이웃나라인 청나라의 건륭乾隆 시대나 강호江戶 시대의 유화 초상화들과 비교하면 대상 묘사의 정확성이 떨어지는 편이다. 〈강세황 71세 초상〉을 보더라도 특히 투시원근법에 대한 이해는 미흡하다. 중국이나 일본의 경우 서양과의 본격적인 교류를 통해 서양화법을 익힌 까닭에 우리의 서양화법 수용과 차별화될 수밖에 없었을 것이다.

하지만 변상벽이나 이명기 같은 화가가 배출되어 우리 얼굴의 아름다움에 어울리는 수묵이나 채색화 형식을 보강한 점

은 중국이나 일본 초상화에 비할 바가 아니다. 특히 대상의 진실성 표현이라는 점에서는 세계적인 자랑거리이다. 잘 알려져 있다시피 조선 후기 초상화는 피부의학 연구자가 낱낱 얼굴의 피부병을 검토할 정도이다.[33] 이는 다른 지역에서 찾아보기 힘든 현상이다.

18세기 초상화의 발전은 수요증가, 특히 관료들의 초상화가 많이 그려지고 뛰어난 작가들이 배출되면서 이룩되었다. 변상벽의 경우 백여 명 이상의 초상화를 그렸다고 전하며 초상화의 제작 기간도 상당히 당겨졌다.

『영당기적』을 보면 1711년 변량이 〈윤증 초상〉을 제작하는데 45일이나 걸렸다고 기록되어 있다. 윤증이 초상화 그리기를 거절하는 바람에 초본 제작에 불편함이 따랐을 것이나, 그리기 간편한 평상복 차림을 상당히 오래 그린 셈이다. 그보다 72년 뒤인 1783년에 이명기가 〈강세황 71세 초상〉을 완성하는데에는 10일이 걸렸다. 그것도 자잘한 무늬의 흑단령포 전신상 정본과 반신상에다 큰아들 강인의 반신상까지 덤으로 추가하여 3점을 완성하는 네 열흘이 걸렸다. 표구도 3일 만에 마무리 하였다.[34] 이처럼 빠른 시간 안에 초상화를 완성할 수 있었던 것은 카메라 옵스쿠라의 체험이나 효율적인 활용과 관련되지 않을까 여겨진다.

그런데 당시 신사神似, 사진寫眞, 전신 등의 사실주의 초상화론도 동시에 제기되었음에도 불구하고 18세기 초상화가 대

상 인물을 꼭 닮게 그렸는지는 미심쩍다. 예를 들어 조선 후기 초상화의 최고 걸작 중 하나인 〈서직수 초상〉의 경우 서직수가 화면에 직접 쓴 화평畵評을 보면 "초상화의 대가라면서 자신의 마음을 한 치도 담지 못했다"고 투덜댔다. 화면에 직접 잘못 쓴 네 글자를 먹으로 시커멓게 칠하고 교정한 점도 서직수의 불만을 적나라하게 드러낸다.

한종유의 〈김원행 초상〉을 보고 아들 김이안三山齋 金履安, 1722~1791이 "사람들이 말하기를 작은 초본이 가장 좋았는데 정본으로 잘못 옮기면서 완벽함을 다하지 못했다"라고 불평을 남긴 경우도 있었다.[35] 도판13 영조 시절 문인인 이덕수李德壽, 1673~?는 "화사畵史 장학주가 자신의 초상화를 그릴 때 여섯 번이나 초본을 고친 뒤 대강을 얻은 것에 만족할 수밖에 없었다"라고 피력하기도 했다.[36]

더군다나 서양화풍의 영향을 받은 우리 초상화를 17세기에서 18세기 사이 서구 유럽의 렘브란트나 베르메르 같은 화가의 초상화에 비교하면 인물의 자세와 몸짓 혹은 손짓, 표정과 피부감, 배경과 의상 등이 아무래도 생동감이 떨어지는 편이다. 그 이유는 초상화를 그린 신분이 제한되어 있었기 때문일 것이다. 문인이나 관료에 한정되다 보니 관복이나 유복의 정례화된 초상화들이 주류를 이루었다. 그런 탓에 얼굴과 몸, 몸과 의상, 의상과 의자 같은 기물 등을 몽타주하듯 합성해서 그리는 관행이 조선시대 내내 지속되었다.

도판13 한종유(추정), 〈김원행 초상〉 부분, 1763, 비단에 수묵채색, 95.5×56cm,
연세대학교 박물관

가장 정확한 묘사력의 사실감을 지닌 이명기의 초상화도 결국 얼굴을 뜯어보면 골상학에 따라 대상 인물의 개성적인 용모를 합성한 흔적을 완연히 떨쳐내지 못했다. 얼굴을 살짝 오른쪽으로 틀어 왼쪽 뺨이 넓게 보이도록 포착했으면서도, 두 눈과 입술은 거의 정면이고 코와 귀는 측면에 가깝다. 눈 주변의 안구 서클을 선명하게 드러낸 점, 인중이 길거나 눈과 눈썹 사이 눈두덩이 너무 넓은 점, 귀를 약간 치켜 올린 점 등도 마찬가지이다.

이러한 현상은 조선 후기 서양화풍을 받아들인 초상화의 혁신성과 보수성을 역력히 드러낸다.[37] 전통적 의례성을 말기까지 벗지 못한 것은 분명 우리 초상화의 약점이기도 하다. 정약용에 이어 이규경, 최한기, 박규수 등 진보적인 지성들이 카메라 옵스쿠라를 통해서 받은 감명 깊은 시각체험, 곧 리얼리티와 일루전illusion이라는 진환眞幻의 사실성과 환상의 충격이 18세기에서 19세기로 문예계나 화가들에게 왜 널리 파급되지 못했을까를 되뇌게 한다. 이명기의 초상화법은 분명 조선적 리얼리즘 양식의 궤도에 오른 것임에도 불구하고, 19세기로의 발전적 진행은 커녕 퇴락하고 만 것이다.

조선시대 초상화의 발달과 사대부상의 유형

눈의 기록과 정신의 발현

눈의 기록과
정신의 발현

조선시대 초상화는 관료문인을 그린 작품이 양적으로나 질적
으로 절대적이다. 이는 지배권력으로 사대부의 사회적 지위가
컸음을 말해주는 것이며 그들이 지향했던 충효예忠孝禮 같은 유
교적 의식이나 이념표출의 결과물이라 할 수 있겠다.

수묵산수화가 한거閑居와 풍류風流의 문인 취향에 따른 이념을
상징적으로 드러낸다면, 초상화는 그 문인 사대부의 얼굴과 몸
을 수묵채색으로 직접 화폭에 담은 그림이다.

왕을 그린 어진과 여성, 그리고 서민들의 초상화에 비하여, 사대
부상士大夫像이 현격하게 많이 제작되고 질적으로 수준 높은 예
술성을 지닌 점만 보아도 그야말로 조선에서 차지한 사대부의
위상을 여실히 보여준다. 관복官服을 차려입은 도상圖像의 관료
다운 품위는 물론이려니와, 학자의 덕망을 살린 유복儒服이나
평상복장의 선비다운 격조가 그러하다.

시작하며

초상화는 산수화와 더불어서 조선시대에 크게 융성한 회화 장
르였다. 채색의 초상화와 수묵의 산수화는 유교사회가 낳은 조
선의 예술이자, 인간과 자연에 대한 이념적 컨텐츠인 셈이다.
두 영역은 특히 조선사회를 지배한 양반관료이면서 문인文人
선비인 사대부士大夫 문화를 대표한다.

수묵산수화水墨山水畵는 풍치 좋은 터에 정사나 서원을 지었
듯이 조선의 사림士林이 추구한 성리학적 이상향, 곧 아름다운
땅에서 심신心身과 성정性情을 맑게 하려는 은둔자의 삶을 반영
한다. 그러한 이념에 따라 전기前期의 수묵산수화는 송宋~명明
시대의 산수형식을 참작한 데서 시작하였고, 후기에는 조선의
산수미를 찾는 진경산수화의 발달로 문예의 시대형식을 주도
했다.

　　수묵산수화가 한거閑居와 풍류風流의 문인 취향에 따른 이념을 상징적으로 드러낸다면, 초상화는 그 문인 사대부의 얼굴과 몸을 수묵채색으로 직접 화폭에 담은 그림이다. 유교를 표방하는 지배계층으로서 문인관료인 사대부의 사회적, 정치적 권위를 직접 드러낸 영역이다.

　　조선시대에 발달한 초상화는 그야말로 조선에서 차지한 사대부의 위상을 여실히 보여준다. 이는 왕을 그린 어진과 여성, 그리고 서민들의 초상화에 비하여, 사대부상士大夫像이 현격하게 많이 제작되고 질적으로 수준 높은 예술성을 지닌 점만 보아도 금세 알 수 있다. 관복을 차려입은 도상의 관료다운 품위는 물론이려니와, 학자의 덕망을 살린 유복이나 평상복장의 선비다운 격조가 그러하다.

　　2009년 한국국학진흥원 한국유교문화박물관에서 주최한 열네 분의 초상화 전람회에도 그러한 사대부층의 품격이 잘 드러나 있다. 안동과 경북지역에 소장된 작품을 중심으로 기획된 '초상肖像, 형상과 정신을 그리다展'은 지역적 특성과 더불어서 사대부상의 또 다른 성격이 두드러져 눈길을 끌었다. 뛰어난 공신 초상화를 비롯하여 특히 산림山林에 은거하며 그 풍광을 닮아 한적한 수묵산수화와 같은 문인선비의 야일野逸한 초상화들이 그 예이다. 공신상이나 관복본 초상을 중심으로 조선시대 초상화를 파악해왔던 점[1]에 반해 참신하게 다가온다.

조선시대 초상화는 관료문인을 그린 작품이 양적으로나 질적으로 절대적이다. 지배권력으로 사대부의 사회적 지위가 컸음을 말해준다. 그들이 지향했던 충효예忠孝禮 같은 유교적 의식이나 이념표출의 결과물이라 할 수 있겠다.

초상화는 전래 경위나 소장처를 염두에 둘 때, 대부분 그림 속 인물의 후손들에 의해 보존돼왔다. 물론 소수서원의 〈안향 초상〉晦軒 安珦, 1243~1306 이나 도판1 울진 봉림사鳳林祠의 〈전우 초상〉艮齋 田愚, 1841~1922. 영양남씨 중랑장문중 등과 같이 후학들이 스승의 초상을 모시던 경우도 없지 않다. 서원이나 문중門中에서 영당을 지어 관리해 온 전통은 선학이나 조상을 자랑스레 여긴 초상화의 제의적 효용성을 시사한다.

한국유교문화박물관의 전시에는 고려시대의 문신인 이제현益齋 李齊賢, 1287~1367과 이색牧隱 李穡, 1328~1396부터 일제강점기 문인학자인 전우와 항일지사인 장석영晦堂 張錫英, 1851~1929까지 열 네 분의 초상화가 선보였다.

제자들이 모셨던 〈전우 초상〉을 제외하고는, 모두 그 문중 후손들이 유교적 의례에 따라 제사를 올리며 보관해온 것들이다. 이들 열네 분의 역사성과 초상화의 조형적 특성을 감안하여, 조선시대 사대부상은 크게 세 가지 유형으로 구분해 보았다. 초상화의 제작 시점에 따른 성격의 차이이기도 하다.

첫째는 국난이나 왕실 보존에 충훈忠勳을 세운 공신의 초상화이다. 세조 연간 이시애의 난李施愛-亂을 평정한 1467년 적개공신敵愾功臣 〈장말손 초상〉景胤 張末孫, 1431~1486, 안동장씨 안양종택**도판2** 1506년 중종반정中宗反正의 정국공신靖國功臣 〈이우 초상〉松齋 李堣, 1469~1517, 진성이씨 송당종택**도판3** 임진왜란 당시 선조를 의주까지 보호한 1604년 호성공신扈聖功臣 〈정탁 초상〉藥圃 鄭琢, 1526~1605, 청주정씨 고평종중**도판4** 영조 연간 이인좌의 난을 평정한 1728년 양무공신揚武功臣, 처음에는 奮武功臣이라 지칭 〈권희학 초상〉感顧堂 權喜學, 1672~1742, 안동권씨 화원군 종중**도판5** 등이 그 사례이다.

15세기부터 18세기 초, 세조부터 영조연간까지 제작된 이들 공신초상화는 조선시대 사대부상士大夫像의 전형이 되었다.[2] 오사모를 쓰고 흉배가 딸린 단령포의 공복公服을 입은, 관복정장차림으로 곡교의曲交椅에 앉은 전신상인 점이 그러하다. 여기에 같은 복장의 반신상이나 흉상들이 동시에 그려지기도 했다.

이러한 공신도상功臣圖像의 정장본은 19세기까지 지속되면서 복식의 변화에 따라 시대형식의 차이를 드러내었다. 공신들은 업적에 따라 그 후손까지 국가가 직접 관리하였고, 초상화의 제작도 어진을 맡은 도화서圖畵署의 일급 화원에 의해 이루어졌다. 그렇기 때문에 조선시대 회화사에서 초상화가 지닌 사

도판1 작가미상, 〈안향 초상〉, 비단에 수묵채색, 87×52.7cm, 국보 제111호, 영주 소수서원

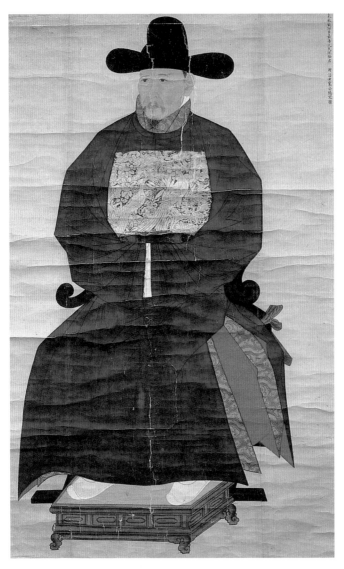

도판2 작가미상, 〈장말손 초상〉, 15세기, 비단에 수묵채색, 165×93cm,
보물 제502호, 영주 장덕필 소장

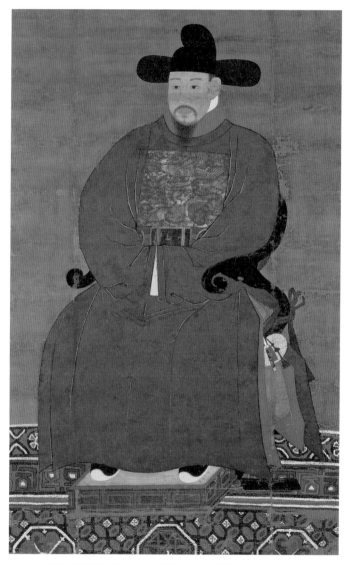

도판3 작가미상, 〈이우 초상〉, 1506, 비단에 수묵채색, 167.5×105cm,
진성이씨 송당종택

도판4 작가미상, 〈정탁 초상〉, 17세기경, 비단에 수묵채색, 167×89cm, 보물 제487호,
예안 종손 정경수 소장, 안동 한국학진흥원

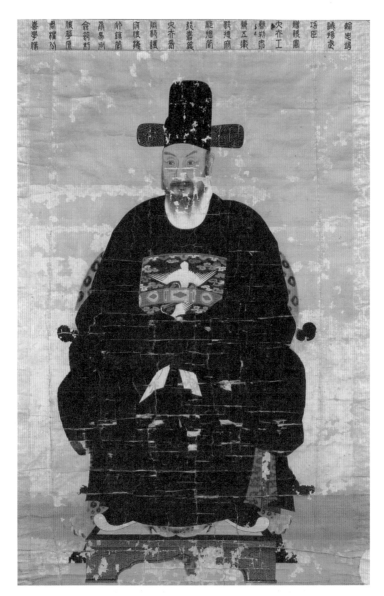

도판5 작가미상, 〈권희학 초상〉, 1751, 비단에 수묵채색, 47.5×30.3cm, 안동권씨 화원군 문중

회적 의미 외에도 예술성으로 그 가치가 높다.

'초상, 형상과 정신을 그리다展'에 처음 선보인 17세기 전반의 〈이명달 초상〉汝顯 李命達, 1576~1654, 덕수이씨 월촌종택은 정본이 아니지만, 한 점의 정면 흉상과 두 점의 측면 흉상초본이 화원의 솜씨에 가깝다. 18세기 중엽의 〈정간 초상〉鳴皐 鄭幹, 1692~1757, 영일정씨 명고종택 역시 오사모를 쓰고 단령포를 걸친 관복 전신의좌상全身椅坐像이다. 정면상으로 영조시절 초상화법의 한 정형을 보여준다.

둘째는 고려후기 문인들의 이모상移摹像이다. 고려의 문신으로서, 조선시대 사림에게도 여전히 큰 스승 내지 성현으로 대접을 받은 〈이색 초상〉牧隱 李穡, 1328~1396 도판6·7 〈이제현 초상〉益齋 李齊賢, 1287~1367 도판8 〈손홍량 초상〉靖平 孫洪亮, 1287~1379, 일직손씨 손홍량 후손가 등이 소개된다. 반신半身의 정면상인 〈손홍량 초상〉을 제외하고는 권위적 격식을 갖춘 전신상이다.

〈이제현 초상〉은 조선후기에 다시 그린 것이다. 현재 국립중앙박물관 소장의 진채로 그린 원본은 원나라 화가 진감여陣鑑如가 그렸다고 전한다. 그래서인지 평복 차림의 복식은 물론이려니와 오른편에 배치한 탁자에 거문고, 향로, 서책을 올려놓은 점이 고려나 조선의 초상화와 다른 구성이다. 원본의 탁자 위 책은『주역周易』인데, 후대본에는 책명이 없다. 후대본에서 검은 탁자의 선명한 고려 나전칠기 국당초 무늬가 인상적이다. 이같은 이제현 초상화의 이모본은 전남 장성 가산사佳山祠

에도 모셔져 있고,[3] 이와 다른 평상복의 후대 모사본 영정들도 전한다.

〈이색 초상〉은 관복 차림의 정장본 의좌상倚坐像이다. 영락 갑신永樂甲申, 1404년에 제자인 권근陽村 權近, 1352~1409의 글을 적어 넣었지만, 역시 조선후기에 새로이 모사된 그림이다. 학문과 덕망이 높았던 만큼 이색은 조선초기부터 인기였던 모양이다. 그리고 17세기 이후 허의許懿와 김명국金明國이 1654년에 그렸다고 전하는 누산영당본, 1711년의 목은영당본, 1755년의 문헌서원본, 1844년의 영모영당본, 17, 18세기의 국립중앙박물관 소장본까지 꾸준히 모셔졌다.[4] 이들 이모상移摹像들은 사모의 상단에 마치 신상神像의 아우라 같은 붉은 원을 표시하였다.

흥미로운 것은 〈이색 초상〉의 족좌足座에도 〈이제현 초상〉의 국당초무늬와 유사한 청회색의 국화무늬가 장식되어 있다는 점이다. 이들은 상감청자에 보이는 무늬와 유사하여, 고려말 원본의 잔영으로 짐작된다. 또한 〈이제현 초상〉이나 〈이색 초상〉은 약간 좌향으로 몸을 틀어 의자에 앉은 도상인 점도 눈에 띈다. 이는 반신상의 〈안향 초상〉이나 흉상의 〈염제신 초상〉廉悌臣, 1304~1382 파주 염씨 광주종문회 소장도판9 등도 마찬가지이다.

고려시대 초상화가 좌향한 인물상을 포착한 것은 당시 불화, 특히 후기에 유행한 〈수월관음도〉가 우향의 좌상座像이 많았던 점과 관계있지 않을까 싶다. 불교가 숭배되던 시절 신상神像의 자세를 피해서 설정한 인간의 도상이라는 생각도 든

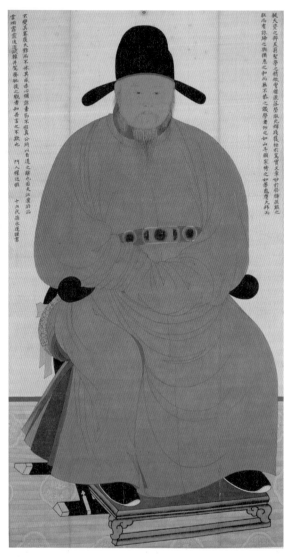

도판6 작가미상, 〈이색 초상〉, 조선 후기 모사, 비단에 수묵채색, 142×75cm,
국립중앙박물관

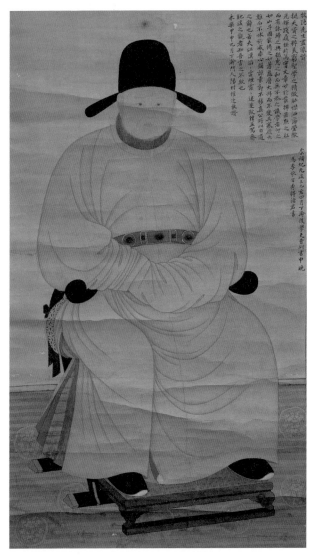

도판7 작가미상, 〈이색 초상〉, 조선 후기 모사, 비단에 수묵채색, 143×82.5cm,
보물 제1215호, 한산이씨대종회

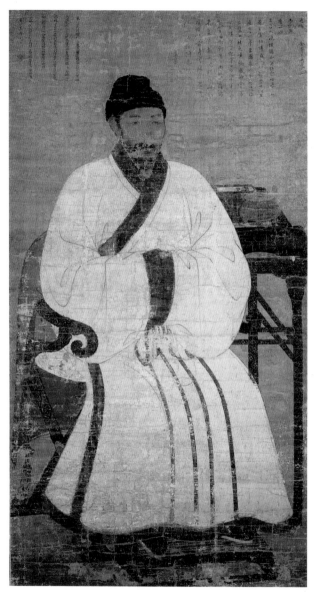

도판8 傳 진감여(元), 〈이제현 초상〉,1319 , 비단에 수묵채색, 177.3×93cm,
국보 제110호, 국립중앙박물관

도판9 傳 공민왕, 〈염제신 초상〉,14세기, 비단에 수묵채색, 53.7×42.1cm,
보물 제1097호, 염홍섭 소장, 국립중앙박물관

다. 이들과 달리 1629년 모사된 전신의좌상^{임고서원}을 비롯하여 1880년 이한철이 그린 반신상^{국립중앙박물관}에 이르기까지 정몽주鄭夢周, 1337~1392 초상화들은 조선시대 형식인 우향자세로 바뀌어 있다.^{5 도판10} 고려말 원본이 전하지 않았기 때문으로 여겨진다.

조선시대에 유행한 고려 문신초상은 대부분 조선개국에 협조하지 않은, 절개를 지킨 인사들이 그 대상이다. 도리어 개국에 협조한 개국공신의 초상늘이 전하는 게 많지 않다. 이렇게 볼 때 고려 문신초상들은 조선의 사림이 중시한 도의道義 정신과 성리학풍을 나타내는 상징이라 하겠다. 또한 후손들이 이모 작업을 통해 지속적으로 숭배했다는 점은 인간적 역량이나 뜻을 온전히 펴지 못한 조상에 대한 안타까움이 배어있지 않나 싶기도 하다.

고려문신의 이모상移摹像은 〈안향 초상〉을 그렸다는 이불해, 〈이색 초상〉을 그렸다는 허자와 김명국, 〈정몽주 초상〉을 그린 이한철 등 15세기부터 19세기까지 도화서의 일급 화원들의 손길을 거쳤다. 그만큼 초상화로서 화격畫格을 갖춘 것들이 많다. 그러나 후손들이 지역의 화가에게 부탁하여 형식미가 떨어지는 사례들도 없지 않다.

도판10 작가미상, 〈정몽주 영정〉, 1629, 비단에 수묵채색, 169.5×98cm,
보물 제1110호, 임고서원, 국립경주박물관

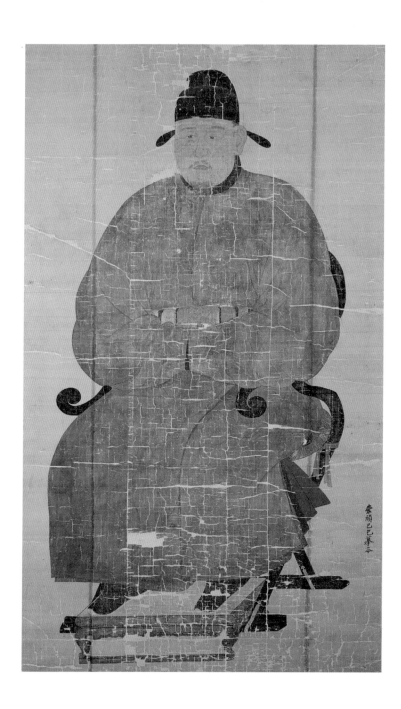

셋째는 지역사회의 유림과 문중 후손의 요구에 따라 제작되는, 지방화가가 그린 문인초상의 사례들이다. 이 작품들은 한국유교문화박물관 초상화 특별전에서 가장 의미 깊은 초상 작품들이라 할 수 있다.

1537년 경의 〈이현보 초상〉聾巖 李賢輔, 1467~1555, 영천이씨 농암종택 **도판11·12** 1572년 경의 〈김진 초상〉靑溪 金璡, 1500~1580, 의성김씨 청계공파문중**도판13·14**과 〈신종위 초상〉勿村 申從渭, 1501~1583, 평산신씨 물촌종택**도판15** 1921년의 〈상석영 초상〉晦堂 張錫英, 1851~1926, 인동장씨 회당고택 등이 선보인다. 모두 경북지역에 뿌리를 내리고 충효예忠孝禮, 그리고 학문과 시문학으로 지역문화를 중흥시켜 후대의 존경을 받은 명사들이다.

관료생활을 하다 낙향한 〈이현보 초상〉은 홍단령포에 관대를 착용했음에도 불자拂子를 들고 경상을 앞에 둔 화사하면서 독특한 도상이다. 〈김진 초상〉은 평복차림으로 담담한 선비의 인상을 담았다. 〈신종위 초상〉은 오사모에 홍색 단령포 차림의 전신상이다.[6]

지방작가의 솜씨로, 들창코와 일그러진 안면묘사가 너무 솔직하다. 관모인 오사모의 묘사도 어색하게 왜곡되어 있다. 오른손에 절반만 펼친 합죽선을 들어 가슴을 가리고, 왼손으로 삽은대鈒銀帶를 쥔 자세도 독특하다. 폭이 좁은 조선모시를 이어 붙여 조성한 김진과 신중위 초상화의 화면 재질감은 시골 선비의 소담함과 잘 어울린다.

이들보다 시대가 뚝 떨어지나 그 전통을 따른 20세기 초의 초상화로 항일지사 〈장석영 초상〉晦堂 張錫英, 1851~1929이 전한 다.[7] 깃털부채를 들고 유복차림으로 얌전히 앉은 정면의 전신 의자상全身椅子像으로 그린 도상은 독립운동을 이끈 투쟁가보다 문인다운 풍모이다. 초상의 오른편 자찬문에 1921년 5월 아들 우원右遠이 친구인 이기윤李基允에게 부탁하여 찬문의 글씨를 썼다고 밝혀져 있다. 화면의 왼편에는 항일독립지사인 곽종석 郭鍾錫과 이승희李承熙의 찬문贊文이 보인다. 장석영이 49세 때로 감옥에서 출소한 직후에 그린 초상화이다.

소담한 솜씨이지만, 안면과 의습에 입체감을 살짝 살렸다. 의자나 화문석 바닥을 보면 당시 채용신의 초상화법과 유사하면서도 선묘와 채색이 부드럽고 가벼운 편이다. 화면의 상단 좌우에 붉은색 면을 마련하고 쓴 찬문 형식은 조선후기 승려 초상화를 연상케 한다.

이같이 지역의 스승이나 문인의 초상화를 제작하는 전통은 조선 초부터 꾸준하였던 것 같다. 경북지역 외에도 전남지역 영암의 15세기 중엽 〈최덕지 초상〉烟村 崔德之, 1384~1455 **도판16**이나 1626년 호서湖西 화가 이응하李應河의 원본을 이모한 〈김선 초상〉市西居士 金璇, 1568~1642 **도판17** 승려화가 색민色旻이 그렸다는 강진의 〈이의경 초상〉桐岡 李毅敬, 1704~1740 장성의 승려화가가 그렸다는 〈변종락 초상〉碁翁 邊宗洛, 18세기 후반 등을 들 수 있다.[8]

〈최덕지 초상〉은 서책이 있는 죽탁자를 인물앞에 배치한

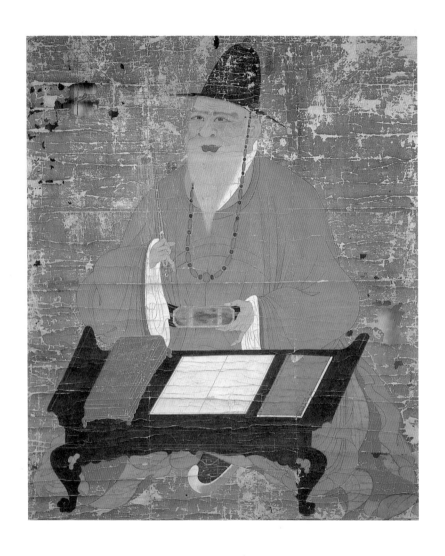

도판11 傳 옥준상인, <이현보 초상>, 16세기 중엽, 비단에 수묵채색, 126×105cm, 보물 제872호, 이성원 소장, 안동 한국국학진흥원

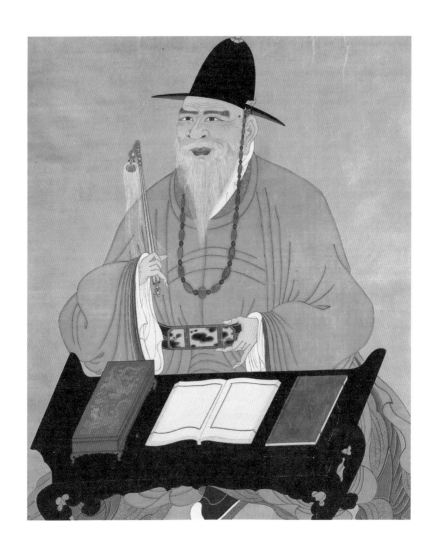

도판12 이재관, 〈이현보 초상〉, 1827 이모, 비단에 수묵채색, 124×101cm,
경북유형문화재 제63호, 영천이씨 농암종택

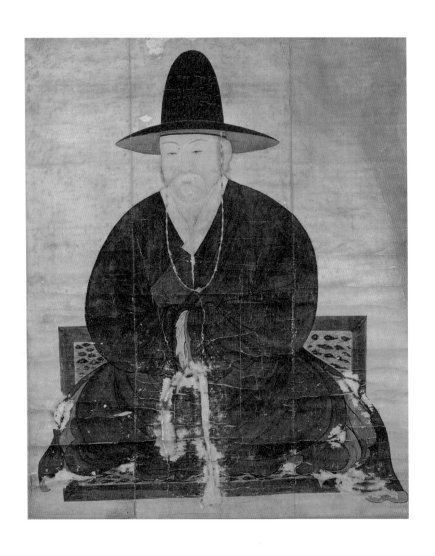

도판13 작가미상, 〈김진 초상〉, 조선 전기, 108×140cm, 비단에 수묵채색,
보물 제1221호, 안동 김시우 소장, 한국국학진흥원

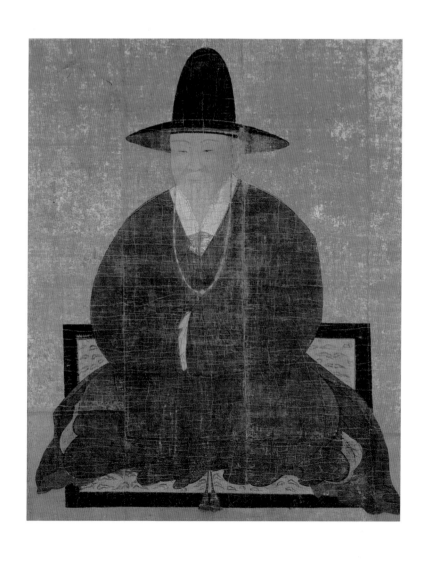

도판14 작가미상, 〈김진 초상〉, 1765 이모, 145×119cm, 비단에 수묵채색,
안동 김시우 소장, 한국국학진흥원

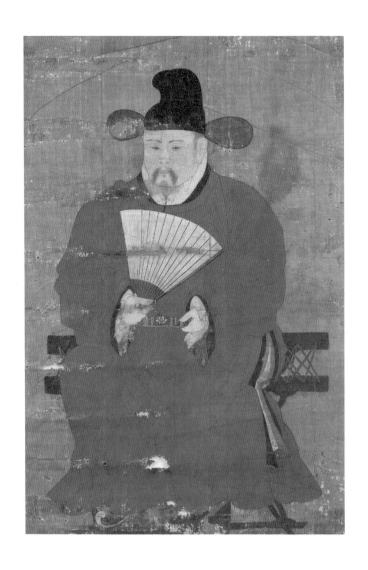

도판15 작가미상, 〈신종위 초상〉, 1580, 비단에 수묵채색, 167×111cm,
청송 물촌종택, 안동 한국국학진흥원
▷ 〈신종위 초상〉 안면 세부

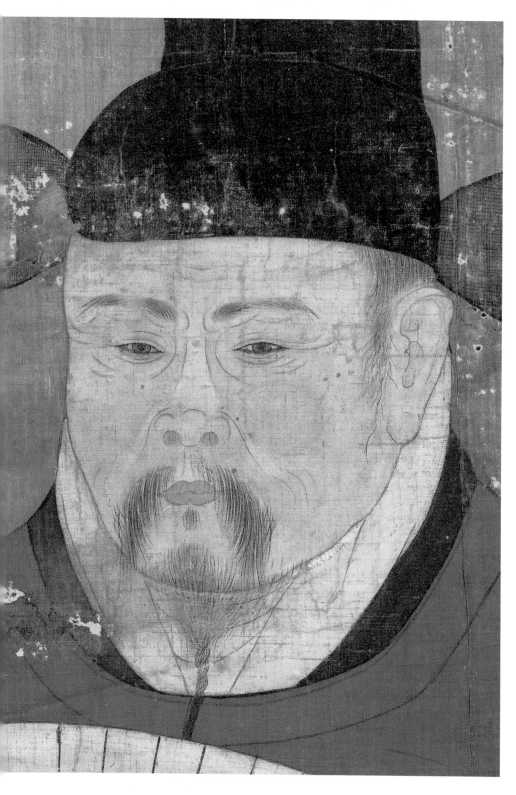

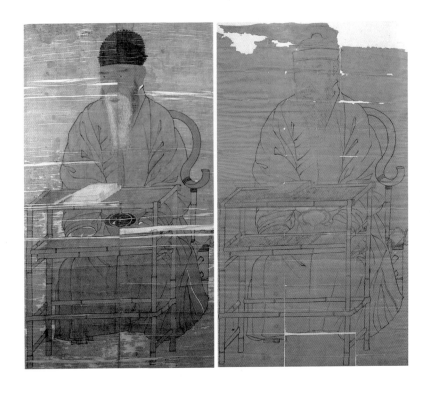

도판16 작가미상, 〈최덕지 초상〉, 15세기, 비단에 수묵채색, 123×68cm, 보물 제594호, 영암 최연창 소장

작가미상, 〈최덕지 초상〉 초본, 15세기, 종이에 수묵, 119×69cm, 보물 제594호, 영암 최연창 소장

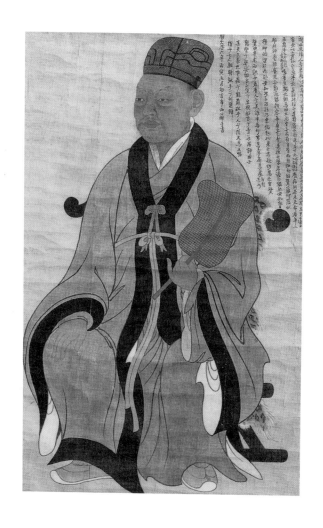

도판17 작가미상, 〈김선 초상〉 18, 19세기 이모(원본 1626년 이응하 그림), 삼베에 수묵담채,
130.5×80cm, 전남문화재자료 제145호, 영암군 덕진면 종손소장

구성이 독특하다. 함께 현존하는 종이의 초본은 원본을 재표구할 때 뒷면에서 분리한 것으로 여겨진다. 〈김선 초상〉은 학창의를 갖춰입은 유복차림에 갈대 파초선을 손에 든, 색다른 자세의 전신상이다. 투박한 삼베바탕, 대나무로 만든 듯한 동파관 비슷한 무늬의 모자 역시 조선시대 초상화에서 찾아보기 힘들다. 의자 등걸이에 호피를 깐 점으로 미루어볼 때, 18~19세기에 다시 그린 이모작으로 추정된다. 〈이의경 초상〉은 평복차림으로 긴 지팡이를 쥐고 너럭바위에 앉은 모습을 포착한 자세가 독특하다.

복건을 쓴 유복 차림의 〈변종락 초상〉은 그의 아호가 '기옹碁翁'이었던 것처럼 바둑판을 앞에 둔 모습이다. 화면에는 초상화의 주인공이 사랑했던 술병과 곰방대로 소품을 곁들여 놓았다.

이들은 모두 초야에 은둔한 문인 취향을 따른 형식이고, 시골 선비다운 꼬장한 기개와 소박함이 묻어나 눈길을 끈다. 화원의 초상화에 비해 회화성이 떨어지는 경우도 없지 않지만, 공신화상의 딱막힘에서 벗어나 있기 때문이다. 공신상의 공수자세와 달리 손을 드러낸 자태, 일상복이나 유복, 그리고 소품배치의 자연스러움이 큰 매력이다.

이들은 조선시대 초상화의 폭을 넓혀 주며, 그 다양함은 조선후기 초상화의 형식 변화에 자극을 주었을 것으로 보인다. 지역의 승려화가가 문인의 초상제작에 참여한 일은 당대

유불儒佛의 우호관계를 살피게 하기에 관심을 끄는 초상화 영
역이다.

초상화의 발달과 형식변화 [9]

조선 전기 15~17세기 전반

조선은 개국 초부터 공신에 대한 배려로 초상화를 하사하
는 전통이 수립되었다. 공신도형功臣圖形이라 불렸으며 태조 연
간부터 도화원 설치를 서둘러야 할 정도로 초상화의 수요가 많
았다.[10] 15세기에는 세조와 덕종과 예종의 어진을 그린 최경崔
涇과 안귀생安貴生, ?~1740 이후이, 16세기에는 중종 어진을 그린 이
상좌李上佐 이흥효石環 李興孝 이불해李不害, 1529~? 등의 화원이 활약
하였다. 이들이 제작했을 초상화로 현재 남아 있는 작품은 그
리 많지 않다.

17세기에는 이신흠李信欽, 1570~1631 김명국, 한선국韓善國,
1602~? 등의 화원이 그 역할을 맡았고, 이정灘隱 李楨, 1554~1626이
나 이징虛舟 李澄, 1581~? 같은 초상화에 뛰어난 화가들이 동참하
였다. 이들이 그린 공신도상들은 상당량이 전한다.

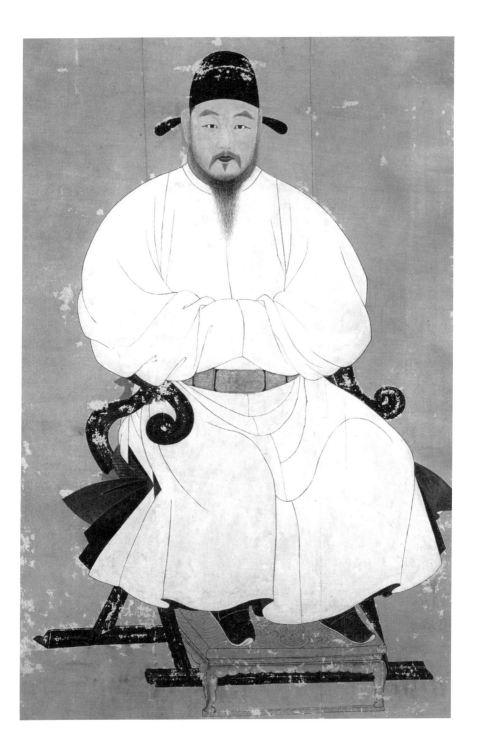

조선 초기 개국에 공헌한 인물의 초상화로는 전남 영광 묘장영당畝長影堂에 모셔진 〈이천우 초상〉李天祐, ?~1417이 있다. 1774년 한종유韓宗裕의 모사본으로 현존한다. [11] **도판18**

이천우는 태조 이성계의 조카로 이방원의 편에서 활약했던 1389년의 정사공신이다. 원본을 충실히 베껴 약간 좌측으로 향한 자세는 고려 말 〈이제현 초상〉과 같고, 역시 유사한 진채眞彩기법으로 제작되었다. 관복에 가슴장식의 흉배가 없어 아직 조선식 관복제도가 정립되지 않았음을 알 수 있다.

이 작품은 1930년대 무렵 후손들이 보수했는데 그림에 덧칠을 하는 바람에 원래 모습을 잃었다. 다만 그 원본이 세종 연간부터 성종 연간까지 고려식 초상화법을 계승하였던 점을 확인하는데 의의가 있다.

고려 관복식의 개국공신 〈이직 초상〉亨齋 李稷, 1362~1431과 〈이지란 초상〉李之蘭, 1331~1402 그리고 좌명공신 〈마천목 초상〉白首 馬天牧, 1358~1431 등이 전하는데, 묘사기량이 떨어지는 화가의 후대 모사본으로 〈이천우 초상〉과 달리 우향한 자세로 변형되어 있다.

조선시대 초상화의 발달과 사대부상의 유형

도판18 한종유, 〈이천우 초상〉, 1774, 비단에 수묵채색, 159×104cm, 영광 이동혁 소장, 국립광주박물관

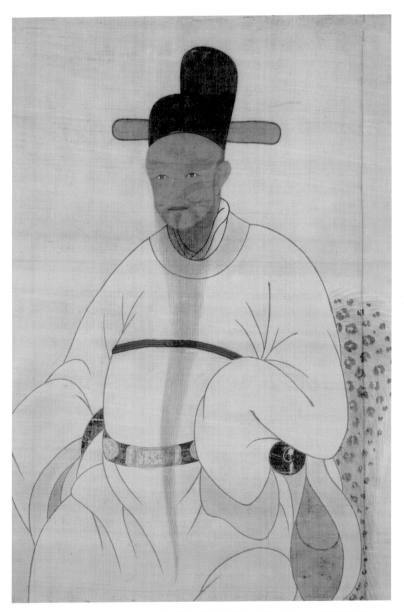

도판19 작가미상, 〈조반 초상〉, 19세기 이모본, 비단에 수묵채색, 88.5×70.6cm, 국립중앙박물관

도판20 작가미상, 〈조반 부인 초상〉 19세기 이모본, 비단에 수묵채색, 88.5×70.6cm, 국립중앙박물관

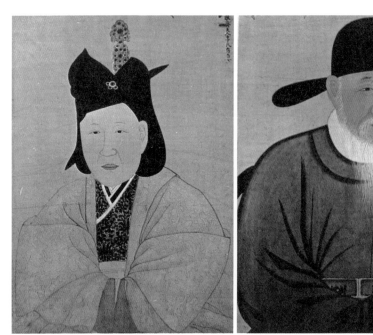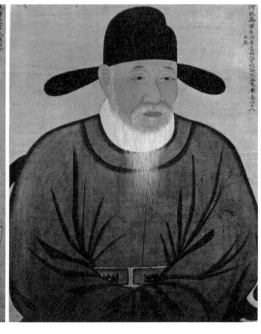

도판21 작가미상, 〈하연부인 초상〉〈하연 초상〉, 조선 후기 이모, 비단에 수묵채색,
50.1×35cm, 개인소장

여인 초상화로는 〈하연 부인 이씨 초상〉河演, 1376~1453이 있다. 머리장식이나 복식이 고려풍으로 여겨지며, 남편인 〈하연 초상〉과 동시에 그려진 모양이다.도판21 고려에 이어 조선 초기에도 공신들의 초상화를 그릴 때 부인의 초상화를 함께 그려주는 관행이 있었던 것 같다. 19세기의 모사화지만 개국공신인 〈조반 초상〉과 〈조반 부인 초상〉趙胖, 1341~1404, 국립중앙박물관이 좋은 사례이다.12 도판19 · 20 그런데 16세기에서 18세기 사이에는 귀부인의 초상이 거의 사라지게 된다. 남성 중심의 가부장적 성리학 사회가 심화된 결과인 듯싶다.

조선식 관복제도가 정비되고 공신 초상화의 틀이 갖추어진 시기는 15세기 후반이다. 고려말 초상화나 〈이천우 초상〉과 반대로 약간 왼쪽으로 좌향한 자세의 〈신숙주 초상〉希賢堂 申叔舟, 1417~1475도판22과 〈장말손 초상〉景胤 張末孫, 1431~1486이 그 변모를 잘 보여준다. 1445년 좌익공신 〈신숙주 초상〉은 각이 진 관모, 관모 뒤로 좌우에 부착된 얇고 긴 꼬리 형태의 사각紗角, 관복 자체에 수놓은 흉배 등이 눈길을 끈다. 세종 대에서 단종 대에 중국의 흉배제도를 받아들여 관복제도를 갖춘 것이다. 명나라 관복의 흉배는 1품이 학이고 3품이 공작이었는데, 조선은 그보다 2단계 낮추어 공작으로 1품을 상징하였다. 당시의 숭명의식崇明意識을 잘 대변해준다.

이 시기 관복 차림의 전신상은 〈신숙주 초상〉처럼 두 손을 소맷자락 안에 넣은 공수자세로 곡교의라는 의자에 앉은 모습

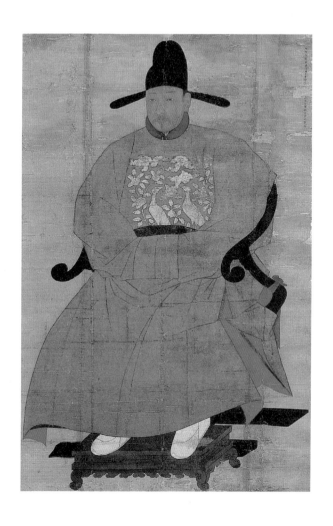

도판22 작가미상, 〈신숙주 초상〉, 15세기, 비단에 수묵채색, 167×109.5cm,
보물 제613호, 청주 고령신씨문중

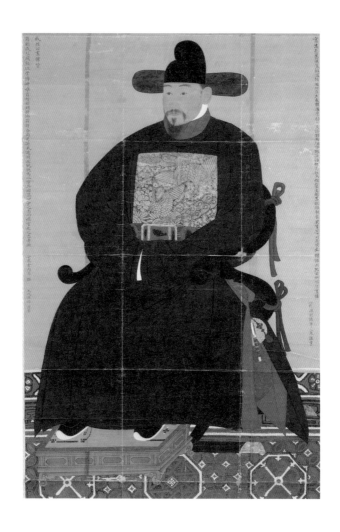

도판23 작가미상, 〈유순정 초상〉, 16세기 초, 후대 모사본, 비단에 수묵채색,
172×110cm, 서울역사박물관

으로 그려졌다. 관복의 표현이 어깨와 팔부분에서 팔각형 윤곽
선으로 각지고 경직되어 있다. 관복이 상체에 맞지 않는 어색
한 느낌을 준다. 관복인 단령포 옆트임의 꺾인 직선들 역시 딱
딱하다. 조선왕조의 체제 구축시기, 불안정했던 시대상이 반
영된 부조화로 다가온다.

이러한 특징은 15세기 후반의 공신 초상화에 공통적으로
나타나며, 1467년 적개공신 〈장말손 초상〉도 같은 예이다. 상
체의 선이 거의 팔각으로 심하게 꺾여 있고 관복의 옆쪽 트임
선이 부자연스럽다. 안면 표현은 두 작품 모두 짙은 담홍색으
로 고려식 인물화법의 잔영을 보여준다. 그런데 관복의 형태가
변하였다.

좌익공신 〈신숙주 초상〉에는 관모인 오사모의 좌우 날개
형 꼬리가 가는데 비하여, 이시애의 난 토벌에 참여한 적개공
신 〈장말손 초상〉은 사각이 넓어진 편이다. 관모의 형태 변화
와 마찬가지로 〈장말손 초상〉에서 가슴을 가득 채운 공작흉배
도 구성이 듬성한 〈신숙주 초상〉보다는 16세기에서 17세기 사
이의 흉배와 유사하다. 이로 미루어볼 때 관복제도는 성종 연
간인 1460년대에 정착된 것 같다.

15세기 〈장말손 초상〉 형식은 16세기로 이어졌다. 16세기
초 중종반정의 정국공신 〈유순정 초상〉柳順汀, 1459~1512, 서울역사박
물관[13] 도판23과 〈이우 초상〉松齋 李堣, 1469~1517, 예산 청계서원[14] 등이 그
예이다. 두 초상화에 착용된 공작흉배는 남색 겉옷 위에 금색

으로 그려넣은 형식이다. 〈이우 초상〉은 〈장말손 초상〉에 비해 남색 관복의 상체 표현이 부드러워졌고 남색 단령포 안의 흰색, 붉은색, 초록색, 노란색 배색이 바닥의 화려한 중국식 카펫인 채담과 적절히 어울려 있다.

화려한 채색 무늬를 위에서 본 듯 그리는 카펫 표현방식은 17세기 초 공신 초상화의 일반적인 경향으로 유행하였다. 공신의 권위를 장중하게 배려한 화법으로 사대부의 권위가 그만큼 강화된 실상을 입증한다.

〈이우 초상〉과 〈유순정 초상〉에서 눈에 띄는 것은 〈신숙주 초상〉과 〈장말손 초상〉처럼 포상의 등급으로 의자에 보라색 띠를 묶은 점이다.

1등 공신인 〈유순정 초상〉에는 의자 팔걸이와 등받침 상하 두 곳에 띠가 보이고, 4등 공신인 〈이우 초상〉에는 아래쪽 한 곳에만 띠가 그려져 있다. 두 초상화 모두 원본을 충실히 모사한 17, 18세기 후대본으로 추정된다.

조선 문인으로 선비다움을 잘 표출한, 초기를 대표할 만한 초상 작품은 〈김시습 초상〉梅月堂 金時習, 1435~1493**도판24** 반신상이 꼽힌다.

불가佛家에 귀의하여 부도까지 세워진 생애와 달리 부여 무량사에 모셔진 〈김시습 초상〉은 흑립을 쓴 도포 차림의 문인상이다. 혼란기 속세를 떠난 시인이자 소설가, 당대의 문장가로 대접한 의상이라 여겨진다. 이 초상은 후대에 다시 그린 이

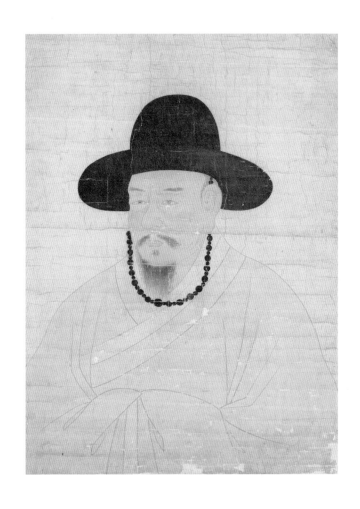

도판24 작가미상, 〈김시습 초상〉, 17세기 이모, 비단에 수묵담채, 71.8×48.1cm,
보물 제1497호, 부여 무량사, 불교중앙박물관
▷ 〈김시습 초상〉 안면 세부

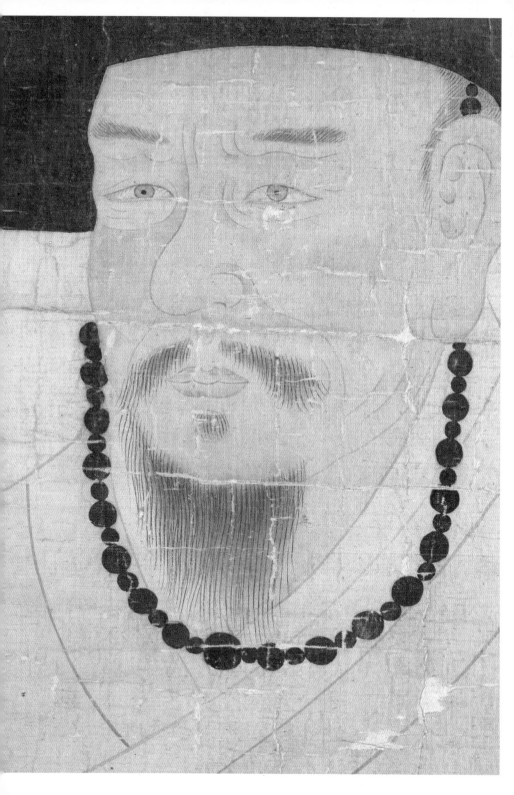

모본으로, 이징의 작품으로 추정된다. 또한 영암의 〈최덕지 초상〉부터 안동의 〈이현보 초상〉과 〈김진 초상〉에 이르기까지, 조선전기 지방의 문인 초상화에도 고려화법이 계승되어 있다.

초본과 함께 전하는 〈최덕지 초상〉은 대나무로 만든 탁자를, 〈이현보 초상〉은 경상을 앞에 배치하여 관료생활을 했던 문인으로서의 면모를 담았다. 〈이현보 초상〉의 경우 승려화가가 그려서 그랬는지 아니면 이현보 자신이 불교와 관련이 깊었는지, 오른손에 불자拂子를 든 포즈이다.

〈김진 초상〉은 공수자세로 호피방석에 편안히 앉은, 선풍禪風의 자태를 포착한 것이다. 이들은 몸을 살짝 튼 자세가 우향에서 좌향으로 바뀌었다. 〈최덕지 초상〉의 둥근 모자 발립鈸笠 형태와 질손質孫 모습의 도포는 고려 복식인 듯하다. 〈김시습 초상〉은 조선초기 문인의 평상복 스타일이고, 홍단령포를 입은 〈이현보 초상〉은 관료의 의상미를 보여준다.

〈이현보 초상〉은 연상硯床과 서책이 놓인 경상經床을 앞에 놓고 가부좌로 편히 앉은 포즈이다. 지역의 화승畵僧인 옥준상인玉峻上人이 1537년 이현보의 경상노 관찰사시절 그렸다고 전한다. 가부좌로 앉으면서 접힌 단령포의 의습표현이 불화를 그린 승려화가의 솜씨답게 도식화되어 있다. 오른손에는 불자拂子를 들고 왼손으로 허리의 관대를 쥔 자세이다. 복식은 홍단령포에 검은색 원정립圓頂笠을 쓴 차림이다.

분칠한 듯한 얼굴에 눈코입이 크고 또렷하며, 풍성한 흰 수

염속의 붉은 입술에는 해학마저 흐른다. 관찰사 시절을 나타낸 듯 홍단령포 관복 차림이지만, 사대부 관료의 권위보다 농암가聾巖歌, 어부사漁父詞를 지으면서 산수와 벗하고 강호江湖에 한거했던 시인의 풍모이다.[15] 오사모의 관모 대신에 평복에 쓰는 모자로 강호 문인의 품위를 나타낸 것 같다. 이같이 딱딱한 공신상 격식을 깬 점이 〈이현보 초상〉의 매력이다.

〈이현보 초상〉은 1827년 추사 김정희의 추천으로 당대 초상화의 명수인 이재관에 의해 똑닮게 모사된 작품도 전한다.[16] 좀 더 채색이 밝고 경상을 투시도법에 맞도록 네 다리 모두 드러내 안정감 있게 고쳐 작도한 점이 눈에 띈다.

호사스런 색채감각의 〈이현보 초상〉에 비해, 1572년의 73세상으로 평복 차림의 같은 지역 안동의 〈김진 초상〉은 담담한 느낌의 포즈와 색감을 담은 작품이다.[17] 검은색 평량자형 모자에 녹갈색조의 직령포 차림, 그리고 가부좌해서 앉은 직사각형 호피문 방석에 이르기까지 그러하다. 이처럼 〈김진 초상〉은 16세기 중후반 옥준상인과 또 다른 계열 화가의 초상화법을 보여준다. 1820년대에 다시 그린, 이재관이 〈이현보 초상〉을 제작할 때 보았다는 이모상移摹像도 전한다. 원본보다 격조가 떨어지고 손상이 심한 편이다. 김진은 잘 알다시피 조선중기 동인東人 세력을 이끈 김성일鶴峯 金誠一, 1538~1593을 키운 아버지이자, 지역의 명문가를 일군 장본인이다.

16세기 말에서 17세기 초 조선은 임진왜란과 병자호란을 겪었고 국가의 위기에서 왕조를 건진 공신들이 대거 배출되었다. 그만큼 선조~인조연간 17세기 전반, 문무관의 공신 초상화가 줄지어 그려졌다.

문인상으로는 〈정탁 초상〉藥圃 鄭琢, 1526~1605과 〈장유 초상〉谿谷 張維, 1587~1638, 국립중앙박물관 **도판25**을 비롯하여 종가 후손들이 소장한 〈이원익 초상〉梧里 李元翼, 1547~1634 **도판26** 〈이충원 초상〉松菴 李忠元, 1537~1605 〈홍진 초상〉訒齋 洪進, 1541~1616 〈이항복 초상〉白沙 李恒福, 1556~1618 **도판27** 〈이덕형 초상〉漢陰 李德馨, 1561~1613 〈황신 초상〉秋浦 黃愼, 1560~1617 〈권협 초상〉石塘 權悏, 1542~1618 〈유근 초상〉西坰 柳根, 1549~1627 **도판28** 〈이성윤 초상〉梅窓 李誠胤, 1570~1620 〈홍가신 초상〉晩全堂 洪可臣, 1541~1615 〈송언신 초상〉壺峰 宋言愼, 1542~1612 **도판29** 〈이수일 초상〉隱庵 李守一, 1554~1632 〈윤효전 초상〉沂川 尹孝全, 1563~1619 〈유숙 초상〉醉吃 柳潚, 1564~1636 〈남이웅 초상〉南以雄, 1575~1648 **도판30·31·32** 〈이시방 초상〉李時昉, 1594~1660 〈황성원 초상〉黃性元; ?~1667 등이 그 예이다.

무신상으로는 〈임득의 초상〉林得義, 1558~1612 〈권응수 초상〉白

조선시대 초상화의 발달과 사대부상의 유형

도판25 작가미상, 〈장유 초상〉, 17세기 초, 비단에 수묵채색, 172.7×103.2cm, 국립중앙박물관

◁ **도판26** 작가미상, 〈이원익 초상〉, 1604, 비단에 수묵채색, 167 × 89cm, 보물 제1435호, 충현박물관

△ **도판27** 작가미상, 〈이항복 초상〉, 17세기 초, 종이에 수묵담채, 59.5 × 35cm, 서울대학교 박물관

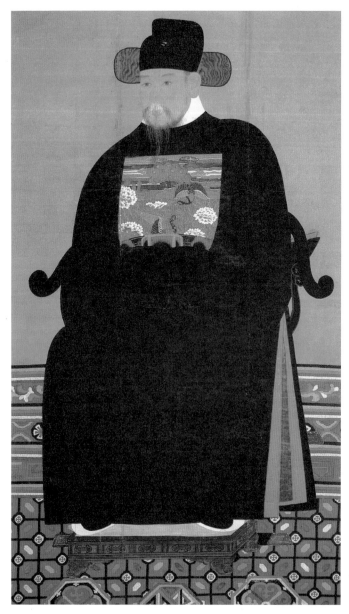

도판28 작가미상, 〈유근 71세 초상〉, 1619, 비단에 수묵채색, 163×89cm,
보물 제566호, 종손소장

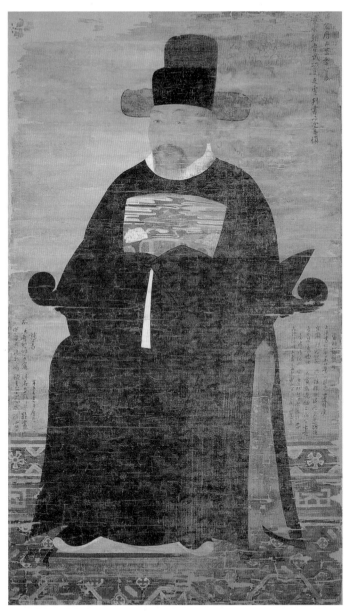

도판29 작가미상, 〈송언신 초상〉, 1604년경, 비단에 수묵채색, 160×90cm, 보물 제941호,
경기도박물관

△ **도판30** 작가미상, 〈남이웅 초상〉 초본, 17세기 전반, 종이에 수묵담채, 55.7×34cm · 51.5×31cm,
세종시 유형문화재 제2호, 남대현 소장, 국립공주박물관

▷ **도판31** 작가미상, 〈남이웅 초상〉, 18세기 이모, 비단에 수묵채색, 183.4×105cm,
세종시 유형문화재 제2호, 남대현 소장, 국립공주박물관

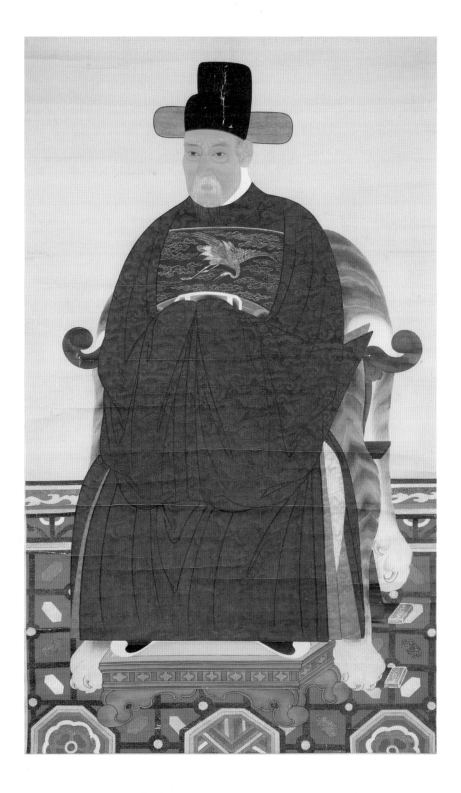

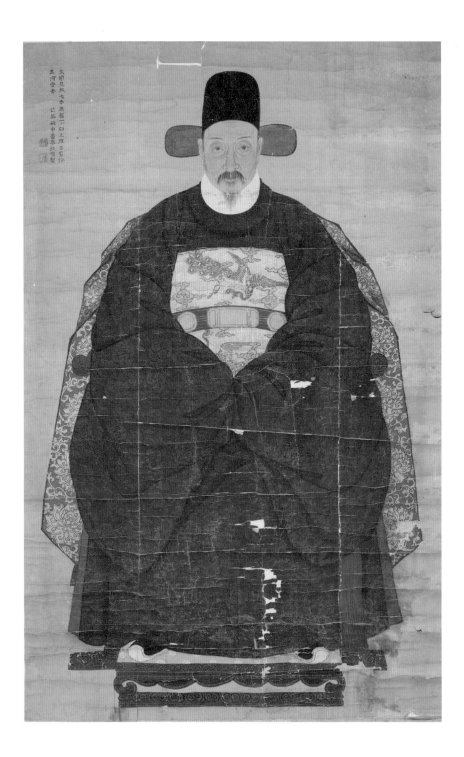

雲齋 權應銖, 1546~1608 〈고희 초상〉高曦, 1560~1615 〈이중로 초상〉松溪 居士 李重老, ?~1624 **도판33** 〈정충신 초상〉晩雲 鄭忠信, 1576~1636 〈남이흥 초상〉城隱 南以興, 1540~1627 등이 현존한다. 임진왜란 당시 공신인 1604년 호성·선무·청난 '3공신'부터 인조연간인 1628년 소 무·영사공신까지 해당하는 인물들의 초상화이다.

17세기 초의 공신도형 중 대표적인 작품으로는 호성공신 〈정탁 초상〉과 〈장유 초상〉谿谷 張維, 1587~1638이 꼽힌다.

두 문신 모두 임진왜란 때 왕실을 보좌했다. 〈정탁 초상〉은 **도판4** 검은색 단령포 소매 사이로 드러난 흰 속옷의 강한 대비가, 〈장유 초상〉은 풍채의 당당함이 두드러진 작품이다. 1604년 호 성·선무·청난 '3공신'의 초상화 제작에는 도화서 화원 김우령 金宇鈴·김업수金業守·이언홍李彦弘·이신흠李信欽·이홍규李弘叫· 윤형尹洞 등과 화원이 아닌 사화私畵로 김수운金水雲·이언충李 彦忠·이정·이징이 참여하였다.[18] 100여명이 넘는 공신초상화 제작에 대대적인 작업이 이루어지면서 조선시대 초상화 실력 을 크게 향상시켰을 법하다. 1628년의 소무·영사공신 제작에 는 이신흠·김명국·한선국 등이 참여하였다.[19]

〈정탁 초상〉은 16세기 초 정국공신의 초상화 전통을 이어 위에서 내려다본 평면도식 표현의 채담彩毯을 바닥에 깔고 곡

도판32 작가미상(靑), 〈남이웅 초상〉, 1627년경, 비단에 수묵채색, 183.4×105cm, 세종시 남대현 소장

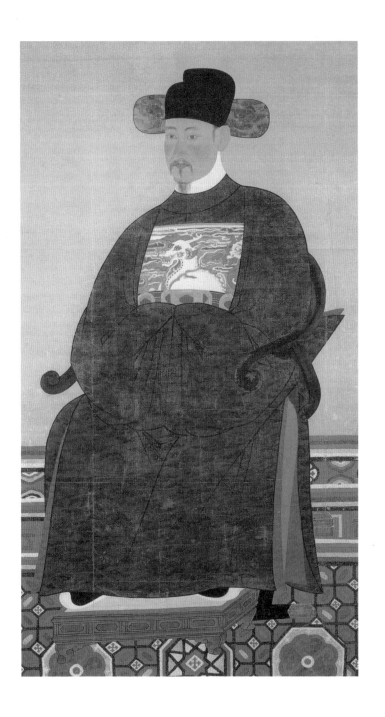

교의에 두 손을 모은 채 앉아 있는 의좌상이다. 관복은 공작흉배로 백 년 전과 다르지 않으나 흉배를 옷에 바로 수놓던 초기와 달리 별도로 만들어 관복에 붙이는 방식으로 변하였다. 검은색 오사모는 초기에 비해 낮아지고 좌우로 뻗은 문사각紋紗角이 넓어졌으며 관복과 유사한 구름 문양이 은은하게 비친다. 남색에서 검은색으로 바뀐 관복은 어깨선의 각이 없어지고 가슴을 넓게 그렸다. 굴곡을 줄이고 직선적으로 표현하여 중후함을 풍긴다.

어두운 옷 색에 감추어진 간결한 의습의 묵선이 단순화된 관복의 형태와 조화를 이룬다. 배 앞에 모은 두 손 소매 사이의 흰색 속옷자락이 어두운 색 관복으로 꽉 찬 화면의 답답함을 풀어준다. 안면은 담채 후 굴곡 부분을 갈색 선으로 보필하였다.

풍성한 관복과 감필법의 단순한 의습 선묘, 담채의 안면 묘사, 위에서 내려다보는 시방식視方式의 채담 표현, 관모의 형태 능 17세기 초반 초상화의 형식미는 17세기 전반 광해군과 인조 연간의 공신초상인 〈이원익 초상〉梧里 李元翼, 1547~1634 〈유근 초상〉 〈송언신 초상〉 〈이수일 초상〉 등까지 이어진다. 이들 17세기 공신 초상화에 나타나는 당찬 자세와 단순하면서도 힘이 넘치는 선은 전쟁에서 왕실과 국가를 보존한 사회분위기와도 관

도판33 작가미상, 〈이중로 초상〉, 1624, 비단에 수묵채색, 171.5×94cm, 경기도박물관

련이 있을 법하다.

또한 이들은 신숙주나 장말손의 단령포 관복과 마찬가지로 문신 1품 벼슬은 공작, 2품은 기러기, 3품은 백한白鵬을 중심소재로 삼은 흉배를 갖추었다. 무신상으로 1604년 '3공신' 가운데 청난공신 〈임득의 초상〉 선무공신 〈권응수 초상〉 호성공신 〈고희 초상〉 등에는 한 마리의 호랑이 흉배가, 1623년 정사공신 〈이중로 초상〉에는 해태 흉배가 착용되어 있다.[20]

조선전기 관복 차림의 공신 초상화는 조금씩 변화를 보이며 조선식 초상화의 전형으로 자리를 굳혔다.[21] 17세기 초 공신 초상화들은 간결한 감필법減筆法의 의습 표현이 전체적으로 평면적이며, 대담한 생략으로 인해 선이 단순하고 강직하다.

또 투시도법상 정확치 않지만 밀도있는 채색으로 재질감을 표현한 바닥의 카펫 채담처리가 화면에 안정감을 준다. 따뜻한 황색 계통의 담채에 홍조를 띤 살색 표현도 이 시기 초상화의 특징이라 하겠다.

조선후기 17세기 중엽~19세기

조선후기는 변화의 시대였다. 문학과 예술이 당대의 변화를 여실히 보여준다. 회화사에서 진경산수화나 풍속화가 유행을 주도했던 것처럼 조선의 자연 및 현실 소재를 선택함에 따

라 사실 묘사가 뚜렷하게 진전되었던 때이다. 대상인식의 리얼리티가 구현되면서 작가의 개성이나 감정 등이 충실히 표출되기도 했다.

18세기의 초상화풍도 당대 문예사조나 회화경향과 함께 대상의 사실성을 찾는 양식으로 발전했다. 18세기 초상화를 좀 더 세분해보면 17세기 중엽~1730년대 숙종연간에서 영조연간 초기까지, 1740~1770년대 영조연간에서 정조연간 초기까지, 1780~1800년대 정조연간에서 순조연간 초기까지 세 시기로 나뉜다. 그리고 19세기 순조연간에서 대한제국기까지는 초상화의 퇴락기이다.

18세기에 들어서면 숙종연간부터 초상화 제작이 폭발적으로 늘어난다. 군왕이나 성현 혹은 조상을 추모하는 제의적 전통을 뛰어넘는 것이다. 더욱이 숙종연간부터 정조연간까지 십여 명에서 삼십여 명씩 문신의 흉상을 모은 초상화첩마저 유행하게 된다. 1719년의 《기사계첩耆社契帖》, 1745년의 《기사경회첩耆社慶會帖》, 1790년대의 《정조어제근신초상첩正祖御製近臣肖像帖》 등이 그런 예이다.

대충 추산해서 2백여 명이 훌쩍 넘는 인물의 초상화가 현존하는 듯하다. 이 정도면 18세기 정치 인물사를 복원할 정도로 영상기록 문화사료로써 그 가치를 충분히 발한다. 18세기의 문자기록에 버금가는 사료라 할 만하다. 그럴 만큼 18세기에는 초상화에 뛰어난 화가들이 대거 배출되었다.

숙종연간부터 영조연간에는 조세걸湜川 曺世傑, 1635~?, 진재해, 김진여, 장태홍張泰興, 장득만睡隱 張得萬, 1684~1764, 허숙許淑, 장경주禮甫 張敬周, 1710~?, 김두량, 박동보靑丘子 朴東普, 변상벽 등의 화원들과 윤두서나 조영석觀我齋 趙榮祏, 1686~1761 같은 문인화가들이 초상화 제작에 참여하여 형식적 다양화를 가능케 하였다.

정조연간에는 한종유復齋 韓宗裕, 1287~1354 신한평 김후신彜齋 金厚臣 김응환 김홍도 이명기 등의 화원이 배출되었고, 문인화가로 강세황이 자화상을 남겼다.

19세기에는 김하종蕤堂 金夏鍾, 1793~?, 이한철希園 李漢喆, 1808~?, 유숙惠山 劉淑, 1324~1368, 조중묵雲溪 趙重黙, 박기준雲樵 朴基駿, 백은배琳塘 白殷培, 1820~? 등이 그 전통을 계승하였고, 방외화사方外畵師로 일컬어지던 이재관小塘 李在寬, 1783~1837이 초상화가로 유명하였다.

숙종~영조 초 17세기 중엽~1730년대

17, 18세기에는 북경에 사신으로 다녀오는 인사들 가운데 명·청 시대 화가들에게 받은 초상화가 유입되면서 우리 초상

도판34 작가미상, 〈남구만 초상〉, 비단에 수묵채색, 162.1×87.9cm, 국립중앙박물관

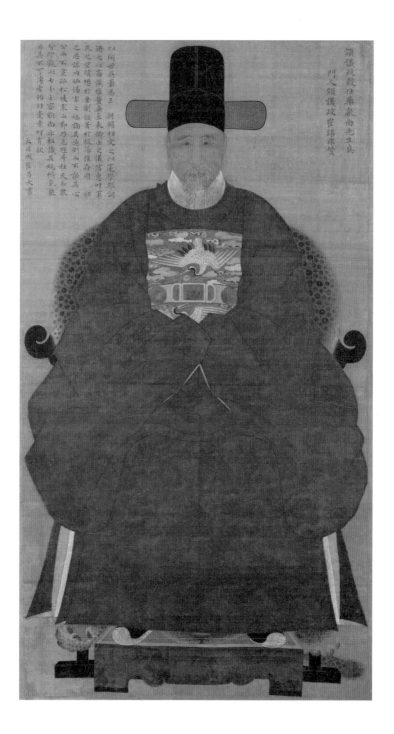

화도 음영 표현이 가미되기 시작했다. 1627년 무렵의 〈남이웅 초상〉세종시 남대현 소장도판32 등이 그 예이다. 〈남이웅 초상〉의 경우 17세기 초본들만 전하고, 학 흉배와 호피를 깐 의자의 정장본 은 18세기에 다시 그린 그림이다. 같은 집안에 1627년 남이웅 이 청나라 사신으로 다녀오면서 북경에서 그려 받은 초상화 정 면상이 전하고 있어 주목된다. 공작 흉배와 의자에 깐 모란무 늬 비단이 화사하여 청나라 초상화풍을 잘 보여주고, 얼굴과 의습 표현에 서양화식 입체감 사용이 뚜렷하다. 이는 후기 초 상화의 영향을 선도했을 법하다.

1636년 호병胡炳의 〈김육 초상〉潛谷 金堉, 1580~1658, 청풍 김씨 후손 소장, 1738년 시옥施鈺의 〈김재로 초상〉清沙 金在魯, 1682~1759, 삼성미 술관 리움 등 상당히 여러 사신들이 중국 화가로부터 초상화를 받 아왔다.22

중국 화가들은 명대 말부터 서양화풍을 배워 안면이나 의 습 표현에 입체감이 두드러졌다. 또 호피를 덮은 의자에 앉아 있는 관복의 정면상이 많았다. 이러한 형식은 17세기 후반 숙 종 때부터 공신 초상이나 관복본의 도상 변화에 자극을 주기도 했다.

17세기 중국의 어진이나 관료 초상화는 대체로 관대에 손 을 얹거나 조금 움직임이 있는 포즈로 진전되었다. 이에 비해 조선의 관복상은 여전히 경직된 자세다. 족좌의 양발을 팔자로 벌리고 정면상에 가까운 하반신에, 약간 오른쪽으로 튼 상체와

두 손을 가슴에 모은 공수자세를 고수하고 있다.

이러한 점은 19세기 관복본 초상화까지 지속되니 조선시대 초상화의 형식적인 특징으로 거론할 만하다.[23] 그런 가운데 조선전기 공신 초상화들의 얼굴과 몸, 의좌와 바닥 등을 합성한 듯한 도상이 변화되었다. 앞선 시기의 어색함에 비하여 18세기 초상의 인물은 한결 자연스러운 자세를 취한 것이다.

그 변화의 초기사례들로는 1680년의 보사공신〈김석주 초상〉息庵 金錫胄, 1634~1684 청풍 김씨 후손 소장을 비롯해서 〈신익상 초상〉醒齋 申翼相, 1634~1697 후손 신영수 소장, 〈이만원 초상〉二憂堂 李萬元, 1651~1708, 이상희 소장, 〈남구만 초상〉藥泉 南九萬, 1629~1711, 국립중앙박물관 **도판34** 등을 들 수 있다. 호피를 깐 관복본 전신의자상의 정면상에 명·청대 초상화법의 영향이 나타나 있다.

또한 1696년의 〈이덕성 초상〉盤谷 李德成, 1655~1704, 이은창 소장 〈이인엽 초상〉晦窩 李寅燁, 1656~1710과**도판35** 〈김유 초상〉儉齋 金楺, 1653~1719, 경기도박물관**도판36** 〈강현 초상〉白閣 姜鋧, 1650~1733, 진주 강씨 백각공파 종친회, 국립중앙박물관, 1728년 양무揚武 공신 초상인 〈오명항 초상〉慕菴 吳命恒, 1673~1728, 해주 오씨 종가**도판37** 〈이만유 초상〉李萬囿, ?~1730, 전남 담양군 사우 〈조문명 초상〉鶴巖 趙文命, 1680~1732, 이화여대박물관 〈김중만 초상〉金重萬, 언양김씨 언성군파 문중**도판38**, 〈권희학 초상〉權喜學, 1672~1742**도판5·39**, 〈박문수 초상〉朴文秀, 1691~1756, 종손 박용기 소장, 개인소장**도판40·41** 등 관복 전신의좌상 측면상도 의자의 호피 무늬나 정면향의 하반신 처리 등에 그 영향이 보인다.

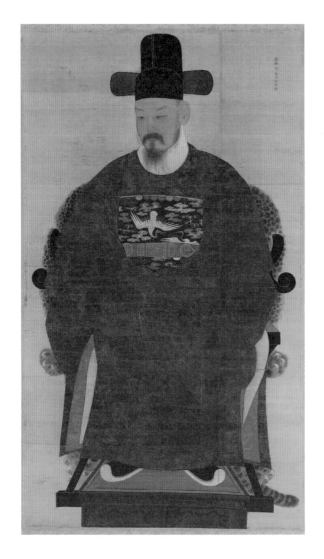

도판35 작가미상, 〈이인엽 초상〉, 17세기, 비단에 수묵채색, 150.7×86.5cm,
경기도 유형문화재 제191호, 경기도박물관
▷ 〈이인엽 초상〉, 안면 세부

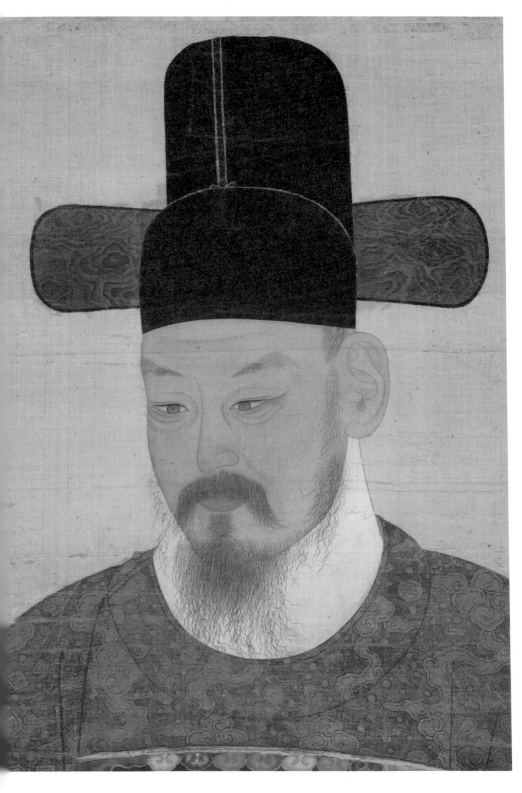

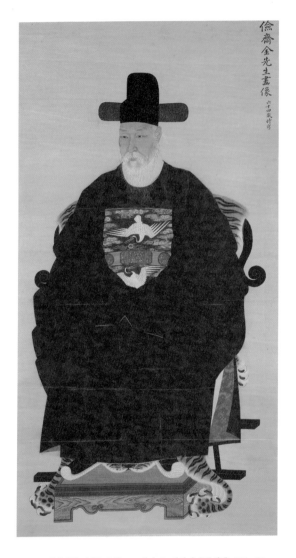

倫齋金先生畵像 六十四歲時像

도판36 작가미상, 〈김유 초상〉, 18세기 초, 비단에 수묵채색, 172×90cm,
보물 제1481호, 청풍김씨종중, 경기도박물관
▷〈김유 초상〉안면세부

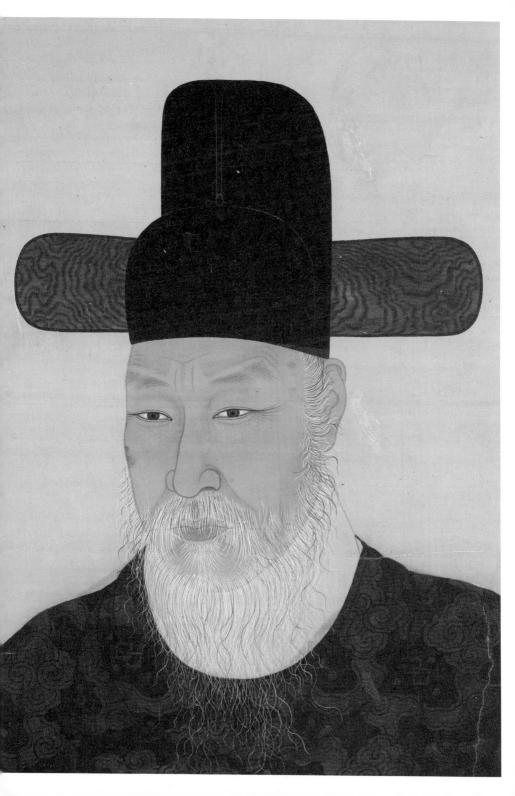

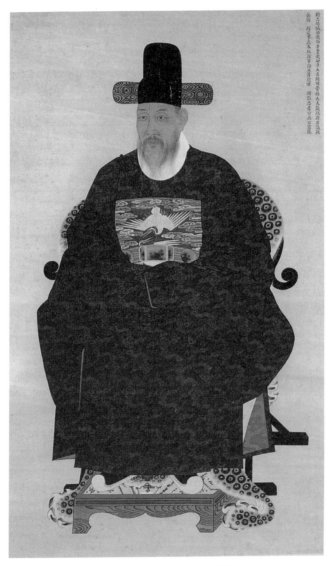

도판37 작가미상, 〈오명항 초상〉, 1728, 비단에 수묵채색, 173.5×103.4cm,
보물 제1177호, 오원석 소장, 경기도박물관

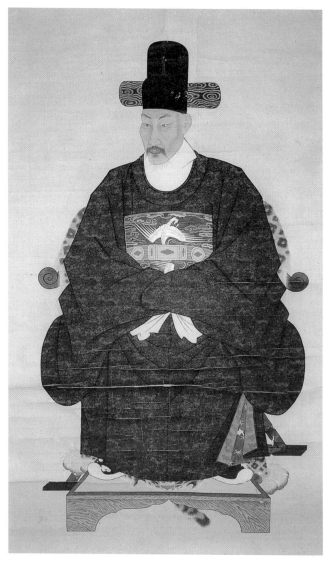

도판38 작가미상, 〈김증만 초상〉, 1728년경, 비단에 수묵채색, 170×103cm,
보물 제715호, 언양김씨문중, 서울역사박물관

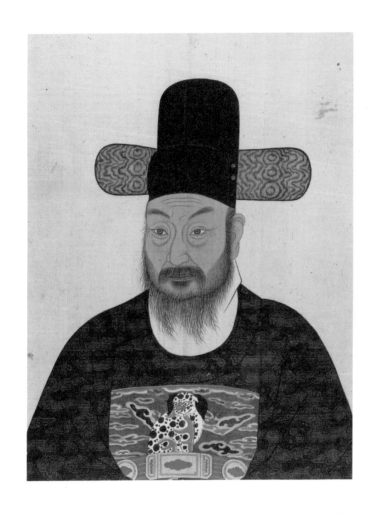

도판39 작가미상, 〈권희학 초상〉 반신상, 《권희학 충훈부 화상첩》, 1751, 비단에 수묵채색,
42.5×29.5cm, 안동권씨 화원군 문중
▷ 〈권희학 초상〉 반신상 부분

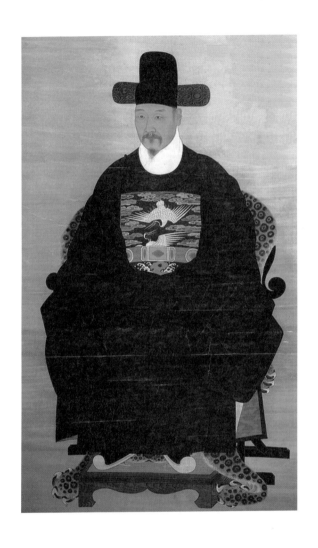

도판40 작가미상, 〈박문수 초상〉, 1728년경, 비단에 수묵채색, 165.3×100cm,
보물 제1189−1호, 박용기 소장, 천안박물관

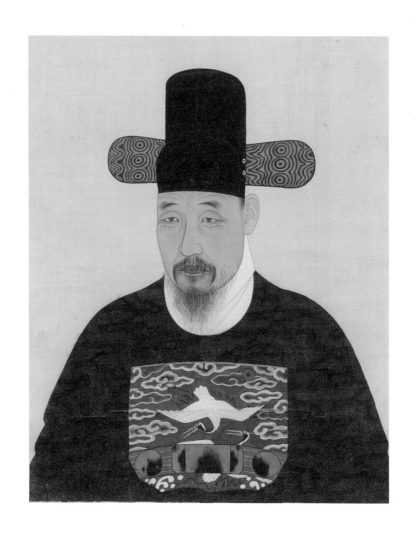

도판41 작가미상, 〈박문수 초상〉, 1751년경, 비단에 수묵채색, 140.2×28.2cm,
보물 제1189−2호, 일암관, 개인소장

이들 가운데 조선후기 오사모에 흑단령포의 관복 정장본 전형은 이인좌의 난을 평정하는데 공을 세운 양무공신상에서 완성된 듯하다. 오명항, 이만유, 조문명, 김중만, 권희학 등 15명의 공신상을 제작하는데 9명의 화가가 동원되었다. 당시 의궤도에 초상화의 명수名手 진재해를 포함하여 박동보, 장득만, 함세휘, 허숙, 김세중, 양기성, 김두량, 장태흥 등의 이름이 보인다.[24]

양무공신상으로 그동안 알려진 오명항, 이만유, 박문수의 전신상과 반신상들에 이어, 권희학의 전신상과 반신상들이 한국유교문화박물관의 전시에서 새로이 소개되었다.[25]

〈권희학 초상〉은 호피를 깐 교의交椅에 흰 안소매를 살짝 드러내고 공수자세로 앉은 전신상이다. 상체는 오른쪽을 향해 살짝 틀면서 족자와 양다리는 정면을 취해 안정감을 보여준다. 학정금대에 쌍학흉배를 착용한 도상이다.도판5 이들보다 앞선 시기의 운학문 흉배는 1680년 보사공신 〈김석주 초상〉부터 보이는데, 여기서 관대는 일품인 서대이면서 단학흉배이다. 당상관을 상징하는 쌍학흉배는 1700년 초의 〈남구만 초상〉 등에 이어 1728년의 양무공신 초상화들에서 정착된 듯하다.

운학흉배의 등장은 조선 관료사회의 의식변화를 시사하여 주목된다. 운학흉배는 본디 명나라의 일품 벼슬을 상징하던 것이다. 명나라가 망하고 청나라가 들어서자 조선은 아예 명나라의 일품 관료 복식이었던 운학흉배를 전체 문관에게 적용했던

것이다. 그래서인지 관료의 권위를 나타내는 사모가 17세기보다 한층 높아졌다. 정3품 이상 당상관은 학 두 마리, 당하관은 학 한 마리로 표시하는 흉배복제가 법제화된 것은 한참 뒤인 고종연간이다. 한편 현재 전신상 1점, 반신상 4점이 전하는 권희학의 초상화들은 공신도형에서 전신상과 별도로 반신상半身像을 제작하는 전통이 세워졌음을 알게 해준다. 도판39

화첩본인 반신상 1점은 초상화 주인공의 이름과 자字, 생몰년, 관직, 추증追贈 관직, 시호 등을 묵서한 종이와 마주보게 표장되어 있다. 이 화첩본 형식으로 이만유, 박문수, 김중만의 반신상도 전한다.

이들에 대하여는 『승정원일기』 영조 26년1750 5월 10일 기사에서 확인된다. 무신년1728 공신의 당사자이기도 했던 호조판서 박문수가 "고사古史를 보면 공신도상은 기린각充勳府에 소장하였는데, 아조我朝는 그렇지 않다. 다만 명첩名帖만을 소장하고 있다. 그러므로 신臣을 포함하여 분무공신의 도상을 소첩小帖으로 그려 기린각에 소장했으면"하고 요청하자 영조가 허락을 내린 적이 있다.26

그리고 무신년 공신으로 1750년 반신상 제작 당시 영의정이던 조현명歸鹿 趙顯命, 1690~1752이 「훈부화상첩기勳府畵像帖記」를 썼다. "화첩의 완성은 이듬해 영조 27년1751에 이루어졌고, 조현명·박문수·김중만 등은 승급한 벼슬에 맞게 초상화를 제작하고 세상을 떠난 10명은 집안의 소장본을 옮겨 그렸다."라고

밝혀 놓았다.[27] 조현명의 증언대로 김중만이나 박문수의 반신상1750은 다시 그렸기에 전신상1728보다 노년의 표정이 역력한데, 1728년의 원본을 이모移摹한 이만유나 권희학의 반신상은 전신상과 동일한 연배의 얼굴이다.

충훈부의 화첩본 반신상 주인공들이 영조시절의 권력자이고 그것이 1750~1751년에 제작된 것을 감안하면, 당대 최고의 김두량과 변상벽이 참여했으리라 추정된다. 또 영조 21년1745에 영조 회갑년을 맞아 성대하게 치루어진 기사연耆社宴의 기념화첩《기사경회첩耆社慶會帖》을 제작한 장득만張得萬, 장경주張敬周, 정홍래鄭弘來 등의 화원이 제작에 동참했을 가능성도 높겠다.[28] 1728년에 그려진 전신의좌상 공신상보다 1750년의 반신상들이 선묘와 채색의 세련미를 보인다. 특히 권희학 초상화의 경우 얼굴 표현은 비슷하면서도 운학무늬 흉배묘사가 검은색 바탕에서 녹색 바탕으로 바뀌면서 한층 부드러워졌다.

이 초상화들은 문무관의 흉배가 혼돈되어 있다. 김중만, 이만유, 권희학의 경우 전신상은 쌍학흉배인데 비해 반신상에는 해태흉배가 섞여 있다. 1751년의 권희학 반신상은 충훈부 소장 화첩본만이 해태흉배이고, 나머지 세 점은 운학흉배이다.

문신과 무신이 양반兩班임에도 불구하고, 문신용 운학문 흉배를 선호한 것은 조선시대 숭문崇文 의식과 그 뿌리깊은 전통을 말해준다. 이를 바로잡은 영조시절의 기사가 알려져 있다.[29] 17세기 이후 조선사회는 붕당정치의 틀이 잡혔다. 당쟁은 이

황退溪 李滉, 1501~1570과 이이栗谷 李珥, 1536~1584 시대를 거치면서 성리학에 대한 이해가 한층 심화된 결과이기도 하다.

17세기 중엽에는 주자朱子의 복장처럼, 유복儒服 차림의 초상화가 등장하였다. 검은 복건을 쓰고 가장자리에 검은 띠를 댄 하얀 심의를 입은 모습이 그렇다. 그 첫 사례는 아마 1640년경의 〈신익성 초상〉樂全堂 申翊聖, 1588~1644일 것이다. **제5장 도판4** 선조의 부마로 관직에 진출할 수 없는 처지에서 남한강과 북한강이 만나는 양수리에 은거하며 지낸 탓에, 문인 선비를 상징하는 유복본 초상화로 그린 것이다.[30] 조세걸이 1689년 무렵 그린 정면과 측면의 〈박세당 초상〉潛叟 朴世堂, 1629~1703도 유복 선비상이다.

1790년 정조의 어제가 딸리고 1651년에 지은 송시열의 자경문自警文이 곁들여진 〈송시열 초상〉尤菴 宋時烈, 1607~1689 **도판42** 반신상은 정조 시절 이모작이면서도 17세기 말의 유복 초상화풍을 잘 보여준다. 이 외에도 김창업稼齋 金昌業, 1658~1721이 그린 사방관을 쓴 송시열 반신상과 18세기에 김진여가 모사한 복건을 쓴 송시열 반신상삼성미술관 리움이 전한다. **도판43** 이들 〈송시열 초상〉의 담채 안면 묘사와 단순하고 간결한 의습선은 17세기 후반 화풍을 충실히 보여준다. 비만한 체구에 붉은 입술, 송충이형 눈썹의 부리부리한 눈매는 조선후기에 정권을 장악한 서인-노론계 영수다운 송시열의 풍모이다.

당시 각 정파 핵심들의 초상화에는 각각의 정치적 입장차이가 뚜렷이 드러나 있다. 서인계 송시열과 대립했던 남인의

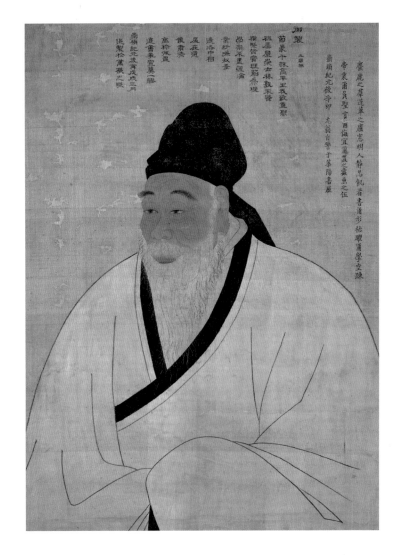

御製

莭彔小誅髙平生義敎重梨
祖宗粵學壮林熟不賢
仰堅信當理䣊条理
學䖃承重䟴論
崇邦㭡权峯
遠冶中稍
匡茌遺
催書峯
富柃帆盤
進書東寘䨟一聲
崇禎紀元迿丙成戊辰
恭製栻営穊只㫜

廉鹿之摩逺莫之䖏㝡明人靜思飢者晝形
帝堯甫眞聖言固侮宜冐血脈之羞亀之�623
崇禎紀元後辛卯 老翁自警于華陽書屋

△ **도판42** 작가미상, 〈송시열 초상〉, 1790년대 이모, 비단에 수묵채색, 89.7×67.6cm,
국보 제239호, 국립중앙박물관

▷ **도판43** 진재해, 〈송시열 초상〉, 1680 이후, 비단에 수묵채색, 97×60.3cm, 삼성미술관 리움

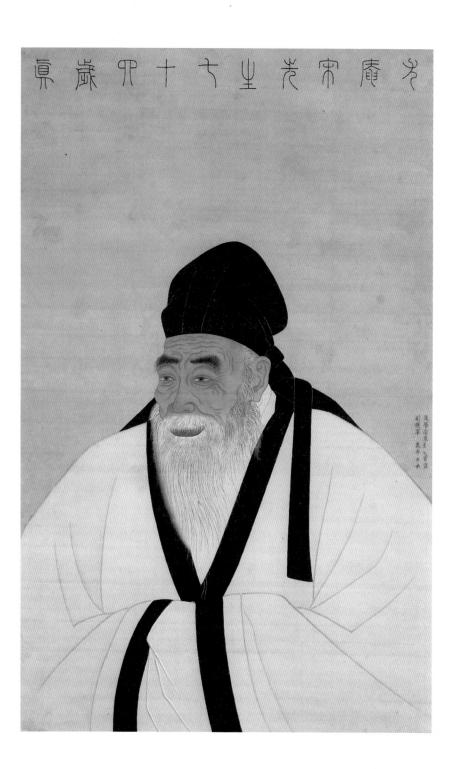

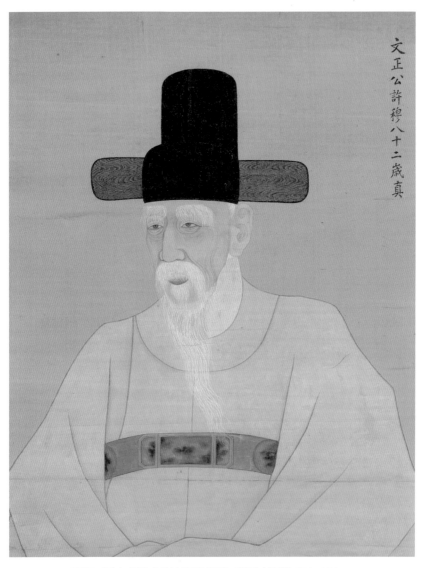

文正公許穆八十二歲眞

도판44 이명기, 〈허목 초상〉, 1794년 이모본, 비단에 수묵채색, 72.1×56.8cm,
보물 제1509호, 국립중앙박물관

도판45 윤두서, 〈심득경 초상〉, 1710, 비단에 수묵채색, 160.3×87.7cm,
보물 제1488호, 국립광주박물관

영수 〈허목 초상〉眉叟 許穆, 1595~1682 도판44 이 그 좋은 예이다. 허목의 초상화는 삼성미술관 리움 소장품으로 편안하게 앉은 좌상과 1794년 이명기가 다시 그린 국립중앙박물관 소장 반신상이 전한다.

유복 차림의 〈송시열 초상〉이 위압적인 거구인데 비해, 오사모를 쓴 관복 차림의 〈허목 초상〉은 도인道人 같은 이미지로 깡마른 체구이다. 송시열과 허목 초상화의 대조적인 외모는 당시 서인과 남인의 붕당 이미지를 적절히 연상시킨다.

남인과 서인계가 대립한 분위기에서 서인-노론에서 분파한 소론측 인물의 초상화는 또 다르다. 1711년에 첫 그림을 그렸다는 〈윤증 초상〉이 손꼽힌다. 세상과 일정하게 거리를 두고자 했던 윤증의 심경이 사방관의 평상복 도포 차림에 담겨 있다. 두 손을 단전에 모은 채 약간 화난 듯한 표정이다. 흉상 초본을 비롯하여 현존하는 〈윤증 초상〉은 1744년 장경주와 1788년 이명기가 다시 그린 이모본 이후의 것들이다.[31] 평복과 유복 초상의 등장은 사방관에 도포 차림의 정면좌상 〈김만중 초상〉西浦 金萬重, 1637~1692과 더불어 18세기 이후 다양한 초상화로 발전하는 출발점이 되었다.

이러한 18세기 초 초상화의 형식 변화는 윤두서가 주도하였다. 조선중기에서 후기로 넘어가는 과도기의 남인계 선비상으로 〈윤두서 자화상〉해남 녹우당과 윤두서가 그린 평상복 차림의 〈심득경 초상〉국립광주박물관이 좋은 예이다.

〈윤두서 자화상〉은 앞서 언급했듯이 조선시대 초상화의 대표작으로 꼽을 만한, 머리카락처럼 가느다란 수염의 먹선묘가 압권인 작품이다. 준수한 얼굴에 관모를 쓰는 머리 부분을 잘라낸 정면 두상으로 의미심장한 구도이다. 서인-노론의 시대 정계에서 소외된 남인계열 재야지식인의 시대감이 역력한 걸작이다.

종이 뒷면에서 그리는 배채법과 함께 먹선묘로 전체 윤곽을 잡고 앞면에서 정밀한 묘사법으로 얼굴과 수염을 그린 배면선묘법을 썼다.[32] 얼굴 표현에 주름을 가미한 음영화법이 도드라진 흉상이다. 17세기 초 〈이항복 초상〉서울대학교 박물관 초본의 평면적인 담채화풍과 크게 달라진 기법으로, 서양화의 입체화법이 가미되어 있다. 이처럼 서양화풍을 이른 시기에 수용한 것은 윤두서가 일찍이 서학을 받아들인 이수광芝峰 李睟光, 1563~1628의 집안에 장가 든 것과 무관하지 않을 듯하다.[33] 윤두서의 첫 번째 부인이 이수광의 증손녀였다.

윤두서는 〈심득경 초상〉도판45을 통해서도 새로운 초상화 양식을 개척했다. 1710년 심득경이 세상을 떠난 지 4개월 후 추억해 그린 유상遺像이다. 동파관을 쓰고 초록색 세조대細條帶의 도포를 걸친 채 등받침이 없는 네모 의자에 자연스럽게 걸터앉은 평상복 차림부터 파격이다.

또한 17세기 후반부터 등장하기 시작한 유복 차림의 〈송시열 초상〉이모본, 〈신익성 초상〉이나 〈박세당 초상〉등과 비교

도판46 진재해, 〈연잉군 초상〉, 1714, 비단에 수묵채색, 183×87cm,
보물 제1491호, 국립고궁박물관
▵ 〈연잉군 초상〉 안면 세부

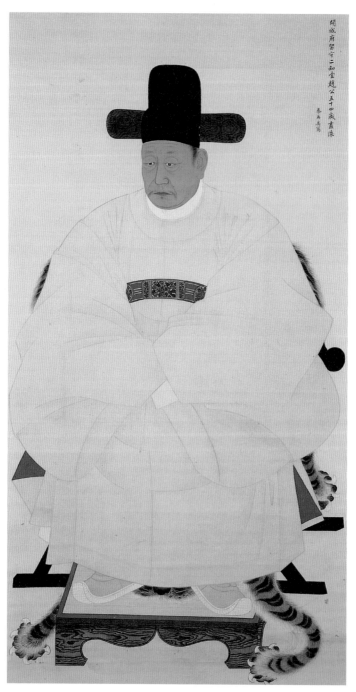

開城府留守二和靈趙公五十四歲畫像

秦再喜寫

도판47 진재해, 〈조영복 초상〉, 1725, 비단에 수묵채색, 120×76.5cm, 보물 제1298호, 경기도박물관

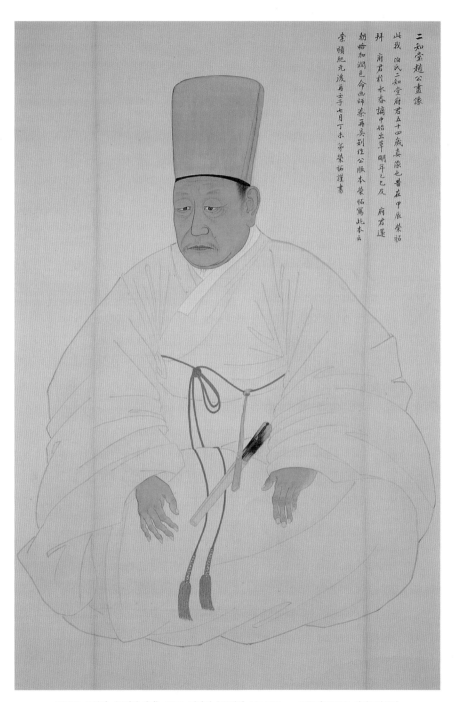

도판48 조영석, 〈조영복 좌상〉, 1724, 비단에 수묵채색, 125×76cm, 보물 제1298호, 경기도박물관

할 때 17세기까지 서너 가닥에 불과했던 의습이 수십 가닥으로 한층 복잡해지고, 선마다 그림자를 살짝 가미하여 실감나게 표현했다. 윤두서보다 후배인 진재해의 초상화가 오히려 입체감을 소홀히 하고, 17세기 공신상의 화풍을 유지한 보수적인 경향을 띤다.

진재해는 18세기 전반에 최고로 손꼽히는 초상화가로, 1713년숙종 39 어진 제작에 주관화사主管畵師로 참여했다. 1714년 사모관복본으로 영조의 왕세자 시절에 그린 〈연잉군 초상〉도판46 1726년에 그린 〈류수 초상〉柳綏, 1678~?과 1725년에 그린 〈조영복 초상〉趙榮福, 1672~1728도판47·48 등을 보면 잔주름이 복잡해지기는 했으나, 의습이나 안면 표현은 평면적인 화풍을 크게 벗어나지 않았다.[34]

진재해의 〈조영복 초상〉은 화기畵記에 밝혀진 대로 조영복의 동생인 문인화가 조영석이 1724년에 그린 좌상을 토대로 그린 공복본公服本이다.[35] 소론 집권으로 영춘永春에 유배되었던 시절에 조영석이 초본을 그린 탓인지, 표정이 우울하다.

1722년에 그린 〈신임 초상〉寒竹 申銋, 1642~1725, 국립중앙박물관은 두 손에 불자拂子와 같은 지물을 든 모습이다. 의자에 호피도 깔지 않고 와룡관을 쓴 평상복 차림이다. 옅은 음영을 넣었지만 간결한 의습의 옥색 도포가 17세기의 전통화풍을 연상시킨다. 이에 반해 얼굴 표현은 음영을 상당히 살려낸 편이다. 이후 안면의 굴곡을 따라 섬세한 선묘를 반복하여 그린 육리문의

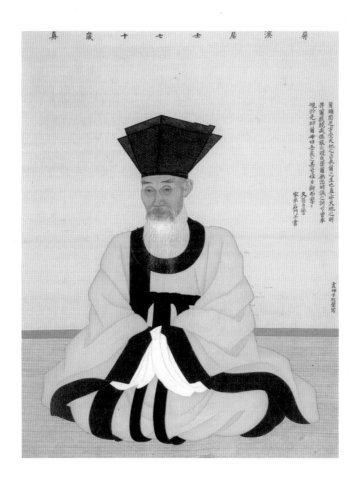

도판49 변상벽, 〈윤봉구 초상〉, 1750, 비단에 채색, 100×80cm, L.A. County Museum

입체감 표현으로 발전하였다.

영조~정조 초 1740년대~1770년대

18세기 초상화에서 입체화법은 1740년대에서 1770년대에 적극 도입되었다. 영조 연간을 대표하는 김두량이나 변상벽의 초상화 실력은 두 화가의 장기인 동물화에서 먼저 살필 수 있다.

변상벽은 "변고양이" 내지 "변계"라고 불릴 정도로 고양이와 닭 그림을 잘 그렸던 것으로 유명하고, 이를 가늠할 여러 작품들이 현존한다. 김두량은 개 그림을 잘 그린 화가이다. 털 한올한올이 살아 있는 듯 생동감 넘치는 세선細線의 동물 묘사 방식과 표정 연출은 수준 높은 초상화의 전신傳神 기량을 짐작 케 한다.[36]

18세기 중엽을 대표하는 초상화가는 변상벽이다. 1763년영 조 39과 1773년영조 49에 어진을 제작한 실력자이며 김홍도나 신 한평 등이 그의 제자뻘이다. 변상벽은 평생 백여 명이 넘는 인 물의 초상화를 그렸다고 한다.[37] 변상벽의 작품으로는 1750년 에 그린 〈윤봉구 초상〉屛溪 尹鳳九, 1681~1767 **도판49**이 있다.

짙은 먹선묘의 정자관에 옥색 심의深衣 차림으로 편안하게 앉은 유복좌상儒服坐像이다. 푸른빛이 감도는 옥색 도포의 색감 도 그러하려니와 비단 질감이 선선한 느낌을 준다. 얼굴의 음

영처리에 비해 의습의 그림자는 얕은 편이다.

한종유가 1763년 그린 것으로 추정되는 〈김원행 초상〉渼湖 金元行, 1702~1772, 연세대학교 박물관 신한평申漢枰이 1774년에 그린 〈이 광사 초상〉圓嶠 李匡師, 1705~1777 **도판50** 한씨 화원이 1777년에 그린 〈정경순 57세 초상〉脩井翁 鄭景淳, 1721~1795 **도판51** 한정래가 1777년 에 그린 〈임매 초상〉任邁, 1711~1779, 국립중앙박물관**도판52** 등 1770년대 에 와서야 안면이나 의습 선묘의 입체감 표현이 한결 자연스레 시도되었다.[38] 특히 주름진 도포의 담묵 음영이 두드러진다.

이들은 모두 세조대를 한 도포 차림으로 평상복 좌상인 점 이 주목된다. 문신 초상의 권위적인 도상에서 어느 정도 탈피 했기 때문이다. 사방관을 쓴 〈이광사 초상〉은 허벅지 부분에서 하체를 잘라냈다. 〈정경순 57세 초상〉과 〈임매 초상〉은 복건은 썼지만 심의나 학창의 같은 유복이 아닌 평상복을 입었다. 〈정 경순 57세 초상〉은 두 손을 소매 안에 넣어 무릎에 얹고 결가 부좌로 편하게 앉은 자세이다. 〈임매 초상〉은 책과 안경 등을 얹은 서안書案을 앞에 놓고 정좌해 있다. 단순한 형태의 서안은 투시도법에 맞게 그려내지 못했다. 〈이현보 초상〉에 이어 선비 임을 드러내도록 기물을 배치한 것이다.

18세기 중엽에는 이처럼 초상화의 형식이 다채로워졌다. 관복 초상이나 유복 초상과 같은 정형에서 벗어나 일상의 모습 을 담은 평상복 차림의 초상화가 등장하면서 나타나는 현상이 다. 〈이의경 초상〉桐岡 李毅敬, 1704~1776, 강진 종가**도판53** 도 그러한 경

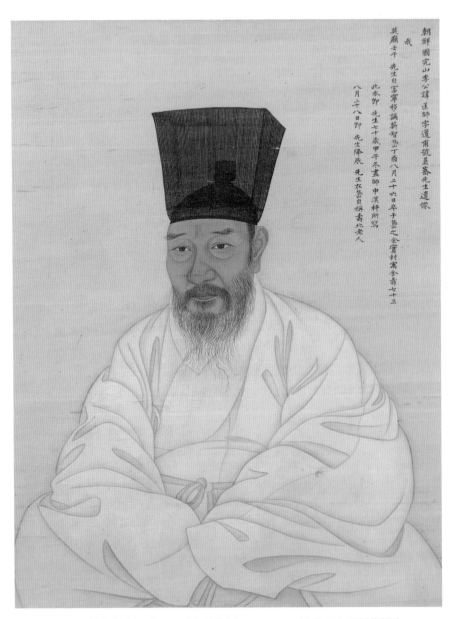

朝鮮國完山李公諱匡師字道甫號員嶠先生遺像

我

英廟壬午　先生自富寧移謫新智島丁酉八月二十六日卒于島之金臺村寓舍壽七十三

此本卽　先生七十歲甲午冬畫師申漢枰所寫

八月二十八日卽　先生降辰　先生在島自稱壽北老人

도판50 신한평, 〈이광사 초상〉, 1774, 비단에 수묵채색, 66.8×53.7cm, 보물 제1486호, 국립중앙박물관

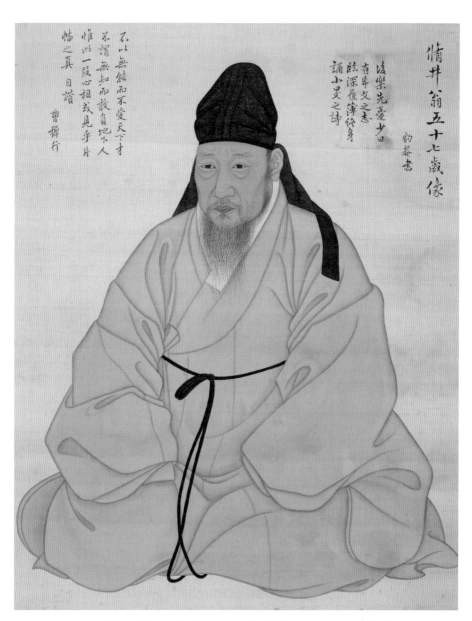

도판51 한종유, 〈정경순 57세 초상〉, 1777, 비단에 수묵채색, 68.2×56.3cm, 국립중앙박물관

도판52 한정래, 〈임매 초상〉, 1777, 비단에 수묵채색, 64.8×46.4cm, 국립중앙박물관

도판53 색민, 〈이의경 초상〉, 18세기 후반, 비단에 수묵채색, 136×99.5cm, 원주 이씨 종가

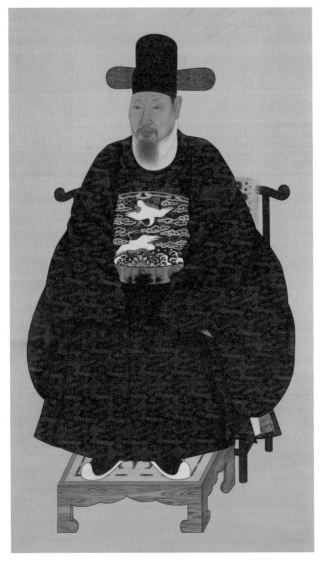

도판54 작가미상, 〈윤급 초상〉, 1774, 비단에 수묵채색, 66.8×53.7cm,
보물 제1486호, 국립중앙박물관
▷ 〈윤급 초상〉 안면 세부

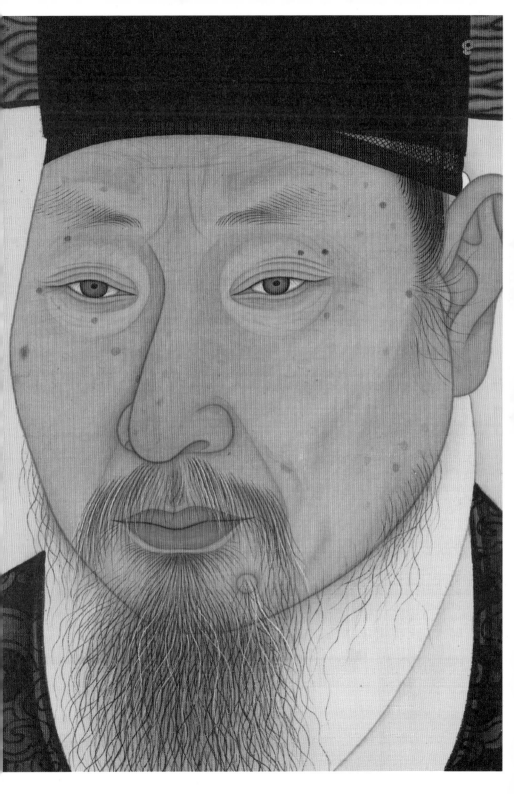

향 중 하나이다.

이의경은 비운의 사도세자를 가르친 스승이었는데, 관계에 진출하지 않고 강진에 은거한 선비였다. 강진 백련사의 색민이라는 스님이 그렸다는 초상화이다. 일반적으로 승려 초상화에 나타날 법한 바위에 지팡이를 쥐고 걸터앉은 자세, 그리고 각진 얼굴의 솔직한 묘사가 눈길을 끈다.

조선시대 정례적인 공신초상은 1728년 양무공신이 마지막이지만, 그 후에도 사모관대에 흑단령포의 정장본 반신상 혹은 전신상 초상화가 여전히 대거 제작되었다.

영조 연간에는 입체화법이 살짝 가미된 문신 초상화가 많이 그려졌다. 변상벽의 손길이 닿았을 법한 초상화로 〈윤급 초상〉近庵 尹汲, 1697~1770 **도판54** 〈이정보 초상〉三洲 李鼎輔, 1693~1766 〈홍상한 초상〉雲章 洪象漢, 1701~1769 〈이길보 초상〉季祥 李吉輔, 1700~1771 〈남유용 초상〉雷淵 南有容, 1698~1773 〈윤봉오 초상〉石門 尹鳳五, 1688~1769, 개인 소장 등이 그 예이다.[39]

영조 말에서 정조 초인 1770년에서 1780년대 초상화의 뚜렷한 양식변화는 당대 회화경향의 변화와도 맞물려 있다. 김홍도의 풍속화 제작 시기와도 관련이 있지만, 특히 대상 묘사의 사실성에서 진경산수화의 변모와도 그 맥락을 같이한다.

1770년에서 1780년대 김윤겸眞宰 金允謙, 1711~1775이나 강희언澹拙 姜熙彦, 1710~1784의 진경산수화를 살펴보면, 과장과 변형이 심한 정선의 진경산수화풍을 벗고 눈에 드는 시점에 따라 편안

한 화각畵角으로 풍경을 포착해 현장을 닮게 사생하는 방식이
자리를 잡았다.[40] 이런 현장 사생의 사실적 진경산수화는 김홍
도에 의해 완성되었다.

정조~순조 초 1780년대~1800년대

〈홍락성 초상〉恒齋 洪樂性, 1718~1798 〈이성원 초상〉湖隱 李性源,
1725~1790 〈서매수 초상〉戇軒 徐邁修, 1731~1818 〈심환지 초상〉沈煥之,
1730~1802, 경기도박물관 〈이주국 초상〉李柱國, 1721~1798 〈김후 초상〉金
火厚, 1751~1805 등은 앞선 사모관대에 흑단령포의 관복상과 같은
양식이면서 입체감이 한결 또렷해졌다.

호랑이 흉배의 무신인 〈김후 초상〉 반신상은 그동안 골상
학으로 해석한 안면 표현에서 벗어나 있어 주목할 만하다. 특
히 안구 서클을 뚜렷하게 설정하지 않은 점이 사실 묘사의 커
다란 진전이다.

조선후기 초상화에 나타나는 가장 큰 변화는 단순한 음영
표현에서 벗어나 입체화법을 본격적으로 활용했다는 점이다.
중기에 비해 의습의 양감을 살려 사실적이긴 하지만 다소 번
잡스러워지는 양상을 띤다. 그 때문에 17세기 관복 차림이나
유복 차림 초상화의 단순하면서도 카리스마 넘치는 강렬한 격
조는 잦아들었다. 안면 묘사에는 배채를 하고 음영을 따라 섬

세한 필선을 더해 입체감을 살리는 육리문肉理文 기법이 두드러
졌다.

정조 연간 초상화의 사실성은 이명기에 의해 완성되었다
해도 지나치지 않다. 그는 정조 15년[1791]과 정조 20년[1796], 즉
36세와 41세에 두 번이나 어진 제작 책임화원으로 발탁되었던
실력자로 1783년 28세 무렵에 이미 초상화가로 명성을 얻었
다. 정조 15년 어진 제작 때에는 동참화사인 김홍도, 수종화사
인 신한평과 김득신 등 선배들을 제치고 주관화사를 맡았다.[41]

현재 이명기의 작품으로 밝혀져 있거나 추정되는 초상화
는 〈유언호 초상〉則止軒 俞彦鎬; 1730~1796 〈채제공 초상〉樊巖 蔡濟恭,
1720~1799 〈김치인 초상〉古亭 金致仁, 1716~1790 〈심환지 초상〉 등을
비롯해서 십여 점 가량 된다. 1780년에서 1800년대 문인사대
부의 초상화는 거의 이명기의 손으로 제작되었다고 생각될 정
도로 같은 필법을 지닌 예가 많다.

이명기가 그린 초상화들은 변상벽이나 신한평 등 선배들의
작품보다 입체적이다. 특히 눈을 그릴 때 선배인 변상벽과 한
종유의 방식이 평면적인데 비하여, 이명기가 그린 눈동자는 농
담의 변화로 수정체의 입체감을 생동감 있게 살렸다. 치밀한
선묘의 안면 묘사도 탁월하다.

이러한 표현방식은 앞 장에서 언급했듯이 서양화법의 적
극적인 수용과 서양의 광학기기인 카메라 옵스쿠라의 활용과
도 무관하지 않다고 여겨진다. 골상학적 틀을 참작하면서 그것

을 선명하게 드러내지 않은 점이 눈에 띤다.^{참고도판} 의습에 입체
감을 강조한 표현 역시 마찬가지이다. 의자와 족좌, 바닥에 깐
화문석의 평행 사선 처리는 투시도법을 염두에 둔 것이다.

이명기의 투시도법 실력은 1783년에 그린 〈강세황 71세 초
상〉에 잘 드러난다. 의자다리, 족좌, 화문석 무늬를 평행사선
으로 맞추었다. 허벅지를 덮은 관복 윗부분에 덧칠한 짙은 농
묵처리는 양 무릎에서 배까지 거리감을 준다.

화문석 왼편으로 떨어지는 그림자 설정은 이전 초상화에
보이지 않던 새로운 화법이다. 오른손을 살짝 내밀어 무릎에
얹은 자세도 기존의 공수자세 관복상의 격식을 깬 것이다. 이
초상화를 제작할 때 강세황의 아들 강관이 작업일지 「계추기
사癸秋記事」를 썼고, 여기에 제작공정과 비용을 낱낱이 밝혀 놓
았다.[42]

강세황은 이명기가 앞의 초상화를 그리기 1년 전에 70세의
자화상을 남길 정도의 솜씨를 가졌다. 그러니 이명기가 신경을
쓸 수밖에 없었을 것이다. 〈강세황 자화상〉은 선묘가 약간 뻣
뻣하긴 하지만 회화적 기량은 화원에 못지않다. 그림의 자평
대로 뒤늦게 벼슬길에 들어선 이후 "마음은 재야에, 몸은 관료
사회에 담고 있는" 자신을, 관복의 오사모에 평상복인 도포 차
림으로 희화화한 그림이다.

이명기의 탁월한 묘사력을 감탄케 하는 작품은 1791년에
그린 〈오재순 초상〉^{醇庵 吳載純, 1727~1792, 삼성미술관 리움}^{도판55}이다. 정

참고도판 이명기의 얼굴과 눈, 귀 그리기
1783년 강세황 초상에서 1796년 서직수 초상까지

1. 〈강세황 71세 초상〉, 이명기, 1783
2. 〈서직수 초상〉, 이명기.김홍도, 1796
3. 〈오재순 초상〉, 이명기, 1791
4. 〈채제공 73세 초상〉, 이명기, 1792

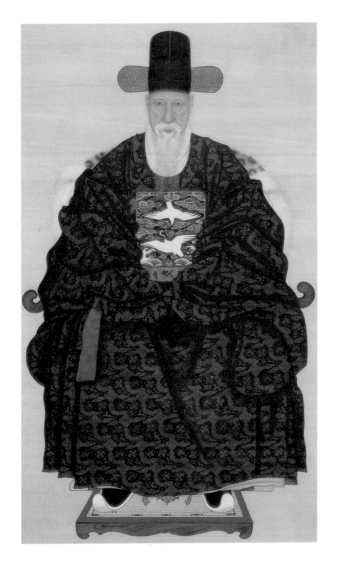

도판55 이명기, 〈오재순 초상〉, 1791, 비단에 수묵채색, 151.7×89cm,
보물 제1493호, 삼성미술관 리움
▷ 〈오재순 초상〉 안면 세부

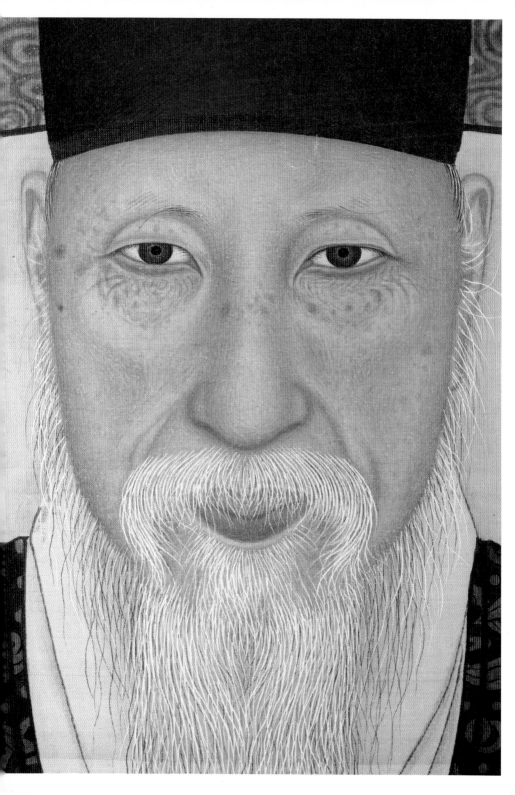

면상을 포착한 점부터 사실 묘사의 자신감이 넘친다. 선묘와 음영의 실재감이 정교하다. 흑단령포 의습의 짙으면서도 부드러운 음영 구사를 보면 이명기의 묘사력이 강세황 초상을 그릴 때보다 한결 진일보했다. 정면상임에도 불구하고 입체감과 거리감을 어색하지 않게 살려낸 점이나 65세 관료의 근엄한 안면 묘사가 지극히 뛰어나다. 정밀한 노인의 피부질감은 마치 카메라로 찍은 듯한 인상이 들 정도이다.

〈서직수 초상〉十友軒 徐直修, 1735~?**도판56**은 1796년에 얼굴은 이명기가 그리고 몸은 김홍도가 그린 합작품이다. 두 대가의 솜씨가 만난 만큼 빼어난 예술성을 뽐낸다. 조선시대 초상화의 최고 걸작으로 손꼽히는 동시에, 서직수의 얼굴 생김새 또한 조선시대 초상화 인물 중에서 으뜸이다.

돗자리 위에 버선발로 서 있는 자세가 새롭다. 왼발을 앞으로 오른발을 오른쪽으로 향하여 안정감 있게 선 자세는 마치 서직수가 그러한 포즈로 모델을 선 듯하다. 섬세한 잔선묘의 입체감이 선명한 얼굴도 그러하려니와 연하면서도 의습의 실감나는 음영표현은 탁월하다. 김홍도가 대상에 대한 탐구와 서양식 입체화법을 충실히 자기화했기에 가능한 탁월함이다.

도판56 이명기·김홍도, 〈서직수 초상〉, 1796, 비단에 수묵채색, 148.8×72cm, 보물 제1487호, 국립중앙박물관

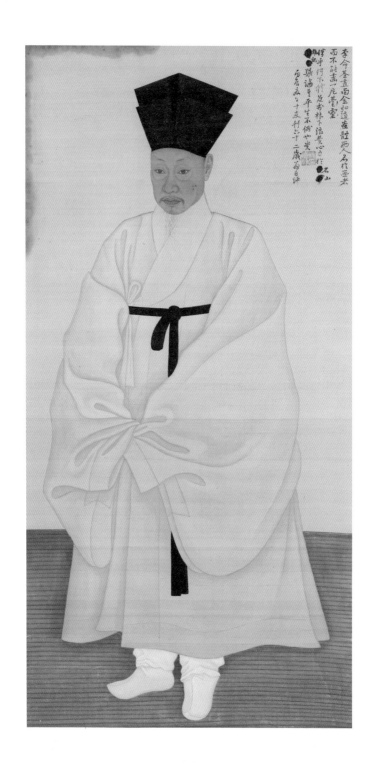

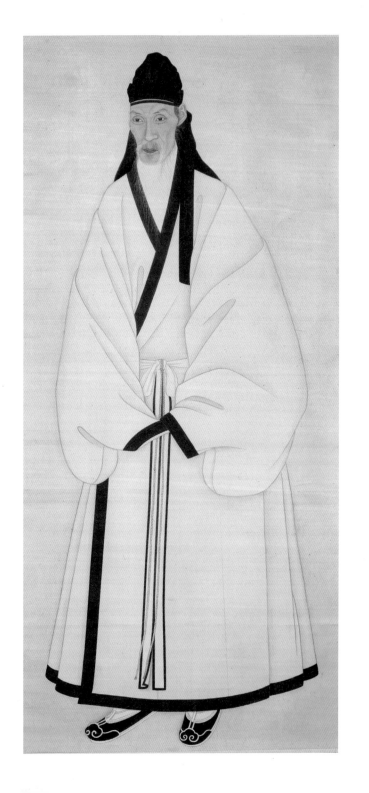

18세기말~19세기초에 그려진 입상으로 주목할 만한 초상화 작품이 있다. 작가미상으로 18, 19세기 노론계 안동김씨 집안을 대표하는 학자문인인 〈김이안 초상〉三山齋 金履安, 1722~1791, 이화여자대학교 박물관 **도판57**이 그것이다. 복건을 쓰고 유난히 큰 유복차림을 하고 있어 사람과 옷이 어색한 느낌을 준다.

이처럼 정형이 깨지면서 나타나는 초상화의 부조화는 18세기 말 이후, 특히 19세기 들어 성리학 사회가 흐트러지기 시작하면서 더욱 심화되었다. 사대부의 힘이 점차 약화되는 전반적인 사회분위기와도 맞물려 있는 듯하다.

작가미상의 〈이재 초상〉陶菴 李縡, 1680~1746 **도판58** 과 이재의 손자 〈이채 초상〉李采, 1745~1820, 국립중앙박물관 **도판59**이 18세기를 계승하여 형식화된 19세기 노론계 인물 초상화의 대표적인 예이다.[43]

1807년 〈이채 초상〉을 그릴 때 조부祖父인 이재의 초상을 같은 화가가 동시에 제작한 듯 화법이나 얼굴이 닮아 있다. 두 작품은 유복 차림의 칠분상七分像으로 의습에 사실감이 엿보이나 상투적으로 형식화된 느낌도 든다. 〈이채 초상〉은 정자관을 쓴 정면상이다.

조선시대 초상화의 발달과 사대부상의 유형

도판57 작가미상, 〈김이안 초상〉, 18세기 후반, 비단에 수묵채색, 170×79.7cm, 이화여자대학교 박물관

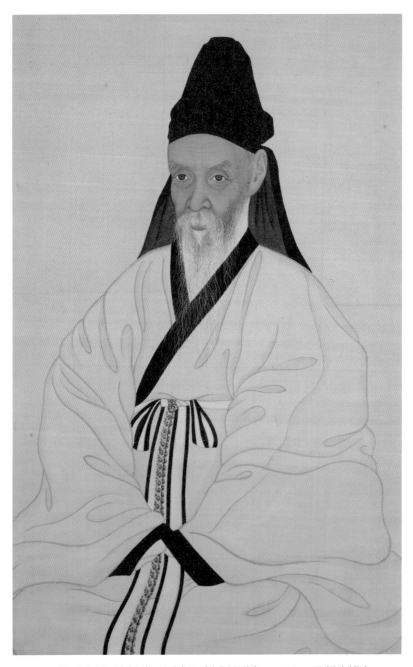

도판58 작가미상, 〈이재 초상〉, 19세기 초, 비단에 수묵채색, 97×56.5cm, 국립중앙박물관

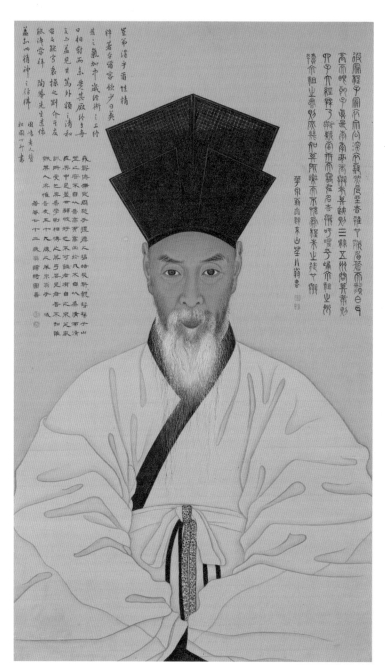

도판59 작가미상, 〈이채 초상〉, 1802, 비단에 수묵채색, 99.2×58cm,
보물 제1483호, 국립중앙박물관

도판60 작가미상, 〈조씨삼형제 초상〉, 18세기 말, 비단에 수묵채색, 42×66.5cm,
보물 제1478호, 국립민속박물관

1. 장남 조계 안면세부
2. 삼남 조강 안면세부
3. 차남 조두 안면세부

2

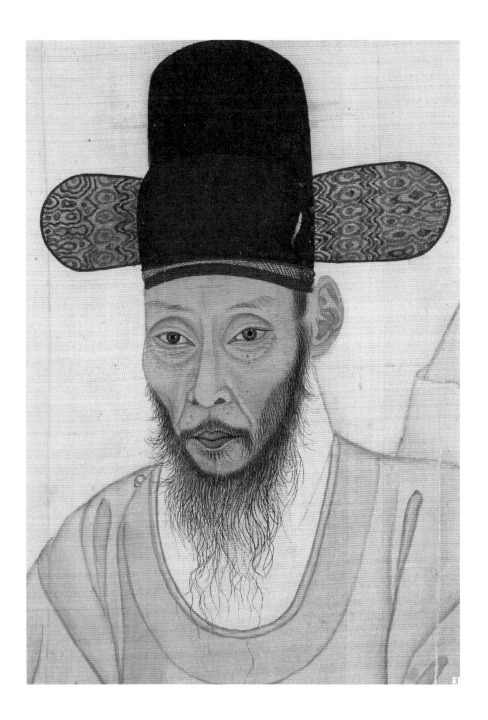

3

복건을 쓴 〈이재 초상〉의 귀가 실제보다 위쪽에 그려져 균형을 깨면서도 전체적으로 어색하지 않은 점이 전통적인 초상화 특징 중 하나이다. 두 인물 모두 노론계 문인으로 〈송시열 초상〉의 전통을 이었다고 볼 수 있다.

독특한 형식의 초상화로 〈조씨 삼형제 초상〉국립민속박물관^{도판60}을 꼽을 수 있다. 조계趙啓, 1740~1813, 조두趙蚪, 1753~1810, 조강趙岡, 1755~1811 이 세 명의 조씨 가의 형제가 모두 과거에 급제한 경사를 기념해 그린 것이다. 중앙에 큰형, 좌우에 두 동생의 반신상을 배치한 삼각형 구도이다. 오늘날 사진관에서 기념 촬영한 사진을 떠올리게 한다.

19세기 정장 관복 초상화로 이한철이 그린 〈김정희 초상〉金正喜, 1786~1856, 국립중앙박물관^{도판61}이나 여러 점의 흥선대원군 〈이하응 초상〉李昰應, 1820~1898, 서울역사박물관^{도판62~64} 그리고 이재관이 그린 〈강이오 초상〉姜彝五, 1788~?, 국립중앙박물관^{도판65} 등이 떠오른다.

〈김정희 초상〉은 17, 18세기 공신초상의 전통을 계승한 작품이다. 이한철이 스승의 초상을 그린 것으로, 공경하는 마음이 담긴 작품이랄 수 있다. 유배에서 풀렸으나 법적인 신원이 안 된 상태에서 관복정장본의 공신초상으로 설정한 점과 천연두를 앓은 얼굴에 봉안鳳眼의 우아함을 담은 점이 그렇다.

도판61 이한철, 〈김정희 초상〉, 1857, 비단에 수묵채색, 131.5×57.7cm,
보물 제547호, 김성기 소장, 국립중앙박물관

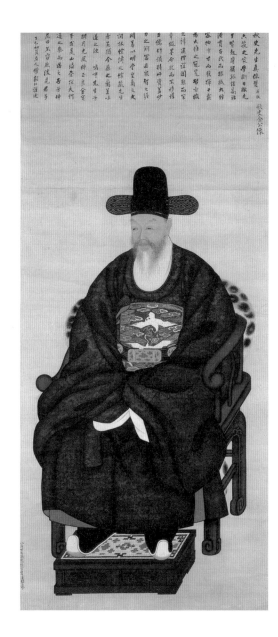

秋史先生真像贊 并後　秋史金公像

天挺之家學術口敏先
生聲趙詣操孫猛鴻語
讀費百氏而張振大經
者如寸而須保十載
為大德之冠先解古微
之淵遠問疾而室
書悦案介然而下精精
三備行儀持時賣美少
□之聞富面眾智七識
聞美心明學里萬之文
間林儒文修歲先生
寺呈隨令康之篤美生
道此波　鳴呼先生平
朗月光風歡玉兌金宣
幸武是山海學深大行
造之禁而遙之為字仲
居曰不自然淺光君子
□已賢士左人幾郞井謹述

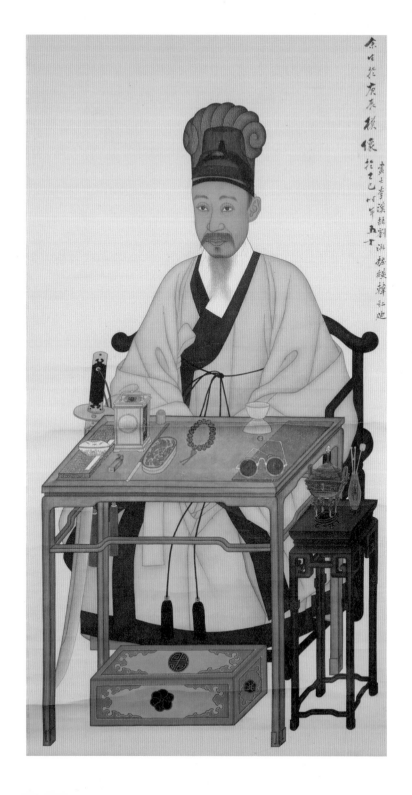

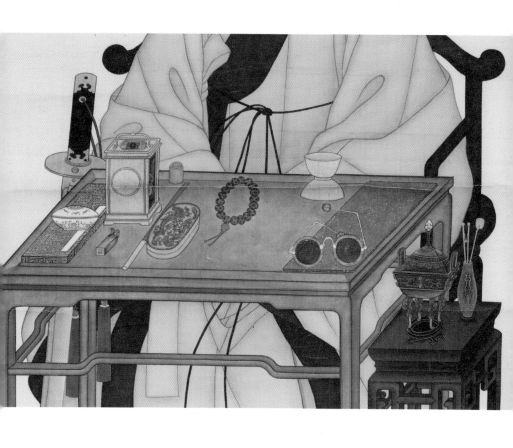

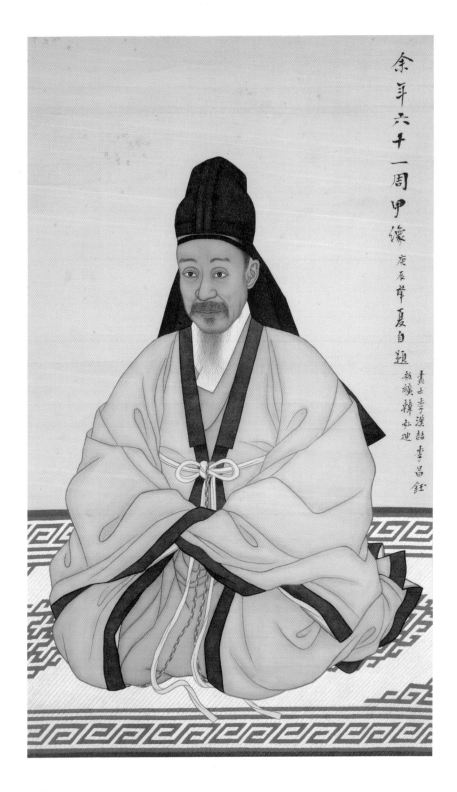

余年六十一周甲像 庚辰孟夏自題

畫士李漢喆李昌鈺
縫繪韓弘迪

도판63 이한철·이창옥, 〈이하응 61세 초상〉복건심의본, 1880, 비단에 수묵채색,
113.7×66.2cm, 보물 제1499호, 서울역사박물관
▷〈이하응 61세 초상〉복건심의본 심의 매듭 부분

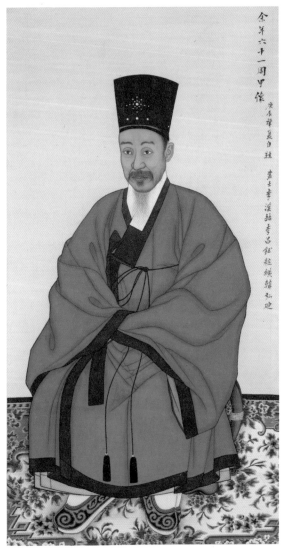

今年六十一周甲像

庚辰莫夏自題
畫士李漢喆李昌鉉粧繚韓弘迪

도판64 이한철·이창옥, 〈이하응 61세 초상〉 흑건청포본, 1880, 비단에 수묵채색, 126×64.9cm,
보물 제1499호, 서울역사박물관
▷ 〈이하응 61세 초상〉 흑건청포본 안면 부분

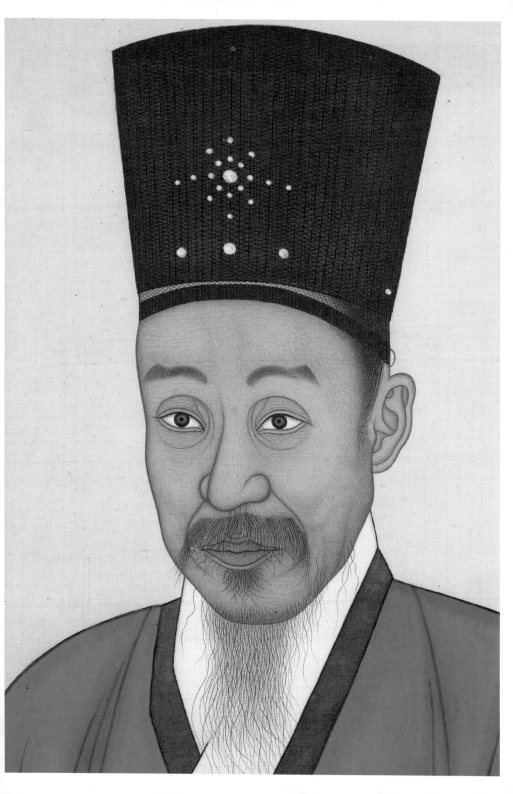

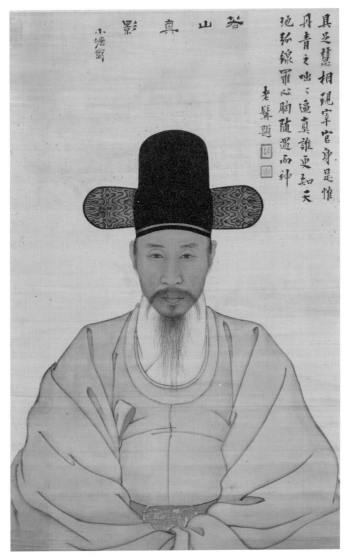

其足慧相現寧官身是惟
丹青之咄咄逼真誰更知天
地称縁羅心胸随遇而神
影　　真　　山　若
　　　小塘寫
　　　　　　　老髯題

도판65 이재관, 〈강이오 초상〉, 19세기, 비단에 수묵채색, 63.8×40.1cm,
보물 제1485호, 국립중앙박물관
▷ 〈강이오 초상〉 안면 세부

그런데 어깨선과 의습 묘사에 맥이 빠진 느낌이다. 몰락기에 당면한 조선의 19세기가 반영된 것이다. 반면에 당시의 새로운 사회변동을 누르고 기득권을 지키고자 했던 지배층의 의지를 나타내는 작품으로 화려하고 당찬 느낌의 흥선대원군 〈이하응 초상〉 같은 예도 있다.

이재관小塘 李在寬, 1783~1838년경의 〈강이오 초상〉은 반신상으로, 화면 오른쪽 상단에 추사 김정희의 화제畵題가 쓰여 있다. 〈이현보 초상〉을 이모한 바 있는 이재관은 정식 화원이라기보다 방외화사로 여겨진다. 이재관의 실력이 한껏 발휘된 〈강이오 초상〉은 김정희가 "핍진逼眞하다"라고 평한 만큼 19세기 초상화의 대표작으로 꼽을 만하다. 얼굴은 사실적인데 옷주름선은 음영보다 짙은 먹선묘의 강약변화로 처리해 어색하고 딱딱한 느낌을 준다.

19세기 조선말기 초상화는 이한철이 그 전통을 마감하였다. 화원인 이의양信園 李義養, 1768~?의 아들로 1837년부터 1838년까지 태조 어진 모사에 약관 26세 때 동참화사로 발탁되면서 그 실력이 드러났다. 1846년 헌종 어진, 1825년과 1861년 철종 어진, 1872년 고종 어진 제작에 중심화가로 참여하였다.[44] 한편 김정희의 제자로 그 일파들과 교우를 가졌다.

이한철의 초상 작품으로는 〈이하응 초상〉이 여러 복장본으로 전한다. 50세 초상으로 전통형식의 금관조복본, 흑단령포본, 기물을 얹은 탁자와 칼을 배치한 와룡관학창의본 등은 후

배 화원인 유숙과 합작한 것이다.

　61세 초상은 이창옥 李昌鈺의 도움을 받아 그린 것들로, 바닥에 페르시아 카펫을 깐 흑건청포본, 유복좌상인 복건심의본 그리고 금관조복본 등이 전한다.[45] 이들에는 유학자, 관료, 임금의 아버지 등 이하응의 정치적 위상을 표방하듯, 다양한 형태로 권력의 의지가 잘 드러나 있다. 복식과 자세, 배경의 호사스러움이 그러한데, 막상 의습이나 형상 묘사에는 힘이 빠진 장식성을 보여준다. 또 얼굴의 육리문 표현 역시 굵어진 주름과 외곽선으로 경직된 느낌을 준다. 전반적으로 형식주의화된 전통 초상화법의 전형을 벗어나지 못했다.

　별격別格의 초상화로는 미인도 계통의 여인상이 재등장하였다. 이는 초기의 공신상과 함께 그려지는 부인 초상화와 달리 풍속화가 유행하던 시류와 함께 출현한 새로운 경향이다. 19세기 초에 그려진 신윤복의 〈미인도〉간송미술관가 보여주듯, 화사한 색감과 섬세한 묘사로 여인의 매력적인 자태를 담은 초상화가 등장한 것이다. 조선 여인의 우아한 아름다움을 한껏 강조한 점이 돋보인다.

　해남 녹우당에 소장된 작자미상의 〈미인도〉역시 신윤복의 〈미인도〉와 유사한 얹은머리 가체加髢를 하고 삼회장저고리 차림이다. 이로 미루어볼 때, 신윤복의 〈미인도〉와 마찬가지로 양반가 여인일 것이다. 19세기 전반에 얹은머리가 너무 커지고 무거워지면서 두 손으로 얹은머리를 받친 포즈의 여인을 그

린 작품이다.

가체는 민간에서 궁중여인들의 격식을 따른 것으로 당시 값비싼 사치품이었다. 가체의 유행으로 봉건적 법도가 흐트러지고 폐해가 심각하여 착용을 금지하는 어명이 내려졌을 정도이다. 그러나 가체는 어명이나 사대부들의 질책으로도 사라지지 않다가, 결국 불편함 때문에 19세기 중엽 이후에 이르러서야 없어진 듯하다. 이는 19세기 후반의 여인 초상화에서 확인된다.

19세기 후반 여인상 가운데 신정왕후 조대비趙大妃, 1808~1890 도판66로 전해오는 초상화도 주목할 만하다.[46] 조선후기 여인 초상화로 유일하게 문신의 관복의좌상의 격식을 갖춘 작품이다. 화관에 초록색 원삼을 걸치고 두 손을 모은 채 의자에 앉은 지엄한 자세와 바닥의 화문석 배치가 그러하다. 조선말기 형식화하여 탄력없는 의습선묘나 잔선묘를 드러낸 육리문의 얼굴 표현은 형식화된 화풍을 보여준다.

도판66 작가미상, 傳 〈조대비 초상〉, 19세기 후반, 비단에 수묵채색, 125×66.7cm, 일암관

조선시대 초상화의 전통을 계승한 마지막 화가는 석지 채용신石芝 蔡龍臣, 1850~1941 이다. 무관출신이면서 초상화로 유명해 조선말기 고종의 어진 제작에 참여했다. 채용신은 전통 초상화법을 계승하는 한편 서양화법을 자기화하여 근대적인 초상화법을 만들어낸 장본인이다.

채용신 외에 고종과 순종 어진을 그린 김은호以堂 金殷鎬, 1892~1979가 미인도 류의 채색인물화를 남겼으나 일본식 채색화풍으로 흘렀다. 또 설산雪山이라는 초상화가가 있었으나 사진 복제형식이어서 전통초상화법과 거리가 있었다.

채용신이 1914년에 그린 초기작으로 〈운낭자 초상〉은 안면표현의 입체감과 먹선묘를 약화시킨 치마주름의 묘사가 새로운 표현방식이다. 운낭자 최연홍崔蓮紅, 1785~1846은 홍경래의 난 때 가산군의 관기로 군수의 아들을 보호한 열녀인데, 아기 예수를 안고 있는 성모 마리아 상을 연상시켜 흥미롭다.

채용신의 1905년작 〈최익현 초상〉勉菴 崔益鉉, 1833~1906, 국립중앙박물관도판67 반신상은 그 이후의 관복초상본도판68과 달리 유학자의 심의복장에 털모자를 씌워 의병을 이끈 항일지사의 결연함을 담은 명작이다. 1911년에 그린 〈황현 초상〉梅泉 黃玹, 1855~1910, 구례 매천사도판69은 김규진海岡 金圭鎭, 1868~1933도판70의 사진을 토대로 제작한 것이다. 부채와 책을 든 유복 차림 좌상에

한일합방을 반대하여 절명한 유학자의 풍모가 선명하다. 안면
묘사에 배채법과 섬세한 육리문을 구사하여 입체감을 살렸다.
그리고 약간 사시인 눈을 그대로 표현하였다.

전통 초상화와 다름없이 주인공의 얼굴이 가진 약점을 그
대로 드러낸 영정이다. 채용신의 초상화 중 전통기법이 가장
두드러져 있다. 이러한 육리문 극세선의 흐름에 대해 "마치 미
용실에서 얼굴 마사지를 하는 방법과 같다"라고 표현한 견해
도 있다.[47]

채용신의 대표작은 1918년에 그린 〈곽동원 초상〉郭東元, 후손
소장 도판71 이다. 곽동원은 구한말 만경 일대의 대지주로 채용신
에게 쌀 백석을 주고 자신의 초상화를 그리게 했다고 한다. 그
림 값이 높았던 만큼 채용신도 그에 걸맞게 자신의 역량을 최
대로 발휘한 역작이다.

차양이 짧은 갓의 형태나 화려한 복장을 갖춘 모습은 구한
말 만석꾼 양반의 행색이다. 금반지, 갓의 옥띠, 안경, 부채의
화려한 장식물 등 온갖 장식과 섬세한 문양이 새겨진 옥색 복
장 등도 마찬가지이다.

〈곽동원 초상〉에서는 특히 수정체 세부까지 묘사한 눈동자
표현을 주목할 필요가 있다. 눈동자를 단순히 까맣게 칠하는
것으로 그치지 않고, 수정체에 흰색 하이라이트를 찍어 눈빛의
생생함을 표현하고자 한 것이다. 이는 전통 초상화에서 근대적
초상화로 변모한 좋은 증거이다.[48] 그러나 아쉽게도 조선시대

△ **도판67** 채용신, 〈최익현 초상〉, 1905, 비단에 수묵채색, 51.5×41.5cm,
보물 제1510호, 국립중앙박물관

▷ **도판68** 채용신, 〈최익현 초상〉, 1909, 비단에 수묵채색, 105.2×54.6cm, 청양 모덕사

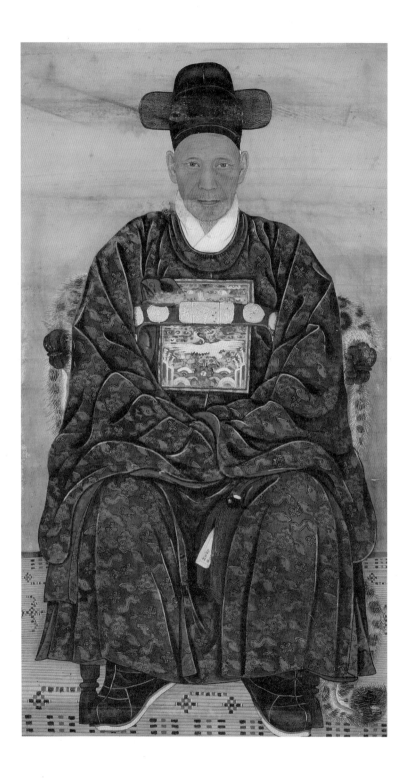

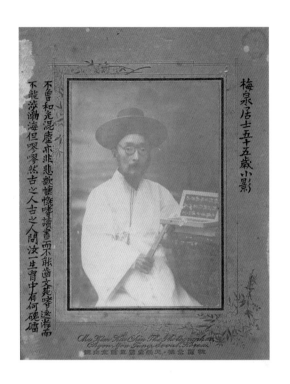

◁ **도판69** 채용신, 〈황현 초상〉, 1911, 비단에 채색, 120.7×72.8cm, 보물 제1494호, 개인소장

△ **도판70** 김규진, 〈황현 초상 사진〉, 1909, 15×10cm, 보물 제1494호, 순천 황승현 소장

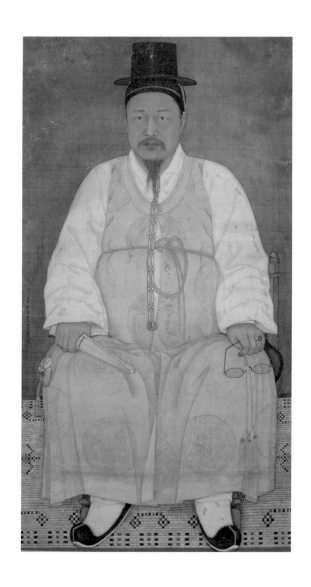

도판71 채용신, 〈곽동원 초상〉, 1918, 비단에 수묵채색, 99.5×54cm, 종손 소장

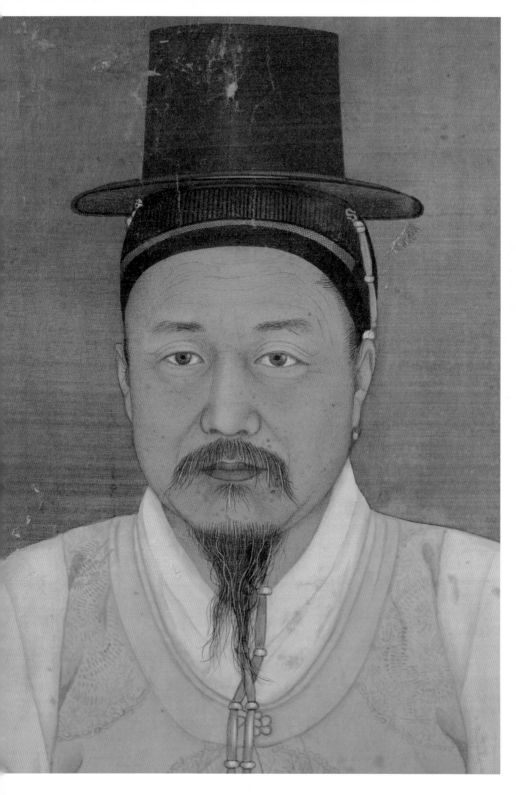

도판72 채용신, 〈전우 초상〉, 1920년 이모, 비단에 수묵채색, 97×58cm,
영양남씨 중량장문중, 한국국학진흥원

〈전우 초상〉 영양남씨 중량장문중에 모셔진 모습

〈전우 초상〉 영양남씨 중량장문중 안면 세부

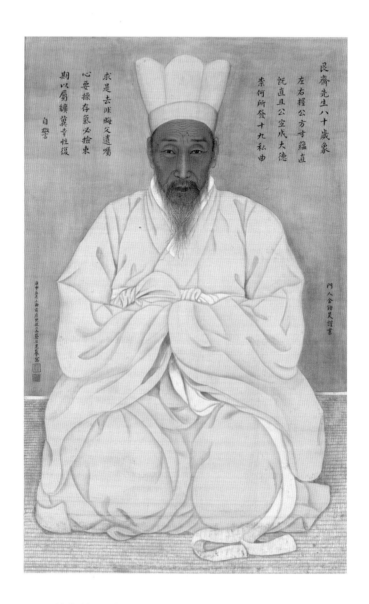

良齋先生八十歲象

左右揑公方寸蘊直
所直且公空成大德
崇何所發十九私曲

門人金澤榮謹書

求是去求晦父遺囑
心要操存氣必捡束
期以屬纊冀幸性復
自警

도판73 채용신, 〈전우 80세 초상〉, 1920, 비단에 수묵채색, 123.5×66cm, 삼성미술관 리움

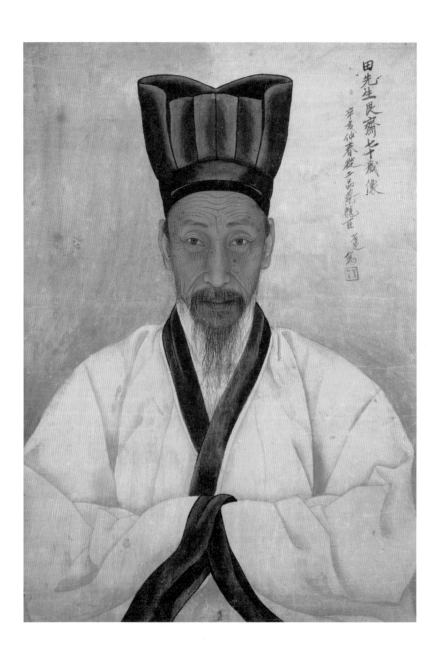

초상화의 전통화법은 채용신을 끝으로 막을 내리게 된다.

한국유교문화박물관 전시에서 처음 공개된, 1920년 5월에 그린 〈전우 초상〉은 울진 봉림사鳳林祠에 모셔졌던 것이다.^{도판72} 전우는 율곡과 우암의 성리학 학통을 이은 조선유학의 마지막 학자로 꼽힌다. 일제가 침략함에 따라 부안 계화도界火島에 들어가 학문정진과 후학교육으로 일생을 보냈다.

역시 일제침략 이후 낙향하여 우국지사나 유학자의 초상을 제작하며 지냈던 채용신과 교분을 가졌고, 70세 상像과 80세 상像의 초상화를 상당히 여러 점 그렸다. 모두 공수자세에 정면상이다. 70세상으로 국립중앙박물관 소장의 반신상과 부산박물관의 무릎을 꿇고 앉은 전신상은 검은색 장보관章甫冠을 쓰고 심의를 입은 차림이다.^{도판74} 80세 상으로는 화면에 제자 김종호金鍾昊가 '간재선생팔십세상艮齋先生八十歲象'과 전우의 자경문自警文을 써넣은 삼성미술관 리움 소장본 전신상이 있다.^{도판73}

봉림사본 역시 리움 소장본과 같은 복식과 구성, 같은 필치와 색채의 80세 상이다. 배경에 글이 없는 점이 다르다. 리움 소장본과 마찬가지로 화면의 왼편에 '경신하오월상한종이품전부사채석지모사庚申夏五月上澣從二品前府使蔡石芝摹寫'라고 쓰고 양각의 '석지石芝'와 음각의 '채용신장蔡龍臣章'이라는 도인이 찍혀 있다. 유복儒服차

조선시대 초상화의 발달과 사대부상의 유형

도판74 채용신, 〈전우 70세 초상〉, 1911, 액자, 비단에 수묵채색, 65.1×45.2cm, 국립중앙박물관

림에 공수자세로 돗자리에 꿇어앉은 자세는 70세상과 유사하나 소색素色의 관모와 도포가 곧은 선비, 검박한 노학자의 풍모를 잘 살렸다. 눈동자의 생생한 묘사와 육리문肉理文 잔선 표현, 그리고 선묘보다 그림자로 의습을 묘사하는 입체화법은 채용신답게 소화한 서양화법을 보여준다.

전우의 80세 상을 그리기 위해 1920년 채용신이 계화도에 다녀왔다는 기록이 채용신의『석강실기石江實記』에도 밝혀져 있다.[49] 그때 채용신이 두 점을 그렸던 것 같다. 리움 소장품은 계화도에 모셨던 것으로 추정되며, 봉림사본은 전우의 영남쪽 제자인 무실재 남진영務實齋 南軫永; 1889~1972이 울진으로 모셔온 영정이다. 남진영은 전우의 총애를 받았으며 주자의 지학설知學說에 대한 해석으로 일가를 이룬 20세기의 성리학자이다.[50] 전우는 남진영을 영동 제1인자로 칭찬했으며, 선중권, 전원식과 함께 삼주석三柱石으로 꼽았다. 〈전우 초상〉은 남진영이 고향인 울진 정림리井林里에 가져다 봉림사鳳林祠를 짓고 모신 것이라 한다.[51] 그 후손들이 관리해오다, 최근 한국국학진흥원으로 옮겼다.

이외에도 전우가 세상을 떠난 10년 뒤 1931년에 채용신이 다시 그린 유상遺像이 서울역사박물관에 소장되어 있다.[52] 이는 70세 상을 모본으로 삼아 이모移摹한 초상화이다. 이처럼 초상화가 여러본 제작되었음은 전우가 높은 학식과 높은 인품으로 그만큼 존경을 받았다는 증거이다. 그것도 지역을 넘나들며 제자들이 큰 스승으로 받들었음을 알게 해준다.

경북지역에 초상화가 전하는 안향, 이제현, 이색, 정몽주 등은 조선의 개국에 협조하지 않았음에도 조선시대 문인들이 참스승의 본보기로 삼은 고려의 학자·관료이다. 주세붕, 장말손, 이우, 정탁, 이명달, 권희학, 정간 등의 관복 정장본 초상화는 15-18세기 왕실 보존과 국난극복의 공신상의 전형이라 하겠다. 이들은 대부분 국가가 제작하여 문중에 내린 것이다. 도화서 화원들의 뛰어난 묘사기량을 갖춘 작품들로 조선시대 초상화의 진면목을 여실히 보여준다. 특히 장말손, 이우, 정탁, 권희학 등의 초상은 조선시대 초상화 발달사에 중요한 몫을 차지하는 걸작들이다.

조선시대 초상화의 새로운 형식을 제시한 작품은 이현보, 김진, 신종위 초상화를 비롯해서 항일독립지사인 장석영 등의 영정을 들 수 있다. 지역이 배출한 어른으로서 이들 문인들의 초상화는 경직된 격식을 벗고 한결 지방화가의 소박하면서도 자유로운 신선함이 묻어난다. 조선시대 초상화의 다양한 도상이 존재했음에 주목되며, 이번 한국유교문화박물관 초상화 특별전의 귀중한 성과라고 생각된다.

한국국학진흥원에서 이 같은 초상화전이 가능한 것은 지역의 유림과 문중이 이들 초상화들을 잘 모셔온 결과이다. 이는 경북지역의 문화적 특성과 맞물려 있다. 곧 초상화의 후손

과 후학들이 스승이나 선조의 위업과 덕망을 자랑삼고 얼을 기리며 선조의 터를 지키고 살아온 유교문화, 예컨대 불천위제사 같은 전통의 유지가 그 적절한 사례이다.

한편 이들 초상화를 훑어보며 퍼뜩 떠오르는 두 가지가 있다. 그 하나는 도산서원에 퇴계 이황 초상화가 전하지 않는 점이다. 퇴계에 이어 이른바 조선 성리학을 완성했다는 율곡 이이의 경우도 마찬가지다. 자신의 얼굴을 후세에 전하지 않으려는 순수한 도학자로서 면모를 드러낸 것일까. 또 하나는 15~17세기에 발달한 지역출신 문인의 초상화가 조선후기에는 거의 제작되지 않았다는 점이다. 18, 19세기는 조선시대 초상화 역사에서 가장 사실감 넘치는 그림들이 쏟아지던 때이어서 더욱 고개를 갸웃하게 한다. 그 공백기는 존숭할 선비나 문사가 지역에서 배출되지 않은 탓인지도 모르겠다.

한국유교문화박물관의 초상화 전시회에서 눈길을 끄는 작품은 전통을 기반으로 근대적 방식을 재창조한 채용신의 〈전우 초상〉이다. 영남의 유학자가 고향에 사당을 세워 호남의 스승 영정을 모셨고, 제자는 물론 그 제자의 후손들까지 존경을 계승해왔기 때문이다. 이를 보면, 현재 우리사회의 한 과제로 안고 있는 '지역감정'이라는게 현대 정치가 왜곡한 허상임이 자명히 드러난다 하겠다.

조선 후기 초상화의 제작공정과 비용

이명기작 <강세황 71세 초상> 「계추기사」를 중심으로

이명기작 〈강세황 71세 초상〉
「계추기사」를 중심으로

강세황의 셋째아들 강관이 쓴 「계추기사」는 계묘년(1783) 7월
에서 8월 사이에 정조의 전교에 따라 초상화를 제작했던 일을
기록한 문서다. 「계추기사」에는 강세황의 초상화를 제작하게
된 내력과 제작과정, 그리고 가족이 모여 완성된 초상화를 감상
했던 일이 일기체로 기술되어 있다. 이는 조선시대 문신의 초상
화를 제작하는 과정이 소상히 밝혀진 첫 사례일 것이다.
『조선왕조실록』이나 『승정원일기』에 어진 제작과 관련된 기사가
없지 않으나 「계추기사」만큼 재료구입비와 인건비, 사례비 등
을 자세히 언급한 기록은 거의 알려져 있지 않다. 여기에는 화
구의 구입처, 표장용 재료를 얻어 쓴 집안, 그리고 배접褙接 장
인의 이름까지 세세하게 밝혀 놓았다.

강세황의 셋째아들 강관이 쓴 「계추기사」[1]는 계묘년1783 7월에서 8월 사이에 정조의 전교에 따라 초상화를 제작했던 일을 기록한 문서다. 강세황이 병조참판이자 오위도총부의 정2품 부총관副摠管으로 기로소에 들어간 지 두 달 후의 일로, 이때 제작된 초상화가 〈강세황 71세 초상〉이다.

「계추기사」에는 강세황의 초상화를 제작하게 된 내력과 제작과정, 가족이 모여 완성된 초상화를 감상했던 일이 일기체로 기술되어 있다. 이는 조선시대 문신의 초상화를 제작하는 과정이 소상히 밝혀진 첫 사례일 것이다.

왕조실록이나 『승정원일기』에 어진 제작과 관련된 기사가 없지 않으나 「계추기사」만큼 재료구입비와 인건비, 사례비 등에 대해 자세히 언급한 기록은 거의 알려져 있지 않다. 여기에

다 화구 구입처, 표장용裱裝用 재료를 얻어 쓴 집안, 그리고 배접 장인匠人의 이름까지 세세히 밝혀놓았다.

무엇보다 「계추기사」를 통해 초상화를 그린 화원이 이명기임을 분명히 확인할 수 있다. 그동안 〈강세황 71세 초상〉은 이명기의 전칭작傳稱作으로 알려졌는데, 비로소 이명기 작품으로 확정하게 된 것이다.[2] 또한 이명기의 출생 연도가 1756년임을 알게 된 새로운 사실도 반갑기 그지없다.

현존하는 강세황의 초상화

조선시대 문사 가운데 강세황만큼 여러 점의 초상화를 남긴 이도 드물다. 소품 크기의 자화상 흉상부터 관복 정장본 전신상까지 형식도 다양하다. 현존하는 강세황의 초상화는 자화상 4점, 당대 관복본 3점, 후대의 이모본 3점 등 모두 10점이다.

강세황은 60세까지 재야 문인으로 살다가 뒤늦게 영릉참봉英陵參奉으로 시작해 한성부판윤에 이르도록 노년을 관료로 지냈다. 그리고 시詩, 서書, 화畵 삼절三絶로 김홍도 같은 화가를 키우는 등 당대 화단과 예림藝林의 총수로 일컬어질 정도로 중요한 역할을 했던 문인화가이다.[3] 초상화들은 전야후관前野後官으로 살다간 강세황의 독특한 인생역정을 잘 보여준다.

강세황은 자화상을 4점이나 남길 정도로 자의식이 강했던

인물이다. 자신의 인간적 능력에 대한 자부심은 54세[1766] 당시 스스로의 행적을 밝힌 「표옹자지豹翁自誌」에서 뚜렷하게 드러난다.[4] 이 글은 2점의 자화상 소품 흉상과 함께『정춘루첩靜春樓帖』강주진 구장으로 꾸며져 있다.

70세에 그린 전신상으로 편하게 앉은 좌상의 〈강세황 자화상〉은 "마음은 산림에 있고 이름은 조적朝籍, 곧 관직에 두고 있다"라고 언급한 자찬문에 밝혔듯이 관모인 오사모를 쓴 채 평상복의 도포 차림을 그린 것이다. 자신의 현재 처지와 심중을 적절히 희화戱化한 자화상으로 조선시대 초상화에서 선례가 없는 새로운 형식을 보여준다. 도판1

자화상으로 가장 이른 시기에 그린 것은 임희수苗男 任希壽, 1694~1750의『초상초본화첩』에 들어 있는 작품이다.[5] 도판2 비단에 그린 원 안에 흉상으로 그려진 〈강세황 자화상〉 흉상은 "강세황이 여러 번 자화상을 시도했으나 마음에 들지 않아 임희수에게 가필시키니 매우 닮게 되어 탄복하였다"라는 일화가 전한다.[6] 임희수가 1750년 18세로 요절했으니 강세황이 38세 이전인 30대 후반에 그린 셈인데, 푸른색을 배경으로 한 얼굴은 꽤나 늙은 모습이어서 과연 임희수의 가필본인지 의심이 들기도 한다.

화원이 그린 흑단령 관복의 정장본으로는 현재 정면상의 〈강세황 초상〉도판3과 1783년 이명기가 제작한 전신상인 〈강세황 71세 초상〉도판4이 전한다. 〈강세황 초상〉 정면상은 이명기

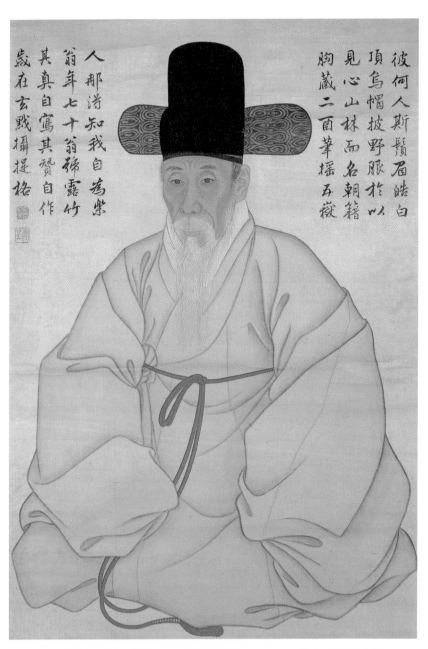

彼何人斯鬚眉皓白
頂烏帽披野服以
見心山林而名朝籍
胸藏二酉華搖五嶽

人那浩知我自為樂
翁年七十翁號露竹
其真自寫其贊自作
歲在玄黓攝提格

도판1 강세황, 〈강세황 자화상〉, 1782, 비단에 수묵채색, 88.7×51cm, 진주강씨 백각공파 종친회,
보물 제590호, 국립중앙박물관

도판2 강세황(임희수 가필), 〈강세황 자화상〉 흉상, 18세기 중엽, 비단에 수묵채색,
직경 15cm, 국립중앙박물관

의 작품보다 이전 것으로 보인다. 정경순修井 鄭景淳, 1721~1795의
『수정유고修井遺稿』에는 1775년에서 1776년경 "한씨韓氏 성을
가진 화원이 강세황의 초상화를 그리자 정경순 자신도 이를 본
받았다"라는 기록이 있는데[7] 이 반신상의 작가가 그 화원일 수
도 있다.

　한편 강세황은 조윤형과 함께 정조 5년1781 어진 제작의 감
조관역監造官役을 맡았는데 화원으로 참여한 한종유주관화사, 김
홍도동참화사, 신한평, 김응환, 장태흥수종화사 중에서 강세황의 반
신상을 그린 것이 아닌가 여겨지기도 한다.[8] 당시 강세황은 한
종유에게 부탁하여 부채에 〈선면扇面 69세 초상〉강홍선 소장을 그

도판3 작가미상, 〈강세황 초상〉, 18세기 후반, 종이에 수묵채색, 50.9×31.5cm, 국립중앙박물관

御製贊文

豹菴姜公七十一歲眞

疎襟雅韻粗跡雲煙揮毫萬紙内屏宵幀
卿宮不冷三絕則虔北悟華國西撑踵先
才難之思薄謗是宣

曹允亨謹書

도판4 이명기, 〈강세황 71세 초상〉, 1783, 비단에 수묵채색, 145.5×94cm,
보물 제590−1호, 진주강씨 백각종파 종친회, 국립중앙박물관

려 받기도 했다.

이 부채 그림은 평상복 차림으로 노송老松에 기대앉아 독서하는 모습을 담은 인물화로, 서손庶孫인 이대彛大에게 선물한 것이다.9 당대 전형적인 초상화라기보다 고사인물도高士人物圖, Legendary Scene 형식을 빌린 사례로, 이는 강세황의 요구에 따른 독특한 형식일 법하다. 다른 강세황의 초상화에 비해 살찐 모습으로 그려져 있다.

자화상을 포함해 현존하는 10점의 강세황 초상화 중 탁월한 묘사 기량과 회화성이 돋보이는 대표작은 이명기의 〈강세황 71세 초상〉이다.

물론 다른 가작으로는 의관을 부조화시켜 자신의 심상을 표출한 70세 〈강세황 자화상〉의 독창성을 꼽을 수 있다. 그러나 이 자화상은 안면처리에서 선묘가 딱딱하고 비단 뒤쪽에 호분이나 살색을 칠하는 일반적인 초상화법인 배채법을 쓰지 않은 탓에 안색이 화면에서 가볍게 떠 있는 듯 보인다. 이에 비해 이명기가 그린 〈강세황 71세 초상〉은 치밀하고 부드러운 필치로 완벽하게 전신해낸 조선 후기 관복 차림 전신상의 대표작으로 삼고 싶은 정도이다.

이 초상화의 안면 오른쪽에는 강세황이 세상을 떠난 뒤 조윤형이 쓴 '표암강공칠십일세진豹菴姜公七十一歲眞'과 정조의 '어제제문御製祭文'이 있다. 정조는 강세황에 대하여 "소탈함과 고상함으로 필묵의 흔적을 남겼네. 많은 종이에 휘호하여 병풍과

서첩을 남겼네. 벼슬도 낮지 않았으며 시·서·화 삼절은 정건 鄭虔, 당나라의 서화가을 닮았네. 중국에 사절로 다녀왔고 기로소에 들어 선대를 이었네. 인재를 얻기 어렵다는 생각으로 술잔을 올리네"라고 제문을 지었다.[10]

「계추기사」에서 확인되듯이 〈강세황 71세 초상〉은 후대작이 아니라 강세황의 기로소 입사기념으로 정조의 전교에 의해 이명기가 1783년에 제작했던 것이다. 그러나 이와 같이 정조의 어제제문으로 인해 사후에 추모한 것으로 오인받기도 했다.[11]

〈강세황 71세 초상〉은 호랑이 가죽을 덮은 곡교의에 비스듬히 앉아 있는 인물을 담은 전형적인 관복 전신상 초상화이다. 오사모에 관대를 차고 흉배를 단 흑단령포 대례복 차림이고 바닥에는 봉황 무늬의 강화 화문석이 깔려 있다.

이 초상화는 단령포 소매 밖으로 흰 도포의 일부가 드러나 있고, 오른손 손가락만 살짝 내밀어 무릎에 얹은 자세가 색다른 예이다. 일반적으로 대례복 차림의 문인 초상화가 조선시대 내내 두 손을 소매에 넣은 공수 자세로 그려졌음을 상기할 때 그러하다. 그런데 흑단령포 관복의 답답해지기 쉬운 화면에 숨통을 터주는 듯하여 회화적으로는 오히려 성공적이다. 반면, 키가 작고 깡마른 강세황의 체구에 비해 오사모가 크고 단령포가 풍성해 가분수처럼 어색하다.

이처럼 기존의 관복 초상화 형식에 변화를 준 점과 더불어 입체감과 투시도법이 비교적 서양화법에 근사해 주목할 만한

초상화이다. 섬세한 육리문 세필로 구사한 안면 주름과 굴곡의 음영을 살린 입체감은 흰 수염과 피부의 작은 흑점과 함께 노경老境에 든 강세황의 표정을 한껏 살려내고 있다. 관복인 구름무늬 흑단령포의 짙은 음영을 가한 주름 역시 입체감을 살리려는 의도가 뚜렷하다. 특히 양 무릎부터 관대까지 허벅지 부분을 짙게 먹칠하여 거리감을 드러낸 점이 괄목할 만하다. 앉은 자세와 화문석의 사선 무늬에 따라 의자의 다리와 발받침인 족좌를 사선으로 평행하게 배치한 점과 마찬가지로 투시도법을 활용하고 있다.[12]

물론 이명기가 서양화법처럼 소실점을 둔 투시원근법이나 한쪽 조명의 입체화법을 정확하게 구사한 것은 아니다. 하지만 족좌의 앞면보다 측면을 농묵으로 칠한 점, 곡교의 다리의 원통 표현, 그리고 화문석 왼편에 엷은 먹으로 족좌와 단령포 그림자를 살짝 드리운 점은 1780년대 이전 초상화에서는 찾아볼 수 없는 서양화법을 적용한 것이 명백하다. 이처럼 이명기는 18세기 후반 초상화에서 서양화법의 초보적인 이해를 바탕으로 입체감과 원근감을 가장 선명하게 활용한 작가라고 할 수 있다.

강세황이 생전에 제작한 자화상과 초상화 외에도 사후에 그린 이모본으로 3점이 알려져 있다. 『문신초상화첩』호암미술관에 합장되어 있는 작품과 불에 탄 『문신초상화첩』국립고궁박물관에 들어 있는 작품, 그리고 종이에 그린 반신상 동산방화랑이 전한다. 국립고궁박물관 소장본은 오사모와 흑단령포 차림의 흉상이

고 나머지 두 점은 오사모에 홍단령포를 입은 반신상이다.

모두 19세기에 다시 베껴 그린 초상화로 회화적 기량이 앞서 살펴본 것들에 비해 현저히 떨어진다. 다만 동산방화랑 소장본 반신상의 경우 종이에 그린 소묘풍과 까만 수염으로 미루어 이명기가 〈강세황 71세 초상〉을 제작할 때 그린 초본으로 추정된다. 「계추기사」에 붉은색 관복 차림의 반신상을 추가로 한 점 더 그렸다는 내용이 있기 때문이다.

강관의 「계추기사」 전문

「계추기사」는 강세황의 셋째아들 강관이 1783년 8월 7일 음력에 행서체로 '계묘년 가을에 있었던 집안일을 기록'한 것이다.도판5 강세황이 1783년 5월 할아버지와 아버지의 뒤를 이어 종2품 이상의 벼슬을 한 70세 노인에게 자격이 주어지는 기로소에 들어가자 삼대에 걸친 가문의 영광을 피력하면서 〈강세황 71세 초상〉을 제작했던 정황에 대하여 소상히 기술하고 있다. 36.5×6.7센티미터의 큰 봉투에 「계추기사」라는 제목을 썼고, 글은 36.5×48센티미터의 별지에 빼곡하게 써서 봉투에 접어 넣은 고간찰古簡札 형태로 전한다.

먼저 앞부분에는 강세황의 초상화를 제작하게 된 내력을 쓰면서 화가 이명기가 태어난 해를 밝히고 있다. 잔글씨로 쓴

도판5　강관, 「계추기사」, 1783, 지본묵서, 36.5×58.6cm, 개인소장

중간 부분은 일기체로 제작과정을 기록했다. 후반부는 강세황 부친의 제삿날에 가족들이 〈강현 초상〉과^{도판6} 이명기의 〈강세황 71세 초상〉을 펼쳐 놓고 강세황의 인간상과 집안일을 추억하는 감상문이다. 「계추기사」의 전문을 번역과 함께 싣는다.[13]

[1] 曾在英宗丙子夏四月 家君自寫一小照. 此圖像之始也. 其後屢使畵師輩寫之 終未恰肖. 今年癸卯夏五月 家君以副摠管應召 特蒙異恩許參耆社. 仍詢畵像有無 對以未及成. 上曰; "盍使李命基畵之". 命基以善寫眞 獨步一世 文武卿相悉求於此人. 聖上之有是敎以此也. 盖命基生於丙子 今年爲二十八歲. 吾家圖像之

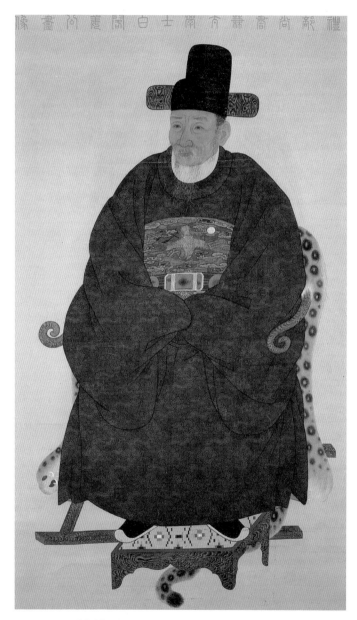

도판6 작가미상, 〈강현 초상〉, 1720년경, 비단에 수묵채색, 165.8×96cm,
보물 제 589호, 진주강씨 백각종파 종친회, 국립중앙박물관

最初經始 卽自丙子. 今於二十八年之後 成於此人之手 若有所待
事不偶然.

일찍이 영조 병자년¹⁷⁵⁶ 여름 4월에 아버지께서 소품 자화
상을 그리신 적이 있다. 이것이 (아버지) 초상화의 시작인 셈이
다. 그 뒤 여러 번 화원들에게 초상화를 그렸으나 꼭 닮는데
미흡하였다. 금년 계묘년¹⁷⁸³ 여름 5월에 아버지께서 부총관^副
^{摠管}에 오르시고 특히 남다른 은혜를 입어 기로소에 들어가게
되셨다. 그때 임금께서 초상화가 있는지 없는지 물어보시니 아
버지는 아직 이루지 못했다고 하였다. 이에 임금께서 "어찌 이
명기에게 시켜 그리도록 하지 않았는가?"라고 하셨다. 이명기
는 초상화로 당대에 독보적이었기에 문무고관들이 모두 그에
게 초상화를 맡겼다. 그래서 임금께서 이런 전교를 내리신 것
이다. 이명기는 병자년에 태어나서 올해로 스물여덟이라 한
다. 우리 집안에서 (아버지) 초상화를 처음 계획한 것도 곧 병자
년부터다. 28년이 지난 지금 이 사람의 손으로 제작되니 마치
기다린 바가 있는 듯 우연한 일이 아닌 것 같다.

[2] 貿綃於屛匠金福起處 給價十兩. 自癸卯七月十八日始 時
家君在會賢洞. 十九日 墨草小本成. 二十日 墨草大本成. 二十一
日 以墨草大本上綃. 二十三日 始着色 至二十七日 工訖. 適有副
本生綃畵 伯氏校理公像 頗得彷彿. 時値久旱 忽自十九日大雨注
下 仍成長霖. 雨脚垂垂 門無雜賓. 幸得專心下筆 儘不爲無助也.

二十八日 又以墨草小本上綃 着緋色袍. 是日 李畫師告歸以十兩
爲幣. 伊日夕 始背糊之役 匠手禦營廳冊工李得新也. 洪糸判秀輔
送助褙具粉紙毛紙. 又求唐紙於申承旨大升宅. 取用香糊於鄭判
書昌聖宅. 二十九日 障子成. 靑白綾 錫環 香木軸 蟬翼紙 匠手備
來幷工價給十兩. 三十日 囊褓成 三兩貿紬染靑. 八月初五日 入盛
櫃子成 給價四兩 匠手龍虎營小木匠也.

병풍을 만드는 장인 김복기의 집에서 (그림용) 생명주[生綃, 생
초]를 구입하고 값으로 10냥을 주었다. 계묘년 7월 18일부터 (초
상화 제작을) 시작하였는데, 당시 아버지께서는 회현동에 계셨다.
19일 먹으로 작은 밑그림(흉상 혹은 반신상)을 완성하였고 20일에
는 수묵의 큰 밑그림(전신상)이 완성되었다. 21일에는 큰 밑그
림을 생명주에 수묵으로 옮겨 그리는 상초上綃 작업을 하였
다. 23일에 채색을 시작하여 27일에 공정을 마쳤다. 마침 부본
副本으로 쓰려던 생명주가 남아서 그린 큰형 교리공의 초화상
도 매우 방불하였다. 그때 오랫동안 가물었는데 갑자기 19일
부터 큰비가 쏟아져 장마가 되었다. 빗발이 계속 이어지니 대
문에는 잡객이 한 명도 없었다. 이에 다행히 전심할 수 있었으
니 하늘이 도왔다고 본다. 28일에 또 작은 밑그림을 상초하면
서는 붉은색 도포 차림으로 그렸다. 이날 화사 이명기가 돌아
가고자 하여 10냥으로 사례하였다. 같은 날 저녁 배접하는 일을
시작하였고 어영청의 책공 이득신이 맡았다. 참판 홍수보가 배접
도구에 분지와 모지를 보내왔다. 또 당지는 승지 신대승 댁에서 구

하였다. (배접용) 풀[香糊, 향혼]은 판서 정창성 댁에서 가져다 썼다. 29일 표장용 판障子에 족자상태를 고정시키는 일이 마감되었다. 청색과 백색 비단靑白綾, 석환, 향목축, 선익지를 장인이 갖추어오니 일한 품을 합쳐 10냥을 주었다. 30일에 (족자) 뒷면의 비단 붙임이 끝났는데 3냥으로 쪽물들인 명주[紬染靑]를 사서 썼다. 8월 5일 초상을 담을 궤가 완성되어 4냥을 주었는데 용호영 소목장이 제작하였다.

[3] 八月初七日 卽我祖考文安公忌辰也. 家奉遺像 每於是日曝晒. 家君畵像適成 此際隅掛正寢 內外子孫團侍瞻玩(季弟償以長寧殿糸奉 在直所獨未與焉). 竊伏念 家君 氣象雍容 顔貌雅重 仁恕和好之意 溢於眉宇. 壽過稀籌 位登正卿 三世耆社 克趾先武. 精力康旺 聰明不減. 金鞁繡谱 望之儼然 一幅摸寫 恰得神情 無毫髮遺憾. 李畵師之名徹九重 乃有盍使畵之命者 誠有以哉. 幸玆神筆費了十日精思 遂我家君積年經紀之志 私心喜悅 其如何哉. 當丙子之起草 先慈猶及見之. 及中年之屢摸 仲氏樂爲之成. 而今於正本之新成 果州之墓木已拱 借軒之花樹依然. 小子於此 實不勝涕淚之涔淫. 若夫髹璧之主幹 喜安之相役 並可書也.

8월 7일은 할아버지 문안공강현姜鋧의 제삿날이다. 집안에서 초상을 모시면서 매번 이 날에 볕을 쬐여왔다. 아버지의 초상화도 마침 이때 완성되어 정침 모퉁이에 걸어놓았기에 내외의 자손들이 빙 둘러 바라보며 감상했다(셋째 아우 빈만이 장영전 참봉으

로 근무처에 있었기에 참여하지 못했다). 생각해보니 아버지는 기상이 온
화하시고 얼굴이 단아하고 중후하시어 인자하고 화평하신 뜻
이 미간에 넘쳐흐른다. 고희를 넘기시고 정경에 오르셨으며 삼
대에 걸쳐 기로소에 들어가셨으니 선대의 훌륭한 자취를 이으
신 것이다. 정력은 왕성하고 총명함이 쇠하지 않으셨다. 금빛
관대와 수놓은 (흉배) 관복을 엄숙히 바라보니 한 폭의 초상화는
(아버지의) 정신과 마음을 흡사하게 그려내어 털끝만큼의 유감도
없다. 화사 이명기의 명성이 구중궁궐에 날리고 "어찌 그를 시
켜 그리게 하지 않는가?"라는 어명에는 진실로 이유가 있는 것
이다. 이러한 신필로 10일 동안 정성을 다하여 초상화가 완성
되니 나의 아버님께서 몇 년에 걸쳐 계획하셨던 뜻을 이룬 것
으로 자손의 기쁨이 어떠하겠는가. 병자년에 붓을 들었을 때에
는 돌아가신 어머니께서 오히려 볼 수 있었다. 중간에 여러 번
모사하였을 때는 둘째 형님(강흔, 姜俒)이 관여하였다. 지금 정본
이 새로 완성됨에 과주(과천) 어머니 묘소의 나무가 이미 크게
자라고 빌린 집[借軒]의 꽃나무는 그대로이다. 나는 이즈음 실로
눈물이 하염없이 흐르는 것을 금할 수가 없다. 강이벽이 주관
하고 희안이 도운 것을 아울러 기록한다.

[4] 上之七年 乾隆四十八年 癸卯秋八月初七日. 第三男 進士
俒謹書.

정조 7년 건륭 48년1783 계묘년 가을 8월 7일, 셋째아들 진사

관이 삼가 쓴다.

「계추기사」를 쓴 강관1743~1824은 자가 대이大而이고 호가 월
루月樓이다. 진사시進士試에 합격하고 1785년 음사로 벼슬길에
올라 의금부도사를 지냈다.[14] 화단의 행적으로는 동갑내기 문
인화가로 남인계인 정수영之又齋 鄭遂榮, 1743~1831과 교분을 가졌
던 듯 정수영의 『한강, 임강 유람사경도권遊覽寫圖景卷』에 화평을
남긴 것 정도만 알려져 있다.[15]

초상화 제작을 주간한 강이벽1759~1812은 강인의 큰 아들로
강세황의 장손자이며, 작업을 도운 희안喜安은 누구인지 알 수
없다. 『진양강씨족보』1799에 강이벽의 아들이 한 명 있는 것으
로 기록되어 있는데 이름이 밝혀져 있지 않다. 희안이 혹 당시
어린 나이였던 강세황의 맏증손자가 아닐까 추측해본다.

「계추기사」의 초상화 제작일정과 비용

「계추기사」[1]에서는 서두에 병자년1756 4월, 44세 때 그린
자화상을 강세황 초상화의 시작으로 밝히고 있는데 앞서 살
펴보았듯이 그 이전인 1749년에서 1750년에 강세황의 매형
인 임정任珽의 조카 임희수가 가필한 예가 남아 있다. 그리고
1766년에 쓴 「표옹자지」와 함께 꾸며진 『정춘루첩』이나 「계추

기사」에 기록된 1년 전에 그린 강세황의 70세 자화상에 대해서는 언급조차 없다. 현재로서는 1766년 이전에 제작된 것으로 추정되는 『정춘루첩』의 자화상 2점 가운데 유지초본 흉상이 병자년본일 가능성이 있다.

그런데 이 2점의 자화상은 물론이고 임희수의 『초상초본화첩』 가운데 삽입된 자화상부터 강세황의 얼굴이 심하게 여윈 데다 깊은 주름과 흰 수염의 노년상으로 그려진 편이다. 「표옹자지」에 자신의 외모에 대한 표현대로 "키가 작고 얼굴이 보잘 것 없는 체단소안불양體短小顔不揚"데다 40대부터 벌써 노인의 체형으로 변했던 모양이다.

이명기가 1783년 7월 〈강세황 71세 초상〉을 그리게 된 계기는 강세황이 그해 5월에 부총관으로 기로소에 들어간 뒤 임금인 정조가 강력히 추천하고 전교를 내린 데 따른 것이다. 강세황이 기로소에 입사한 5월은 그가 태어난 달윤 5월 21일이다.

오사모에 흑단령포 관복 정장 차림으로 그려지는 문인 초상화는 조선 초기와 중기에 정착된 공신 초상화의 전거를 따른 것이다.[16] 〈강세황 71세 초상〉은 기로소에 입사한 고관들이 그린 정장본 초상화를 마련하던 조선 후기의 관행을 알게 해준다.

「계추기사」의 중간 부분인 [2]는 초상화의 제작일정을 담은 것이다. 먼저 7월 18일부터 8월 7일까지 진행된 제작일정을 정리해보면 다음과 같다.

· 7월 18일 밑그림 초본 시작

· 7월 19일 수묵으로 흉상 혹은 반신상 초본(유지로 추정) 완성

 7월 19일 이날부터 큰비가 내려 집에 찾아오는 손님이 없어
 방해받지 않고 초상화 제작에 전념

· 7월 20일 수묵으로 전신상 초본종이 완성

 7월 21일 전신상 초본 위에 생명주를 올려놓고 베끼는 정본 수
 묵 상초작업

· 7월 23일 정본 채색 시작

· 7월 27일 정본 채색 완료

 7월 23일~27일 남은 생명주에 강관의 초상 제작

· 7월 28일 수묵의 (흉상 혹은 반신상) 초본을 비단에 상초하고 붉은
 색비색緋色 포袍로 채색하여 완성하고 이명기는 귀가함. 저녁에
 어영청 책공 이득신이 분지粉紙, 모지毛紙, 당지唐紙와 향풀 향호
 香糊로 배접 시작

· 7월 29일 (표장용) 판에 배접된 그림을 고정. 족자 앞면 상하격
 수上下隔水와 변邊에 흰 비단을, 천두天頭와 지각地脚에 푸른 비
 단을 바름. 천간天杆에 화대畵帶 끈을 꿰는 고리석환, 錫環를 박
 고 향나무로 지간地杆의 축軸을 붙임. 뒷면에 선익지蟬翼紙 바름

· 7월 30일 족자 뒷면 색수色首 부분에 쪽물을 들인 명주를 구하
 여 바르고 족자 완성

· 8월 5일 용호영 소목장이 초상화 보관용 궤 완성

· 8월 7일 강세황의 아버지 강현의 기일에 가족들이 모였고, 강

*강세황의 넷째 아들 강빈은 장녕전 참봉으로 근무처에 있어 불참.

이는 총 20일 동안의 제작공정이 날짜별로 잘 정리된 일기로, 수묵 초본에서 채색 정본까지 이명기가 초상화를 완성하는 데 10일이 걸렸다. 이 기간 동안 강세황의 큰아들 관의 초상화(반신상으로 추정)와 강세황의 반신상도 별도로 그렸으니, 이명기는 회현동 강세황의 집에 머물면서 10일 만에 3점의 초상화를 완성한 것이다.

배접부터 족자를 꾸미기까지 표장表裝은 3일 걸린 셈으로 빠른 일정으로 마무리한 것 같다. 어진을 제작할 시에는 기간을 통상적으로 10일가량 잡는데 비하면 더욱 그러하다.

그런데 이처럼 단시일에 완성된 족자임에도 불구하고 당시 장인에게 특별한 비법이 있었는지 현존하는 〈강세황 71세 초상〉은 표구형태와 격조 면에서 나무랄 데가 없다. 다만 용호영 소목장이 제작한 초상화 보관용 궤가 현존하는지는 확인하지 못하였다.

이 초상화 제작과정에서 특히 흥미를 끄는 대목은 재료 구입비와 인건비를 구체적으로 밝혀놓은 것이다. 초상화를 그리기 위한 생명주는 병풍을 제작하는 장인인 김복기의 가게에서 10량에 샀다. 3점의 초상화를 제작했으니 1필 가량으로 추정된다. 당시 무명 1필이 2량이었던 점에 비교하면 생명주는 무명

보다 거의 다섯 배가 비싼 셈이다.

이명기에게는 그림을 그린 사례비로 10량을 주었다. 족자는 어영청의 책을 만드는 장인인 이득신이 맡았는데 그에게 일부 재료비와 공임으로 10량을 주었다. 족자의 뒷면 마무리 배접용으로 구입한 쪽물 들인 굵은 명주 값이 3량이고, 용호영 소목장이 만든 초상화를 담는 상자 궤의 제작비가 4량이다. 이를 모두 합하면 총액이 37량이다.

별도로 친분이 있던 세 집안에서 배접도구, 배접용 종이인 분지, 모지, 당지, 풀 등을 얻어 썼는데 대부분 중국산 고급재료이다. 이것을 모두 구입해서 사용했다고 가정하면 인건비와 물품비를 포함한 총 제작비는 50량 내외로 추정된다.

위의 계산대로 50량으로 가정한다면 정조 시절 대병풍 값이 100량이고 중병풍이 50량이었던 점으로 미루어 초상화 한 점의 제작비는 중병풍 값에 해당된다.[17] 당시 김홍도의 그림 값이 3,000전 곧 300량이었다는 기록[18]을 감안하면 초상화 제작비용은 꽤 저렴한 편이다. 당시 이명기가 초상화로 명성을 얻긴 했지만 28세의 젊은 나이였기 때문에 사례비는 적었던 듯하다.

물론 그 배경에는 임금인 정조의 전교가 있었기에 표구장으로 어영청 책공 이득신과 상자 제작에 용호영 소목장이 동원되었고, 화원인 이명기나 관청장인들의 인건비가 초상화를 사적으로 제작할 때보다는 한층 저렴한 비용으로 가능했을 듯하다. 이를테면 〈강세황 71세 초상〉은 반관반민半官半民으로 제작

된 셈이다.

당시 쌀 1석의 기준가가 4, 5량이었던 것을 감안하면 강세황의 초상화 제작비로 쌀 10석가량이 든 셈이다. 오늘날과 비교할 수는 없지만, 쌀 10섬이면 20가마이고 현재 80킬로그램 한 가마를 20만원 정도로 계산하면, 초상화 제작비는 오늘날 400만원 정도의 비용으로 환산할 수 있다.

이명기가 10일 동안 회현동 강세황 집에 머물면서 초상화를 그린 사례비가 10량이었다고 하니 쌀 2석 이상 받았다고 볼 수 있다. 당시 쌀 1석이 15승이었으니 화원의 하루 인건비가 3말이라는 계산이 나온다. 지금 돈으로 환산하면 숙식을 제공받고 하루 일당 8만원쯤인 셈이다.

「계추기사」와 초상화의 족자 표장법

「계추기사」의 초상화 제작일정에는 배채법이나 그림을 그린 기법에 대한 내용은 자세하게 기록되어 있지 않으나 족자의 표장공정은 꼼꼼하게 살필 수 있다. 특히 대대로 집안에 소중히 모셔왔기에 현재 〈강세황 71세 초상〉은 보존상태도 양호할 뿐만 아니라 원래의 표구상태가 그대로 유지되어 있다. 다만 뒷면에 천간과 축 부분이 약간 찢어져 보수한 상태이다.

초상을 그린 생명주는 병풍 장인에게 10량을 주고 산 것으

로 현재 화면 폭이 94.4센티미터이고 세로 145.5센티미터이다. 변과 상하격수에 1센티미터씩 물린 것을 감안하면 95.4×146.5센티미터 크기로 폭이 넓은 광초廣綃이며 세로줄인 씨줄을 두 줄로 정치하게 짠 합선초合線綃이다. 어진을 그린 것과 같은 상품의 생명주로 보인다.

숙종 어진 제작 당시 국내에서는 이 광초를 짜면 하루 일척이촌一尺二寸에 불과하고 긴 면 폭으로 생산하기도 힘들어 북경산에 대해 논의한 사례가 있는데[19] 대체로 대형 문신 초상화도 북경산을 사용한 듯하다. 강세황의 초상화 역시 북경 광초인 생명주에 그린 것으로 여겨진다.

〈강세황 71세 초상〉의 대리닫이 족자 형태는 조선시대 가장 일반적이었던 전통적인 표구법을 따른 것이다. 원류를 따지자면 중국에서 전래한 송대의 선화식宣和式 장황법裝潢法을 단순화하여 변형시킨 것이다.[20] 이런 족자의 세부 명칭이 현재 우리 표구상에서는 잘 사용되고 있지 않으나 우리말과 중국의 명칭을 빌려 적용해보면 표1, 표2와 같다.[21]

〈강세황 71세 초상〉의 족자 앞면 표장상태를 살펴보면 「계추기사」에 밝혀진 대로 비단을 사용하였다.도판7 위아래의 천두天頭와 지각地脚에는 쪽물을 들인 꽃무늬 청릉靑綾을 썼고 상하격수上下隔水와 양변에는 역시 같은 꽃무늬의 흰 비단 백릉白綾을 발랐다. 그리고 천두의 공간을 가른 두 띠인 경연警燕風帶. 풍대에는 상하격수와 같은 백릉을 댔다. 일반적으로 족자에는 화

도판7 〈강세황 71세 초상〉 표장족자 크기와 각 부분

심畵心의 위아래에 얇은 가로띠의 공간인 금미錦眉. 혹은 詩塘시당를 두기도 하는데 여기서는 생략되어 있다. 대체로 초상화 족자에 는 이 금미를 설정하지 않았던 것 같다.

족자의 맨 아래 그림을 걸 때 화면을 팽팽하게 당겨주는 지 간地杆의 축軸을 「계추기사」의 기록대로 향목축香木軸을 사용 하였고 축두軸頭의 끝을 지름 5.5센티미터로 약간 도드라지 게 깎았다. 끈을 연결하는 천간天杆의 두 고리는 「계추기사」의 기록대로 구리로 만든 석환錫環이고 천간의 좌우 끝에서 각각

표1 <강세황 71세 초상> 앞면 구성의 명칭과 재료

	한국	중국	계 · 강*
1	작품지	화심(畫心)	생초(生綃)
2	윗단	천두(天頭)	청릉(靑綾)
3	풍대(風帶)	경연驚燕(경연제,驚燕帶)	백릉(白綾)
4	아래단	지각地脚(지두,地頭)	청릉(靑綾)
5		상격수上隔水(상격서, 上隔書)	백릉(白綾)
6		하격수下隔水(하격서,下隔書)	백릉(白綾)
7	가윗단	추탱(樞橕), 변邊(권탱, 圈橕)	백릉(白綾)
8	족자본	지간地杆(축간,軸杆)	향목축(香木軸)
9	족자축	축두(軸頭)	향목축(香木軸)
10	(반달)	천간天杆(상간,上杆)	향목축(香木軸)
11	족자 고리(못)	환鐶(환,環)	석환(錫環)
12	족자 끈	조 糸條(화대,畫帶)	세대(세조대,細糸條帶)
		시당詩塘(금미,錦眉)	×

* 계 · 강: '계추기사'와 〈강세황 71세상〉의 재료

표2 <강세황 71세 초상> 뒷면 구성의 명칭과 재료

	한국	중국	계 · 강*
1		복배復背(배지,背紙)	선익지(蟬翼紙)
2		색수(色首)	과보(䙏褓), 주염청(紬染靑)
		첨조(簽條)	×
		하탑간(下塔杆)	×

* 계 · 강: '계추기사'와 〈강세황 71세상〉의 재료

17.5센티미터 안쪽으로 넓게 박았다. 족자 끈은 연록색 세조

대로 도포 허리에 묶는 고급 끈으로 연결해놓았다.

족자 맨 위 천간의 나무는 위와 앞면이 직선이고 뒷면이 약

간 곡면인 직각삼각형 형태이다. 이는 일제강점기 이후 일본

족자의 영향을 받아 반달모양으로 바뀌었는데 그 때문에 '반

달'이라는 이름으로 불리게 된 것 같다.

천지간天地杆을 포함하여 전체 족자 길이는 223.4센티미터

이고 폭은 111.5센티미터이다. 족자와 그림의 길이를 대비해보

면 그림은 145.5센티미터 족자는 223.4센티미터로 거의 황금

비례1:1.618에 근사치이다. 푸른 비단인 천두의 길이는 31.4센

티미터, 지각의 길이는 27.8센티미터, 상하격수 8.2센티미터,

변 8.4센티미터, 천두의 두 경연 띠가 각각 2.1×30.8센티미터

이다.표1·표2 족자의 공간 구성이 상큼한 청백의 꽃무늬 비단 색

감과 어우러져 족자 자체만으로도 정말 아름다운 예술품이다.

18세기 초상화의 족자법은 17세기 초상화보다 공간감이나

비례감에서 미적감각이 한층 발전된 것이다. 예를 들어 족자의

원형이 잘 보전된 인조반정1623의 정사공신 〈이중로 초상〉을

보면 천두와 지각이 좁고 경연풍대 띠가 생략되어 있어 구성이

답답한 편이다.

족자 뒷면은 배채한 얼굴, 관대의 금박, 그리고 족좌의 짙

은색 물감이 배접면 뒤로 배어 나온 상태를 보여준다. 천간에

서 44.1센티미터 길이로 푸른 비단을 덧댔는데 이는 족자를 말

앉을 때 보호막 역할을 해주는 색수色首로, 「계추기사」에 3량을 주고 산 쪽물 염색의 굵은 명주 주염청紬染靑으로 과보한 것이다. 과보는 강세황 족자를 감싼 보자기일 수도 있는데, 실제 영정함에 당시의 보자기가 전해온다.

뒷면의 마지막 마감 종이는 윤기가 나는 매미 날개 종이인 선익지蟬翼紙를 사용했다. 그런데 이 족자 뒷면에는 작품 이름을 쓰는 첨조簽條와 지간축의 좌우보호대 하탑간下塔杆을 붙이지 않았다. 도판7, 표2

초상화를 완성한 다음 그림 뒤에 배접하는 데 쓰는 풀과 배접지는 「계추기사」에 밝힌 대로 모두 주변의 교분이 있던 집안에서 얻어 사용했다. 판서 정창성希天 鄭昌聖, 1724~? 댁에서 가져온 풀 향호香糊는 방충효과를 위하여 향을 섞은 중국의 당호법唐糊法을 따른 것이다. 향은 주로 매운 맛의 후추호초, 胡椒나 부자附子와 같은 독약초를 물에 풀어쓰기도 했다. 정창성 판서 댁에서 가져다 사용한 향호는 3일이라는 짧은 기간에 족자를 완성할 만큼 오래 곰삭힌 풀로 여겨진다.

그림 뒤에 붙이는 배접지인 탁지는 그림의 손상을 최소화해야 하기 때문에 모지처럼 가장 연하고 부드러운 종이를 여러 겹 붙이도록 되어 있다.[22] 그에 따라 여기에 쓰인 배접용 종이가 참판 홍수보 댁에서 보내온 분지와 모지, 그리고 승지 신대승日如 申大升, 1731~1795 댁에서 구한 당지로 모두 중국에서 생산된 고급 종이이다.

세 고관 댁에 중국산 종이와 풀 등 표구 재료가 갖추어져 있는 것은 이들이 모두 북경에 사신으로 다녀왔다는 점과 관련이 깊은 것으로 생각된다. 그도 그럴 것이 배접 도구에 분지와 모지를 보내온 홍수보는 1781년에 동지사 부사로, 당지를 구한 신대승은 1780년에 역시 동지사 부사로 북경에 다녀왔다. 향호를 준 정창성은 직접적인 연행 이력은 없으나 친동생 정창순四於 鄭昌順, 1727~?이 일찍이 1776년에 부사로 북경에 다녀온 적이 있다.[23]

이들 가운데 특히 신대승은 신위紫霞 申緯, 1769~1847의 아버지로 소론계 문사였다.[24] 신위는 교분이 두터웠던 김정희와의 만남 이전에 벌써 강세황을 통해 연경의 옹방강翁方綱, 1733~1818을 알게 되는 등 신위의 서화세계에 미친 강세황의 영향은 선대부터 이어진 것이다.[25] 또한 남인계인 홍수보의 아들 홍의호澹寧 洪義浩, 1758~1826도 신위와 교우했는데 이는 홍씨, 신씨, 강씨 집안의 도타운 친교를 말해준다.

이처럼 강세황은 초상화를 제작하면서 필요한 일부 재료를 주변 명문가에서 선물로 받거나 빌려 썼다. 이로 미루어볼 때 당시 웬만한 문신대가의 경우 연행 때 표장용품을 구입하여 비치해놓았던 관습이 있었음을 알 수 있다. 마치 집안 어른이 돌아가시기 전에 미리 관을 맞추어 준비해놓듯이 초상화 제작을 대비했던 것이다.

마치며

화원 이명기가 정조의 전교로 1783년 7월 강세황의 초상화를 제작할 때 강세황의 셋째 아들 강관은 곁에서 그 과정을 지켜보고 「계추기사」를 썼다. 이는 조선 후기 문신 초상화의 제작내력과 그 공정을 살펴볼 수 있는 소중한 작업일지이다. 그림용 생명주 구입부터 초상화 보관함인 궤 제작까지 비용이 낱낱이 밝혀져 있고 표구법을 추론하게 해주어 초상화 연구의 새로운 자료를 제공해주기 때문이다.

특히 〈강세황 71세 초상〉은 제작 당시의 족자 상태가 온전히 보존되어 있어 「계추기사」에 기록된 족자 제작 과정을 구체적인 실물로 확인 가능하게 해주기 때문에 괄목할 만하다. 기사의 내용과 족자 형식은 거의 불모지이다시피 한 우리나라 표장기술사 연구의 첫 장을 열어주는 것이라 해도 지나치지 않을 것이다.

또한 강관의 「계추기사」는 화산관 이명기가 1756년에 태어났음을 밝힌 뜻 깊은 자료이다. 더불어 이명기가 조선 후기의 문예군주라 일컬어지는 정조가 인정한 화원이었음을 확인시켜준다.

이명기가 태어난 해가 1756년이니 초상화가로 이미 화명畵名을 얻고 〈강세황 71세 초상〉을 그린 나이는 약관 28세에 불과하다. 정조 15년[1791] 어진을 제작할 때 주관화사로 발탁된 나이도 36세이다. 이는 이명기가 일찍부터 뛰어난 묘사 기량을 인정받아 초상화의 명장으로 꼽혔음을 시사한다.

정조 15년 어진 제작 당시 10년 이상 선배이자 스승격인 김홍도동참화사나 신한평수종화사 등을 제치고 정조의 용안龍顔을 그리는 주관화사로 선출된 실력자였음은 1783년에 그린 〈강세황 71세 초상〉과 「계추기사」를 통해서 충분히 짐작할 수 있다.

이명기는 강세황의 초상화를 그렸던 1783년에 규장각의 차비대령差備待令 화원으로 참여한 이후부터 정조 20년의 어진을 제작하는 1796년41세까지 가장 활발하게 활동한 것 같다. 1784년에는 채제공의 65세 초상 2점나주 미천서원 구장 및 문중 소장을 제작하고 이후 같은 관복 차림 의좌상부여 도강영당 소장을 그렸다. 또한 1792년 정조의 전교에 따라 그린, 두 손에 부채를 들고 앉아 있는 모습의 〈채제공 73세 초상〉이 전한다.

이명기가 당시 명재상인 채제공의 전신상을 4점이나 그린 점도 그냥 지나칠 수 없는 대목이다. 1794년에는 정조의 전교로 〈허목 초상〉국립중앙박물관을 이모하였다. 1796년에는 김홍도와 합작해 조선 후기 초상화의 대표작으로 손꼽히는 〈서직수 초상〉국립중앙박물관을 완성하였고, 같은 해 어진 제작을 재차 맡을 정도로 정조의 두터운 신임이 지속되었다.

조선 후기 최고의 초상화가 이명기와 그가 제작한 초상화에 대해서는 별도로 재조명할 필요를 절실히 느껴 차후 연구할 과제로 미루겠다.

새로 발견한
초상화 신자료

숨겨졌던 조선의 얼굴들과 조우하다

동양위 신익성 초상

신익성東陽淮 申翊聖, 1588~1644의 초상화는 2008년 17세기 미술사 관련 심포지움에서 신익성이 자신의 은둔처와 생활상을 그린 것으로 생각되는 사생도寫生圖와 함께 발표한 것이다.[1] 신익성 을 그린 초상화는 전신상全身像 한 폭과 세 점의 초본이다.

신익성은 12살에 선조의 딸 정숙옹주貞淑翁主와 결혼하여 동 양위東陽尉에 봉해진 문인이다. 본관이 평산平山이고, 자는 군석君 奭, 호는 악전당樂全堂 또는 동회東淮이다. 신흠象村 申欽, 1566~1628의 아들로 명문 사족출신 문인이다. 그는 조선시대의 전·후기를 구분할 만한 격변의 시기 한복판을 살았던 사대부 문인으로, 대 내외로 복잡하게 얽힌 정세변화 속에서 인조반정의 참여와 친명 배청親明排淸의 척화파斥和派로 정치적 명분을 세웠다.

신익성은 군왕의 사위로 관료사회와 일정한 거리를 두면

서, 자연에 귀의하여 탈속脫俗한 삶으로 자신의 문예끼를 맘껏 쏟아냈다. 평생 유람객으로 자연에 대한 흥신興神의 감성을 녹여낸 시와 기행문은 명대 문예풍의 수용으로 개성화를 이루었다.² 장서와 서화수집의 취미, 여기에 덧붙여 서화론과 서화작품은 신익성의 문예사적 위상을 재론케 한다. 이들은 모두 경화사족의 성향을 띠는 것으로, 조선후기 진경문학이나 진경산수화와 연계된다.

신익성의 서화자료는 문학사에서의 위상 못지않게 예술적 성과가 뚜렷한 것들이다. 유람과 산수유기山水遊記에서 드러나듯이, 신익성의 명승지 현장 경험은 '진산수眞山水'의 개념을 창출케 했다. 그는 당시 일급화가였던 이징虛舟 李澄, 1581~미상이 대상을 보지 않고 실경도 아닌 실경도를 그린 사실을 낱낱이 밝히면서 애정어린 비판을 던졌다. 그의 산수山水나 대상을 보는 대로가 아니라 마음에 품어 삭여내야 한다는 진산수의 사생론寫生論은 곧바로 조선후기 '진경산수화'의 이론적 밑거름이라 할 만하다.

신익성은 이론과 비평에 그치지 않고, 자신의 솜씨대로 자신의 별서別墅를 그려보기도 했다. 《근역화휘槿域畵彙》의 〈계산한거도溪山閑居圖〉간송미술관와 《백운루첩白雲樓帖》의 〈백운루도白雲樓圖〉개인소장는 여기적 수준이고 소품이지만, 문인화가로서 당당한 위치를 인정케 한다.

〈백운루도〉는 자신의 조원造園 풍경을 화면에 꽉 차게 포착

한 사생화법을 연상시키며 이는 17세기 전반 상상의 실경도 전통을 벗고 사생식 실경도의 모범을 보여주는 것이다. 자기 삶터를 관조하는 시점으로 사생하고, 그 속에 자신의 일상 풍속을 담은 점은 한국회화사 중 조선후기 회화의 전조로서 새로운 시각이다.[3]

<신익성 초상>과 초본들

10여 년 전쯤이다. 부산 일암당 소장품을 수묵 인물화가인 김호석 선생과 함께 보던 기회에, 복건을 쓴 흉상 초본 한 점을 보고 깜짝 놀란 적이 있다. 살짝 우향한 인물의 준수한 생김새나 묘사기량이 뛰어난 작품이었다. 발그레한 볼과 붉은 입술의 안면 색조 그리고 갈색 선묘와 엷은 먹의 그늘 표현 등 전형적인 17세기 전반의 초상화풍이었다.^{도판1}

특히 복건이 어깨 뒤로 넘어간 표현만으로 상체와 어깨를 설명해낸 점이 돋보였는데, 흰 수염을 늘어뜨린 채 상의 표현을 생략한 화법은 곧바로 〈윤두서 자화상〉을 떠올리게 했다. 종이에 그린 초본에는 주인공이나 작가가 밝혀져 있지 않았으나 신익성으로 전해온다고 들었다.

이 흉상은 52.8×30.5센티미터 크기의 유지 초본이다. 이 초본을 한참 동안 머리에 묻어 두었다. 그후 신익성 관련 자료

 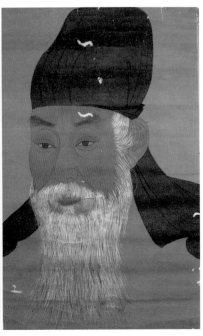

◁ **도판1** 작가미상, 〈신익성 초상〉 초본, 종이에 수묵채색, 52.8×30.5cm, 일암관
▷ **도판2** 작가미상, 〈신익성 초상〉 초본, 종이에 수묵채색, 53.7×32.3cm, 종가소장

를 조사하던 중 앞서 언급한 신익성의 14대손인 신동선申東宣 선생 댁에서 같은 얼굴의 초본을 만났으며, 신동선 선생은 비단에 그린 정본인 〈신익성 초상〉도 소장하고 있었다.

일암당 소장 초본과 꼭 닮은 신동선 선생 소장의 초본은 53.7×32.3센티미터로 크기도 비슷하다.^{도판2} 신동선 선생 댁의 초본 뒷면에는 "차첩불가용"이라는 묵서가 눈길을 끄는데 '이 초본은 정본 그리는데 사용하지 말라'는 화가의 부탁인 듯하다.

정본 초상화에 사용된 또 다른 초본은 《동회유묵東淮遺墨》에 합첩되어 있다. 갸름한 두 초본보다 얼굴 표현이 둥그스레한 원만상에 수염이 훨씬 간소한 편이다.^{도판3} 22.8×19센티미터로 크기도 작고 회화적인 맛도 훨씬 덜하나, 두 초본보다 얼굴이 가장 닮았기 때문에 신익성이 직접 선택 했는지도 모르겠다. 흰 수염의 노년상이며 홍조의 안면은 노인과는 거리가 있는데, 57세로 세상을 떠나기 전 신익성의 용모인 셈이다.

여러 점의 초본을 제작하여 가장 닮은 모습을 찾아 정본을 제작하는 방식은 17세기 초반의 일반적인 경향이었던 것 같다. 〈유숙 초상〉의 경우 같은 오사모와 관복차림의 흉상 초본을 4점이나 반복해서 연습했다.

〈남이웅 초상〉은 오사모와 사방관을 각각 쓴 두 장의 흉상 초본을 제작했고, 〈이시방 초상〉은 먹선묘 초본 1점과 관복차림의 흉상 초본 2점이 전해온다.[4]

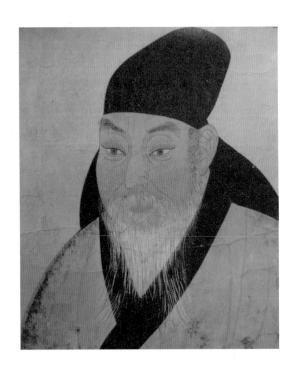

△ **도판3** 작가미상,〈신익성 초상〉초본,《동회유묵》, 종이에 수묵담채, 22.8×19cm, 종가소장

▷ **도판4** 작가미상,〈신익성 초상〉, 17세기 중엽, 비단에 수묵채색, 180.5×121.6cm, 종가소장

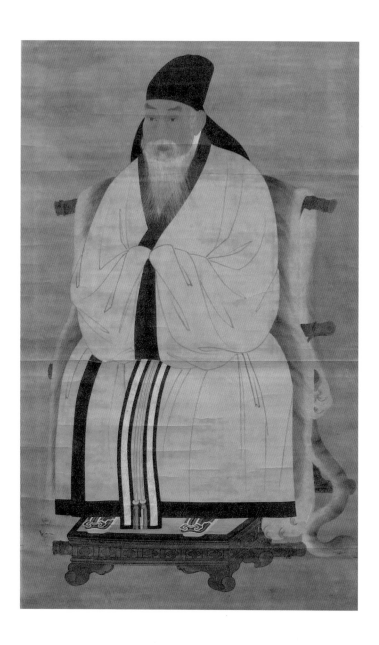

유복 차림의 전신상 <신익성 초상>

신익성 전신상은 180.5×121.6센티미터 크기의 비단에 그렸다. 화면에 작가나 초상화 주인공의 이름은 밝혀져 있지 않으나, 〈신익성 초상〉으로 집안 사묘四廟에 모셔져 14대까지 가전家傳되어 왔다. 족자의 고리가 망실되어 있고, 부분적으로 비단이 상하고 오염되어 있는데 전체적으로 17세기 전반의 원형은 잃지 않았지만 족자의 보존상태가 썩 좋은 편은 아니다.

부드러우면서 준엄한 표정의 인물은 검은 복건을 쓰고 검은색 띠를 댄 흰색의 심의를 걸친 유복차림으로 단아한 유학자의 풍모를 강조한 초상화이다.도판4 한강중류 광주廣州에 귀전歸田하여 시문학詩文學을 통해 도학자道學者의 삶을 산 문인, 신익성을 적절히 나타낸 연출로 생각된다.

앞서 언급했다시피 신익성은 선조의 부마였기에 관례대로 과거 응시나 관료로서 출세가 제한되어 있었다. 그래서 당시 유행했던 당당한 자태의 공신초상처럼 시복이나 대례복 차림의 초상화 제작은 부적합했을 것이다. 심의는 당시 사대부들이 관례복이자 평복으로 입었기에, 유학자의 법복으로 꼽힌다. 그러므로 신익성이 심의차림으로 그리도록 아이디어를 내고 직접 주문했을 가능성도 없지 않겠다. 신익성은 도연명陶淵明, 365~427이나 주희朱熹, 1130~1200와 같은 인간상을 좇으려 했기 때문이다. 무엇보다 가장 관심을 끌었던 것은 조선시대 초상화

사肖像畵史에서 유복상儒服像으로는 이 〈신익성 초상〉이 첫 사례라는 점이다.

복건에 심의를 입는 유복 차림의 17세기 초상화로는 1690년경 조세걸이 그린 것으로 추정되는 〈박세당 초상〉 반신상 두 점[5] 정조 연간에 이모된 〈송시열 초상〉 반신상 등이 전하며, 관복 초상이 아닌 초상화로는 사방관에 도포 차림의 〈김만중 초상〉 좌상이 떠오른다.

이러한 17세기 유복이나 평복차림 초상화의 신新 경향은 〈이광사 초상〉〈서직수 초상〉〈김이안 초상〉〈김원행 초상〉〈이재 초상〉〈이채 초상〉 등 조선후기 18~19세기를 풍미하였다.

〈신익성 초상〉은 유복상이라는 형식만으로도 조선후기 초상화의 선례先例라는데 커다란 의미가 있다. 두 손을 공수하고 족좌에 양발을 얹은 채, 호피를 덮은 의자에 몸을 오른쪽으로 살짝 틀어 앉은 자세는 언뜻 17세기 전반 공신도상과 유사하다.[6] 다만 의자는 조금 다른 모습인데 교의交椅 형태이면서 죽절형 등받침이 좌우로 뻗은 점이 그렇다. 공신상의 교의는 둥글고 좌우 팔받침이 앞으로 내려가 나선형으로 꼬인 검은색 칠의 나무의자이다.

공신상의 대부분이 몸을 약간 왼쪽으로 틀면서도 두 발은 정면 팔자八字형으로 배치한데 비해, 〈신익성 초상〉에서는 녹색 태사혜의 두 발이 가지런히 오른쪽을 향해 있다. 공수한 두 손도 수염 아랫부분까지 치켜 든 모습인데 관대를 하지 않았

기에 나온 자세이다. 이렇게 볼 때 〈신익성 초상〉은 틀에 넣어 그린 듯한 공신초상과 달리 의자에 앉은 모습을 전신상으로 화면에 담기위해 시도했던 점이 확인된다. 의상도 구태를 벗었지만, 자세 역시 한층 자연스럽게 포착하였던 것이다.

신익성은 유복의 복장 선택부터 화가에게 자신처럼 그릴 것을 요구했던 모양이다. 이는 대상을 직접보고 그 진眞을 느껴 그려야 한다는 신익성의 사생론寫生論과 함께 하며, 자기 별서의 실경화를 남긴 회화적 관점과 무관하지 않다고 생각된다.

유복을 착용한 초상화로 근사한 선례를 찾자면, 1636년 호병胡炳이 그린 〈김육 초상〉이 떠오른다.[7] 1635년 동지사로 청에 방문한 김육을 그곳의 화가인 호병胡炳이 그린 것으로, 노송 아래 야복野服 차림의 소상小像으로 설정한 점이 눈에 띈다. 이 설정은 명·청대 문인 초상화로 즐겨 그려졌던 인물과 배경의 구성법인데, 실제로 조선시대 초상화 개념이나 형식과 크게 다르다.

〈김육 초상〉은 윤건綸巾과 학창의鶴氅衣 차림의 야복본으로 중국 명대부터 유행하던 형식이다. 김육과 신익성은 사돈 간이고 신익성이 지내던 덕연 근처에 집안 별서가 있었다. 신익성은 딸을 김육의 아들 김좌명金左明, 1616~1671에게 시집보냈다. 김좌명의 아들인 김석주金錫冑, 1634~1684가 신익성의 학통을 잇고, 경화사족의 전통을 세우기도 한 외손자이다. 신익성은 사돈이 되는 이 〈김육 초상〉에 대한 찬문을 남겼다.

"이 초상이 백후伯厚, 김육金堉라고 여긴다면, 윤건과 학창의가 정축丁丑, 1637? 이후의 의관이 아니다. 백후가 아니라고 한다면, 홍안백발紅顏白髮은 바로 우천초려 선생牛川草廬 先生, 김육이 외딴 소나무를 만지며 배회하는 것이니, 율리의 도연명을 추모하고자 하는 것이리라."[8]

노송 아래 소요하는 야복차림의 김육초상을 도연명에 빗댄 것은 청백당靑白堂이나 백운루白雲樓를 짓고 귀전歸田했던 신익성 자신의 모습을 오버랩한 것이기도 하다. 〈김육 초상〉의 인물 표현법을 빌려다 그것을 신익성 자신의 유복상 초상화로 패러디하여 조선식 문인초상화 방식으로 재해석해낸 것이 아닌가 싶기도 하다.

〈신익성 초상〉은 전체적으로 배채법이 잘 된 뛰어난 초상화가의 솜씨로, 가장 근사치의 화법을 보여주는 초상작품으로는 〈남이웅 초상〉이 있다. 우의정에 오른 병술년丙戌年, 1646에 그린 것으로 밝혀진 〈남이웅 초상〉은 채담을 깔고 대례복 차림으로 교의에 앉은 형식의 전형적인 17세기 전반의 공신도상이다.[9] 이 〈남이웅 초상〉에서는 1600~1630년대 신익성과 친분이 두터웠던 〈장유 초상〉을 비롯해서 〈정탁 초상〉〈유근 초상〉〈황성원 초상〉 등 공신도상과는 다른 몇 가지 차이점들이 발견된다.

의자에 깐 호피虎皮와 단학單鶴을 금분으로 그린 흉배가 그

것이다. 학 흉배는 명나라가 패망한 이후 새로이 등장한 것으로 추정된다. 호피도 사대부 관료의 권위를 한층 높여주는 상징물일 터인 즉, 조선시대 공신도상에서 처음 등장한 사례이다. 명·청 교체 시기, 인조연간의 사회 변화를 시사하는 도상의 변화라 생각된다.

의자에 호피를 깐 초상화의 선례로 16세기 말의 〈정곤수 초상〉이 있지만 정면상으로 홀을 쥐고 손을 내놓은 점에서 명대 화가의 솜씨로 추정된다.[10] 정곤수는 임진왜란 당시 명나라에 원병을 요청하기 위해 청병진진사淸兵陳秦使로 파견되었으며, 1597년에도 사신으로 다녀왔는데 〈정곤수 초상〉은 그 무렵 그려졌을 것이다.

그러나 화풍은 조선화단에 수용되지 않았는데 1620~1630년대까지 공신초상에 정면상이나 호피가 그려지지 않았기 때문이다. 그후 1640년대 〈남이웅 초상〉에 처음 호피가 등장한 것은 역시 명나라의 패망과 무관하지 않은 듯하다. 혹여 〈신익성 초상〉의 호피그림은 1627년 정묘호란 당시 세자를 전주로 호종한 공으로 말과 함께 받은 표피豹皮를 상징적으로 드러낸 것이 아닌가 싶기도 하다.[11]

1640년대 초의 〈신익성 초상〉과 1646년의 〈남이웅 초상〉은 거의 비슷한 시기에 제작되었기에 관심을 끈다. 특히 호피의 문양표현에서 엷은 수채화 기법처럼 번짐 효과를 낸 담묵 표현과 흰 발 묘사가 비슷하다. 또한 선의 강약을 살짝 넣으면

서 음양을 배제하고 담먹선을 조심스럽고 간결하게 구사하여 의습을 묘사한 기법도 닮아 있다. 〈신익성 초상〉도 〈남이웅 초상〉과 같은 공신도상을 그렸던 도화서 화원 수준의 솜씨임에 틀림없으며 당시 신익성과의 교분으로 미루어 볼 때, 이징이 그렸을 가능성도 없지 않다.

조선시대 유복을 입은 초상화로 의자에 호피를 깐 점은 새로운 변화를 담은 〈신익성 초상〉의 회화사적 위상을 말해 준다. 그리고 자연스런 포즈에 맞추어 양발을 가지런히 놓은 점도 당시 몸을 살짝 틀면서 양 발을 '팔八'자 형으로 족좌에 그린 것과 다른 형식이다. 흰색 구름무늬의 초록색 태사혜는 눈에 띄는 명품답다. 검은색 가장자리에 흰 연화당초문을 돋을 무늬로 두텁게 바른 허리띠와 오색 술띠도 돋보인다. 이들의 화사한 채색은 검은 줄이 있는 소색素色의 단정한 비단 도포에 명랑하게 어울려 있다.

홍조 띤 얼굴 표현은 초본의 방식과 같다. 안면의 주름과 굴곡을 따라 갈색선묘와 연한 담채로 그늘을 표현한 점은 17세기 초상화법의 전형이다. 두 눈의 윗눈썹을 진한 선으로 강조하여 속눈썹을 그리고 눈동자에 진한 농묵으로 점을 찍은 고분법高粉法 기법 또한 마찬가지이다. 관료생활을 접고 시문학의 기량을 뽐낸 은둔 문인의 풍모에 호준豪俊한 심상을 잘 드러낸 초상화이다. 이러한 신익성에 대하여 인조반정의 일등공신인 김유北渚 金瑬, 1571~1648는 아래와 같이 7언시로 만시를 지었다.[12]

선조금련최청진先朝禁臠最淸眞

앞 임금의 사위로 가장 맑고 진실하여

필법문장량입신筆法文章兩入神

필법과 문장 모두 입신의 경지네

자핍란정간욕노字逼蘭亭看欲老

글씨는 난정서에 핍진하여 볼수록 노숙하고

시전금사매감빈詩傳錦肆買堪貧

시를 비단 가게에 팔아 가난을 이겨냈네

지존경세서공주志存經世書空奏

뜻은 경세에 두었으나 글만 헛되이 올렸고

의재종주분미신議在宗周憤未伸

의론은 宗周숭명에 두었으나 분함을 풀지 못했네

종차주문구빈객從此朱門舊賓客

이로부터 귀족집안 오랜 빈객들이

가능중방심환춘可能重訪沁園春

다시금 沁園강화도의 봄을 찾을 수 있으랴

마치며

신익성은 선조의 부마로서 격변기를 겪었다. 대내외로 복
잡하게 얽힌 정세변화 속에서 인조반정의 참여와 척화로 정치

적 명분을 세우고, 조선후기 사족문화士族文化의 한 전형이 되었다.[13] 관료사회와 일정한 거리를 두면서, 자연에 귀의하여 탈속脫俗한 삶으로 자신의 문예끼를 맘껏 쏟아냈던 것이다. 또한 이는 탈속한 물외인物外人으로서 이룬 것만은 아니었다. 광주 별서의 전장과 두미 어장의 튼실한 경제적 기반아래 '반은 사림士林에 반은 저자市朝, 시조'에 걸쳐 있던 현실인이었기에 가능했을 거라 생각된다.[14]

　　일급화원의 솜씨인 〈신익성 초상〉과 그 초본들은 조선시대 초상화 역사의 큰 획을 긋는 형식이어서 주목된다. 관복의 공신도상이 유행하던 시절 복건과 심의차림의 첫 유복 초상화라는 점, 그리고 세부적으로 호피를 깐 의자의 등장, 족좌에 양발을 상체의 자세와 나란히 설정한 점, 복건이 흘러내린 모습으로 양어깨를 대신하고 상의를 그리지 않는 초본 흉상 등이 새롭다.

　　이러한 형식미는 17세기 후반부터 18, 19세기에 유행한 문인 초상화의 선구이다. 초상화의 주인공이 신익성이기에 가능한 창조적 변화일 법하다. 초상화의 신형식은 선조의 부마 동양위로서 과거시험이나 관직생활에 얽매이지 않고 살았던 특별한 신분과 신익성의 도학자적 풍모와도 무관하지 않기 때문이다.

〈윤두서 자화상〉의 배면선묘 기법

시작하며

1996년 가을 무렵의 일이다. 낙원표구사에 들렀더니, 이효우 사장이 〈윤두서 자화상〉을 담은 두 장의 사진과 두 편의 글을 펼쳐 놓고 흥분해 있었다. 그 가운데 『조선사료집진속朝鮮史料集眞續』조선총독부, 1937에 실린 자화상의 사진은 현재의 그림상태나 근래에 찍은 사진과 달리 수염 뒤로 의습선이 너무도 뚜렷하게 드러난 것이었다.[1] 필자도 그 사진이 처음 보도되었을 때 〈윤두서 자화상〉의 원형에 대한 파문을 불러일으킬 만한 발견으로 여겼다.도판1·2

그런데 이효우 사장이 분개한 이유는 사진을 찾아낸 미술사학자의 판단 때문이었다. 상체의 의습이 뚜렷한 옛 사진과 현재의 초상화를 비교하며 의습선이 없어진 원인을 '미숙한 표구상의 실수로 인한 사고'로 단정한 것이다.

1930년대 사진이 불러일으킨 파문

이효우 사장은 혹시 "두 사진이 서로 다른 별개의 그림이 아니냐"며 자신의 표구 이력과 경험으로 미루어 짐작할 때, 〈윤두서 자화상〉의 "먹선과 유탄 자국은 표구쟁이가 제아무리 뛰어난 솜씨를 가졌다 한들, 세밀한 필치의 수염을 손상시키지 않고는 수염과 겹쳐 있는 옷 선을 도저히 지울 수 없는 일이다"라며 면밀한 검토를 제안했다. 그는 미술사학자의 의견을 표구기술자에 대한 모욕으로까지 생각했는데, 문제의 소지를 지닌 의견을 인용하면 아래와 같다.

"윤두서의 〈자화상〉은 그 강렬함이 거의 충격적이라고까지 말할 수 있는 작품이다. 그런데 이 충격적이란 성격은 조선 사대부가 추구하던 미감美感과는 어긋나는 것이 아닌가? 성리학자는 어디까지나 원만하게 중용을 지켜나가고자 하는 성향이 있다. 실제로 지금 전하는 그의 다른 작품을 보아도 무난하고 평담한 구도의 작품이 많다. 그래서 필자는 지금의 작품현상은 의도된 것이 아니라 작업 중단에 의한 결과일 것이라고 생각했던 것이다. 그러다가 작년에 단원 김홍도 전시를 준비하던 중 뜻밖에 〈자화상〉의 옛 사진을 발견하게 되었다. 과연 이 사진에는 몸 부분이 선명하게 그려져 있었으니, 고르고 기품 있는 선으로 그은 단정하게 여민 옷깃과 옷주름의 선이 그것이다. 그 결과 얼굴만 있을

때 강하고 예리하기만 했던 〈자화상〉은 훨씬 침착하고 단아한 분
위기를 갖게 되었다.

그런데 상반신의 윤곽선들은 어떻게 해서 감쪽같이 없어진 것
일까? 비밀은 몸 부분이 유탄으로 그려진 데에 있었다. 유탄이란
요즘의 스케치 연필에 해당하는 것으로 버드나무 가지 숯이다.
이것은 점착력이 약하기 때문에 수정하기에는 유리한 반면 쉽게
지워진다. 그래서 통상 밑그림을 잡을 때 사용하는데 그 위에 미
처 묵선墨線을 올리지 않은 상태, 즉 미완성 상태로 전해 오다가
관리 소홀로 지워져 버린 것이다. 아마도 미숙한 표구상의 실수
로 인한 사고였을 것이다. 그러므로 이제까지 완성작이라 생각해
온 〈자화상〉은 미완성 작임에 틀림없다. 그것은 눈동자 선이 약
간 생경한 점에서도 확인된다. 하지만 미완성 작이라 해서 그 예
술성도 미완성이라고는 물론 말할 수 없다. 오히려 미켈란젤로가
다 쪼아내지 못하고 남겨둔 대리석 조각품이 거꾸로 작품 재질과
작가 정신 사이에 말할 수 없는 긴장감을 느끼게 해 준 것처럼,
이 〈자화상〉 또한 작가 자신에 대한 솔직한 상념과 놀라운 예술
적 구심력이 응집된 걸작인 것이다."²

그런데 이에 앞서 〈윤두서 자화상〉의 같은 사진이 신문지
상에 공개되어 관심을 끈 적이 있다. 이때 미술잡지의 한 기자
는 「공재 윤두서 자화상恭齋 尹斗緒 自畵像 변질·훼손됐다」라는
글에서 '수염만 그린 독특한 표현방법' 등 기존의 윤두서 자화

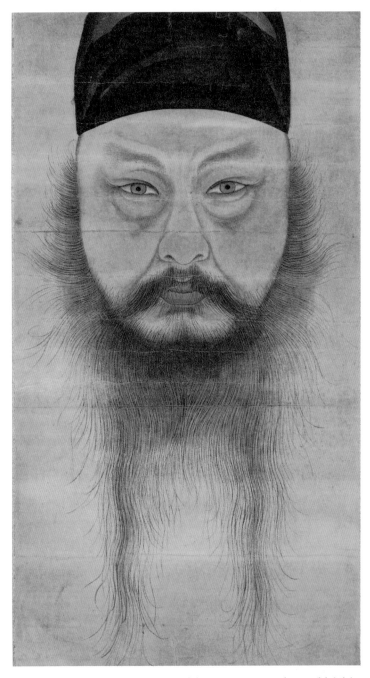

도판1 윤두서, 〈자화상〉, 18세기 초, 종이에 수묵담채, 38.5×20.5cm, 국보 제240호, 해남 윤형식

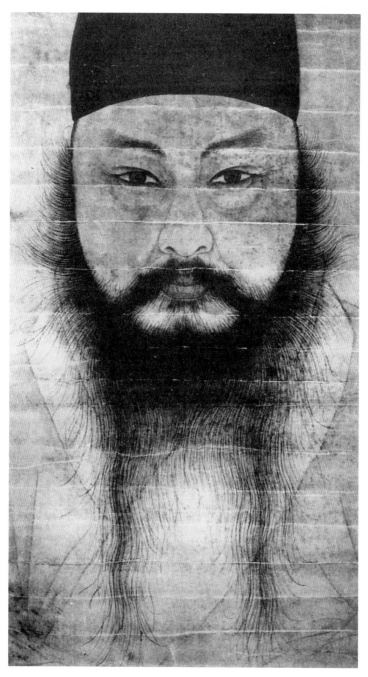

도판2 『조선사료집진속』(1937)에 실린 〈윤두서 자화상〉 사진

상에 대한 미술사적 평가는 이제 허구가 되어버렸다고까지 주
장하였다.

"국보 240호로 지정된 공재 윤두서1668-1715의 자화상의 원형
사진이 뒤늦게 발견돼 고古미술계의 화제가 되고 있다.

윤두서의 자화상은 그동안 얼굴 주변 가득히 수염만 그려져
있어 조선조 자화상에서 아주 독특한 나름대로의 기법소개가 다
양하게 평가되고 있었다. 그러나 옛 사진에는 특유의 수염과 함
께 조선조 의상이 선명하게 표현되어 있어 그동안 변질 훼손된
자화상만 보고 이러쿵 저러쿵 평가한 학자들의 찬미가 민망스럽
게 되어버렸다.

윤두서의 원형 자화상 사진이 발견된 것은 1937년 3월 31일
발행된 『조선사료집진속』에서였다. 조선총독부가 발간한 이 사진
집은 우리의 문화재를 3집까지 분류, 싣고 있는데, 제 3집 목차
20번 71페이지에 윤두서의 자화상이 소개되고 있다. 전라남도 해
남군 윤정현尹定鉉씨 소장으로 표기돼 있는 이 자화상 사진에는
그 특유의 수염뿐 아니라 넓은 동정(깃을 잘못 표현한 것임)을 단 의
상이 선명하게 표현되어 있다. 현존 자화상과 비교해 보았을 때
수염의 한 올 한 올까지 똑같은 동일한 작품이었다. 그런데 복식
만 감쪽같이 사라져 버린 것이다. 그동안 말아두었던 두루말이
상태에서 현재의 액자로 표구하는 과정에서 변질·훼손된 것으로
추측되고 있다.

안면 주변에 무수한 수염이 허공에 뜬 얼굴을 떠밀 듯이 부각시키고 있는 현존 자화상에 비해 복식 선이 있음으로 해서 안정감은 물론 우람한 체격까지를 연상할 수 있는 중량감 있는 분위기를 느낄 수 있다. 그동안 수염만 남아 있는 훼손된 그의 자화상에 대해 "중국과 일본은 물론 우리 나라 초상화 등에서 그 유래를 찾아볼 수 없는 독특한 표현방법이라든가, 또는 자화상에서는 점청点睛의 맑음이 전신傳神의 효과를 거두고 있는데 많지 않은 길다란 수염이 무수하게 그려지면서 음영을 나타내고, 그것이 입체감을 준다. 또는 수염이 안면을 위로 떠밀 듯이 받치고 있다"는 등의 평가는 모두 허구가 되어 버렸다."[3]

자화상의 비밀은 기름종이의 '배면선묘背面線描'에

낙원표구사 이효우 사장으로부터 "표구 기술자의 실수로 지적받은 부분에 대한 곡해를 벗겨 달라"는 부탁과 함께 〈윤두서 자화상〉의 사진 두 장을 받아들고 광주로 내려왔다. 자화상의 소장처인 해남 녹우당에 가서 그림과 사진을 대조해야지 하며 차일피일 미루고 있었다.

그러던 중 이화여대 미술사학과 대학원생들이 어느 미술관 관계자와 적외선 촬영기를 갖고 자화상의 상태를 확인하러 왔기에 만난 적이 있다. 그들은 녹우당에 들렀으나 윤두서의 종

손인 윤형식 선생으로부터 "현재 유리를 낀 액자로 표구하기 이전과 조금도 달라지지 않았다"는 언질만 받았을 뿐, 자화상은 실견치 못하고 촬영도 거절당한 채 필자를 방문했던 것이다. 그러고 나서 한참 지나 필자는 녹우당에 들러 자화상을 점검해 보게 되었다.

그림의 외관상태를 육안과 확대경8배으로 확인하였다. 우선 그림의 겉면에는 옷의 표현이 보이지 않는다. 허나 '관리소홀'이나 특히 '미숙한 표구상의 실수로 인한 사고'는 절대로 아니었다. 턱수염의 가늘고 섬세한 필선에 손상부분이 없고, 그 바탕종이의 표면에서도 의습의 먹선이나 유탄선을 지운 흔적을 전혀 찾아낼 수 없었다. 턱수염 아래로 그려진 의습선을 지운다는 것은 '귀신도 못할 일'이라는 이효우 사장의 항변에 수긍이 갔다. 실제 그림 상에 의습선이 있었더라면 그것을 지워야 할 마땅한 이유가 없기에 더욱 그러하였다.

그런데 자화상 그림을 확대경으로 찬찬히 뜯어보니, 도포의 넓은 깃 선이 종이 속에서 비쳐 흐릿하게 드러나는 것을 발견할 수 있었다. 이는 조선 종이의 반투명한 특성상 가능한 일이기도 하다. 곧바로 조선시대 전통 초상화법인 배채 기법이 떠올랐다. 배채법은 주로 안면의 색택色澤이 우러나도록 종이나 비단의 뒷면에 채색하는 방식인데, 여기서는 도포의 깃 선이 앞면으로 살짝 비치도록 뒷면에서 먹선을 그어 놓은 것이다.

이를테면 배면선묘背面線描의 기법을 사용한 것으로, '배선

법背線法'인 셈이다. 그렇게 볼 때, 〈윤두서 자화상〉은 종이의 뒷면에서 얼굴과 도포 깃의 윤곽을 잡아놓고 앞면에서 세필의 먹선묘와 담채로 완성된 작품이다.

뒷면의 먹선이 앞면으로 비치는 '배선법'의 활용을 통해 제작의도를 두 가지로 떠올릴 수 있겠다. 하나는 윤두서가 본래 도포의 깃까지 한꺼번에 묘사하여 흉상의 초상화로 시도한 것이다. 정면의 두상頭像에 구레나룻과 턱수염을 표현하고 그림에 만족감을 얻었을 터이고, 의습선을 추가하는 일이 사족이 되어, 의도적으로 옷깃의 묘사를 생략해한 것이 아닐까 하는 생각이다.

다른 하나는 위아래로 긴 직사각형의 화면에 얼굴의 위치를 정확하게 포치하기 위해 뒷면에서 먹선으로 전체의 윤곽을 잡아 놓았을 것으로 짐작된다. 그런 탓에 윤두서의 자화상은 정면의 얼굴과 수염만을 그렸으면서도 초상화로서 어색함을 느낄 수 없다.

이와 같은 두 가지의 추정이 모두 윤두서의 탁월한 회화적 공간감과 예술적 감수성을 엿볼 수 있게 해준다. 이는 의습선이 선명한 옛 사진과 의습선이 없는 초상화 진본의 비교를 통해서도 쉽게 드러난다. 깃과 의습의 선묘가 살아 있는 1930년 사진에서는 비록 윤두서의 기개 넘치는 풍채가 엿보이나, 화면이 답답하고 먹선이 투박하며 독창성과 회화적 감동이 크게 감소되어 있다.

어쨌거나 〈윤두서 자화상〉 진본과 근래에 촬영된 사진에는 도포의 깃과 주름 선이 눈에 띄지 않는다. 그 주요 원인은 기름을 먹인 종이인 유지에 그린 까닭이다. 유지의 변색이 진행되면서 종이 뒷면의 먹선이 감추어지는 바람에 육안으로는 더욱 확인할 수 없는 상태가 되어 있다.

그렇다면 자화상의 1930년대 사진에는 '도포의 선이 그리도 선명하게 드러나 있을까' 하는 의문이 남는다.

오판의 원인은 보조조명을 쓴 촬영기술 때문

오판을 낳게한 그 의문의 원인은 사진촬영 기술에서 풀린다. 1930년대 〈윤두서 자화상〉을 촬영할 때는 그림의 앞면과 동시에 뒷면에서도 조명을 주어 찍은 것이다. 이런 조명기법은 옛 그림의 경우 종이의 변색이 심하여 그림의 형태가 뚜렷하지 않을 때 흔히 사용된다. 1930년대 뒷면에서 보조 조명을 활용한 촬영 기법은 자화상의 당대 사진에서 좌우로 생긴 등간격의 흰 선들을 통해서도 알 수 있다.

평행선으로 희게 드러난 줄은 조선시대 종이 제작시 외발 흘려뜨기를 한 자국이다. 또한 1930년대 사진의 경우 수염이 진하게 덥수룩하고 머리에 쓴 건의 진한 농먹 변화가 없게 찍힌 점도 그림의 뒷면에서 조명을 비춘 탓이다. 이에 비해서 요

즈음의 사진이 보여 주듯이 〈윤두서 자화상〉의 실제 작품에는 수염의 먹선이 그토록 가늘고 섬세하며, 특히 건의 표현에서 넓은 붓자국과 먹의 농담 변화가 뚜렷하게 나타나 있다.

일반적인 조선시대 초상화의 제작과정을 감안하면, 〈윤두서 자화상〉은 유지에 그린 초본 형태의 소묘이다. 다시 말해서 비단에 다시 옮겨 그리거나 전신상 혹은 반신상의 정본을 제작하기 위해 밑그림으로 초본을 만들어 놓은 셈이다. 그런데도 초본이라는 생각이 전혀 들지 않는다. 이 작품이 완성된 초상화로서 높게 평가받는 이유는, 건의 윗부분을 잘라내고 정면의 얼굴과 수염만으로 자화상을 그려낸 대담한 구성법, 극세필의 섬세한 수염과 안면묘사의 핍진하는 사실력, 그리고 정계에서 소외된 채 재야로 살았던 자신의 감정과 심성이 폭 벤 전신傳神의 탁월한 기량이 돋보이기 때문이다. 윤두서 역시 구태여 정본의 초상화를 그릴 필요가 없다고 판단했으리라 짐작될 정도로, 유지초본 형식의 자화상은 완벽한 회화성을 일구어 낸 걸작이다.

이처럼 독창적인 자화상을 남기게 된 것은 완벽을 기하려는 윤두서의 제작기법을 통해서도 엿볼 수 있다. 유지의 뒷면에서 흉상의 전체를 먹선으로 윤곽을 잡은 후에 앞면에서 정면의 두상을 완성한 것이다. '배채법'을 즐겨 쓰던 조선시대 초상화법의 한 변형으로,[4] 새롭게 '배선법背線法'을 창안하였다고 볼 수 있다.

앞면에서 유탄으로 윤곽의 밑그림을 그리는 통상의 방법을 쓰지 않고 배선법을 활용한 것은, 수염이 개성적인 용모의 특징 때문이라 생각된다. 엄정한 안면과 수염의 감명을 손상시키지 않기 위해 도포의 깃이나 주름을 과감하게 생략해 버린 것이다.

만약 이 자화상에서 유탄을 사용했더라면 세심한 수염을 가느다란 먹선으로 묘사하는데 방해를 받았음에 틀림없다. 종이에 유탄을 사용하게 되면 아무리 유탄선이 쉽게 지워진다지만 그 자국은 남기 때문이다. 윤두서가 뒷면에서 맨 처음 초를 잡을 때 유탄을 썼을 가능성은 있으나, 앞면에는 유탄을 사용한 흔적이 전혀 보이지 않는다.

의습의 생략은 자화상에서 귀를 그리지 않은 점과도 상통한다. 실제 그림을 살펴 보면 건의 좌우 밑부분 구레나룻의 뒤로 귀를 그리려던 흔적이 남아 있다. 양쪽 귀를 표현하기 위해 귓바퀴의 윗부분을 눈에 띄지 않게 표시한 살색 선묘가 그 흔적이다. 처음에는 귀 마저 그리려고 시도했으나, 수염의 생동감 넘치는 형상미에 도움이 되지 않을 것으로 판단되자 옅은 살색의 표시 상태에서 자연스레 붓을 뗀 것이다.

정면의 얼굴은 굴곡을 따라 옅은 담채의 음영으로 표현되었고, 그 위에 물기가 적은 갈필로 피부의 질감을 정심하게 살려내었다. 이렇게 하여 〈윤두서 자화상〉의 형식적 개성미가 이룩된 것이다. 정면 두상으로 귀나 상체의 의습을 의도적으로

생략한 채, 안면과 수염의 세심한 묘사만으로 그처럼 강렬한 인상을 표출시켜 놓은 것이다.

마치며

옛 그림의 감식과 분석은 정밀하고 정확히 해야

〈윤두서 자화상〉은 보조조명으로 촬영한 옛 사진도판이 출현하면서 원작품이 크게 훼손된 것으로 잠시 오해를 불러 일으켰다. 도포의 깃과 주름이 드러난 1930년대 사진이 던져준 자화상의 원형 찾기에 대한 파문은 〈윤두서 자화상〉을 '미완성 작품' 혹은 '표구상의 실수', '원만하게 중용을 지키려는 사대부의 미감과 어긋난 형태로 변형된 것' 더 나아가 기존 미술사가들의 자화상에 대한 평가를 '허구가 됐다'라고 왜곡하는 사태로까지 번지게 되었다.

심지어 1930년대 의습이 있는 사진을 보고 "얼굴만 있을 때 강하고 예리하기만 했던 〈자화상〉은 훨씬 침착하고 단아한 분위기를 갖게 되었다"[5]라고 품평하는 비약마저 낳았다. 아무리 보아도 〈윤두서 자화상〉의 1930년대 사진에서는 '단아한 분위기'를 느낄 수 없는데도 말이다. 오히려 오래된 사진의 윤두서 초상은 의습이 드러나 당당해진 체구와 짙게 뭉개진 수염이 고

결한 인품의 선비상이라기 보다 산적과 같은 인상마저 풍긴다. 그러한 점을 피하기 위해서라도 윤두서는 도포의 선을 의도적으로 생략할 수 밖에 없었고, 대신에 배면선묘의 기법을 차용하였을 것이다.

〈윤두서 자화상〉의 1930년대 사진도판을 두고 벌어진 곡해는 실제 작품을 면밀하게 검토하지 않은데서 빚어진 결과이다. 또한 기존의 〈윤두서 자화상〉에 대한 평가 역시 마찬가지로 정확한 작품분석을 무시하거나 소홀히 해온 것도 사실이다. 처음 원형 훼손에 대한 문제제기가 있었을 때, 회화사 연구자들의 무반응에 가까운 묵인은 그 좋은 예가 된다. 이런 경향은 우리 미술사학계가 안고 있는 전반적인 취약점이기도 하다.

아무튼 옛 사진의 등장은 많은 오판을 낳았고, 그에 대한 한 표구상의 개인적인 항변으로 다시금 〈윤두서 자화상〉을 재검토하는 계기를 마련해 주었다. 이 과정에서 초상화 제작의 '배선법背線法'을 발견하게 된 점이 긍정적인 성과라면 성과이겠다.

이 글은 1998년 『한국 고미술』이라는 잡지의 요청으로 쓴 것이다.[6] 2006년 국립중앙박물관 보존과학실에서 〈윤두서 자화상〉의 표현기법 및 안료분석에 대한 정밀조사를 시도한 바 있다.[7] 적외

도판3 〈윤두서 자화상〉 국립중앙박물관 적외선 촬영 사진

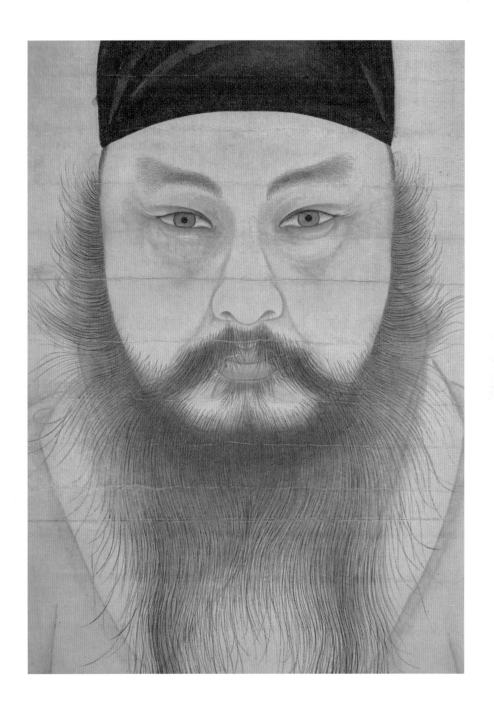

선 촬영을 통해 뒷면에 그려진 초상화의 의습선이 선명하게 드러 났고, 배채법을 활용하였음도 확인하였다.^{도판3} 특히 초상화의 의습은 일제강점기에 찍은 사진보다 훨씬 선명한편이다. 필자가 생각한 배면선묘법을 확인 할 수 있었고, 밑그림 초본 위에 화선지를 배접한 뒤 현재의 초상화를 그렸을 가능성도없지 않겠다.

조선시대 불화에서도 초본 위에 종이나 비단을 붙여 그리는방식이 있고, 초상화에서도 제3장에 실린 〈최덕지 초상〉전주최씨 소장, 보물594호의 경우 비단본 아래 배접했던 수묵선묘의 종이 초본이 분리된 사례이다.[8]

윤위와 장경주가 그린
존재 구택규 초상화 두 점

구택규存齋 具宅奎, 1693~1754는 영조연간에 고위직 관료로 활동했던 인물로 숙종 40년1714 문과증광문과 병과에 급제한 후 요직을 두루 거쳤다. 청나라에 동지사 겸 사은사冬至使兼謝恩使의 서장관書狀官, 1735으로 다녀왔고, 진주목사, 동래부사, 회양부사, 영변부사, 형조참의, 도승지, 의금부사, 공조참판, 병조참판, 형조참판을 거쳐 한성부판윤1753에 올랐다. 법제관련 전문관료로서 영조의 신임이 두터워『속대전續大典』편찬1744~46을 주관했으며, 법의학서인『증수무원록增修無寃錄』중간重刊도 주도하였다. 공정한 판단력을 높이 평가한 듯 관동과 영동, 강원도 지역에서 지금의 감사격인 심리사審理使를 맡아 지역의 현안과 필요한 정책 대안들을 내놓았다.[1] 본관은 능성綾城이고, 자는 성오性五, 호는 존재 혹은 만포당晩圃堂이다.

문인관료상으로 구택규 초상화 두 점이 세상에 알려져 주목을 끌었다.[2] 법률에 정통했던 문신의 깐깐한 이미지가 돋보이는 작품들로 한 점은 조선후기 거장으로 꼽히는 윤두서의 손자인 문인화가 윤위泛齋 尹愇, 1725~1756가 1750년대 전반에 구택규의 50대 후반을 그린 흉상이다. 윤위가 그린 초상화는 2012년 국내 옥션에 출품되면서 처음 알려졌고, 이에 대해 필자가 윤두서 일가 관련 새로운 회화자료로 소개한 바 있다.[3] 다른 한 점은 당대 최고로 칭송되던 어진화가 장경주張景周. 1710~1775년 이후가 53세의 구택규를 1746년에 그린 반신상이다. 삼성미술관 리움 소장품으로 2008년 초상화의 찬문이 번역되어 소개되기도 했다.[4]

　　사모관복 차림의 관료 초상화 두 점은 한 사람의 솜씨라고 생각될 정도로 유사한 편이다. 제작 시기로 미루어 보면 윤위의 〈구택규 흉상〉이 장경주의 〈구택규 반신상〉을 참작하여 모사했으리라 추정된다. 할아버지인 윤두서를 잘 공부한 듯 묘사 기량이 상당한데, 윤위에 대해서는 과문하나, 회화 기량이 〈윤두서 자화상〉에서 비롯되었음을 알게 해준다.

　　이 작품들은 장인적인 작업공정을 거치는 초상화가 더 이상 화원만의 전유물이 아님을 보여주며, 이는 조선후기 회화의 새 양상이기도 하다. 또한 〈구택규 반신상〉은 어진화가 장경주의 뛰어난 묘사력을 자랑할 만한 걸작이다.

어진화가 장경주가 그린 화력과 행적

장경주는 할아버지 장자욱張子旭, 아버지 장득만張得萬, 1684~1764에 이어 영조시절 어진화가로 활약한 인물이다. 삼대가 어진화가였던 화원의 명문가 인동 장씨仁同 張氏이고, 자는 예보禮甫이다. 영조 20년1744에 선배인 김두량과 조창희趙昌禧를 동참화사로 밀어내고 주관화사로 영조의 어진을 제작했다.[5] 이때 장경주의 핍진한 표현력에 대한 칭찬이 자자했으며, 정3품 무관직 충장위장忠壯衛將에 올랐다.[6]

장경주는 영조 24년1748에도 숙종 어진모사의 주관화사였는데 이때 아버지 장득만 외 정홍래鄭弘來, 1720~?, 김희성金喜誠, ?~1763년 이후, 진응회秦應會, 1705~? 등이 동참화사였고, 감동監董으로 문인화가 조영석과 윤덕희尹德熙, 1685~1776가 참여했다.[7] 장경주가 아버지나 선배들을 제치고 이처럼 주관화사로 발탁된 연유는 초상화의 핵심인 얼굴을 꼭 닮게 그리는 묘사기량의 탁월함 때문일게다. 당대의 문인인 이규상은 장경주에 대하여 아래와 같이 썼다.

"장경주는 도화서의 화원으로 벼슬은 지사知事에 이르렀다. 어용御容을 모사할 때면 주필主管畵師을 맡아 했는데, 초상화 그리는 법이 정세했기 때문이다. 영조 때의 문관·무관·종친과 벼슬

이 높은 사람의 초상화는 모두 그의 손에서 나왔다. 그가 맨 처음 작은 유지 조각에 얼굴을 모사해 그린 것을 모두 하나의 책으로 모아 그의 집안에 다 두었다고 한다. ……"[8]

이 증언에서 관심을 끄는 대목은 유지초본의 관료흉상을 보관했다는 것이다. 현재 국립중앙박물관에 소장된《해동진신초상첩海東縉紳肖像帖》이나《명현화상첩名賢畵像帖》 흉상들이 장경주의 초본으로 추정되기에 그러하다. 1750~1770년경 제작된《해동진신초상첩》에는 장경주가 그렸던 관복초상화〈이주진 초상〉李周鎭, 1692~1749의 흉상초본이 합장되어 있고, 동시기나 약간 후대의《명현화상첩》에는 구택규의 아들인〈구윤명 흉상〉具允明, 1711~1797 초본이 포함되어 있어 관심을 끈다.[9] 얼굴이 갸름하게 긴 편으로 부자간에 닮은 이미지이다. 두 화첩의 초본들은 여기서 살펴보는 1746~1750년경 구택규 초상화들에 비해 입체감이 살짝 짙어진 편이다. 이들에 대해 별도의 심도 있는 탐구가 필요하겠다.

『승정원일기承政院日記』를 훑어보면 장경주는 어진제작 후 평안도 천수첨사天水僉使, 1745, 철산의 선사포첨사宣沙浦僉使, 1748, 진보의 우현첨사牛峴僉使, 1751를 지냈다.[10] 종2품 가의대부嘉義大夫까지 올랐으며, 경상도 사천현감泗川縣監, 1757을 역임했다.[11] 기록에 전하는 장경주의 마지막 벼슬은 영조 51년1775 훈련판관訓鍊判官이었다.[12] 이 벼슬들은 최고의 어진화가에 대한 대접이 소

홀하지 않았음을 알려준다.

장경주는 평안도 방어진지의 지휘관을 두루 맡았다. 화원 출신 장경주를 집중적으로 주요 지역첨사로 발령낸 것은 아마도 국방과 관련하여 관방지도의 제작을 맡기려는 의도가 깔려 있던 것 같다. 특히 현존하는 병풍이나 편화의 영변·묘향산지도와 철옹성도 등과 같은 양질의 지방 군현지도는 장경주 같은 화원의 지방관 근무와 무관하지 않을 터이다.

예컨대 국립중앙도서관에 소장된 채색 필사본 지도인 〈철옹성전도鐵甕城全圖〉는 영변지역의 험준한 산세를 만개화형滿開花形으로 펼쳐놓은 부감시 구도의 전형적인 회화 지도이다.[13] 분명 화원화가의 솜씨로, 각진 표현의 암산과 미점식 토산의 맑은 수묵담채 구사는 농담 맛이 참신한 산수화풍이어서 주목된다. 정조 13년1789에 복원된 남문이 그려지지 않은 점으로 미루어 볼 때, 이 지도는 장경주의 활동시기에 제작된 것이다. 화풍을 비교할 대상이 현재로서는 없지만, 〈철옹성전도〉를 장경주의 작품으로 짐작해본다.

지금까지 장경주가 그린 것으로 알려진 초상화는 장경주의 능력을 확인하기에 마땅치 않았다. 1744년에 그린 〈윤증 초상〉이 있으나 윤증 사후의 모사화이고, 1744~1745년에 제작한《기사경회첩耆社慶會帖》의 초상화들은 여러 화원이 참여했기에 장경주의 개성과 기량을 구체적으로 살피기 어렵다. 그에 비해 〈구택규 반신상〉은 어진제작 주관화사의 실력을 한껏 드러낸

초상화로 꼽을 만하다.

영변에서 그린 〈구택규 반신상〉의 화풍

〈구택규 반신상〉은 86.2×46.2센티미터 크기의 고운 비단에 수묵담채로 그린 초상화이다.^{도판1} 오사모를 쓰고 분홍빛 관복에 학정금대를 착용한 2품직 관료상이다. 약간 오른쪽을 향한 자세를 비롯하여 18세기 중엽 영조 시절 초상화법의 격조가 여실하다. 검은 오사모의 치밀한 실짜임 무늬 묘사, 깨끗한 안면의 분홍빛, 얼굴 주름에 따른 옅은 음영, 촘촘한 세선의 눈썹과 수염 묘사 등 그야말로 선선한 감각의 사대부상 그대로이다. 음영진 두 눈의 안구 서클과 잔주름, 그 안의 평면적인 눈동자는 정면을 응시하고, 희게 변하는 수염과 살짝 가려진 붉은 입술에는 고집스런 근엄함이 넘친다. 영조가 여러 지방의 심리사로 구택규를 선택했던 이유를 짐작케 하는 표정이다. 코밑과 입술 아래와 턱 밑의 수염은 철선묘로 표현할 만큼 직모인데 비해, 좌우 수염은 곱슬곱슬하다.

소매 안의 두 손을 배에 모은 공수자세를 취한 상반신 초상

도판1 장경주, 〈구택규 반신상〉,1746, 비단에 수묵담채, 86.2×46.2cm, 삼성미술관 리움

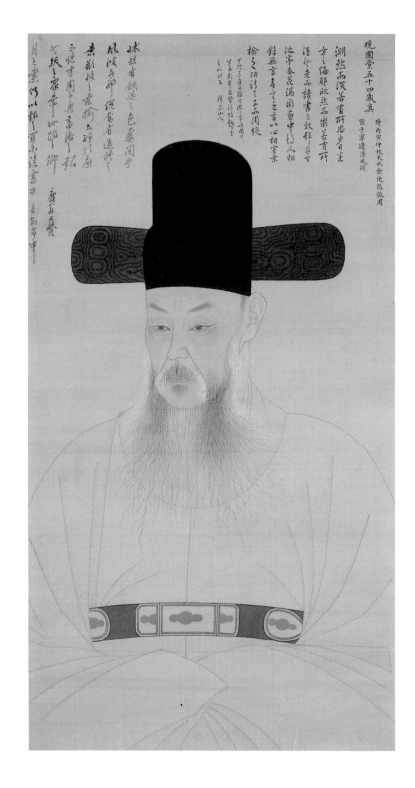

晚圃壹五十四歲真　　時丙寅仲秋夫水瓮使張敬周
宿于寧邊清照閣

溯然高溪著者所君少日逢
方�--悔耶欣然而樂苦者所
浮於老而譜書之故郡基坐
池亭春花滿園而真中赴人相
對無言者言之言以心相宣宗
揄�--功詩毫王而間穩
丁卯三月日稻生雄主時晴圃
宝--義平金璧浩根庚
〔印〕　　　鄭正以

林丝者欽染--色屬周宇
凡波立卯役萬有進以--
焦新枝〆者橋土神利魔
--惯才国宇通言偉--新
也〆衆章地禅卿　　庚印
宝--
〔印〕　青河〆鄭写尔探書中言知年中

화이다. 푸른색 띠에 금색 버클이 붉은색 학머리 무늬와 조화된 학정금대鶴頂金帶는 오사모와 함께 분홍빛 관복에 엑센트가 되어 단순해지기 쉬운 초상화의 화면구성을 조화롭게 한다. 양팔과 소매의 리듬감 있는 의습 표현이 깔끔하다.

17세기 초상화에서 단순하게 구사된 두 세 가닥의 형식적인 표현에서 여러 가닥의 의습을 실감나게 묘사하려는 변화가 눈에 띈다. 조선시대 화원의 배채법 활용으로, 분홍빛이 감도는 깨끗한 얼굴과 관복, 그리고 검은색 관모 표현이 안정감을 준다.

화면의 오른편 상단에 '만포당오십사세진晚圃堂五十四歲眞'이라는 제목이 단정한 행서체로 쓰여 있다. 그 아래에 같은 서체의 '時丙寅仲秋 天水僉使 張敬周寫 于寧邊淸風閣'이라는 작은 글씨가 보인다. "병인丙寅, 1746 가을 8월에 천수첨사天水僉使 장경주張敬周가 영변寧邊 청풍각淸風閣에서 그리다"라는 내용이다.

이는 화원 출신들이 지방관으로 근무하면서 현직 수행 외에도 지역 내 고관들의 요구에 따라 초상화를 그렸던 관행의 기록인 셈이다. 초상화를 그렸을 당시 화면에 '장경주'라는 화가 이름을 밝힌 점은 화원출신 현직관료에 대한 구택규의 각별한 배려라고 생각된다. 두 사람이 영변에서 만난 행적을 뒤지면 다음과 같다.

장경주는 1744년 말 영조 어진을 제작한 직후 충장위장을 지내다, 영조 21년1745 7월 무관직 종3품 천수첨절제사로 발령

을 받는다.[14] 평안도 북부에서 청천강을 끼고 묘향산과 약산의 철옹성을 이룬 영변부에 딸린 군사요충지이다. 천수天水는 묘향산 북쪽에 인접해 있다. 영조 22년[1746] 3월 첨사 근무평가에서 하위의 '居二'를 받아 화를 당할 뻔했으나 모면한 일도 있었다.[15] 그해 8월 장경주가 영변부사인 구택규의 요청에 따라 영변관아의 청풍각에서 〈구택규 반신상〉을 그리게 되었다. 혹여 곤장 같은 체벌을 면하는데 구택규의 도움이 있어, 초상화는 그 보답의 하나가 아니였을까 싶기도 하다.

또한 1745년경 평안도관찰사 이종성李宗城, 1692~1759도 장경주에게 초상화를 그려받은 일이 있었다.[16] 소론계인 이종성이 영조 21년[1745]부터 이듬해 윤 3월 18일까지 평안감사를 역임했으니,[17] 장경주는 그 사이에 흉상을 그렸을 법하다. 이 역시 장경주의 처벌에 대한 무마에 결정적 역할을 했을지도 모르겠다. 영조 24년[1748] 숙종 어진 모사에 주관화사로 발탁될 때까지, 장경주는 천수첨사로 근무했다.[18]

구택규는 영조 21년[1745] 우승지를 지내며 관동심리사와 영동심리사를 역임했다.[19] 같은 해 7월 24일 형조참의에서 영변부사로 발령을 받았고, 8월 15일 하직하고 임지로 떠났다.[20] 영조 22년[1746] 4월 11일『속대전』의 교정 당상으로 임명받으며 종2품 가선대부嘉善大夫에 올랐다.[21]

이는 정3품 영변부사 시절의 〈구택규 반신상〉 관복에 2품직에 해당되는 학정금대를 그려 넣게 된 근거이다. 구택규는

영조 22년1746 말 지의금부도사知義禁府都事에 임명되어 한양에 입성했고, 그 다음해 2월에 병조참판에 올랐다.[22]

초상화에 쓴 조현명의 두 찬문

초상화의 오사모 위로는 두 꼭지의 활달한 행서체 시문이 배치되어 있다. 한 사람이 짓고 쓴 두 찬문은 다음과 같다.

淵然而深 깊은 못처럼 심원하게

若有所思 사색하는 듯한 모습이 있는데

少日迷方之悔耶 젊은 날에 방황한 후회 때문인가?

欣然而樂 기분 좋게 기뻐하며

若有所得 깨우친 바가 있는 듯한데

老而讀書之效邪 늙어서 독서한 효과 때문인가?

燕坐池亭 못가 정자에 편안히 앉아있으니

春花滿園 봄꽃이 정원에 가득하다.

畵中故人 그림 속의 옛 친구와

相對無言 말없이 마주보고 있다.

無言之言 말없는 속에서 말을 나눔은

以心相宣 마음이 서로 통해서이다.

桑楡之功 노년의 공부는

請與子而周旋 그대와 더불어 함께하리라.

丁卯三月日, 獨坐漪漪亭. 晚圃公送示影本, 要贊語, 故戲書之如
此云. 歸鹿山人.

정묘丁卯: 1747 3월 어느 날에 혼자 의의정漪漪亭에 앉아 있었다.
만포공이 자신의 초상화를 나에게 보내주면서 찬어贊語를 요
구하므로 장난삼아 이처럼 쓴다. ―歸鹿山人귀록산인

怳然有斂退之色 조심스러운 듯 겸손한 기색이 있으니

屢閱乎風波者耶 여러 차례 세상의 풍파를 겪은 사람이 아니겠
는가?

俛焉有進修之意 열심히 노력하며 덕을 쌓고 공부하려는 의지
가 있으니

欲復之桑楡者耶 인생의 노년을 극복하려는 사람이 아니겠는가?

行廉而愼 행동은 청렴하면서도 신중하고

才周而通 재주는 두루두루 통하였으니,

言德之弘也 언행과 덕행이 넓기 때문이다.

拔之衆棄之地 척박한 지역에서 발탁되어

躋之仰月之崇 모두가 우러러보는 높은 자리에 올랐다.

何以報之 무엇으로써 보답을 할까?

宜爾讀書乎主命亭中 주명정에서 독서를 함이 알맞다.

鹿翁又贊 녹옹이 또 찬문을 짓다.[23]

초상화를 그린 다음해 1747년 3월에 찬문을 짓고 쓴 '귀록산인'과 '녹옹'은 조현명趙顯命, 1690~1752의 아호이다. 조현명은 영의정까지 오른 소론계열로 영조의 탕평책을 지지하여 노소탕평을 주도했던 유명한 문신이다. 1747년 3월이면 조현명은 영돈녕부사를 지내고 있었다.[24] 혼자 앉아 이 글을 쓴 장소, 곧 잔물결이 이는 못을 갖춘 '의의정漪漪亭'이라는 정자는 조현명의 정원에 있었던 모양이다.

정제두鄭齊斗, 1649~1736의 문인으로 알려진, 같은 소론계열 구택규와 교분이 얼마나 두터웠는지는 조현명이 쓴 앞의 찬문 내용이 적절히 말해준다. 앞 글은 4언시 풍으로, 초상화 못지않게 '깊은 연못처럼 깊게 사색하는 모습'의 구택규 인상이 적절히 묘사되어 있다. 이 부분은 조현명의 문집 『귀록집』에 실려 있다.[25] 뒷글은 7언시를 앞세운 찬문으로 구택규의 조심스런 겸손과 풍파를 겪은 인생을 드러낸 글이다. 동시에 청렴과 덕행으로 고관에 오른 품위를 찬미한 내용이 포함되어 있다.

이외에도 구택규 초상화에 대한 또 다른 이의 찬문이 전한다. 소론계 문인으로 박세채朴世采의 외손자 이광덕李匡德, 1690~1748이 쓴 '구참판택규화상찬'이 그것이다.[26] 구택규가 참판에 오른 1747년경에 40년의 세월 변화를 회상하며 구택규의 포용력과 날카로운 눈을 상찬한 글이다. 이 찬문의 구택규 초상화도 장경주가 그렸을 것으로 추정된다.[27]

구윤옥의 화기에 밝혀진 화가 윤위

앞서 소개한 〈구택규 반신상〉과 닮은 관복차림의 문신 흉
상 한 점이 2012년 가을 프랑스에서 들어와 국내 옥션에 출품
된 적이 있다.[28] 당시에 유찰되었으나 2014년 서울역사박물관
이 구입했다. 고운 비단에 59.1×42.2센티미터의 크기의 흉상
그림과 113.5×57.5센티미터의 크기의 족자로 꾸민 초상화로
제작했을 당시의 원형이 그대로 보존되어 있다.[도판2] 그림에는
주인공이 밝혀져 있지 않으나 초상화의 아랫단 7.9×42.2센티
미터의 족자 공간에 쓰여 있는 단정한 예서체의 글에서 그 인
물이 확인된다. 화기의 내용은 아래와 같다.

"此本幼士 尹愇所摹也 尹氏嘗於造次望見先君子 歸而摸以藏之 庚
辰始聞于人 謹求而粧 並前二本 而敬安之 是摹不知在何年 而盖中年以
後之眞也 尹氏文士且無雅素 雖執重幣而求之 猶未得焉 其自摹而又能
致精力如是 何其不偶然也 尹氏已亡 莫可叩而詳也 神采之內 發庶幾乎
七分 則前後摸之者所難也 而尹氏能焉 亦何工也 豈其神思 專而發之 若
有助歟 嗚乎 手澤(之)所存 猶不忍讀其書 矧玆左右瞻昂 孺子之感 爲何
如也 嗟後昆寓慕之所 亦不在斯與

　　庚辰秒秋 子 允鈺泣血謹識 "

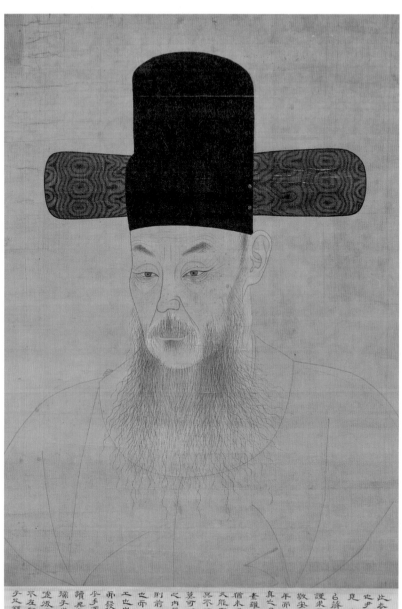

此本即士尹爆所摹 也尹氏嘗�10遠不望 見先君子嘩所據 已辭心半辰始聞于人 謹求市於並府二本市 敬安心意募永知左何 年所報重幹府兆心 真之尹氏久士且無難 素雖報刀無雖 循木凈馬高白募府 文能致精刀如是何 旲不嘱累衆尹氏之心 莫可叩謂祥之神承 心內發座隆水七分 則前疲瑑之肯所難 也市尹氏既為水何 工也宣其神忠募 而發心若有功3啡雪 讀是書別錄友右瞻厚足 少手澤心所存猶常焉 媏疲良賓慕心所作 堕疲寓慕二所作 不在斯思序良少秋 于凡鍾汝血謹謴

"이 초상은 선비 윤위尹偉가 모사하였다. 윤씨는 일찍이 내 아버지를 잠깐 바라 본 뒤 돌아와서 초상을 그렸고 수장였다. 경진년1760에 비로소 사람들에게 얘기를 듣고 삼가 구해서 장황했고, 앞서 그린 두 초상화와 함께 모시게 되었다. 이 모사본은 어느 해에 그렸는지 모르겠으나, 대개 중년 이후의 초상이다. 윤씨는 문인선비로서 평소의 교분이 없었기에 큰 선물을 주고 구하려 해도 얻기 어려웠을 터이다. 그 스스로 모사하며 또 힘써 이같이 그렸으니, 어찌 우연한 일이 아니겠는가? 윤씨는 이미 세상을 뜨셨으니 물어 볼 수 없다. 안에서 뿜어 나오는 정신이 거의 칠분에 가까웁다. 그 전후로 닮게 모사하기란 어려운 일인즉, 윤씨는 능히 이를 이루었으니, 얼마나 공교로운가. 어찌 그가 정신을 하나로 모아 드러내었는지, 마치 누군가의 조력이 있었던 것만 같다. 오호라, 손때가 남아 있을 경우 차마 그 책을 읽지 못한다고 한다. 하물며 좌우에서 우러러보는데 어린 사람의 마음은 어떻겠는가. 아, 후손된 사람의 사모하는 바가 바로 이 초상화에 있지 않겠는가.

경진년1760 초가을7월에 아들 윤옥이 피눈물을 쏟으며 삼가 쓰다."

이 글은 병조판서를 지낸 구윤옥이 '1760년 7월음력 피눈물을 쏟으며 썼다'고 한다. 구윤옥이 떠올린 '중년 이후의 아버지'

도판2 윤위, 〈구택규 흉상〉, 1750년대 전반, 비단에 수묵담채, 59.1×42.2cm, 서울역사박물관

가 구택규이다. 여기서 초상화를 정말 공교롭게 그렸다고 상찬
한 화가는 윤위이다.

윤위는 윤덕현尹德顯, 1705~72의 장남으로 윤덕현은 윤두서의
여덟째 아들이며 서화 감각을 타고난 듯하다. 윤두서는 1711년
초가을 5언시와 함께 간결한 수묵필치의 〈우여산수도雨餘山水
圖〉를 어린 윤덕현에게 그려준 적이 있다.[29]

아버지의 감수성을 계승한 듯 윤위는 어려서부터 영특하고
시와 문장으로 유명했다. 그러나 거장으로 장성하리라는 주변
의 기대를 저버리고 32세에 세상을 떠났고, 상당한 시문을 모
은『범재집泛齋集』이 전한다.

윤위의 재능은 아들 윤규범南皐 尹奎範, 1752~1821으로 이어졌
다. 윤규범은 윤두서의 외증손자 정약용과 두터운 교분을 쌓
을 정도로 뛰어난 인재였다. 윤규범이 요청한『범재집』의 서
문에서, 정약용은 절친인 윤규범 못지않게 윤위의 문학세계
를 높이 평가하였다. 윤위와 윤규범 부자를 서성書聖 왕휘지王徽
之, 338~386 · 왕헌지王獻之, 348~388 부자에 빗대서 칭송했을 정도이
다.[30] 윤위가 그린 초상화의 출현으로, 윤두서 집안의 삼대에
걸쳐 배출된 문인화가는 윤두서-윤덕희-윤용 3명에서 4명으
로 늘어난 셈이다.[31]

윤위는 할아버지 윤두서가 세상을 떠나고 10년 뒤에 태어
났으니 직접 그림을 배울 기회는 없었다. 허나 집안에 소장된
〈윤두서 자화상〉을 비롯하여 그 유묵들 사이에서 필력을 익혔

을 만하다. 윤두서의 장남 윤덕희蓮翁 尹德熙, 1685~1776는 문인화가로 유명했고, 영조 24년1748 장경주가 숙종 어진을 이모할 때 감동監董 으로 참여했다. 허나 실제 윤덕희가 1735년에 모사한 〈이상의 초상〉[32] 흉상을 보면, 윤두서 뿐만이 아니라 윤위의 〈구택규 흉상〉에도 못 미친다.

윤용靑皐 尹愹, 1708~1740의 경우는 초상화를 남긴 사례가 없다. 〈윤두서 자화상〉의 탁월한 소묘력 유전인자가 그 손자 윤위에게 내려진 것 같다.

윤위와 장경주의 초상화법 비교

윤위가 그린 〈구택규 흉상〉은 50대 사대부 문관의 고고한 품위를 서늘하게 드러낸 명품이다. 구불구불 세심한 선묘의 희끗희끗해진 수염이나 붉은색 입술, 살짝 음영을 넣은 기법은 비록 장경주 본을 카피한 것이지만, 〈윤두서 자화상〉에서도 배웠을 법하다.

약간 황갈색조의 어둑한 얼굴에 이마와 눈가 주름, 코와 안면의 검버섯 같은 피부병 묘사까지 사실감이 두드러진 감명은 더욱 그러하며 할아버지를 계승한 윤위의 초상화 솜씨를 유감없이 보여준다. 이러한 윤위의 〈구택규 흉상〉에 대하여 구윤옥은 화기에 인물의 '70프로'를 담았다고 상찬하며 '그 전후로 닮

게 모사하기란 어려운 일'이라 언급해 놓아 흥미롭다. 역시 얼굴을 흡사하게 묘사하기란 쉬운 일이 아님을 당시 화가나 주문자 모두 비슷하게 인식하였다.[33]

윤위의 〈구택규 흉상〉은 오사모에 분홍색 단령포 차림으로 화원 장경주의 1746년 작 〈구택규 반신상〉과 너무도 흡사하다. 윤위의 〈구택규 흉상〉은 구윤옥이 발문에 밝힌 대로 '잠깐 인물을 바라 본 뒤 그린 것' 같지는 않다. 오히려 '윤위의 그림을 구해서 앞선 두 초상화와 함께 모셨다'고 밝힌 점이 주목된다. 그 '삼본二本'은 윤위가 참작했던 초상화로 여겨지며, 앞에서 소개한 〈구택규 반신상〉 외에 또 다른 장경주의 작품이 아닐까 생각된다. 화기에 조현명이 찬문을 쓴 장경주의 〈구택규 반신상〉에 대한 언급이 없기 때문이다. 장경주는 구택규의 초상화를 최소한 3점 이상 그린 셈이다.

윤위는 장경주의 구택규 초상화 중 그 한 본을 보고 〈구택규 흉상〉을 모사했을것이며, 제작 시기는 1750년대 전반 윤위의 나이 20대 후반쯤으로 추정된다. 두 초상화는 서로 닮았으면서도, 표현화법의 차이가 눈에 띈다. 화원 장경주의 초상화법은 훈련된 형식미의 탄탄함을 보여주며, 윤위의 초상화법은 문인화가답게 꾸밈없는 격조가 서려 있다.

이는 홍색 단령포 관복의 의습 표현에 두드러지게 드러난다. 탄력 있는 여러 가닥 의습의 장경주 본에 비하여, 윤위 본의 의습에서는 서너 가닥으로 정리하며 어깨선을 수정한 흔적

이 또렷하다. 특히 의상 표현의 조심스런 붓자욱은 문인화가 윤위의 담백한 감성을 물씬 풍긴다.

문인화가 윤위와 화원 장경주, 두 화가가 구사한 초상화법의 차이는 크게 다음 두 가지로 압축해 볼 수 있다. 먼저 배채법의 유무이다.[도판3·4] 장경주의 〈구택규 반신상〉은 조선시대 화원의 배채법 활용이 뚜렷하여 분홍빛 얼굴과 관복, 그리고 검은색 관모 표현이 짙고 안정감을 준다. 이에 비하여 윤위의 〈구택규 흉상〉에는 얼굴이나 관모와 관복 표현의 투명감이 감돈다. 그림을 확대해 보면 고운 비단의 뒷면에 물감층이 없어 배채법을 쓰지 않았음이 확인된다.

특히 윤위 본의 피부병변을 드러낸 담갈색조의 안색도 배채법을 쓰지 않은 탓이다. 이는 장경주 본의 화사하고 밝은 연분홍 피부감과 잘 비교된다. 문인화가의 초상화에서 배채법을 쓰지 않은 표현법은 1782년 작 〈강세황 자화상〉에서도 엿볼 수 있다.[34]

다음 53세와 50대 후반의 노인 구택규를 대상으로 삼은 두 초상화는 얼굴 표현에 큰 차이를 보인다. 53세 모습의 장경주 본은 천연두 흔적이나 노인의 검버섯이 보이지 않는다. 요즘 말로 뽀샵처리를 해놓은듯 하다. 약간 어두운 얼굴에 코와 눈 주변의 천연두 흔적과 왼쪽 뺨의 검버섯 표현이 뚜렷한데 윤위 본과 비교할 때 그러한 점이 잘 드러난다.

아마도 구택규가 장경주에게 얼굴의 약점을 수정하도록 요

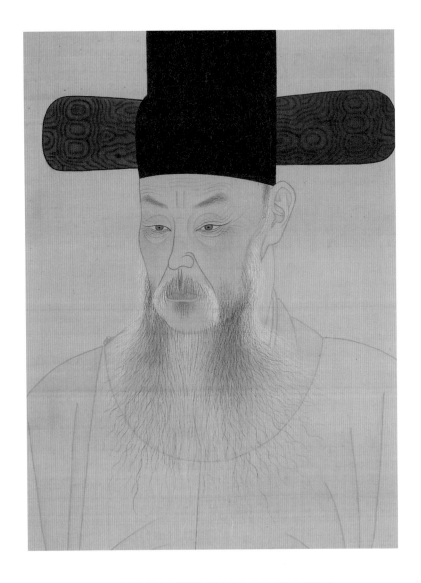

도판3 장경주, 〈구택규 반신상〉 상반신 부분, 1746, 비단에 수묵담채,
86.2×46.2cm, 삼성미술관 리움

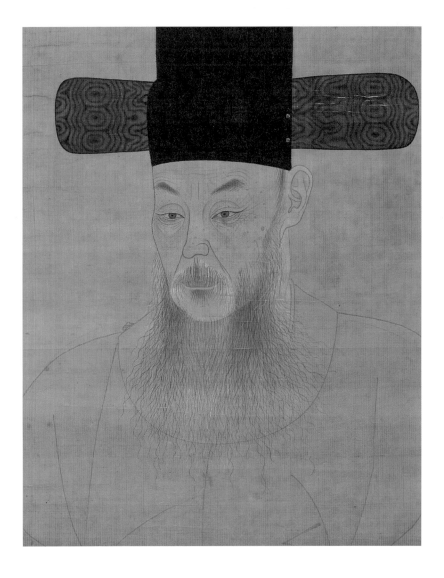

도판4 윤위, 〈구택규 흉상〉 상반신 부분, 1750년대 전반, 비단에 수묵담채,
59.1×42.2cm, 서울역사박물관

구했고, 장경주가 그 요청을 받아들인 모양이다. 윤위는 거의 화원급 수준으로 〈구택규 흉상〉에서 장경주 본을 충실하게 모사하였다. 뿐만 아니라 구택규의 얼굴에서 확인한대로 피부병변을 드러내었다. 이것은 문인화가의 진솔한 묘사방식을 잘 보여주는 사례로 할아버지 윤두서의 사실정신과 묘사력의 탁월함을 계승한 결과일 게다.

마치며

지금까지 구택규 초상화 두 점을 통하여 조선후기 화원과 문인화가의 초상화법을 살펴보았다. 역시 얼굴 이미지와 화풍이 비슷하면서도 배채법 같은 화원 화가의 형식미와 문인화가의 담담한 사실표현에 차이를 드러낸다. 특히 피부병변의 표현 유무를 확인한 점은 괄목할 만하다. 흔히 조선시대 초상화는 그 치밀한 사실화법에 놀라고, 안면의 피부병 같은 약점을 고스란히 노출시켰다는 사실을 미덕으로 삼는다.[35] 그런데 장경주의 〈구택규 반신상〉은 주문자의 요구에 따라 수정하였음을 보여준다. 도리어 윤위의 소품 〈구택규 흉상〉에 약간 어눌한 선묘와 진솔한 사실미가 드러나 주목된다.

이처럼 문인화가와 화원이 동시에 한 인물의 초상화를 그린 사례로는 조영복과 강세황 초상을 들 수 있겠다. 〈조영복

초상〉은 1724년 동생인 문인화가 조영석이 그린 평상복의 좌
상과 1725년 화원 진재해가 그린 관복전신상이 전한다.[36] 약간
일그러진 표정은 조영복의 영춘永春 유배시절을 적절히 드러낸
이미지이다. 복장과 자세는 크게 다르지만, 얼굴 모습이 한 사
람 솜씨처럼 닮은꼴이다. 구택규 초상화와 반대로 문인화가 조
영석 본을 보고 화원 진재해가 그린 것이다.

강세황 초상화는, 1782년 작 〈강세황 자화상〉과 이명기가
1783년에 그린 〈강세황 71세 초상〉이 화법의 차이를 크게 보
여준다. 〈강세황 자화상〉이 얼굴 묘사나 의습 선묘에서 약간
직선적인 느낌을 주는데 비하여, 이명기의 솜씨는 섬세하고 부
드러우며 서양화식 입체화법이 선명하다.[37] 이명기의 작품은
치밀한 묘사로 노인 관료상을 잘 살린 반면 〈강세황 자화상〉은
문인으로서의 심상을 적절히 드러낸 편이다.

조선후기에는 윤두서에 이어 윤위, 조영석, 강세황 등 묘사
기량이 출중한 문인화가들이 배출되었고, 이들의 표현영역이
화원들의 초상화까지 확대되었음을 알 수 있다.

또한 구택규 초상화와 같이 문인화가와 화원이 동일 인물
을 그린 초상화는 조선시대 어진을 제작할 경우, 도화서 화원
의 솜씨에만 의존하지 않고 문인화가를 감독격인 감동으로 발
탁했던 이유를 수긍케 한다. 훈련된 화원의 꾸밈 기량과 문인
화가의 진솔한 품격을 조화시키려는 적절한 의도이자 안배인
셈이다.

운계 조중묵의
여인 초상화와 무속화풍 인물화

시작하며

2011년 7월13일부터 26일까지 2주일간 국립문화재연구소 사업의 일환으로 독일어권 소재 한국미술품 조사 작업에 참여했다.[1] 독일 쾰른에 도착하면서부터 조사가 시작되었는데, 마침 쾰른의 동아시아박물관Museum für Ostasiatische Kunst Köln에서 한국미술의 아름다움을 새로 발견한다는 취지의 '한국유물특별순회전Entdeckung Korea!'이 열리고 있었다.[2] 독일 여러 지역에 산재한 박물관 10곳에 소장된 우리 문화재 명품들을 한 곳에서 관람하는 행운이 주어진 것이었다.

전시장에 들어서자마자 눈길을 잡은 유물은 베를린민족학박물관Ethnographic Museum소장의 목장승 한 쌍이었다.[3] 에밀 놀데 Emil Nolde, 1867~1956의 〈선교사〉1912, 캔버스에 유채, 베르톨트 컬렉션, 졸링겐가 장승을 선교사로 패러디해 유명해진 그림이다. 놀데는 대표적

인 독일 표현주의 화가로 1913년 한국을 방문하기도 했다. 필자도 그 장승들을 만나 반가운 김에 스케치하였다. 목장승에는 각각 천하대장군과 "인천 관문부터…"라는 뜻의 이정표 '자인천관문自仁川官門' 묵서명이 보였다. 인천지역의 목장승이 독일까지 멀리도 와 있었다.

이후 성 오틸리엔수도원박물관Missions Museum St. Ottilien, 빈민족사박물관Museum für Völkerkunde in Wien, 베를린동양박물관Museum für Asiatische Kunst 그리고 함부르크민속박물관Museum für Völkerkunde Hamburg 등의 전시실과 수장고에서 여러 한국 유물을 조사하였다. 근대 유럽인들의 관심사를 보여주듯, 우리 민속관련 유물품이 다수였다.

생각했던 것보다 다양한 작품들이 소장되어 있었고, 위작들도 적지 않았다. 그 밖에 19세기 말 수집된 유물 외에도 현대도예가들의 작품까지 꾸준히 수집되어 있었는데 빈민족사박물관에는 1984년에 수집된 고故 한익환韓益煥 선생의 하얀 백자병과 백자 항아리가 고미술품에 섞여 있기도 했다.

주된 관심은 자연스럽게 주로 회화작품에 쏠렸다. 이미 잘 알려진 김준근箕山 金俊根의 풍속화첩 외에도 민화 장식그림들은 제법 많았다.

여기서는 빈민족사박물관 소장의 인물상 그림을 중심으로 독일과 오스트리아 지역에서 만난, 알려지지 않았던 조선 사람들을 살펴보겠다.[4] 빈민족사박물관에서는 큐레이터 베티나 조

른Dr.Bettina Zorn 박사의 각별한 배려로 7월18일~20일까지 3일 동안 작품들을 조사하였다. 그 고마움으로 조른박사에게 수장고에서 만난 평양출신 양기훈石然 楊基薰, 1843~?의 〈연화도〉를 참작해서 그린 연꽃그림을 선물하였다.

빈민족사박물관에 소장된 조중묵雲溪 趙重默, 1820년경~?의 〈모자도〉는 19세기 말 회화의 새로운 사료로 꼽을 만하다. 또한 9점의 무속화 내지 무속화가의 솜씨로 여겨지는 인물화들도 흥미를 끄는데 모두 요셉 하스Josef Haas의 수집품이었다. 하스는 1883년 봄 묄렌도르프P. G. von Möllendorff와 함께 제물포 세관의 오스트리아 지정대리인으로 일하였고, 상해영사로 근무할 때 1899년 한국을 다시 한 번 여행했던 것으로 알려져 있다.[5]

19세기말 오스트리아인에 의해 수집된 무속화풍의 인물화와 조중묵이 그린 여인상 〈미인도〉의 조합은 독일 라이프치히 그라시민속박물관에도 소장되어 있어 흥미롭다.[6] 두 박물관 외에도 함부르그민속박물관에서 제법 격조 있는 조중묵의 또 다른 여인상을 만났기에 함께 소개한다.

조중묵의 <여인 초상화>

조중묵은 19세기 중후반에 활동했던 도화서 출신 화가이다. 자는 덕행惠荇, 호는 운계雲溪 혹은 자산蔗山이다. 본관은 한

양漢陽으로, 송석원시사松石園詩社에 참여했던 위항문학인 조수삼趙秀三의 손자이다.

조중묵은 선배 화원인 이한철과 함께 김정희의 문하생으로 1848년의『예림갑을록藝林甲乙錄』에 이름이 올라 있다. 남종문인화풍의 유행에 동참했으나, 정작 남종화풍의 산수작품은 드문 편이다. 대표적인 산수화는 1888년 12월 함경도 함흥에 화사군관으로 파견됐을 당시 제작한 〈함흥본궁도〉1889와 《관북10승도》12폭병풍1890이다.[7] 두 작품은 진경의 리얼리티나 회화성은 떨어지지만, 함경도의 험준한 산세를 바탕으로 이상세계처럼 꾸민 환상적인 구성방식과 조밀한 필묵법이 구사되어 있다. 조선말기 문예의 퇴락기에 나타나는 현상을 읽게 해준다.

조중묵은 어진화사에 발탁될 정도로 손꼽히는 초상화가로 1846년 헌종어진憲宗御眞 제작 당시 주관화사 이한철 아래에서 동참화사로 참여하였다. 1852년 철종어진, 1861년 철종어진 원유관본遠遊冠本, 1872년 태조어진 익선관본翼善冠本 모사와 고종어진 제작에 참여하였다. 고종어진 제작 후에는 목장을 관리하는 김해의 선지감목관善地監牧官. 종6품에 오르기도 했다.[8]

19세기 후반 초상화가로서 일가를 이룬 듯한데, 막상 조중묵의 회화 솜씨와 개성을 구체적으로 확인할 대상 작품을 찾기가 어려웠다. 그런 중에 조중묵의 여인초상화들을 독일과 오스트리아 지역의 박물관에서 만나게 된 것이다.

조중묵의 〈모자도〉는 180.7×85.1센티미터 크기의 세면포 옥양목에 그린 대형 인물화이다.[9] 도판1 조선식 족자의 표구 상태도 원형 그대로 보존되어 있다. 박물관의 유물 카드에 의하면 요셉 하스의 1890년 수집품으로, 유물번호는 OAs 039276 이다. 두 점으로 표시되어 있고, 국적은 중국으로 기록되어 있는 것으로 보아 하스가 상해 영사시절 구입했던 모양이다. 다른 한 점의 존재여부와 그것이 조중묵의 인물화인지 혹은 다른 그림인지는 확인하지 못하였다.

인물의 왼편으로 양각의 '운계雲溪'와 음양각의 '신조중묵臣趙重默'이라는 인장 두 방이 보인다. 화면의 오른편 상단에는 묵서로 화제시와 '운계작雲溪作'이라고 썼고 그 아래에 음각도인을 찍었다. 이 낙관 부분은 표면을 닦아내고 다시 쓴 흔적이 뚜렷하다. 행초서로 쓴 화제시 '若敎解語應傾國 任是無情也動人'는 당말唐末 시인 나은羅隱, 833~909의 「모란화」라는 칠언시의 앞부분 두 구절이다. 나라를 기울게 한 당대의 경국지색傾國之色 미인 양귀비를 모란에 비유한 이백의 시를 뒤이은 대표적인 모란관련 시이다. 조중묵이 〈모자도〉 속 여인의 미모를 양귀비의 미모에 비유한 것이라 하겠다.

정면상의 젊은 여인이 백일이 막 지난 듯한 통통한 아이를 안고 서있다. 정면상이면서도 무거운 아기를 양손에 받쳐 들어

도판1 조중묵 〈모자상〉, 1880년대, 면에 수묵채색, 180.7×85.1cm, 빈민족사박물관

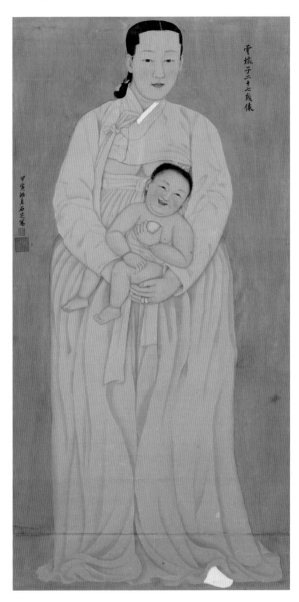

도판2 채용신, 〈운낭자 최연홍 초상〉, 1914년, 비단에 수묵채색, 120.5×62cm, 국립중앙박물관

힘든 듯, 몸을 튼 자연스런 포즈가 적절하다. 20대의 젊은 엄마는 단정하게 빗어 넘긴 쪽진 머리에, 무심한 듯하면서도 편안하고 선한 용모의 미인이다. 아이는 배 부분에 천을 감은 모습이며, 오른손에 귤을 쥔 채 왼손을 입가에 대고 개구진 표정을 짓고있다.

아이와 여인은 머리 윗부분이 약간 넓은 짱구 형으로, 모자지간임을 확인이라도 하듯 닮아 있다. 여인은 아이에게 막 젖을 먹이고 난 듯 풍만한 젖가슴을 내놓은 채이다. 여인은 꽃자주색 띠를 댄 연두색 반회장저고리를 받쳐 입었다. 붉은 띠가 달린 옥색 향합, 붉은색 비녀, 금색 쌍가락지 등의 치레거리를 보면 상당히 부유한 양반가의 며느리 같다.

이목구비와 손, 발, 젖가슴 등 섬세한 세부묘사와 치밀하게 입체감을 살린 공필화법이 완연하게 서양화의 입체화법에 근사하다. 입술 가장자리의 흰 선을 드러낸 입체감 표현 또한 유난하다. 얼굴과 손등에 잔 붓질을 한 육리문의 피부 표현과 동심원 음영으로 수정체를 그린 눈동자 묘사는 18세기 후반 이명기 화풍의 여운으로 보인다.

인물 표현은 물론이려니와, 반회장저고리가 접히는 겨드랑이와 팔 부분의 주름 묘사와 남치마의 허리, 아랫단에 음영이 뚜렷한 주름 묘사는 복잡하면서도 자연스럽게 포즈에 어울린다. 왼발을 앞으로 하고 오른발을 옆으로 한, 발의 위치와 걸맞은 의습의 입체적인 표현이 상당한 수준이다.

뿐만 아니라 화면 왼편으로 여인이 서있는 상황을 설정하고 그 오른편 회색조를 칠한 방 안을 투시도법으로 표현하여 화면에 깊이감을 낸 방식 역시 서양화법이 역력하다. 조중묵이 본격적으로 서양화법을 수용하였음을 시사하는 도법이다.

서양화의 입체화법에 근사한 음영 표현이 18세기부터 이미 조선후기 화단에 수용되었음은 잘 알려진 사실이지만, 이처럼 투시도법을 적절하게 활용하여 착시효과를 낸 경우는 거의 찾기 힘들다.

화면을 꽉 채워 미닫이문 가장자리를 그려넣고, 문은 화면의 오른편으로 활짝 열린 상태이다. 미닫이문에는 자주색 천의 손잡이가 달려 있는데 회색조의 배경에 깜찍한 액센트 역할을 한다. 그림의 족자 표구도 폭을 좁게 잡았기에 벽에 걸면, 막 문이 열리면서 사람이 등장한 것처럼 연출되어 있다. 문지방 앞에 선 모자상을 만나도록 설정한 그림이다. 누군가를 맞이하는 상황 즉, 아이의 아버지가 집안에 들어서자 반갑게 나선 엄마와 아들이지 않을까 싶다.

아이를 안고 있는 여인의 포즈는 기존에 알려진 채용신의 〈운낭자상〉과 흡사하여 주목된다. ^{도판2} 운낭자雲娘子의 이름은 최연홍崔蓮紅, 1785~1846이며 가산군의 관기로 1811년 서북민중항쟁 당시 평안도 가산 군수의 아들을 보호한 의기義妓로 알려져 있다. 〈운낭자상〉은 서양화법의 영향과 함께 기독교의 성모자상과 흡사한 구성이어서 관심을 끌었다.

1880~1890년대 조중묵의 〈모자도〉는 1914년 작 〈운낭자상〉의 모본이었을 법하다. 그러면서도 조중묵의 〈모자도〉가 채용신의 〈운낭자상〉보다 서양화법이 더욱 뚜렷한 편이어서 주목된다. 조중묵이 어떤 경로로 서양화법을 배웠는지 또한 연구과제로 삼을만하다.

독일 라이프치히그라시민속박물관 〈미인도〉

조중묵의 또 다른 여인 초상이 독일 라이프치히그라시민속박물관 소장품으로 최근 알려졌다.[10] 1883~1884년 묄렌도르프Möllendorff의 기증 유물로 유물번호 OAs 9880이다. 종이에 수묵채색으로 그렸고, 크기는 127×49.5센티미터이다. 화면의 손상과 안료의 색깔로 미루어 볼 때 종이는 펄프가 섞인 서양식 양지로 보인다.[도판3]

〈미인도〉는 풍성한 남藍치마를 걷어 올리며 들길에 서있는 포즈의 인물화이다.[11] 이 그림은 실견하지 못하였지만, 화면 오른편으로 두 줄의 화제시와 조중묵의 인장이 있어 제작 시기가 확인된다. 화제시는 "무곤가용주몽지舞困歌慵酒夢遲 소란서완전요시小欄舒腕轉腰時 낙화수류교무력落花垂柳嬌無力 도송춘수상량미都送春愁上兩眉"로 명나라 시인 오회吳會, ?~1338의 칠언시 「궁인흠신도宮人欠伸圖」이다. 명·청대에서 근대까지 사녀도士女圖에 흔히

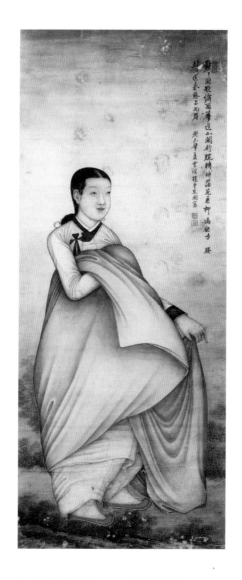

도판3 조중묵, 〈미인도〉, 1883, 종이에 수묵채색, 127×49.5cm,
독일 라이프치히그라시민속박물관

등장하는 유명한 구절이다.

화제시에 이어 '계미조하 운계 조중묵도사癸未肇夏 雲溪 趙重默 圖寫'라고 쓰여있고, 그 아래로 양각의 '운계雲溪'와 음양각의 '신조중묵臣趙重默'이라는 인장 두 방이 찍혀 있다. 1883년 초여름에 그린 그림이다. 이 두방의 도인은 빈민족사박물관 소장 〈모자도〉의 화면 왼편에 찍힌 것과 일치한다.

10대 후반에서 20대 초반으로 보이는 여인은 옥색치마에 자주색 띠를 댄 흰색 반회장저고리를 받쳐 입은 미인이다. 뽀얗게 분칠한 피부와 붉은 입술연지를 바른 환한 표정이 곱다. 단정하게 쪽진 머리에 옥색 비녀를 꽂았다. 춤추는 여인에 빗댄 화제시처럼 금색 쌍가락지를 낀 왼손으로 치맛자락을 잡고, 오른손으로 치맛자락을 가슴까지 끌어올린 채 약간 좌향한 동작의 측면을 포착했다.

조선시대 초상화에 보이는 약간 우향의 일반적인 포즈와 반대방향으로 포착한 파격이 돋보인다. 걷어 올린 치마 아래로 드러난 연노랑과 흰색 속옷에 주홍색 가죽신이 강렬하다. 앞의 〈모자도〉와 마찬가지로 얼굴표현이나 치마저고리의 의습 그리고 치맛자락 아래로 떨어지는 짙은 음영 등 서양화식 입체표현이 선명하다. 왼손으로 살짝 든 옷자락은 커튼이 늘어진 것 같아 어색하다.

〈미인도〉를 여름 풀섶 길에 나선 야외의 여인상으로 설정한 점도 인상적이다. 자잘한 필치의 풀섶은 멀리 갈수록 옅어

지고, 윗부분에서 감청색으로 짙어지도록 색칠한 하늘은 짙은 먹구름이라도 내려올 듯하다. 점점 옅게, 점점 짙게 선염하여 하늘을 배경삼은 경우는 조선의 인물화에서 찾기 어려운 방식이다. 역시 서양화법의 수용이 뚜렷한 흔적이라고 생각되며, 이는 중국의 청 말기나 일본의 에도시대 말기~메이지시대 회화에서 찾아볼 수 있는 동시대 화풍이다.

함부르그민속박물관 〈여인상〉

함부르그민속박물관에도 펄프가 섞인 양지에 그린, 133.9× 61.4센티미터 크기의 〈여인상〉이 전한다.**도판4** 종이의 결이 구겨진 상태이긴 하나, 19세기 말의 표구 상태가 온전히 보존되어 있다. 그림 크기에 비해 가장자리를 좁게 처리한 점이 눈에 띈다.

이 작품은 하스Haas의 컬렉션으로 표기되어 있어, 혹시 빈민족사박물관 소장의 〈모자도〉 유물카드에 표시된 두 점 중 하나가 아닌가 싶다. 중년의 〈여인상〉은 소매와 치마의 의습 표현과 얼굴을 그리는 화법이 앞서 조중묵 작품들의 필치를 빼닮았다. 배경을 그리지 않은 단아한 여성 인물화로서, 조중묵의 대표 작품으로 손꼽을 만하다. 배경을 비워 서양화풍이 아닌 점은 〈미인도〉의 제작 시기가 앞의 두 여인상보다 이른 1870~1880년대로 올려 볼 근거이기도 하다.

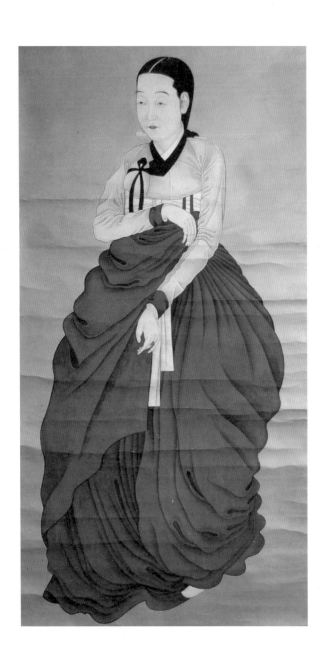

이 여인은 앞의 두 그림에 비해 안면에 주름과 그늘이 있어, 앞의 여인들보다 나이가 든 30대 쯤으로 생각된다. 비녀를 꽂은 쪽머리에 금색 쌍가락지를 끼고 다소곳이 오른쪽을 향해 서있다. 오른손으로 살짝 치마를 걷어 올려 허리춤으로 끌어당긴 모습이 맵시 넘친다. 자주색 깃과 남색 소매를 댄 옥색 반회장저고리에 풍성한 남치마가 잘 어울린다. 당시 조선 여인들이 선호하던 패션 경향이다.[12]

남치마는 세모시에 쪽물을 들인 듯하고 의습 표현으로 풍성함을 잘 드러내었다. 남치마 아래 살짝 보이는 흰 버선발은 신윤복의 〈미인도〉를 떠오르게 한다. 전형화된 조선후기 여인 초상화의 자세를 따른 것이다.

무속화풍 인물화

빈민족사박물관 소장 무속 인물화 9점

빈민족사박물관에는 1887년, 1927년, 1957년, 1958년에 수집된 김준근의 풍속화첩이 여러 본 소장되어 있다. 김준근

도판4 조중묵, 〈여인상〉, 1880년대, 종이에 수묵채색, 133.9×61.4cm, 함부르크민속박물관

의 풍속화첩이 구미의 여러 박물관·미술관의 수집대상이었
던 만큼 그 인기를 실감게 해주었다. 김준근의 풍속화첩은 사
생력이나 묘사력이 현저히 떨어지지만, 조선인의 삶과 문화·
의례·종교 등을 상세히 전달하는 사진첩의 역할을 했던 듯하
다.

　기산화첩과 달리 앞서 살펴본 조중묵의 여인상들은 좀 더
큰 화면으로 조선인의 이미지를 감상하게 해준다. 풍속화첩보
다는 그림값이 한층 비쌌을 터이고, 그런 만큼 신체나 복식미
의 세부적 리얼리티를 제공하는 장점이 있다. 그리고 이 양자
사이에 놓인 듯한 무속화풍의 조선인 남녀 인물상 그림들이 유
럽지역 박물관에 전해져 관심을 끌게한다.

　앞서 살펴본 두 가지 유형의 조선인 외에도 빈민족사박물
관에는 9점의 무속 인물화가 소장되어 있다. 35×57센티미터
가량의 조선종이 한 장에 한 인물씩 그려진 형태이다. 같은 화
가의 솜씨로 보이는 작품들은 표구되지 않은 상태이며, 병풍으
로 제작했을 만한 크기이자 화면 구성을 보여준다.

　1885년 하스의 수집품으로 유물번호는 OAs 021497, 국적
은 Korea로 되어 있다. 하스가 제물포 세관에서 일하던 시절
인천에서 구입한 모양이다. 간결한 선묘로 외모를 그리고 컬러
풀한 원색조가 화려하나 전문 화원이나 묘사 기량을 갖춘 화가
의 그림은 아니다. 남녀 무당이 일부 등장하는 점으로 미루어
볼 때, 무속화를 그리던 화가의 솜씨 같다.

남녀 인물화는 9점 중 5점이 여성이고 4점이 남성이다. 붉은 치마에 노란색 삼회장저고리를 입은 새색시 차림의 여인상과 남치마에 옥색 삼회장저고리를 입은 여인상은 자세마저 비슷하게 베껴 그린 듯하다.^{도판5·6}

머리를 양 갈래로 땋아 내린 여인 앞에는 실패와 가위, 노란색 돗자리가 놓여 있다. 아마도 앉아서 자리 짜는 여인을 설정한 듯한데, 인물의 자세는 일하는 모습과 거리가 멀다. 남치마에 옥색 삼회장저고리 차림새는 조선시대에 가장 선호하던 색채 배합을 증명이라도 하듯, 네 여인이 모두 비슷하다.¹³ 그 중 한 여인은 큰 가체를 얹은 귀인 복장이다. 가체에 노란 수건을 맨 여인은 보라색 천과 방울, 모란꽃 부채를 오른손에 들고, 왼손에 빨간색 천을 든 모습이 무녀로 보인다. 어색하긴 하지만 굿하는 자세이다.

이 무녀에 맞춰 깃을 달고 황초립을 쓴 박수 무당이 4명의 남자에 포함되어 있다. 색동 소매 천을 대고 왼손에는 노란 수건, 오른손에는 꽃부채를 든 모습으로 오른발을 성큼 내밀며 굿춤을 추는 듯하다. 중치막^{中致莫}으로 보이는 남색 도포차림에 황초립을 쓴 젊은 양반도 포함되어 있다. 바지의 각반에 자주색 가죽신 혁화^{革靴}가 품위진다. 남자들 사이에는 흰 바지에 자주색 저고리를 입은 인물도 있다. 노란색 초립을 쓴 젊은 남자는 승려로 보이며 말과 마부가 등장한 그림도 있다.

모두 자세나 동작묘사의 정확성은 떨어진다. 특히 가체를

도판5
1. 작가미상, 〈여인상〉, 1880~90년대, 종이에 수묵채색, 34.2×51.5cm, 빈민족사박물관
2. 작가미상, 〈여인상〉, 1880~90년대, 종이에 수묵채색, 34.3×51cm, 빈민족사박물관
3. 작가미상, 〈여인상〉, 1880~90년대, 종이에 수묵채색, 34.5×51.4cm, 빈민족사박물관
4. 작가미상, 〈여인상〉, 1880~90년대, 종이에 수묵채색, 36×57cm, 빈민족사박물관
5. 작가미상, 〈무녀〉, 1880~90년대, 종이에 수묵채색, 34×52cm, 빈민족사박물관

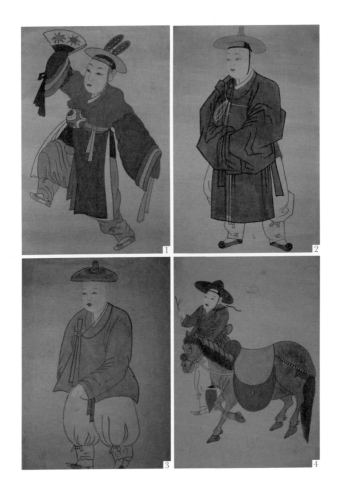

도판6

1. 작가미상, 〈무당〉, 1880~90년대, 종이에 수묵채색, 36.4×56cm, 빈민족사박물관

2. 작가미상, 〈양반상〉, 1880~90년대, 종이에 수묵채색, 37.5×57cm, 빈민족사박물관

3. 작가미상, 〈승려상〉, 1880~90년대, 종이에 수묵채색, 34.7×55.8cm, 빈민족사박물관

4. 작가미상, 〈말과 마부〉, 1880~90년대, 종이에 수묵채색, 35.2×56.5cm, 빈민족사박물관

얹은 여인이나 박수무당, 마부와 말 등 움직임이 있는 경우는
표현의 미숙함이 여실히 드러난다. 그러면서도 인물들은 기존
초상화법처럼 살짝 우향한 포즈이다. 이미 고착된 한국인의 얼
짱·몸짱 각도인 듯하여 흥미롭다.

라이프치히그라시민속박물관 무속 인물상

빈민속사박물관 소장의 무속 인물화 9점과 같은 화가의 필
치로 보이는 인물상 일곱 점이 독일 라이프치히그라시민속박
물관에 소장되어 있다.[14] 도판7 유물번호는 OAs 5289이고, 샹즈
Schanz가 1905년에 기증한 유물이다. 앞서 본 빈민속사박물관
소장품보다 약간 작은 사이즈이고, 진한 먹의 윤곽선이 살짝
다르긴 하나 인물 묘사법이 거의 흡사하다. 호랑이를 탄 무속
인으로 보이는 할머니 상이 추가되어 있고 붉은색과 초록색 단
령포를 입고 오사모를 쓴 관료도 두 명 등장한다. 붉은색 단령
포는 당상관, 초록색 단령포는 당하관을 나타낸다.

이러한 조합의 인물상은 함부르크민속박물관에도 소장되
어 있다. 양지에 그린 10점의 그림들은 1885년에 조셉 하스가
수집한 작품으로 빈민족사박물관 소장품 인물상들과 관계가
깊을 듯하다. 10점 가운데 여성 이미지가 4점이고 남성 이미지
가 6점이다. 여성상 4점은 앞의 두 박물관 소장품과 유사한 도

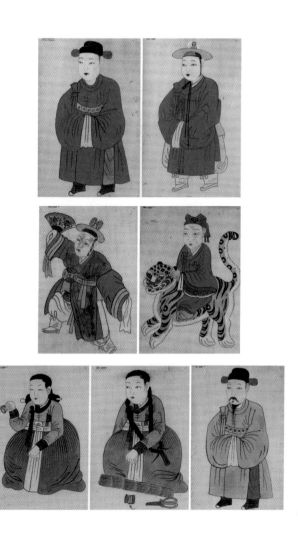

상인데 비해 남성상은 소년부터 관료까지 다채롭다. 거칠게 족자로 꾸며져 있고, 회화적 기량이 약간 떨어지는 그림들이다. 두 박물관의 소장품을 그린 화가의 제자쯤 되는 사람이 그린 듯하다.

마치며

조셉 하스와 같은 유럽의 외교관이나 무역상들이 수집했던 세 박물관의 여인상들 가운데 조선말기 화원 조중묵의 작품이 포함되어 있다는 점은 주목할 만하다. 수집가들의 안목은 물론, 어진화가로 발탁된 조선말기 화원의 수준을 엿볼 수 있기 때문이다.

조중묵이 그린 세 점의 여인상은 18세기 후반에서 19세기 전반 수준에 비해 기량이 크게 떨어진다. 시대 말, 회화의 타락이 심했던 몰락기의 현상이 여실하다. 하지만 초상화법에 새로운 변화가 크게 일었음도 알게 해준다.

자연스런 포즈를 포착하려는 의도, 실내와 야외의 배경설정, 그리고 음영표현이 진한 입체화법과 투시도법의 배경표현 등 서양화풍을 배운 흔적이 선명한 점은 확연히 새로운 변모이다. 조중묵이 적어도 1880년대에 구체적으로 서양화법을 학습한 결과라 할 수 있다.

또한 무속화풍의 인물상들은 김준근의 풍속화첩이나 조중묵의 여인 초상화들과 함께 조선이나 중국에 와 있던 외국인들이 선호한 유형의 그림으로 여겨진다. 비교적 기량이 떨어지는 화가에게 저렴한 값으로 주문하여 그린 사례로 볼 수 있다.

그동안 이들 소장품과 비슷한 무속화풍의 그림은 대체로 19세기 말에서 20세기 전반에 그려진 것으로 추정하였는 바, 독일어권 박물관소장 무속화는 무속화의 제작시기를 올려볼 수 있는 기준이 되기도 한다. 특히 하스의 1885년 수집품은 그가 제물포에 머물던 1883년경으로 편년할 수 있는 중요한 사례이다.

이처럼 독일어권 박물관에서 만난 조선의 인물상들은 다른 소장품들과 마찬가지로 19세기 말 조선에서 수집품을 모은 유럽인들의 흥미와 취향을 잘 알게 해준다. 수집된 작품 중 예술성이 높은 작품이나 역사적 의미를 크게 부여할만한 사례는 찾기 힘들 정도이다. 이는 근대 유럽인들이 조선을 어떻게 인식했는지, 동시에 조선이 세계에 어떻게 알려졌는지를 잘 말해준다. 1900년 전후 외국인들이 촬영한 조선과 조선인의 사진들과 마찬가지로, 미개한 나라라는 왜곡된 이미지와 그 시절의 정황을 그대로 보여준다.

그런데 조선을 다녀간 외교관이나 상인들의 안목이 낮거나 경제 수준이 열악했던 탓인지, 비교적 저렴한 작품들을 수집 대상으로 삼은 듯하다. 박물관들의 소장품 중에는 당대의 서울

이나 개항도시에서 유통되던 값싼 그림들이 많고, 정선, 심사
정, 김홍도 등 유명한 화가들의 낙관을 위조한 형편없는 안작
贋作들이 제법 섞여 있기 때문이다.

유럽의 박물관이 백여 년간 소장하고 있던 한국의 문화재
가 이제야 공개되고 빛을 보면서, 19세기 후반에서 20세기 전
반까지 유럽인들이 수집한 작품들의 전모가 드러나는 것 같다.

이들을 대하면서, 우리가 해외에 나가있는 우리 문화재에
대하여 얼마나 소홀 했었는지를 수긍하게 되었다. 이 수집품들
은 조선말기부터 근대초기의 우리 문화를 복원하는데 사료로
서 가치가 크다고 생각한다. 이런 생각을 하면서, 조사했던 회
화작품 가운데 우선 당대의 조선인들을 소개해 본 것이다.

주註

1. 「조선 왕실의 어진과 진전」, 국립고궁박물관, 2015

2. 「왕의 초상-경기전과 태조 이성계」, 국립전주박물관, 2005

3. 「초상, 영원을 그리다」, 경기도박물관, 2008

4. 이에 대한 몇 낱 사례는 제 2장의 마치며 참조

5. 이태호, 「17세기, 인·숙종기의 새로운 회화경향-동회(東淮) 신익성(申翊聖)의 사생론(寫生論)과 실경도(實景 圖), 초상(肖像)을 중심으로」, 「위대한 변혁기, 17세기 미술」(제16회 한국미술사연구소 학술대회, 2008)

6. 「한국의 초상화-국립중앙박물관 소장 조선시대 초상화 특별전」, 국립중앙박물관, 1979

7. 이 화첩은 「한국의 초상화-국립중앙박물관 소장 조선시대 초상화 특별전」, 국립중앙박물관, 1979에 처음 공개되었다.

8. 「한국의 초상화-국립중앙박물관 소장 조선시대 초상화 특별전」, 국립중앙박물관, 1979; 이태호, 「조선시대의 초상화」, 「공간(空間)」,제152호(1980. 2); 「조선 후기 회화의 사실정신」(학고재, 1996)에 수정, 재수록

9. 이태호, 「조선시대의 초상화」, 「공간(空間)」,제152호(1980. 2)

10. 이태호, 「고려 불화의 제작기법에 대한 고찰-염색과 배채법을 중심으로」, 「미술자료」,제53호(국립중앙박물관, 1994)

11. 이 배채법이라는 용어는 1979년 국립중앙박물관에서 가졌던 '한국의 초상화展'을 준비하는 과정에 필자가 조선시대 초상화의 초본과 정본의 뒷면에서 채색된 것을 보고 쓴 조어이다. 이태호, 「조선시대의 초상화」, 「공간(空間)」,제152호(1980. 2), 그 이후 전통적으로 복채(伏彩), 북설채(北設彩), 양면착색법(兩面着色法) 등의 용어가 사용되었음을 확인한 바 있다. 이태호, 「고려불화의 제작기법에 대한 고찰-염색과 배채법을 중심으로」, 「미술자료」,53(국립중앙박물관, 1994)

12. 문화재청 편, 「한국의 초상화」, 눌와, 2007

13. 최인진 지음, 「한국사진사: 1631~1945」, 눈빛, 2000

14. 이태호, 「조선후기에 '카메라 옵스쿠라'로 초상화를 그렸다-정조 시절 정약용의 증언과 이명기의 초상화법을 중심으로」, 「다산의 문학과 예술」(제4회 다산학술대회, 2004. 8); 「다산학(茶山學)」,제6호(다산학술문화재단, 2005. 6)

15. 이태호, 「18세기 초상화풍의 변모와 카메라 옵스쿠라-새로 발견된 <이기양 초상> 초본과 이명기의 초상화 초본을 중심으로」, 「다시 보는 우리 초상화의 세계」, 조선시대 초상화 학술심포지엄(국립문화재연구소, 2007. 11)

16. 「내일을 여는 꿈, 실학」, '실학축전 2004 경기' 실학 바로 알기 입체 전시 도록(18세기 예술연구소, 2004)

17. 데이비드 호크니 지음, 남경태 옮김, 「명화의 비밀」, 한길아트, 2003

18. 이태호, 「조선 후기 초상화의 제작공정과 그 비용-이명기 작 <강세황 71세 초상>에 대한 「계추기사」를 중심으로」, 「표암 강세황」(예술의 전당 서예박물관, 2003)

19. 이태호, 「실경(實景)에서 그리기와 기억(記憶)으로 그리기-조선 후기 진경산수화의 시방식(視方式)과 화각(畵角)을 중심으로」, 「18세기 동아시아 산수화의 양상과 관계성」(한국미술사학회 국제학술대회, 2007); 「미술사학연구」,제233호, 제234호(한국미술사학회, 2008. 6)

20. 이태호, 「거스를 수 없는 삶의 이름, 일상과 그 자취-사실주의의 폭과 깊이를 더한 김호석의 수묵화」, 「김호석 작품집」, 샘터 아트북, 1993

1부 조선 후기에 카메라 옵스쿠라로 초상화를 그렸다

1. 이태호, 「다산 정약용의 회화와 회화관」, 『다산학보』제4집(다산학연구원, 1982)

2. 박성래, 「정약용의 과학사상」, 『다산학보』제1집(다산학연구원, 1978)

3. 최인진 지음, 『한국사진사: 1631~1945』, 눈빛, 2000

4. 이태호, 「다산 정약용의 회화와 회화관」, 『다산학보』제4집(다산학연구원, 1982)

5. 조나단 크래리 지음, 임동근 외 옮김, 『관찰자의 기술: 19세기의 시각과 근대성』, 문화과학사, 2001

6. 이태호, 「조선 후기 초상화의 제작공정과 그 비용-이명기 작 <강세황 71세 초상>에 대한 「계추기사」를 중심으로」, 『표암 강세황』(예술의 전당 서예박물관, 2003)

7. 이태호, 「조선 후기에 유입된 네덜란드 그림: 석농 김광국(石農 金光國) 구장(舊藏) 피터르 솅크의 동판화 <술타니에 풍경>」, 『하멜과 네덜란드 동인도회사』, 하멜 표류 350주년 기념 국제학술대회(명지대학교 국제한국학연구소, LG연합문고, 2003. 9. 26)

8. 데이비드 호크니 지음, 남경태 옮김, 『명화의 비밀』, 한길아트, 2003

9. 데이비드 호크니 지음, 남경태 옮김, 같은 책; 호지천(胡志川)·언운증(焉運增) 주편, 『중국촬영사』, 중국촬영출판사, 1987

10. 이토우 도시하루[伊藤俊治] 지음, 김경연 옮김, 『사진과 회화』, 시각과 언어, 1994; 주은주 지음, 『시각의 현대성』, 한나래, 2003

11. 이토우 도시하루 지음, 김경연 옮김, 같은 책

12. 데이비드 호크니 지음, 남경태 옮김, 같은 책

13. 데이비드 호크니 지음, 남경태 옮김, 같은 책

14. 데이비드 호크니 지음, 남경태 옮김, 같은 책

15. 주은주, 같은 책; 조나단 크래리 지음, 임동근 외 옮김, 같은 책

16. 호지천·언운증 주편, 같은 책

17. 호지천·언운증 주편, 같은 책

18. 이원순 지음, 『조선 서학사 연구』, 일지사, 1986

19. 이성미 지음, 『조선시대 그림 속의 서양화법』, 대원사, 2000

20. 정약용, 『여유당전서』권1, 안재홍·정인보 교주(신조선사, 1934): 위 번역은 정민, 『미쳐야 미친다』, 푸른 역사, 2004 의 번역을 토대로 필자가 손질한 것이다. 필자가 1982년에 처음으로 「정약용의 회화와 회화관」을 쓰면서 이 대목의 일부를 소개할 때 '볼록 렌즈 한 알'을 '한 쌍'으로 오독한 적이 있다. 이것은 이성미 교수가 지적해주었다(이성미, 같은 책).

21. 이 번역은 박석무 역주, 『다산산문선』, 창작과 비평사, 1985 과 최인진 지음, 『한국사진사: 1631~1945』, 눈빛, 2000을 참조하였다.

22. 조성을 지음, 『여유당집의 문헌학적 연구(연세국학총서)』44권, 혜안, 2004

23. 時余徙宅于會賢坊之在山樓下 名之曰樓山精舍 舍蓋北向門西向 在澗水之東. 「하일누산잡시(夏日樓山雜詩)」, 『여유당전서』권2 의 원주; 박석무·정해렴 편역주, 『다산시정선』상, 현대실학사, 2001

24. 時余賣棟泉舍 移住會賢坊 聞喜出冶谷應客 家君留冶谷 洪公已於宥還三月也. 『여유당전서』권3, 司馬試榜日詣昌德宮上謁 退而有作. 박석무·정해렴 편역주, 같은 책

25. 「춘일담재잡시(春日澹齋雜詩)」, 『여유당전서』권2; 박석무·정해렴 편역주, 같은 책

26. 이태호, 「조선 후기 초상화의 제작공정과 그 비용-이명기 작 <강세황 71세 초상>에 대한 「계추기사」를 중심으로」, 『표암 강세황』, 예술의 전당 서예박물관, 2003

27. 금장태, 『동서교섭과 근대 한국사상』, 성균관대학교출판부, 1984

28. 『정조실록』 정조 21년 6월 21일 경인조

29. 時余徙宅于會賢坊之在山樓下 名之曰樓山精舍 舍蓋北向門西向 在澗水之東. 「하일누산잡시(夏日樓山雜詩)」, 『여유당전서』권2의 원주; 박석무·정해렴 편역주, 같은 책

30. 다니엘 바르바로, 『원근법(Della Prospettiva)』(1568); 데이비드 호크니, 같은 책

31. 데이비드 호크니 지음, 남경태 옮김, 같은 책

32. 데이비드 호크니 지음, 남경태 옮김, 같은 책

33. 『정조실록』 정조 19년 10월 18일 을미조

34. 「제가장화첩(題家藏畵帖)」, 『여유당전서』권14

35. 이태호, 「조선시대의 초상화」, 『미술사연구』제12호(미술사연구회, 1998)

36. 이창현 외 편찬, 「개성 이씨」, 『성원록』영인 제13호(고려대학교 중앙도서관)

37. 중학교 교사인 도병훈 선생이 제보해주신 것이다. 도선생 집안에 소장된 이명기의 <열녀도>에 그런 내용이 밝혀져 있다고 알려주었다; 장인석, 『화산관 이명기 회화에 대한 연구』(명지대학교 대학원 석사학위논문, 2007), 409쪽

38. <산수인물도>와 <관폭도>(국립중앙박물관), <송하독서도>(호암 미술관), <장범선유도>(이화여자대학교 박물관) 등이 알려져 있다.

39. 이태호, 「조선 후기 초상화의 제작공정과 그 비용-이명기 작 <강세황 71세 초상>에 대한 「계추기사」를 중심으로」, 『표암 강세황』, 예술의 전당 서예박물관, 2003

40. 『규장각 명품도록』, 서울대학교 규장각, 2000

41. 이규상, 『일몽고─夢稿』, 「화주록畵廚錄」, 『한산세고韓山世稿』권30; 유홍준, 「이규상 『일몽고』의 회화사적 의의」, 『미술사학』제4집(학연문화사, 1992)

42. 『위대한 얼굴: 국내 최초 한·중·일 초상화대전』, 아주문물학회, 2003

2부 18세기 초상화풍의 변모와 카메라 옵스쿠라

1. 이태호, 「조선 후기에 카메라 옵스쿠라로 초상화를 그렸다: 정조 시절 정약용의 증언과 이명기의 초상화법을 중심으로」, 『다산학』제6호(다산학술문화재단, 2005. 6), 123~124쪽

2. 이태호, 「채제공 초상화」, 「윤증 영정」 등, 『초상화 지정조사 보고서』(문화재청 동산문화재과, 2006. 8); 이태호, 「윤증 초상 일괄」 및 「채제공 초상 일괄」, 문화재청 편, 『한국의 초상화』, 눌와, 2007, 286~323쪽 재수록

3. 이성미 지음, 『조선시대 그림 속의 서양화법』, 대원사, 2000

4. 카메라 옵스쿠라(Camera Obscura)는 말 그대로 '어두운 방' 혹은 '어둠 상자'이다. 어둠 속에 바늘구멍으로 들어온 빛을 따라 일정한 거리의 벽면이나 흰 종이에 밖의 풍경과 사물들이 거꾸로 비치게 되는 원리를 응용한 것으로 1830년대의 카메라에 앞서 사용되던 광학 기구이다.

5. 조나단 크래리 지음, 임동근 외 옮김, 『관찰자의 기술: 19세기의 시각과 근대성』, 문화과학사, 2001; 데이비드 호크니 지음, 남경태 옮김, 『명화의 비밀』, 한길아트, 2003; 이토우 도시하루[伊藤俊治] 지음, 김경연 옮김, 『사진과 회화』, 시각과 언어, 1994; 주은주, 『시각의 현대성』, 한나래, 2003

6. 조나단 크래리 지음, 임동근 외 옮김, 같은 책; 주은주, 같은 책

7. 호지천(胡志川)·언운증(馬運增) 편, 『중국촬영사(中國撮影史)』, 중국촬영출판사, 1987, 8~11쪽

8. 이원순 지음, 『조선 서학사 연구』, 일지사, 1986

9. 정약용, 『여유당전서』권1, 안재홍·정인보 교주(신조선사, 1934); 박성래, 「정약용의 과학사상」, 『다산학보』제1집(다산학연구원, 1978); 이태호, 「다산 정약용의 회화와 회화관」, 『다산학보』제4집(다산학연구원, 1982); 최인진, 『한국사진사: 1631~1945』, 눈빛, 2000 참조

10. 정약용, 「복암 이기양 묘지명」, 『정다산전서』상(문헌편찬위원회, 1960); 박석무 역주, 『다산산문선』, 창작과 비평, 1985, 134~147쪽

11. 데이비드 호크니 지음, 남경태 옮김, 같은 책: 이 책에서 데이비드 호크니는 유럽의 옛 화가들이 카메라 옵스쿠라를 사용했으면서도 그에 대한 기록을 남긴 예는 거의 없다고 썼다.

12. 최인진 지음, 같은 책

13. 신돈복, 『학산한언(鶴山閑言)』: 이 글에 대한 정보와 번역은 『국역 학산한언』권1(보고사, 2006)을 펴낸 상명대학교 김동욱 교수의 도움으로 이루어졌다.

14. 박규수, 「이호산장도가(梨湖山莊圖歌)」, 『장암시집(莊菴詩集)』권1; 시 번역은 안대회 지음, 『조선의 프로페셔널』, 휴머니스트, 2007, 158~162쪽 재인용

15. 玻瓈縮景法, 甚妙. 天氣晴朗日, 入短簷室中, 障蔽窓戶, 令黑暗如昏夜, 只穿窓間一小圓孔, 以大視眼鏡一隻, 傳作窓眼, 隨其明光透入處承之以白本, 則窓外山光樹木人物樓臺. 一一倒影射入, 着在紙上. 박규수, 「이호산장도가」, 『장암시집』권1, 『환제총서』(성균관대학교 대동문화연구원, 1996)

16. 이태호, 「조선 후기 회화의 사실정신」, 학고재, 1996; 이태호, 「조선 후기의 회화 경향과 실학: 인물성동론, 실사구시, 법고창신을 중심으로」, 『세계화 시대의 실학과 문화예술』(경기문화재단, 2003), 125~171쪽

17. 최인진·이혁준, 「카메라 옵스쿠라의 흔적을 되살리다: 다산 정약용의 칠실파려안에 근거한 사진작업」(김영섭 사진화랑, 2006. 11)

18. 데이비드 호크니 지음, 남경태 옮김, 같은 책, 74~77쪽

19. 서종태, 「성호학파의 양명학 수용: 복암 이기양을 중심으로」, 『한국사연구』제66호

20. 정약용, 「송리참판기양사연경서(送李參判基讓使燕京序)」, 『여유당전서』권1; 서종태, 「복암 이기양의 양명학 수용: 성호학파 관련을 중심으로」(서강대학교 대학원 석사학위논문, 1987)

21. 이태호, 「조선 후기에 카메라 옵스쿠라로 초상화를 그렸다: 정조 시절 정약용의 증언과 이명기의 초상화법을 중심으로」, 『다산학』제6호(다산학술문화재단, 2005. 6)

22. 茯菴 嘗於先仲氏家, 設漆室玻瓈眼 取倒景, 以起畵像之草, 公於庭中設椅, 向日而坐, 一髮乍動, 卽摹寫無路, 公凝然若泥塑人, 良久不小動, 亦人所難能也. 이 번역은 박석무 역주, 『다산산문선』, 창작과 비평, 1985를 참조하였다.

23. 『정조실록』 정조 19년 8월 3일; 같은 해 10월 8일; 정조 31년 8월 17일 등

24. 公天姿, 魁偉傑特, 額宇圓隆, 眉目豁然, 以廣鼻口輔頰, 皆雄豐滿, 身長八尺, 白晳軒昻, 鬚髥只數莖. 이 번역은 박석무 역주, 『다산산문선』, 창작과 비평, 1985를 참조하여 손질한 것이다.

25. 「영당기적」의 전문은 정은진이 번역한 『초상화 지정조사 보고서』(문화재청 동산문화재과, 2006. 8) 참조; 문화재청 편, 『한국의 초상화』, 눌와, 2007, 468~487쪽 재수록

26. 故倣甲子正面點化之例, 略加新法, 摹出正仄各一本, 而舊本畵法, 亦不可不傳於後. 故又出仄面一本, 純用舊摸法.

27. 이태호, 「윤중 영정」, 『초상화 지정조사 보고서』(문화재청 동산문화재과, 2006. 8); 이태호, 「윤증 초상 일괄」, 같은 책, 286~307쪽 재수록

28. 최인진·이혁준, 같은 글 413쪽

29. 이태호, 「채제공 초상화」, 『초상화 지정조사 보고서』(문화재청 동산문화재과, 2006. 8); 이태호, 「채제공 초상 일괄」, 같은 책, 308~323쪽 재수록

30. 我是君耶, 君是我耶, 吾方患吾有吾身, 君胡爲兮復我, 垂紳正笏, 所決者何榮, 白髮顔皺, 所成者何業, 生老死太平, 我樂而君亦樂否. 이 글은 『번암선생집』권58에도 「자제사진찬(自題寫眞贊)」이라는 제목으로 실려 있다.

31. 爾形爾精, 父母之恩, 爾頂爾踵, 聖主之恩, 扇是君恩, 香亦君恩, 貴飾一身, 何物非恩, 所愧歇後, 無計報恩. 樊翁 自贊自書. 이 글은 「번암선생집」권58에도 「성상십오년신해(聖上十五年辛亥)」, 「어진도사후(御眞圖寫後)」, 「승명모상내입(承命摸像內入)」, 「이기여본(以其餘本)」, 「명년임자장(明年壬子粧)」이라는 제목으로 실려 있다.

32. 데이비드 호크니 지음, 남경태 옮김, 같은 책, 74~77쪽

33. 이성낙, 「초상화와 백반증」, 「미술세계」(1986. 9); 이 외에도 이성낙 박사는 같은 잡지에 「탈과 피부병」이라는 글을 연재했다.

34. 이태호, 「조선 후기 초상화의 제작 공정과 그 비용: 이명기 작 〈강세황 71세 상〉에 대한 「계추기사」를 중심으로」, 「표암 강세황」, 예술의전당 서울서예박물관, 2003, 398~404쪽

35. 김이안, 「기대인화상사사」, 「삼산재집」권8; 강관식, 「털과 눈: 조선시대 초상화의 제의적 명제와 조형적 과제」, 「미술사학연구」제248호(한국미술사학회, 2005. 12), 118쪽

36. 이덕수, 「사진소발」, 「서당사재」권4

37. 정석범, 「조선 후기 서양화풍 초상화와 유가적 자아」, 「미술사연구」제21호(미술사연구회, 2007)

3부 조선시대 초상화의 발달과 사대부상의 유형

1. 이에 대한 가장 최근 진행된 연구성과로 문화재청편의 「한국의 초상화」(눌와, 2007) 및 국립문화재연구소에서 시행한 조선시대 초상화 학술논문집 「다시 보는 우리 초상의 세계」(2007. 12)에 실린 조선미의 「17세기 공신상에 대하여」, 이태호의 「18세기 초상화풍의 변모와 카메라 옵스쿠라」등 발표논문 참조.

2. 조선미, 앞의 글, 38~73쪽.

3. 전라남도, 「문화재도록」, 1998.

4. 문화재청 편, 「한국의 초상화」 앞 책, 458~9쪽.

5. 경기도박물관, 「초상, 영원을 그리다」, 2008, 8~13쪽.

6. 물촌勿村 신종위는 고려 개국공신 신숭겸申崇謙의 후손이다. 신종위의 효행이 궁중에 알려져 삼량관복三梁冠服을 하사받았다고 전해온 즉, 그 기념으로 초상화를 제작한 듯하다. 이 초상화는 청송 중평리 서벽고택棲碧古宅 영정각에 모셔져 있다가 한국국학진흥원에 기탁되었다.

7. 장석영은 칠곡 출신으로 항일투쟁에 앞장섰던 지사이다. 1919년 성주 장날 기미독립만세운동을 주도했다가 잡혀 2년형의 옥고를 치렀다. 아호를 '회당晦堂'이라 했듯이 전통적인 주자성리학을 추구한 문인이었다.

8. 전라남도, 「문화재도록」, 1998.

9. 이 장은 Lee taeho, Portrait Paintings in the Joseon Dynasty-with a Focus on Thein Style of Expression and Pursuit of Realism (KOREA JOURNAL vol.45 No.2, Summer 2005, 107~150쪽)의 한글원고를 기반으로 삼은 것이다.

10. 배종민, 「조선 초기 도화기구와 화원」, 전남대학교 대학원 박사학위논문, 2005.

11. 전라남도, 「문화재도록」, 1998.

12. 국립중앙박물관, 「한국초상화」, 국립중앙박물관 소장 조선시대 초상화 특별전 도록, 1979.

13. 경기도박물관, 「초상, 영원을 그리다」, 2008, 56~61쪽.

14. 「선비, 그 멋과 삶의 세계」, 문중유물특별전 도록, 한국국학진흥원, 2002

15. 한국국학진흥원 한국유교문화박물관, 「때때옷의 선비 농암 이현보」, 제4회 기탁문중특별전·영천이씨 농암종택, 2008.

16. 박은순, 「臞巖 李賢輔의 影幀과 影幀改摹時日記」, 「미술사학연구」242·243, 한국미술사학회, 2004, 225~252쪽.

17. 한국국학진흥원 한국유교문화박물관, 『仁을 머리에 이고 義를 가슴에 품다』,제5회 기탁문중특별전-의성김씨 청계공파 문중, 2008, 22~23쪽.

18. 『扈聖宣武(淸難功臣都監儀軌)』, 서울대학교 규장각 영인본, 1999.

19. 『昭武寧社功臣錄勳都監儀軌』, 서울대학교 규장각 영인본, 1999.

20. 문화재청편, 『한국의 초상화』, 앞 책.

21. 조선미, 「17세기 공신상에 대하여」, 앞의 글, 38~73쪽.

22. 조선미, 『초상화 연구』, 문예출판사, 2007, 239~266쪽.

23. 조선미, 「조선 후기 중국 초상화의 유입과 한국적 변용: 赴京使臣 持來本을 중심으로」, 『미술사논단』14, 한국미술연구소, 2002년 상반기.

24. 『奮武錄勳都監儀軌』(下), 1928, 서울대학교 규장각 소장 ; 조선미, 「17세기 공신상에 대하여」, 앞 논문, 41~43쪽.

25. 揚武功臣은 奮武功臣의 바뀐 명칭이다. 〈권희학 초상〉의 전신상 족자 윗단에 '輸忠竭誠揚武功臣 資憲大夫工曹判書…華原君 權公喜學像'이라고 전서체로 써넣었다. 정조시절 이인좌의 난을 평정한 무신년의 충신을 추록하고 후손을 서용하는 일에 대한 논의에서도 '揚武功臣'이라 불리웠다: 『정조실록』25권, 12년 3월 1일(癸亥)

26. 戶判曰, 以古史觀之, 功臣圖像藏之麒麟閣, 而我朝不然, 只以名帖藏之.故臣等畵出奮武功臣圖像於小帖, 欲爲藏之麒麟閣, 而有御眞奉安.: 『승정원일기』영조 26년 5월 10일(辛亥)

27. 趙顯命, 「歸鹿集」卷十八, 「勳府畵像帖記」; 강관식, 「박문수 초상」, 문화재청편, 『한국의 초상화』, 앞책, 102~103쪽.

28. 국립중앙박물관, 『한국초상화』, 앞 도록

29. 영조는 왕 10년(1734) 12월 6일에 문무신 복식의 차별이 문란해진 것을 지적하며 무신의 학흉배 사용을 금지했다: 『영조실록』39권, 10년 12월 6일(丁未)

30. 이태호, 「17세기, 인·숙종기의 새로운 회화경향-東淮 申翊聖의 寫生論과 實景圖, 肖像을 중심으로」, 『위대한 변혁기, 17세기 미술』, 제16회 한국미술사연구소 학술대회, 2008; 같은 제목으로 『강좌미술사』31, 한국미술사연구소·한국불교미술사학회, 2008, 103~148쪽.

31. 이태호, 「윤증 초상 일괄」, 문화재청편, 『한국의 초상화』, 앞 책, 286-307쪽.

32. 이태호, 「〈윤두서 자화상〉의 변질 파문: 기름종이의 배면선묘 기법이 그 비밀」, 『한국고미술』(1998년 1·2월호); 배채된 사실은 유혜선·천주현·박학수·이수미, 「윤두서 자화상의 표현기법 및 안료분석」, 『미술자료』 제74호(국립중앙박물관, 2006), 81~95쪽 참조.

33. 이태호, 「공재 윤두서」, 『전남(호남) 지방의 인물사 연구』(전남지역개발협의회, 1983); 이태호, 『조선 후기 회화의 사실정신』(학고재, 1996)에 재수록.

34. 경기도박물관, 『경기국보』, 1997, 116~117쪽.

35. "二知堂 趙榮福公. 此我伯氏二知堂府君, 五十四歲眞像也. 昔在甲辰, 榮祐拜. 府君於永春謫中始出草, 明年乙巳及, 府君還朝, 略加潤色, 命畵師秦再奕別作公服本, 榮祐寫此本云. 崇禎紀元後, 再壬子 七月, 丁未, 弟榮祐謹書."

36. 이태호, 「조선시대 동물화의 사실정신」, 『화조, 사군자』,한국의 미 18, 중앙일보사, 1985 ; 이태호, 『조선 후기 회화의 사실정신』에 재수록.

37. 金履安, 『三山齋集』 卷8, 「記大人畵像時事」; 강관식, 「털과 눈: 조선시대 초상화의 제의적 명제와 조형적 과제」, 『미술사학연구』248, 한국미술사학회, 2005, 118쪽.

38. 국립중앙박물관, 『한국초상화』, 앞 도록.

39. 국립중앙박물관, 『한국초상화』, 앞 도록.

40. 이태호, 「실경에서 그리기와 기억으로 그리기: 조선 후기 진경산수화의 시방식과 화각을 중심으로」, 『18세기 동아시아 산수화의 양상과 관계성』(2007년 한국미술사학회 국제학술대회 자료집), 21~52쪽; 같은 제목으로 『미술사학연구』257(한국미술사학회, 2008.3)에 재수록.

41. 『承政院日記』 正祖 15년 9월 27일.
42. 이태호, 「조선 후기 초상화의 제작 공정과 그 비용: 이명기 작 〈강세황 71세 초상〉에 대한 「계추기사」를 중심으로」, 『표암 강세황』, 예술의전당 서울서예박물관, 2003, 398~404쪽.
43. 국립중앙박물관, 『한국초상화』, 앞 도록.
44. 조선미, 「초상화에 나타난 흥선대원군과 운현궁 사람들」, 『흥선대원군과 운현궁 사람들』, 서울역사박물관, 2007.
45. 『흥선대원군과 운현궁 사람들』, 서울역사박물관, 2007.
46. 이태호, 「조선말기 여인 초상」, 문화재청편, 『한국의 초상화』, 앞 책, 352~355쪽.
47. 윤희순, 『한국미술사 연구』, 서울신문사, 1946.
48. 이태호, 「20세기 초 전통회화의 변모와 근대화」, 『동양학』, 제34, 단국대학교 동양학연구소, 2003.
49. 채용신, 『石江實記』
50. 최일범, 「務實齋 南軫永의 性理說에 대한연구」, 『東洋哲學研究會』, 31, 2002, 87~92쪽.
51. 무실재의 손자 남운영 선생께 확인한 것임.
52. 국립현대미술관, 『석지 채용신』, 삶과꿈, 2001.

4부 조선후기 초상화의 제작공정과 비용

1. 예술의전당 서울서예박물관에서 〈표암 강세황 특별전(2004)〉을 기획하면서 서예박물관 이동국 과장의 도움으로 「계추기사」를 처음 열람하였고, 그것을 계기로 이 글을 썼다.
2. 필자가 국립중앙박물관 미술부에 재직하던 중 〈한국의 초상화(1979)〉특별전을 준비하면서 박물관에 기탁된 〈강세황 71세 초상〉을 처음 공개하였는데, 당시에는 이명기의 작품이라고 확증할 근거가 없어 '전傳 이명기 작'으로 기록했다. 후손들이 초상화를 기탁할 때 「계추기사」를 누락했던 것 같다.
3. 변영섭 지음, 『표암 강세황 회화연구』, 일지사, 1988
4. 강세황, 『표암유고』, 영인본, 한국정신문화연구원, 1979
5. 『한국의 초상화』, 국립중앙박물관, 1979
6. 장지연, 「진휘속고(震彙續攷)」, 오세창, 『근역서화징』, 계명구락부, 1982 재수록
7. 강관식, 「진경시대 후기 화원화의 시각적 사실성」, 『간송문화』, 제49집(한국민족미술연구소, 1995): 이때 그린 〈정경순 초상〉이 현재 국립중앙박물관에 소장되어 있는데, 초상화에 정경순의 자찬문을 써넣은 조윤형의 초상으로 오인해왔다. 강관식이 이를 수정하면서 화원을 한종유로 추정하였다.
8. 『승정원일기』 정조 15년 9월 27일
9. 변영섭, 같은 책
10. "疎襟雅韻 粗跡雲煙 揮毫萬紙 內屛宮牋 卿官不冷 三絕則度 北槎華國 西樓鍾先 才難之思 薄府是宣."
11. 조선미 지음, 『한국초상화연구』, 열화당, 1983
12. 이성미 지음, 『조선시대 그림 속의 서양화법』, 대원사, 2000
13. 이 번역은 〈표암 강세황 특별전〉(예술의전당 서울서예박물관, 2004)의 전시 도록 번역을 맡은 정은진(대동문화연구원 연구원)의 것을 참작하였다.
14. 「표암선생행장」, 『표암유고』; 『진양강씨족보』권3(1799)
15. 박정애, 「지우재 정수영의 산수화 연구」, 『미술사학연구』, 제235호(한국미술사학회, 2002)

16. 조선미, 같은 책; 이태호, 「조선시대의 초상화」, 『미술사연구』제12호(미술사연구회, 1998)

17. 『원행을묘정리의궤』(1795)에 밝혀진 병풍 값이다.

18. 조희룡, 「김홍도(金弘道) 전(傳)」, 『호산외기(壺山外記)』

19. 『승정원일기』숙종 39년 4월 13일 경신조; 이강칠, 「어진도사 과정에 대한 소고: 조선 숙종연간을 중심으로」, 『고문화』제11집(한국대학박물관협회, 1979)

20. 고궁박물원 수부 창표화조 편저, 『서화적장표여수복(書畵的裝褙與修復)』, 문물출판사, 1980

21. 중국 명칭은 고궁박물관 수부 창표화조 편저, 『서화적장표여수복』과 두자능, 『서화장황학』, 상해서화출판사, 1986를 참조했고 우리 이름은 한정희 지음, 『옛 그림 감상법』, 대원사, 1997을 참조했으며 낙원표구사 이효우 사장의 도움을 받았다.

22. 주가주(周嘉胄, 明), 안영길 옮김, 이효우 감수, 『장황지(裝潢志)』

23. 이상 세 인물들의 행적은 임기정 편저, 『족보식방목렬기(族譜式榜目列記)』, 동광출판사, 2000를 참조했다.

24. 김병기, 「시(詩), 서(書), 화(畵) 삼절(三絕) 자하 신위의 예술관: 중국적 연원을 중심으로」, 『자하 신위. 회고전』, 예술의전당, 1991

25. 신위, 기삼(其三)의 자주(自註), 「만시(輓詩)」, 『경수당전고』권1

5부 새로 발견한 초상화 신자료

동양위 신익성 초상

1. 이태호, 「인조 시절의 새로운 회화경향-동위 신익성의 사생론, 초상을 중심으로」, 『강좌미술사』31(한국미술사연구소·한국불교미술사학회, 2008), 103~152쪽

2. 김은정, 「낙성당 신익성의 문학연구」(서울대학교대학원 박사학위논문, 2005)

3. 이상 이태호 앞 글의 국문 초록에서 재인용.

4. 이들 초상화와 초본에 대하여는, 문화재청 편, 『한국의 초상화』, 눌와, 2007. 참조.

5. 윤진영, 「평양화사 조세걸의 도사(圖寫) 활동과 화풍」, 『미술사의 정립과 확산-항산 안휘준교수 정년퇴임 기념논문집』1, 사회평론, 2006, 248~252쪽

6. 조선미, 「17세기 공신상에 대하여」, 『다시 보는 우리 초상화의 세계』(국립문화재연구소, 2007), 38~77쪽

7. 조선미, 앞의 논문, 259~261쪽

8. 以爲伯厚也 則綸巾鶴氅 非丁丑以後之衣冠 以爲非伯厚也 則紅顔白髮 卽牛川草廬之先生 撫孤松而盤桓 蓋欲追栗里之淵明者耶. 신익성, <납곡소상찬(潛谷小像贊)>先集十五, 『樂全堂續稿』卷十四

9. 문화재청 편, 『한국의 초상화』, 눌와, 2007. 144~147쪽

10. 조선미 지음, 『중국초상화의 유입 및 한국적 변용』, 『초상화 연구』, 문예출판사, 2007, 239~266쪽

11. 신익성(申翊聖), 선집(先集) 목록(目錄), 『악전당연보(樂全堂年譜)』

12. 김류(金瑬), 「만동양위신익성(挽東陽尉申翊聖)」, 『北渚集』卷三

13. 인조연간을 전후한 경세변화에 대하여는, 한명기, 「병자호란 패전의 정치적 파장」, 『동방학지』119집(연세대학교 국학연구원, 2003), 53~93쪽; 한명기, 「16, 17세기 명청교체와 한반도」, 『명청사연구』22집(명청사학회, 2004), 37~64쪽; 한명기, 「17·8세기 한중 관계와 인종반정」, 『한국사학보』13호(고려사학회, 2002), 9~41쪽 등 참조.

14. 신익성, 「주하광릉망경성(舟下廣陵望京城)」, 『낙전당집(樂全堂集)』卷四

1. 『조선사료집진속(朝鮮史料集眞續)』, 조선총독부, 1937.

2. 오주석, 「옛 그림 이야기」1(박물관신문, 1996. 7. 1); 오주석, 『옛 그림 읽기의 즐거움』, 솔, 1999, 74~81쪽

3. 『미술저널』(1995. 8. 10)

4. 이 배채법이라는 용어는 1979년 국립중앙박물관에서 가졌던 <한국 초상화展>을 준비하는 과정에 필자가 조선시대 초상화의 초본과 정본의 뒷면에서 채색된 것을 보고 쓴 조어이다. 이태호, 「조선시대의 초상화」, 『공간(空間)』제152호(1980. 2), 그 이후 전통적으로 복채(伏彩), 북설채(北設彩), 양면착색법(兩面着色法) 등의 용어가 사용되었음을 확인한 바 있다. 이태호, 「고려불화의 제작기법에 대한 고찰-염색과 배채법을 중심으로」, 『미술자료』53(국립중앙박물관, 1994)

5. 오주석, 앞의 글.

6. 이태호, 「〈윤두서 자화상〉의 변질파문-기름종이의 배면선묘 기법이 그 비밀」, 『한국고미술』10(1998, 1·2), 62~67쪽

7. 천주현·유혜선·박학수·이수미, 「〈윤두서 자화상〉의 표현기법 및 안료분석」, 『미술자료』74(국립중앙박물관, 2006), 81~93쪽

8. 이태호, 「영암의 연천(烟村) 최덕지(崔德之) 영정과 강진 구곡사(龜谷祠) 이재현(李齊賢) 이항복(李恒福) 영정-국립광주박물관 한국 초상화 특별展에 새로 소개된 3점의 회화사료」, 『공간』156호(공간사, 1980. 6); 문화재청 편, 『한국의 초상화』, 눌와, 2007, 430쪽

윤위와 장경주가 그린 존재 구택규 초상화 두 점

1. 이상 『영조실록(英祖實錄)』및 『승정원일기(承政院日記)』의 구택규 관련 기록 참조.

2. 이태호, 「최근 발굴된 영조시절의 문신 구택규 초상화 두 점-문인화가 윤위가 그린 흉상과 화원 장경주가 그린 반신상」, 『인문과학논총』36-1(명지대학교 인문과학연구소, 2015. 2), 215~235쪽

3. 이태호, 「새로이 발굴한 공재 윤두서 일가의 회화사료 세 가지」, 『월간미술』360호(2015. 1), 100~103쪽

4. 임재완 역, 「장경주(張敬周: 1710~?) 만포당 구택규 초상(晩圃堂 具宅奎 肖像)」, 『삼성미술관 리움 소장 고서화 제발 해설집(삼성미술관 리움 학술총서)』II (삼성문화재단, 2008), 30~31쪽

5. 『승정원일기』 영조 20년 11월 19일; 같은 년 11월 22일

6. 『승정원일기』 영조 20년 12월 2일; 같은 년 12월 9일

7. 『승정원일기』 영조 24년 1월 20일

8. 이규상(李奎象), 화주록(畫廚錄), 「병세재언록(并世才彦錄)」, 『일몽고(一夢稿)』; 민족문학사 연구소 한문분과 옮김, 『18세기 조선인물지』, 창작과 비평사, 1997, 144~147쪽에서 재인용

9. 『한국 초상화-국립중앙박물관 소장 조선시대 초상화 특별전』, 국립중앙박물관, 1979, 도판75, 77; 『조선시대 초상화』III, 국립중앙박물관, 2009, 도판7, 8

10. 『승정원일기』 영조 21년 7월 24일; 영조 24년 2월 14일; 영조 27년, 7월 19일

11. 『승정원일기』 영조 33년 8월 30일; 같은 년 10월 28일

12. 『승정원일기』 영조 51년 12월 20일

13. 이찬 지음, 『한국의 고지도』, 범우사, 1991, 도판208

14. 『승정원일기』 영조 21년 7월 24일

15. 『승정원일기』 영조 22년 3월 17일

16. 이종성(李宗城), 卽吾小像 箕營時張敬周所寫也, 「답성가 기사(答聖可 己巳)」, 『오천선생집(梧川先生集)』권14; 조인수, 「장경주」, 『한국역대서화가사전』, 국립문화재연구소, 2011.

17. 『승정원일기』 영조 21년 4월 10일~영조 21년 閏3월 18일

18. 『승정원일기』 영조 24년 1월 20일

19. 『승정원일기』 영조 21년 5월 17일; 같은 년 6월 3일; 같은 년 6월 5일

20. 『승정원일기』 영조 21년 7월 24일; 같은 년 8월 15일

21. 『승정원일기』 영조 22년 4월 11일

22. 『승정원일기』 영조 22년 12월 11일; 영조 23년 2월 29일

23. 임재완 역, 「장경주(張敬周: 1710~?) 만포당 구택규 초상(晩圃堂 具宅奎 肖像)」, 『삼성미술관 리움 소장 고서화 제발 해설집(삼성미술관 리움 학술총서)』 II (삼성문화재단, 2008. 12. 31), 30쪽 재인용.

24. 『영조실록』 영조 23년 3월 12일; 같은 년 3월 29일

25. 조현명(趙顯命), 暮春獨座漪漪亭, 『귀록집(歸鹿集)』권19

26. 具參判宅奎畵像賛: 與性五交四十年. 始其淸揚雋麗. 矯矯乎玉樹霞標也. 俄見其齒壯髮茂. 堂堂乎豫章干霄也. 又見其蒼者白丹者黝. 頹然若驥倦而思放. 松老而向凋. 自此以往. 凍梨鷄皮. 當不知其幾變也. 則今將執一時過去之影. 輒謂之性五之眞. 此豈非性五也耶. 嘗記性五自少已具老成器度. 儼然其拱. 則淵乎可以弘包美惡. 瞠然其睇. 則瞭乎可以理析絲縷. 恒河難可改. 此相當如故. 善觀者盍以此求之. 若夫齒髮壯衰一時過去之影. 皆非眞性五也. 이광덕(李匡德), 「잡저(雜著)」, 『관양집(冠陽集)』권19

27. 이 정보는 한국예술종합학교 조인수 교수가 제공해주었다.

28. 『제125회 미술품경매 도록』(서울옥션, 2012, 9), Lot.414

29. 이 작품은 해남 녹우당 소장의 《윤씨가보》첩(보물 제481호) 44면에 있다. 『공재 윤두서』, 국립광주박물관 특별전, 국립광주박물관, 2014, 133쪽

30. 정약용(丁若鏞), 泛齋集序, 『여유당전집(與猶堂全書)』권13

31. 이태호, 「새로이 발굴한 공재 윤두서 일가의 회화사료 세 가지」, 『월간미술』360호(2015. 1), 100~103쪽

32. 이 초상화는 비단에 채색으로 29.5×11.7센티미터 크기이며, 이상의의 《소릉간첩(少陵簡帖)》에 꾸며져 있다. 성호 이익의 후손 이돈형 소장으로, 현재 성호기념관에 기탁되어 있다.

33. 이태호, 『옛 화가들은 우리 얼굴을 어떻게 그렸나』, 생각의 나무, 2008. 37~40쪽, 132~135쪽

34. 이태호, 「조선후기 초상화의 제작 공정과 비용-이명기 작〈강세황 71세 초상〉에 대한 계추기사를 중심으로」, 『표암 강세황』, 예술의 전당 서예박물관, 2003; 이태호, 『옛 화가들은 우리 얼굴을 어떻게 그렸나』, 생각의 나무, 2008, 150~175쪽

35. 이성낙, 「조선시대 초상화에 나타난 피부병변 연구」(명지대학교 대학원 박사학위 논문, 2014)

36. 『경기국보』, 경기도박물관, 1997, 115~117쪽

37. 이태호, 「조선후기 초상화의 제작 공정과 비용-이명기 작〈강세황 71세 초상〉에 대한 계추기사를 중심으로」, 『표암 강세황』, 예술의 전당 서예박물관, 2003

운계 조중묵의 여인 초상화와 무속화풍 인물화

1. 『2011년도 독일어권 한국문화재 목록조사 보고서』(명지대학교 문화유산연구소, 2011)

2. 『Entdeckung Korea!』, Korea Faundation, 2011

3. 김혜련 지음, 『에밀 놀데, 낭만을 꿈꾼 표현주의 화가』, 열화당, 2002

4. 이태호, 「유럽에서 만난 조선 사람들-19세기 말 조중묵의 여인초상화와 무속화풍의 인물화를 중심으로-」, 『미술사와 문화유산』3(명지대학교 문화유산연구소 문화유산연구회, 2014), 183~202쪽

5. Germans in Korea prior to 1910-Category: other nationalities : http://maincc.hufs.ac.kr/~kneider/National.htm

6. 「독일 라이프치히그라시민속박물관 소장 한국문화재」(국립문화재연구소, 2013)

7. 박정애, 「조선시대 평안도 함경도 실경산수화」, 성균관대학교출판부, 2014

8. 「승정원일기」 고종 9년 5월 2일

9. 「독일 라이프치히그라시민속박물관 소장 한국문화재」(국립문화재연구소, 2013), pl.0192

10. 이태호, 「조선후기 풍속화에 그려진 여속(女俗)과 여성의 미의식」, 「한국고전여성문학연구」13집(2006), 35~79쪽

11. 이태호, 「조선후기 풍속화에 그려진 여속(女俗)과 여성의 미의식」, 「한국고전여성문학연구」13집(2006)

12. 이태호, 「옛 화가들은 우리 얼굴을 어떻게 그렸나」, 생각의 나무, 2008

13. 「독일 라이프치히그라시민속박물관 소장 한국문화재」(국립문화재연구소, 2013), pl.0202

주
註

색인(초상화의 인명)

오재순 (吳載純, 1727~1792)	238, 239	3장 도판55	이명기, <오재순 초상>, 1791, 비단에 수묵채색, 151.7×89cm, 보물 제1493호, 삼성미술관 리움
유근 (柳根, 1549~1627)	184	3장 도판28	작가미상, <유근 71세 초상>, 1619, 비단에 수묵채색, 163×89cm, 보물 제566호, 종손소장
유순정 (柳順汀, 1459~1512)	173	3장 도판23	작가미상, <유순정초상>, 16세기 초, 후대 모사본, 비단에 수묵 채색, 172×110cm, 서울역사박물관
유언호 (俞彦鎬, 1730~1796)	77	1장 도판7	이명기, <유언호 초상>, 1787, 비단에 수묵채색, 116×56cm, 보물 제1504호, 기계유씨 종가소장, 서울대학교 규장각
윤급 (尹汲, 1697~1770)	230, 231	3장 도판54	작가미상, <윤급 초상>, 1774, 비단에 수묵채색, 66.8× 53.7cm, 보물 제1486호, 국립중앙박물관
윤두서 (尹斗緖, 1668-1715)	338	5장 도판1	윤두서, <자화상>, 18세기 초, 종이에 수묵담채, 38.5×20.5cm, 국보 제240호, 해남 윤형식
	339	5장 도판2	『조선사료집진속』(1937)에 실린 <윤두서 자화상> 사진
	349	5장 도판3	<윤두서 자화상> 국립중앙박물관 적외선 촬영 사진
윤봉구 (尹鳳九, 1681~1767)	223	3장 도판49	변상벽, <윤봉구 초상>, 1750, 비단에 채색, 100×80cm, L.A. County Museum
윤증 (尹拯, 1629~1714)	19	총론 도판3	<윤증 초상>과 12대손 윤완식 선생, 논산 고택, 2006년 촬영
	25	총론 도판6	傳 장경주, <윤증 초상> 초본과 초본을 감싼 종이, 1744년경, 비단에 수묵채색, 59×36.2cm, 보물 제1495호, 윤완식 소장, 충남역사문화연구원
	107	2장 도판4	장경주, <윤증 초상>, 1744, 비단에 수묵채색, 111×81cm, 보물 제1495호, 윤완식 소장, 국사편찬위원회
	108	2장 도판5	이명기, <윤증 초상> 구법본, 1788, 비단에 수묵채색, 118.6×83.3cm, 보물 제1496호, 윤완식 소장, 국사편찬위원회
	109	2장 도판6	이명기, <윤증 초상> 신법본, 1788, 비단에 수묵채색, 106.2×82cm, 보물 제1496호, 윤완식 소장, 충남역사문화원
	110, 111	2장 도판6	<윤증 초상> 양손 부분과 도판5(1788)의 안면 세부 - 이명기, 구법의 양손 표현/신법의 입체감을 살린 양손 표현
	113	2장 도판7	작가미상, <윤증 초상> 격자무늬 초본 비교, 윤완식 소장, 국사편찬위원회 기탁 - 지본수묵, 17.2×13.7cm/지본수묵, 40×22.5cm
이광사 (李匡師, 1705~1777)	226	3장 도판50	신한평, <이광사 초상>, 1774, 비단에 수묵채색, 66.8× 53.7cm, 보물 제1486호, 국립중앙박물관
이기양 (李基讓, 1744~1802)	100	2장 도판1	작가미상, <이기양 초상> 초본, 1780~1790, 종이에 수묵 담채, 76×47.2cm, 서울역사박물관

사람을 사랑한 시대의 예술
조선후기 초상화

초판 인쇄일 2016년 2월 15일
초판 발행일 2016년 2월 19일

지은이 이태호

발행인 이상만
책임편집 최홍규
편집진행 고경표, 김소미

발행처 마로니에북스
등록 2003년 4월 14일 제 2003-71호
주소 (03086) 서울 특별시 종로구 대학로 12길 38
대표 02-741-9191
팩스 02-3673-0260
홈페이지 www.maroniebooks.com

ISBN 978-89-6053-370-7(03600)